石有靈性

魅力無窮

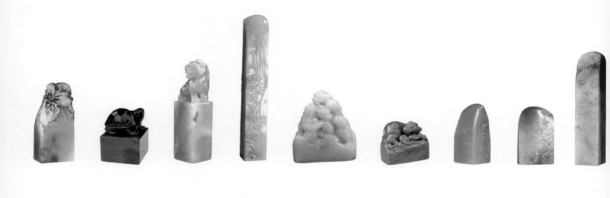

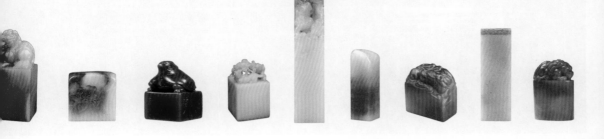

黃綠赤白，晶瑩剔透，七彩流光，勝玉邁珉

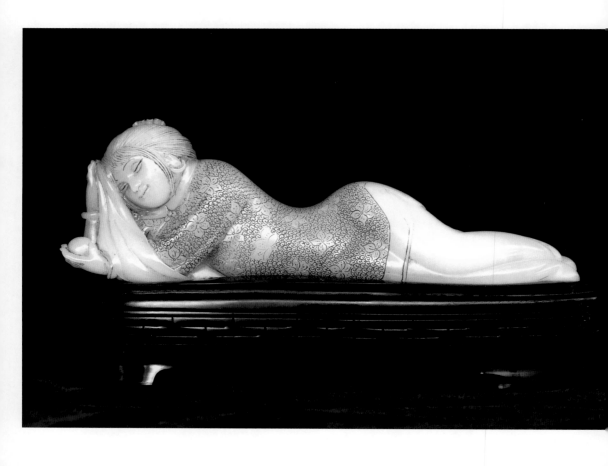

戲珠仕女

綠若通石　5×15×3.5cm
林發述作

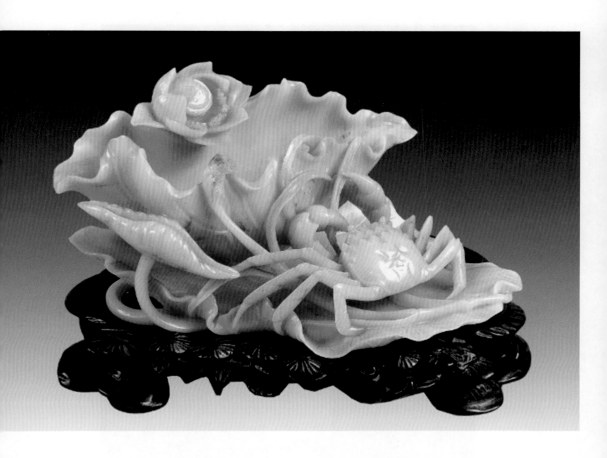

荷蟹

白旗降石　9.5×15×8cm
林炳生作

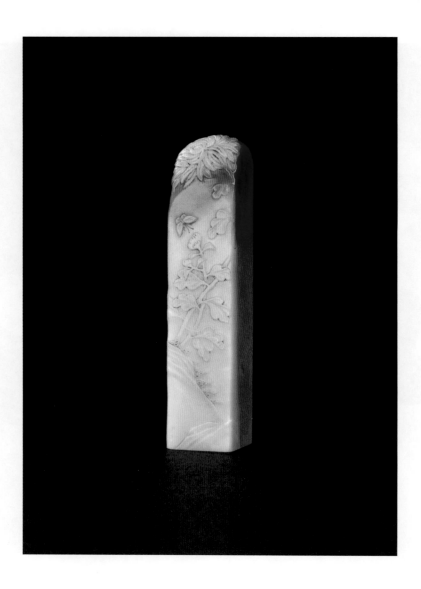

蝶菊圖薄意方章

巧色旗降石　7.8×1.7×1.7cm
王雷庭作

仕女

白荔枝凍石　14×5×4cm
俞世英作

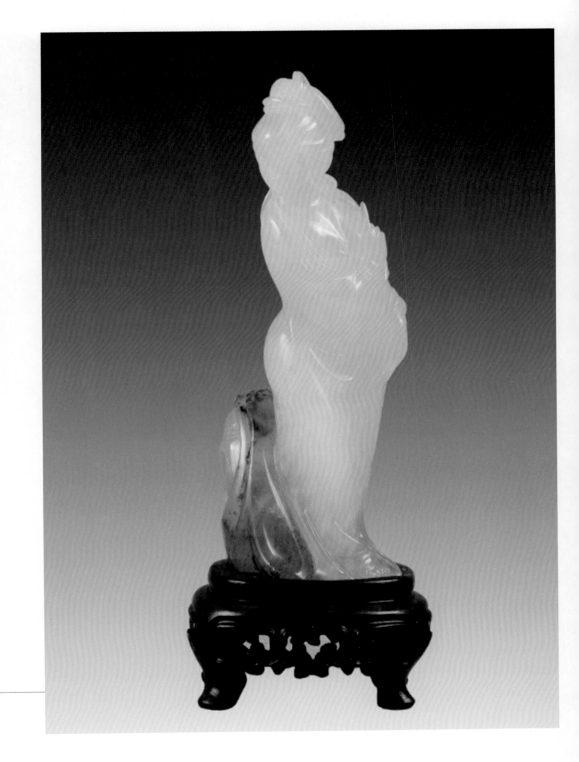

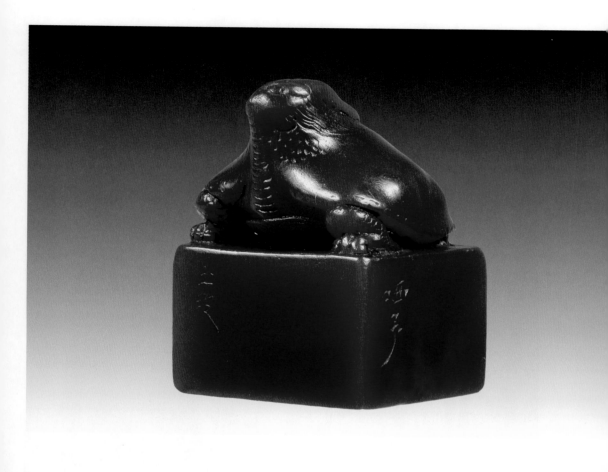

七星熊鈕方章
清‧楊璇製鈕，吳咨篆刻

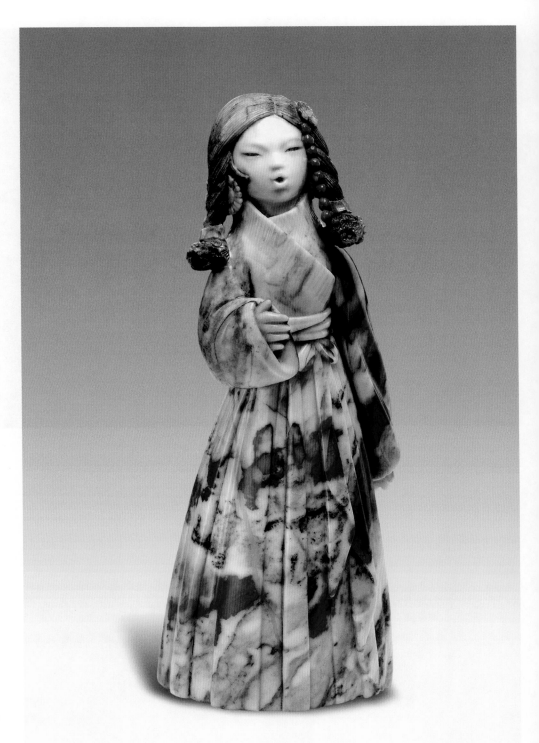

嘎妞妞
黃麗娟作

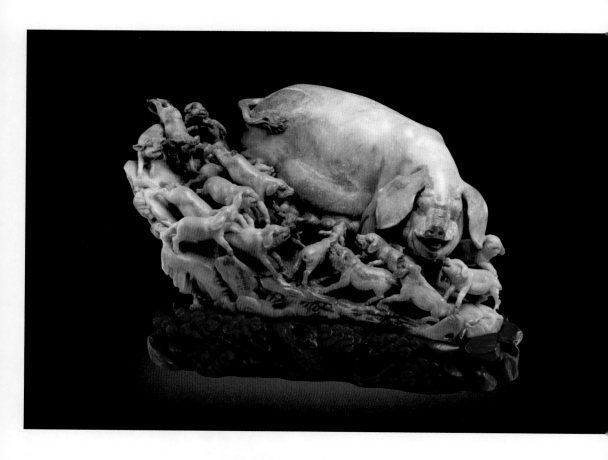

群豬
馮文和作

圓雕作品例圖：牡丹雙鵲
張自在作

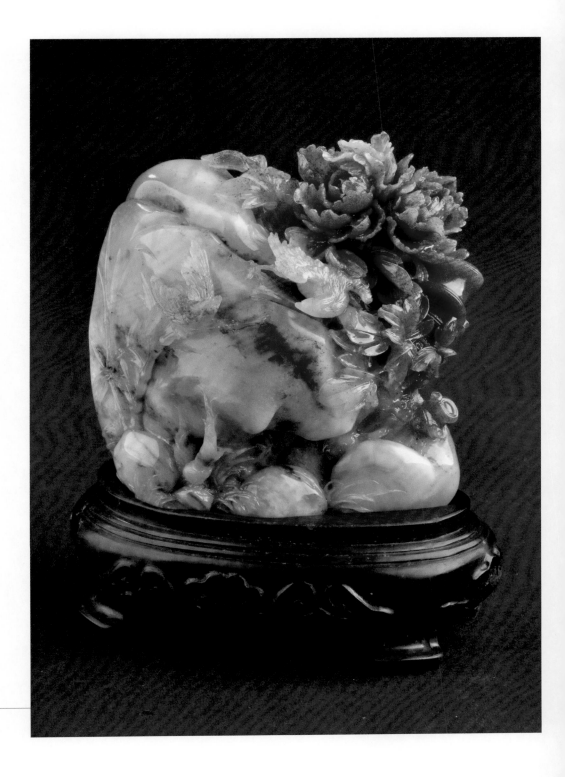

責任編輯		陳　言
書籍設計		吳丹娜
封面設計		吳冠曼

書　　名		**壽山石全書**（修訂版）
著　　者		方宗珪
出　　版		三聯書店（香港）有限公司
		香港北角英皇道 499 號北角工業大廈 20 樓
		Joint Publishing (H.K.) Co., Ltd.,
		20/F., North Point Industrial Building,
		499 King's Road, North Point, Hong Kong
香港發行		香港聯合書刊物流有限公司
		香港新界大埔汀麗路 36 號 3 字樓
印　　刷		北京雅昌藝術印刷有限公司
		北京市順義區天竺空港工業區 A 區天緯四街 7 號
版　　次		2016 年 9 月香港第一版第一次印刷
規　　格		16 開（170 × 240 mm）344 面
國際書號		ISBN 978-962-04-3545-4

© 2016 Joint Publishing (H.K.) Co., Ltd.

Published in Hong Kong

壽山石全書

修訂版

方宗珪 著

SHOUSHAN
SOAPSTONE
ART

目　錄

韓天衡序

　　對於壽山石，我是十二分有感情的，甚至頗具讚佩敬仰之心。壽山石，是我們印人治印須臾不可短缺的基本材料。黃綠赤白，晶瑩剔透，七彩流光，勝玉邁珉。興起時，一石在握，信刀馳騁，點劃轉換，嘀嘀嘎嘎，如樂章輕奏，似胸潮流動，起伏跌宕，心與手合一，刀與石共融，感情由此而生，久而久之，則情愈篤，愛愈深矣。

　　壽山石，石有靈性，魅力無窮。難怪清初的高固齋、毛大可等名士都樂於大花其筆墨，憑着文字的表述，文采的描繪，專注深情地對它歌詠起來；難怪韓約素這類弱女子，也具備了整飭石材的好手段，使周亮工都產生出「石經其手，綴瑩如玉」的讚歎；難怪潘子和、楊玉璇、周尚均諸家，要在小小的石塊上，殫思竭慮，傾注才思，大做起雕飾鈕製的學問來；也難怪謝肇淛、陳越山之輩，由開挖壽山佳石到延介推廣，組合和擴充了代不乏人的染有石癖、願做石奴的隊伍；更難怪在明季面對金玉印材的難以鐫刻，青田、壽山石剛被作為印材引進到篆刻領域裏來的當口，篆刻家們就一見情深，感喟良多，諸如沈野宣稱：「石則用力少而易就，則印已成而興無窮。」吳名世宣稱：「質澤理疏，純以書法行乎其間，不受飾，不礙力，令人忘刀而見筆者，石之從志也，所以可貴也。」以石治印，行刀如筆，烈士寶劍，英雄良駒，這班篆刻家們的欣喜得意之狀，不是生活在這個轉折當口的印人所能深刻感受到的。

　　如前所述，我們不僅對印石有感情，甚至有敬仰感德之情，其緣於石材在印壇的引進，誕生了中國篆刻史上的石章時代，從而結束了延續二千餘年以金玉為主要印材的銅印時代；結束了文人士大夫因「金玉難就」而被拒絕、排斥於印壇之外的時代；結束了魏晉以降印章藝術滑坡乃至於墜入深淵底谷的時代。由此可見，印起八代之衰而形成明清篆刻藝術的勃興，壽山石之類的印材是功勞顯赫，不可不記的。然而，這往往是許多戀石終生的石癡們所不知不曉的大事件。

　　在石質印材的探索、開發天地裏，壽山石是最幸運的。它最早被

世人認識和走紅，最早地登上文人士大夫乃至於帝王的大雅之堂，甚至於佔據了這群人士的大雅之心。這除了壽山石的天生麗質，又是跟幾百年來學者研究和揭示的廣度、深度分不開的。以論著考，高兆著有《觀石錄》，毛奇齡著有《後觀石錄》。此外專著尚有龔綸的《壽山石譜》、張宗果的《壽山石考》、陳子奮的《壽山印石小志》等。綜觀這些著作，高之典、毛之雅、龔之質、張之瞻、陳之專，所有關於壽山石的研討闡發文字，都是不可多得的史料。然而，歷史長河的延伸，科學的昌明深化，必將使先前的成果和定論，流露出不可避免的單薄、瑣碎和偏差。即以照相術沒有發明，印刷術的未趨精良這一點而言，就使這以前的作者對壽山石色澤、質地、風采的地道描寫刻畫，往往使讀者陷入盲目摸象的玄惘境地，產生出「按圖」不足「索驥」，也不足以自信、自慰的迷糊心態。

方兄宗珪研究壽山石近三十春秋，嘗先後拜讀其所著《福建壽山石》、《壽山石誌》兩書，今復郵示《壽山石全書》新著稿本，瀏覽全書，在匯總前人對於壽山石研究成果的基礎上，益見宏恢有當。是書涉古通今，索幽探微，堪稱為博；面面俱到，洋洋灑灑，堪稱為大；考訂結實，力正偽誤，堪稱為精；又若，以現代地質學研究成果，論證壽山石中水坑、田坑等通靈優質品種為「地開石」，而糾正了統屬於「葉蠟石」的舊説，堪稱為深。因之，以博、大、精、深四字評定方君的這部新著，應當是貼切的。

要言之，《壽山石全書》是一部以現代科學伴以現代意識總結壽山石的巨篇宏著。是一本很有價值、值得一讀的好書，相信它一定能像富有魅力的壽山石一樣會贏得讀者的青睞。

1988 年 7 月 23 日　夜深時於上海

蕭滋序

　　方宗珪著《壽山石全書》今日以全新面貌展現於新老讀者面前。方宗珪先生和三聯書店都要我寫序言，不由得使我回憶起三十餘年前的往事……

　　那時內地文化大革命剛剛宣告結束，在「文革」期間被認為是「四舊」的事物又開始復活了。1982 年 11 月 19 日至 12 月 5 日，福州市雕刻總廠在中環威靈頓街 28 號商務印書館郵票藝術中心三樓與該館合辦了香港有史以來第一次大型壽山石展覽盛會。主辦方委派年僅四十歲的青年學者方宗珪來港主持展覽事宜，期間，他帶來他的壽山石最新專著，剛由福建人民出版社出版的壽山石學術專著《壽山石誌》三百冊，在展場很快就被搶購一空。方宗珪的兩場學術講座也座無虛席。總之，這次壽山石展不但香港藝術界為之轟動，而且迅速傳播至澳門、台灣、星馬、日本等鄰近地區，從此，壽山石聲名遠播世界各地。方宗珪的大名隨着壽山石而遠播世界各地，有報導並以「壽山石的名片——方宗珪」為標題的。「方宗珪」的名字幾乎已經可以與「壽山石」劃等號了！

　　為何「文革」當年，福州市竟會出現方宗珪那樣的壽山石專家呢？他於 1961 年十九歲畢業於福州工藝美術學校，就分配在同屬福州市工藝美術局管轄的福州石雕廠，一直擔任技術員的工作，「文革」期間他目睹紅衛兵破壞石雕文物的暴行，他就暗地裏樹立起甘當逍遙派、埋頭研究壽山石的決心。在「文革」期間，他利用一切機會收集和整理了數十萬字的文字資料和無數圖片資料，又無數次到壽山各個礦石洞穴實地考察，並爭取福建省地質研究所等機構協助化驗各種礦石；後來就在這個基礎上編寫成自二十世紀三十年代以後我國第一部有關壽山石的學術專著——《壽山石誌》，由福建人民出版社於 1982 年 10 月出版。

　　隨着「壽山石熱」的不斷升溫，坊間一度出現大量的有關壽山石的出版物。鑒於《壽山石誌》是一本學術性的著作，當年我曾邀請

方宗珪先生為一般壽山石收藏家和經營者編寫一些不同層次的讀物，這是 1989 年開始我以八龍書屋名義先後出版的四種著作的來由。這四種著作的書名是：1.《壽山石全書》（1989）；2.《方宗珪論壽山石》（1991）；3.《方宗珪壽山石問答》（1992）；4.《壽山石史料評註》（1993）。其中，《壽山石全書》曾再版多次，是壽山石圖書中的暢銷品種，是任何從事壽山石工作的不可或缺的工具書。可惜我當年從事出版帶有玩票性質，未及十年就宣告結束，以至像這樣的長銷書也不能繼續出版下去，真是愧對作者，至今仍深感歉仄！差幸，像《壽山石全書》這樣的任何從事壽山石研究、收藏、鑒賞和營銷等工作必備的參考書是不愁市場的，何況又是方宗珪先生的權威著作，現在由曾經出版明式和清式家具、紫砂壺、鼻煙壺等等文物鑒藏圖冊之三聯書店出版修訂新版，定當引起港澳台灣以及海外各地鑒藏家的關注，長銷且暢銷。

　　是為序！

2015 秋於香港

壽山石礦及開採史略

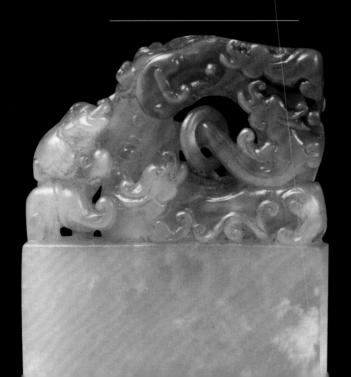

福州壽山位置圖

羅源縣

小滄

日溪鄉

北湖

黛洋

連江縣

壽山村

黃坑

東坪

翠微院

高山

芙蓉山

閩侯縣

下寮

九峰山

林陽寺

壽山鄉

嶺頭

宦溪鎮

火車北站

福州市

圖 例

▲ 名山	🛕 寺院
╲ 公路	⊙ 鄉鎮
◉ 市縣	○ 村莊
ーー 縣界	〜 河流

一、壽山紀勝

在福建省福州市北郊三十七公里的重巒複澗中，有一山村，名叫「壽山村」。以盛產光澤晶瑩、脂潤如玉的壽山石而蜚聲中外。

壽山地理坐標為東經 119 度 10 分 39 秒，北緯 26 度 10 分 50 秒。東與連江縣接壤，北近羅源縣境。舉目四望，群山環抱，峻嶺連綿。壽山、九峰和芙蓉三座主峰鼎峙其間，古有「三山」之美稱。山麓平地村舍星佈，田園散落，山花爛漫，翠竹成蔭，風景十分秀麗清奇，是理想的旅遊勝地。

美麗的風光、宜人的氣候和珍奇的彩石，吸引着歷代詩人、墨客爭相前來遊覽、避暑，留下了瑰麗的詩篇。

南宋學者黃榦於紹熙庚戌十月（公元 1190 年），偕友遍覽壽山諸勝，並吟《紀行十首》，詩中有：「大溪章溪溪水清，上寮下寮山路平。三山屹立相犄角，百里連亙如長城。仰干雲霄不盈尺，俯視天高浮寸碧。閒雲吞吐溢澗谷，飛泉噴灑下石壁。」等句。

明朝著名文學家謝肇淛於萬曆壬子（公元 1612 年）初夏，攜友陳鳴鶴、徐㷿等遊壽山、九峰、芙蓉諸山，在紀遊中寫道：「郡北蓮花峰後萬山林立，而壽山、芙蓉、九峰鼎足虎踞，蓋亦稱『三山』云。……陟桃枝嶺里許，嵐靄霧氣，乍陰乍晴……。又行十里許，危峰夾立，寒濤澎湃，峰頭數道飛瀑，夭矯奔騰，下衝田石，散作雪花滿空，亦一奇絕處也。……約行三十里，群峰環羅，松梧蔥倩，石橋流水，禽聲上下，大非人間境界，頓令遊客忘登降之憊矣。……從九峰折而右十里至芹石，又十里至王坑橋，鳥道盤空，山山相續。……又十餘里，始至然，畛隰污邪，茅茨㳠雜，佛火無煙，雞豚孳息，都無蘭若彷彿矣。……山多美石，柔而易攻，間雜五色，蓋珉屬也。」又說：「余遊山多矣，未有若茲遊之快者」。

清朝文人魏傑《遊九峰寺芙蓉洞記》載：「距郡城北七十里之遙，有九峰名勝，與芙蓉、壽山連續，舊稱『三山』。……出井樓門，過蓮花峰，陟桃花嶺上，右折登菜嶺，午飯下寮。……沿溪竭

蹶而行十餘里，始到翠微院，日將暮矣。徘徊四顧，群山環合，竹林松塢，自成一村，其間桑麻雞犬，避世之區也。……凡四日之遊，計程一百八十餘里，得詩若干首，有似乎昔日遊武夷名勝也。夫武夷之遊，循行九曲，而九峰之遊，歷覽三山，山水爭奇，晴陰變幻。昔謝在杭云：『凡遊山者，勝事無常，而山靈之秘，或不欲令人人見之。』余今日扶屨登臨，得以遠繼謝公之後，山靈其亦許我來遊乎哉」。其他如明徐㶿、陳鳴鶴和清黃任等詩人也都有遊壽山詩歌傳流於世。

自古道：「天下名山僧佔多。」早在唐朝，壽山一帶就相繼興建了數座寺院，聚集僧侶數千眾，四方遊客，絡繹不絕，成為福州「五山叢林」之一。

由北門新店登山，沿着透迤山路行十餘公里到達北峰桃枝嶺嶺頭，折東行數里便是著名的佛教聖地瑞峰林陽寺。林陽寺古稱「林洋院」，又稱「瑞峰院」，取寺周森林浩瀚之意。宋淳熙《三山誌》記：「林洋院，遵化里，長興二年（公元 931 年）置」，又云：「大林洋院施化里，晉天福元年（公元 936 年）置」。明謝肇淛《遊林陽寺》詩云：「叢林一片掩垂藤，敗鐵生衣石闕崩。夜雨孤村聞斷磬，春畦隔水見孤僧。山荒荊棘無鄰近，嶺隔桃枝少客登。寂寞茅茨餘四壁，霜風時打佛前燈。」描述當時寺院衰敗情景。林陽寺歷千年蒼桑，幾經興廢，現今各殿堂、佛像修整一新，列為國家佛教重點保護單位。

在瑞峰附近還有許多古跡名勝，如山前的石牌村，就是因為南宋大儒黃勉齋父子墓葬於此，立石牌於田中而得名。並有「朱熹講學處」、「高峰書院」等古跡。距村里許，古有華峰寺，曾存朱熹書額「華峰」墨跡。1965 年還在林陽寺西側山谷中發現永定四年題識「隱山」二大字的塔瓏一座，係古代僧墓。寺內齋堂的四塊正方形柱礎，鐫有「女弟子某氏某娘舍」，據考屬宋代遺物。

從瑞峰北去，可以飽覽九峰、芙蓉、壽山諸勝。

九峰山山勢峭拔，峰頭九出，尖圓各異如筆格，因而得名。峰下「九峰院」創於唐大中二年（公元 848 年），咸通二年（公元 861 年）號「鎮國禪院」，寺額為著名書法家柳公權所書。大順元年（公

元 890 年）朝廷曾賜慈惠禪師並紫衣。據傳，宋朝晉光禪光禪師在此開法，雲集數千眾。

芙蓉山距九峰數公里，山狀如出水芙蓉，秀麗卓立。山中名寺「芙蓉院」，唐大和七年（公元 833 年）僧靈訓所創，是壽山一帶最古老的禪院。咸通八年（公元 867 年）賜額「延慶禪院」，宋太平興國年間（公元 976—984 年）改名「興國禪院」。明朝寺毀，清康熙四十二年（公元 1703 年）曾重修一次，如今寺廢，唯基址猶存。離舊寺不遠山坳有一天然岩洞，名「芙蓉洞」，宋時號「靈洞岩」。洞深廣，縈迂十餘里，難窮其際。洞中有相傳義存祖師的開山堂，可容納百餘人，石床、石鼓、石盆俱備，可以想像當年佛教之盛景。

壽山與芙蓉峰相對而立，雖僅十里之隔，而徑路迂迴，峭壁聳立，攀登頗費精神。「廣應院」位於壽山村外洋，唐光啟三年（公元 887 年）置，開山僧號妙覺。明洪武年間（公元 1368—1398 年）毀於火，萬曆（公元 1573—1620 年）初重建。崇禎時（公元 1628—1644 年）又毀。今尚存一口長三米石槽，從正面所刻「當山比丘廣贊舍財造槽」等銘文研究，可知是南宋舊物。當年寺僧大量採集壽山石，或製佛珠，或刻小品，寺焚後，石埋土中。後人好奇，時在寺院故址搜掘，偶得佳石，取名「寺坪石」。環繞村前的壽山溪猶如一條玉帶，水聲淙淙，屈曲東流。因溪旁、水底零散埋藏珍貴獨石田黃，故有「寶石溪」之美譽，稱「田黃溪」。

鄉間峰巒連綿，蘊藏壽山石礦甚富。山脈可分三支：一支由壽山村南境向西北行，有旗山（麒麟山）、柳嶺、九柴蘭山、旗降山、黃巢山等。所產石多呈不透明蠟狀，以黃、綠色最常見。其中柳嶺、九柴蘭山產量最為豐富。另一支山脈由西南向東北，在都成坑山附近轉向西北，止於鐵頭嶺。有高山、坑頭尖山、都成坑山、栲栳山、獅頭崗等。壽山名貴凍石多產於此，諸如貴比黃金的「田黃石」、價值連城的「坑頭魚腦凍石」、通靈嫵媚的「都成坑石」和光彩奪目的「高山凍石」等。還有一支山脈由高山分歧而向東南行，至月洋山再折向東北，經宦溪鎮直入連江縣。有芙蓉山、峨眉山、加良山等。所產石

壽山石礦分佈圖

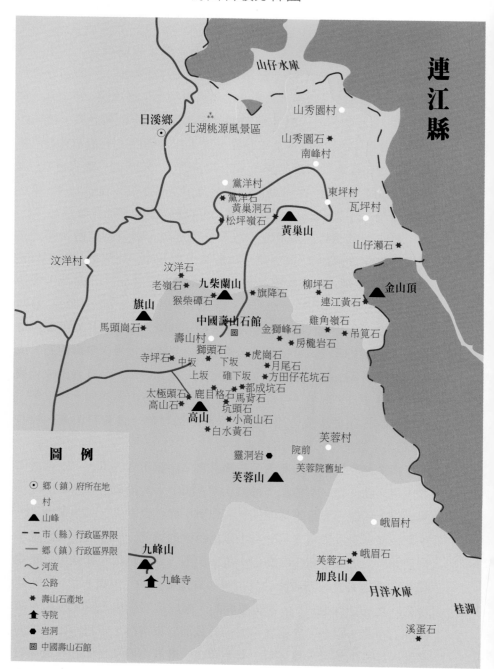

連江縣

山仔水庫

日溪鄉
北湖桃源風景區

山秀園村

山秀園石
南峰村

黛洋村
黛洋石
黃巢洞石
松坪嶺石

黃巢山

東坪村

瓦坪村

山仔瀨石

汶洋村

汶洋石

老嶺石
九柴蘭山
猴柴磹石

旗降石

柳坪石

連江黃石

金山頂

旗山

馬頭崗石

壽山村
獅頭石

中國壽山石館

金獅峰石

雞角嶺石

吊筧石

寺坪石
中坂
上坂
下坂
碓下坂

虎崗石
月尾石
方田仔花坑石
都成坑石

房櫳岩石

太極頭石
高山石
高山

鹿目格石
馬背石
坑頭石
小高山石
白水黃石

芙蓉村
院前
芙蓉院舊址

靈洞岩

芙蓉山

峨眉村

九峰山

九峰寺

芙蓉石
峨眉石

加良山
月洋水庫

桂湖

溪蛋石

圖 例

⊙ 鄉（鎮）府所在地
○ 村
▲ 山峰
－－ 市（縣）行政區界限
— 鄉（鎮）行政區界限
〰 河流
╲ 公路
✳ 壽山石產地
♠ 寺院
● 岩洞
回 中國壽山石館

質細而凝膩，礦床豐厚。是中國最大型的葉蠟石礦之一。

　　壽山村北深山僻嶺中，有座山峰名「黃巢山」，山巔有「黃巢寨」遺址，相傳唐乾符六年（公元 879 年）黃巢起義軍曾在此築寨圍攻福州城。山麓周邊出產「黨洋石」、「黃巢洞石」等彩石，屬壽山稀罕石種。

　　在壽山西南面的黃坑、下寮間，還有「翠微院」勝景，寺建於後唐天成元年（公元 926 年），宋至和三年（公元 1056 年）重建。清魏傑詩讚：「勝日尋芳上翠微，興城深處叩禪扉。四周古樹參天碧，水自流澌雲自飛。」

二、礦藏分佈

　　壽山石礦床分佈於壽山鄉的壽山村及其周邊的日溪鄉和宦溪鎮的群巒、溪野之間。礦區範圍西自旗山，東至連江縣隔界，北起日溪鄉黨洋，南達宦溪鎮峨眉，約有十幾公里方圓。

　　若以壽山村為中心，就各礦床的方位，大略可劃分為以下幾個礦系。

　　中心礦系：礦床範圍在壽山村中洋，包括虎崗山出產的「虎崗石」和中、外洋隔界處所產的栲栳山石、獅頭石等。石質粗糙，產量甚微，現基本絕產。

　　南面礦系：礦床範圍在壽山村南面約一至二公里。有高山（包括小高山、太極頭和白水黃等）和坑頭兩條礦脈。礦狀有脈狀、塊狀、透鏡狀、串珠狀以及沖積型砂礦等多種。該系石質的外觀特徵是質地純潔，色彩豐富，多呈全透明或半透明的結晶體。壽山石珍貴品種，集中於此。

　　東南礦系：礦床範圍在壽山村東南面約二三公里，與南面礦系相連接。有都成坑（包括蘆蔭、鹿目格和碓下黃等）和月尾山（包括迴龍崗）二條礦脈。石質與南面礦系相類似，唯礦層稀薄，產量極少。

東面礦系：礦床範圍在壽山村東面二至四公里。有金獅公（包括房櫳岩、野竹桁等）、吊筧（包括雞角嶺）和金山頂（包括山仔瀨）三條礦脈。礦點分佈較散，石質各具特色。

東北礦系：礦床範圍在壽山村東北面約三公里的柳坪尖一帶，出產柳坪、黃洞崗等石種。質細但不通靈，礦層厚而產量豐富。

北面礦系：礦床範圍在離壽山村約二公里的九柴蘭山向北延伸至日溪鄉黃巢山一帶。有九柴蘭、旗降、柳嶺、黃巢山等礦脈。礦床集中於九柴蘭山和柳嶺附近，以出產工業用葉蠟石為主，其中純潔部分亦是雕刻工藝的理想材料。

西面礦系：礦床範圍在壽山村西面約二公里的旗山一帶，大部分為不純潔葉蠟石礦。石質堅頑，色醬紅，只宜用作礦石材料，故又稱「旗山磚」。其中馬頭崗、水洞灣等部分石種，質稍佳，尚可供雕刻使用。

離壽山村東南面約八公里的宦溪鎮峨眉村加良山一帶也盛產葉蠟石。礦床大部分分佈於地表及淺部，礦層深厚，產量豐富，稱為「峨眉區域」，為壽山石一個重要組成部分，是中國目前最大的葉蠟石礦床。礦石主要提供工業使用，其中質純者亦為雕刻好材料。古代曾出產芙蓉石、半山石等優質品種。二十世紀以開採峨眉石為主，近年出產芙蓉石質頗佳。

三、礦石的生成

壽山石的主要礦物為葉蠟石和地開石等。是中國發現最早的葉蠟石礦床之一，也是彩石、印石雕刻工藝的上好材料。

根據地質研究，福建的地質在中生代（距今約二億三千萬年至七千萬年）出現過一次重大變革，大量岩漿噴出地表。到了晚期（侏羅紀—白堊紀），則以強烈的火山噴發為特徵，形成東部大面積分佈的火山岩。

壽山石的生成，是在火山噴發的間隙期或噴發結束之後，伴有大

量的酸性氣、液活動，交代、分解圍岩中的長石類礦物，將鉀、鈉、鈣、鎂和鐵等雜質淋失。而殘留下來的較穩定的鋁、硅等元素，在一定的物理條件下，或重新結晶成礦，或由岩石中溶脫出來的硅、鋁質溶膠體，沿着周圍岩石的裂隙沉澱晶化而成礦。前者稱為「火山熱液交代型礦床」，後者稱為「火山熱液充填型礦床」。此外，尚有一種介乎兩者之間，既有「交代」又有「充填」，成礦方式多樣，稱為「火山熱液充填（交代）型礦床」。

「火山熱液交代型礦床」以峨眉為典型：礦區位於壽山—峨眉晚侏羅紀火山噴發盆地東南端。區內廣泛出露流紋質晶屑玻屑凝灰岩、含火山角礫凝灰岩、凝灰角礫岩和熔結凝灰岩等酸性火山碎屑岩。礦床由略呈環形分佈的五十多個礦體組成。葉蠟石賦存於流紋質晶屑玻屑凝灰岩和含火山角礫凝灰岩中。礦體與圍岩界限不清，礦床規模較大，形態複雜，呈不規則大透鏡體狀或似層狀。

礦石的礦物成分以葉蠟石為主，其次石英、水鋁石和高嶺石，少量黃鐵礦。礦石自然類型有葉蠟石、水鋁石—葉蠟石、石英—葉蠟石、凝灰質葉蠟石和高嶺石—葉蠟石等類型。

峨眉石化學成分表

化學成分	含量（%）
Al_2O_3（三氧化二鋁）	23.13
SiO_2（二氧化硅）	70.04
Fe_2O_3（三氧化二鐵）	0.96
CaO（氧化鈣）	0.16
MgO（氧化鎂）	0.14
K_2O（氧化二鉀）	0.16
Na_2O（氧化二鈉）	0.15

註：上表據地質勘探取樣檢測報告，僅供參考。

「火山熱液充填型礦床」以高山、都成坑山為代表：礦區位於壽山——峨眉晚侏羅紀火山噴發盆地的西南端。礦床呈脈狀結構賦存於石英斑岩裂隙中，與圍岩截然分別，礦層稀薄，走向多變。礦石主要成分為地開石。

「火山熱液充填（交代）型礦床」以九柴蘭山、柳嶺為代表：礦區位於壽山——峨眉晚侏羅紀火山噴發盆地的西北部。區內出露的石英斑岩、流紋斑岩、火山角礫岩和凝灰岩等，多受蝕變為次生石英岩。

九柴蘭山礦脈由兩個礦體組成，礦體賦存於次生石英岩中，呈不規則透鏡狀或脈狀。柳嶺礦脈由八個小礦體組成，礦體賦存於次生石英岩、葉蠟石化高嶺石化石英斑岩、葉蠟石化火山角礫岩中，呈不規則透鏡狀、脈狀及團塊狀等。

礦石為塊狀、團塊狀、脈狀和扁豆狀等構造及鱗片狀、隱晶集晶狀等結構。礦石以葉蠟石為主，其次是石英、高嶺石、水鋁石，少量絹雲母、地開石、藍晶石、紅柱石和黃鐵礦等。礦石類型有葉蠟石、石英——葉蠟石、水鋁石——葉蠟石、高嶺石（地開石）——葉蠟石等。

該礦床除受構造裂隙所控制的脈狀、透鏡狀和團塊狀礦體外，還有火山熱液交代而成的似層狀礦體，成礦作用複雜，故稱「火山熱液充填（交代）型礦床」。

猴柴磹石、老嶺石化學成分表

化學成分	含量（%）
Al_2O_3（三氧化二鋁）	29.18
SiO_2（二氧化硅）	60.71
Fe_2O_3（三氧化二鐵）	1.83
TiO_2（二氧化鈦）	0.50
CaO（氧化鈣）	0.15

註：上表據地質勘探取樣檢測報告，僅供參考。

近年隨着科學技術的發展，對壽山石中「田黃石」、「水坑凍石」、「高山石」等名貴品種的礦物成分研究，又有了新的突破。中國地質博物館李景芝、趙松齡對壽山高山礦脈（包括小高山、太極頭、白水黃等）進行了礦物岩石學研究，確認它的主要礦物成分是地開石，其次是石英、高嶺石，而且礦物成分與高山石的工藝美術特徵有一定聯繫，從而推翻了以往將壽山石與葉蠟石等同的論點。

經過科學分析，高山石的顏色、硬度、透明度與礦物成分有着直接的關係，而影響高山石質量的主要因素之一是微晶石英，它的出現提高了高山石的硬度和透明度。凡高山所產各種「晶、凍」，其微晶石英含量則高。相反，一般高山石、劣質高山石，微晶石英含量則偏少。而高山石中，呈紫紅、灰紫、黃紫等雜色不透明礦石，多屬地開石 —— 高嶺石型。可見顏色的變化也與高嶺石吸附的雜質有關。這正是高山石色澤豐富，變幻無窮的原因。

地礦部礦床地質研究所副研究員王宗良，對田黃石進行了 X 射線衍射（XRD）、紅外吸收光譜（IR）、透視電子顯微術（TEM）和 X 射線能譜（EDS）分析。證實田黃石的主要礦石成分是由純淨的、典型的 $2M_1$ 地開石組成，其中含有極少的輝銻礦。

對於田黃石特有色澤的賦色原因，王宗良認為是由於地開石和輝銻礦原共生於低溫熱液礦中，而後輝銻礦在長期表生作用下，轉化為銻的氧化物。這種銻的氧化物在特定的水田底環境裏，在地下水的作用下，對地開石浸潤，使地開石集合體染色。同時在表生作用下，田黃石中所含氧化鐵也對地開石浸潤，使其染色。

由此可知，田黃石的成因可以追溯到數百萬年前的第三紀末期。屬於南面礦系的純潔地開石部分礦石，因受風雨剝蝕，自礦床分離而散落，又經溪水的長年沖刷、遷徙，零星沉積於溪旁基礎層上，而後逐漸被砂土層所覆蓋。田黃石埋藏水田底，受其周圍土壤、水分及溫度諸外部因素的影響，本身所含輝銻及氧化鐵起了染色作用，致使田黃石形成外濃而向內漸淡的獨特顏色與光彩，並且產生了色皮及蘿蔔紋、紅格紋等特徵。這種深深埋藏於水田之中的獨石，較其他各坑所

出更加溫潤可愛，彷彿能煥發出一種金燦燦的寶光，加上挖掘艱難，欲求石材高、方而巨大者，石質淨、膩而瑩澈者，尤為罕見。自然倍為收藏家所珍寶。

四、壽山石開採史略

壽山石應用於雕刻工藝品，可以追溯到一千五百年以前的南朝。但是，迄今我們所能掌握到的資料，尚無法證明壽山石礦在那個時代已行開採。因為現有發掘的南朝壽山石雕實物僅有為數不多的「石豬」，大不過二三厘米，均屬壽山「老嶺」石質。從地質勘察得知：「老嶺」礦床分佈面積較廣，且有多處出露地表。所以這幾件隨葬品也有可能是利用剝離礦床的零星石塊，加工雕琢而成。所以，壽山石在南北朝時是否已經鑿洞開礦，尚有待於更多的資料來證實。

涉及壽山石開採的文獻資料，迄今可查者，最早見於南宋。淳熙九年（公元 1182 年）梁克家編纂的《三山誌》和祝穆《方輿勝覽》均記載：壽山石出懷安縣稷下里。南宋著名理學家黃榦，有題為《壽山》七絕一首，詩中「石為文多招斧鑿」，指的便是當時開採壽山石的情景。再參證近代從宋墓中大量出土的壽山石俑，都足以證明壽山石礦在宋朝已經大規模地開發。

分析宋墓出土壽山石俑的石質，絕大部分為老嶺石、猴柴磹石二種，石材頗巨，有些石俑高達三四十厘米。可以佐證《三山誌》中「（壽山石）大者可一二尺」的記載。

此外，宋俑中「高山」石質的雕刻品，也有少量發現，但都是小擺件，質地較粗，屬「高山硋」、「高山糟」之類。

梁克家《三山誌》還有這樣一段記載：相距十數里的五花石坑，產有「紅者、紺者、紫者、髹者，惟艾綠者難得。」可惜此類石種沒有實物流傳後代，無法進一步考證礦洞變遷狀況。後人往往以雜色的「獅頭石」等稱為「花坑石」，又將「月尾綠石」中色近艾草者命名「艾

綠石」。

據《宋會要輯稿》記載：宋高宗曾下詔令福州知府張致遠收買壽
山白石，供宮廷御製禮器。「上有所好，下必效之」，引發了壽山石開
採的熱潮。

按清高兆《觀石錄》記載：「宋時故有坑，官取造器，居民苦之，
輦致巨石塞其坑。」毛奇齡《後觀石錄》也說：「宋時故有坑，以採
取病民，縣官輦巨石塞之。」其他諸如乾隆《福州府誌》、鄭傑《閩
中錄》以及陳克恕《篆刻鍼度》等書誌中，也都有類似記述。可知宋
時壽山石礦的開採事業，是由官府所控制管理，礦山規模相當龐大。
由於統治者對採石工實行「病民」政策，導致「居民苦之」，從而激
起抗爭，「輦致巨石塞其坑」。所以自南宋以後，曾經轟動一時的開礦
工程，便停歇了很長一段時間。清朱彝尊《壽山石歌》中「南渡以後
長封緘」，當指南宋後期開礦業衰落的狀況。

元、明二代，雖然沒有像宋朝那樣大規模地開採壽山石。但當地
農民在耕作之餘，自發以採石為副業，幾無間斷。壽山一帶寺院的僧
侶也極力採掘壽山凍石，並製作成香爐、佛珠等宗教用品，饋贈四方
遊客。據載，壽山「廣應寺」宋、明時香火甚旺，寺內收藏壽山石亦
富。崇禎間寺院毀於火，後人在廢墟裏挖掘出各種壽山石，皆前朝僧
侶所藏舊物，故稱「寺坪石」。從這些出土實物的石質考察，足證在
明朝以前，壽山的田坑、水坑以及高山等礦洞均已全面開發。當年僧
侶在坑頭和高山峰開鑿的「和尚洞」、「大洞」等遺跡至今尚存。

施鴻保《閩都記》載：「明末時有擔穀入城者，以黃石壓一邊，
曹節愍公見而奇賞之，遂著於時。」可見「田黃石」雖在明朝已採掘
發現，但著名於世則在明末之後。

明崇禎間布政謝在杭收藏壽山石甚富，並親往產地探訪考察，按
礦石之色澤進行分類品賞，認為：「艾葉綠第一，丹砂次之，羊脂、
瓜瓤紅又次之。」亦不提「黃石」。可見田黃石在明朝尚未引起收藏
家重視。

清朝初期，壽山石開採再度興盛，並且隨着「凍石之價愈增，而

採掘愈盛」。毛奇齡《後觀石錄》記:「康熙戊申（公元 1668 年），閩縣陳公子越山，忽齎糧採石山中，得妙石最夥，載至京師售千金。」壽山石自此揚名京城，身價驟增。

康熙十三年（公元 1674 年）正月，耿精忠在福州扣押閩總督范承謨，自稱總統兵馬大將軍，二年後兵敗降清。在其統治福建期間，憑借權勢，日役千夫為之採石。查慎行《敬業堂詩集·壽山石歌》寫道:「福州壽山晚始著，強藩力取如輸攻。初聞城北門，日役萬指傭千工。掘田田盡廢，鑿山山為空。⋯⋯況加官長日檢括，土產率以苞苴充。」各層官吏為了充肥私囊，加緊搜刮，造成了壽山田園荒廢，山坑鑿空，迫使數以百計的石農「破產」的悲慘局面。

康親王傑書恢閩之後，更是變本加厲地開山取石。毛奇齡《後觀石錄》載:「自康親王恢閩以來，凡將軍督撫，下至遊宦茲土者，爭相尋覓。」高兆《觀石錄》說:「丁巳（康熙十六年，公元 1677 年）後，大開山，日役民一、二百人，環山二十里，丘隴畝畝，皆變易處。」還介紹所見開採情況說:「好事家伐石於山者，凡三月矣。日數十夫，穴山穿澗，摧岸為谷。達路之間，列肆置儈，耕夫牧兒，咸有貿貿之色。」

朱彝尊在康熙三十七年（公元 1698 年）所作的《壽山石歌》中，尖刻地揭露了官吏們對石農敲榨勒索的情景。詩中寫道:「菁華已竭採未歇，惜也大洞成空嵌。⋯⋯伏波車中載薏苡，徒令昧者生讒謗。況今關吏猛於虎，江漲橋近須抽帆。已忍輸錢為頑石，慎勿輕露絛冰銜。」（原註:近凡朝士過關者，苛索必數倍。）

自康熙之後，壽山石產量曾一度下降，再次出現「山為之空，入山無一石」的狀況。到了清朝中葉的嘉慶（公元 1796—1820 年）初，又逐漸發展。郭柏蒼《閩產錄異》記:「誌載康熙時採取一空，至嘉慶初諸坑復產。」

清朝出產的壽山石品種已經相當豐富。康熙間高兆和毛奇齡二人所著的前後《觀石錄》，分別記述了所見及自藏壽山石珍品達數十種。同光間一位博學多才，熟於鄉邦掌故的學者郭柏蒼在《葭跗草堂集》

和《閩產錄異》兩部著作中列舉過眼的壽山石品種有：黃、白、紅、黑四色「田坑石」。黃、白、紅三色「都丞坑」（都成坑石）。以及水坑魚腦凍、天藍凍、牛角凍、黃凍等。山坑之石多以產地命名，例半山石、高山石、連江黃石、芙蓉石、牛尾紫石（月尾紫石）、奇艮石（旗降石）、黨洋綠石以及煨烏等二十餘種。

傳統開採石礦，皆由當地農民兼營此業，稱為「石農」。石農憑藉經驗，在山中尋找礦苗出露點，然後鑿孔爆破。礦洞順着礦脈的走向，曲屈縱深，洞深由數尺到幾十丈不等，狹窄處僅容單人側身出入，俗稱「雞窩洞」。採集蠟石粉，則用特製木杵接鐵靴搗取，一天每人僅得石粉三十至四十市斤。

據 1917 年資料統計：壽山一年出產供雕刻用細石約三千市斤，每百斤售價平均為銀元五十至一百元；出產供建築用粗石約一萬市斤，每百斤售價約為銀元一元五角；出產工業用石粉六萬市斤，每百斤售價約為銀元一元兩角。

壽山石礦由於它的工業價值，引起了科學界的廣泛興趣。1917年，礦務工作者梁津首次對壽山石礦進行科學性調查，並編寫《閩侯縣壽山及月洋凍石礦》一文。記錄所得壽山石標本品種四十種，採掘坑洞一百四、五十處。並設想成立公司，發展採礦事業。1937 年，福建建設廳礦業事務所技術員李岐山，也深入月洋等礦區勘察調查，編寫《閩侯縣月洋等地印章石礦調查報告及開採計劃》，對月洋、峨眉、芙蓉三礦區的地質、礦量等方面都作了詳盡介紹。

二十世紀初至三十年代。是壽山石出產量最豐富、品種最齊全的年代。1929 年陳文濤《福建近代民生地理誌》記載常見品類三十三種。龔綸《壽山石譜》一書，以產地分類石種即達三十六種，每石種又因象隨色確定種種細目。稍晚於《壽山石譜》的張宗果《壽山石考》於 1934 年出版，介紹石品五十多種，分為神品、妙品和逸品。1939 年陳子奮編《壽山印石小志》，錄各坑品目七十多種。抗日戰爭爆發後，石礦開採業一落千丈，許多舊坑洞荒廢以至塌陷。1942 年《中央日報》記者何敏先三度前往礦區調查採訪，記述：「最近產量很

少，當我到該村調查時，該鄉民眾都說『好石很難找，但光景也不好……。』賣石地點分兩處，在壽山的前村，所售的多圖章石，而相距里許的後村，則多製粗硯出售，目下兼操此副業者很少，走遍全村還沒有幾家，境況極為蕭條。」

二十世紀五十年代初，壽山石開採業重新興起，主要開採高山石、老嶺石、旗降石、柳坪石、虎崗石以及都成坑石等雕刻用材。1958 年福州開始試用壽山石製作耐火工業材料，並於翌年對礦區進行初步評查，共勘探五百米，採樣四百多個。為適應礦山發展需要，修築了從下寮至壽山村長達十餘公里的公路，打開了沉睡千年的礦山，從此結束了自古以來靠背扛肩挑運輸石料的歷史。

1958 年，壽山村成立人民公社生產大隊，石礦作為社員集體副業歸大隊管理，集中開採高山石、柳坪石和老嶺石。產量激增，但品種單調欠豐富。優質高山石每百公斤售價四百多元，柳坪、老嶺等粗質雕刻石，售價每百公斤在二十元左右。

1973 年由國家輕工業部投資三十三萬元籌辦「北峰壽山石礦」，歸屬福州市郊區工業局管理。修築了通往高山、柳坪等礦洞的公路約五公里。自 1974 年 8 月正式通鑽開採，溝通高山各洞，尋找礦床主脈。至 1978 年，四年間，共出產高山石一百多噸，可謂創歷史最高紀錄，礦石塊度亦巨，大者達數百公斤。1978 年 5 月，石礦移交壽山大隊經營，組織礦工五十多人，其中開採雕刻石三十餘人，開採耐火石二十人。主要採鑿高山、猴柴磹、老嶺三個礦脈。高山凍石按質論價，每噸由一千元至五千元不等。工業用葉蠟石每噸價約數十元。

1971 年，冶金部為改變中國耐火原料基地的佈局，對福建、浙江等省資源進行全面調查勘探。發現位於宦溪鎮峨眉礦區葉蠟石資源豐富，礦質優良，分佈廣泛，礦區水文地質條件簡單，適於露天開採。次年，宦溪開辦了採石副業隊，以後發展為公社礦石廠，專營開礦業。採石工三十至五十人，年產雕刻石五十噸左右，耐火石一千餘噸。當時「五號礦洞」出產的石質類似芙蓉石、半山石，多淡黃、青白或桃紅色，細嫩鬆軟，唯容易散裂，不久洞塌不復出產。其他如天

面洞、花羊洞、天峰洞及竹籃洞等老洞亦重新開發，但所產石質終不及舊產通靈。出產的礦石統稱峨眉石。

　　八十年代以來，壽山石價值與日俱增，出現了三百年來未見的採掘「田黃熱」。最盛時全鄉一千人中竟有三分之一農民在山溪、田地揮鋤挖寶。然而，所得佳品為數不多。與此同時，許多數十年無人問津的老坑洞，也復行挖鑿，如都成坑、水晶洞、月尾石、善伯洞、連江黃、吊筧等，也陸續開始出石，材多不巨，售價卻高於以前數十倍，乃至百倍。

壽山石品種
分類

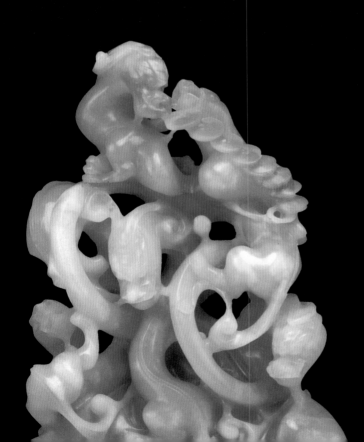

壽山石在寶石和彩石學中，屬彩石大類的岩石亞類。它的種屬、石名十分繁複，約有一百多個品目。有的以產地名，有的以坑洞名，也有的按石質、色相而取號。按傳統習慣，以出產地域及礦質特徵劃分為「田坑」、「水坑」和「山坑」三個大類，計數十個品種，上百品目與雅號。

　　田坑類指環繞壽山村內、外洋的一條小溪及其旁側水田底所埋藏的零散獨石，名列三坑之首；水坑類指壽山村南面的坑頭礦脈，其中結晶部分質尤通靈，俗稱「水凍」；山坑類泛指壽山村及其毗鄰的山巒岩層中的壽山石礦床。由壽山和峨眉兩個區域組成，按不同礦脈分為十四個亞類。清高兆《觀石錄》謂：「水坑懸綆下鑿，質潤姿溫；山坑發之山蹊，姿闇然，質微堅，往往有沙隱膚理，手磨挱則見。」對水坑、山坑兩類石質的外觀特徵，作了形象的概括和比較。

一、田坑石類

　　在壽山村的內外洋隔界山麓，有一條發源於坑頭山麓的小溪流，名叫「壽山溪」。就在這條長僅八公里的溪底及沿岸水田泥砂層中，零散埋藏着一種稀有的寶石。因為它產於田土中，多呈黃色，因而取名為「田石」，或稱「田黃」。

　　田坑石無根而璞，無脈可尋，呈自然塊狀，無明顯稜角。它沉積於一、兩米深的田地底，採掘艱難，多為當地農民在農閑之時，翻田搜掘，偶然所得，故以稀有而見珍。

　　田石質極溫潤可愛，微透明或半透明，肌理隱隱可現蘿蔔絲狀細紋，顏色外濃而向內逐漸變淡，石璞表層有時還包裹着黃色或灰黑色石皮，間有紅色格紋。素有「石帝」、「石中之王」等尊號。自清以來，極負盛名，爭相尋覓，視同瑰寶。其價值與金玉相埒，所謂「一兩田黃一兩金」。而質純材巨的田黃凍石，則往往「易金數倍」，乃至數十上百倍，故有民謠曰：「黃金易得田黃難求」。清毛奇齡《後觀

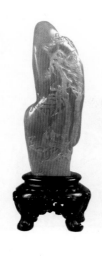

松溪五老圖薄意雕
田黃石　8×3×2.8cm
郭懋介作

石錄》載：「每得一田坑，輒轉相傳翫，顧視珍惜，雖盛勢強力不能奪」。可知當時田石之見重。

　　田石按產地的不同，有上坂、中坂、下坂和碓下坂之分：

　　上坂又稱「溪坂」，指靠近坑頭溪水發源地一帶的水田。該地所產田石，色淡而質靈，酷似坑頭水晶凍；中坂緊接上坂，上自大段溪合流處，下至鐵頭嶺，中有溪管屋。所產田石質最佳，色濃質嫩，堪稱田坑之標準；下坂位於坑頭、大洋兩溪會合處之下游，所產田石，色如桐油，質地凝膩；碓下坂靠近碓下，所產田石，多質硬而粗，色黝暗。

　　田坑石的品種命名，一般不以坂段分定，主要按色澤區分品種，輔之以石質、產地。通常分為：田黃石、白田石、紅田石、黑田石四種。另有硬田石、擱溜田石和溪管田石等。

　　在田坑中除出產名聞遐邇的田石外，同時還有一種名為「牛蛋黃」的獨石與其共生。

田黃石

　　田黃石又名「黃田石」，是田坑石中最常見的品種，凡黃色的田石均稱「田黃」。沿溪田中均有出產，以中坂田中所產最為典型。

　　田黃石的表皮多具微透明黃色層，肌理則玲瓏透澈，蘿蔔紋纖細而密集，條理清晰。按色相分定品目有：黃金黃、雞油黃、橘皮黃、枇杷黃、桂花黃、熟栗黃、杏花黃、肥皂黃、糖粿黃和桐油地等多

漁翁得利薄意方章

田黃凍石　5×2.2×2.2cm

林文舉作

右：拓片

種。其中以「黃金黃」、「雞油黃」和「橘皮黃」最稀罕，「枇杷黃」色最正，「桂花黃」次之，「桐油地」則色暗而質濁，屬田石之下品。田黃石中尚有銀裹金田石和田黃凍石等別稱：

　　銀裹金田石　俗稱「銀包金」。指田黃石中，外表包裹一層白色皮者。肌理為純黃色，黃、白色層分明，酷似鮮蛋。多出自中坂田，尤為罕見。

　　田黃凍石　田黃石中，質極純潔通靈，猶如新鮮之蛋黃的礦塊，稱為「田黃凍石」。在古代主要產於中坂數畝田中，十分難得，被列為貢品。現代各坂均有出產。

白田石

　　田坑石中色白者名「白田石」，又稱「田白石」。多產自上、中坂。色澤並非純白，略帶淡黃或蛋青色，表皮酷似羊脂玉，肌理漸淡。蘿蔔紋明顯，紅筋、格紋如血縷。以質靈、紋細、格少為佳品。白田石中尚有金裹銀田石和白田凍石等品目：

　　金裹銀田石　俗稱「金包銀」。指白田石中，外表包裹一層黃色皮者。黃、白相映，別具情趣。

　　白田凍石　白田石中質純潔通靈的礦塊，稱為「白田凍石」，稀罕難得。

紅田石

　　紅色的田坑石名「紅田石」。分「橘皮紅」和「煨紅」兩種。橘皮

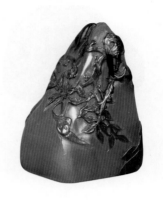

雙燕迎春薄意日字章
烏鴉皮田黃凍石　3.5×2.3×1.8cm
林榮基作

紅色如福橘皮，鮮艷通明，極罕見。另有一種，是因為燒草積肥等人
為原因，土層受藉熱使埋藏土中的田黃石因高溫而產生化學變化。表
皮形成紅色層，而肌理則依然保持原有色澤，此類石稱之為「煨紅田
石」。由於石質經火煅燒，往往遜其溫潤，雕刻時容易破裂，故不為收
藏者所珍重。紅田石中，質地溫潤凝膩的礦塊，別稱「紅田凍石」。

黑田石

　　在鐵頭嶺及下坂一帶田中，出產一種灰黑色或外裹黑色皮的田
石，名「黑田石」，又稱「烏田石」。按色相分品目，有黑皮田、墨
田和灰田三種：

　　黑皮田石　指外表包裹黑色石皮的田石。厚薄不均，或成斑紋，
或成條塊，濃淡變幻，肌理則保持原色。若黑皮面積較小，則不列為
黑田石。

　　墨田石　色黑中帶赭，外表常掛黃色皮，肌理含細黑斑，蘿蔔紋
較粗。

　　灰田石　色呈灰黑，質稍通靈，肌理蘿蔔紋間雜黑色點，泛赭
黃色。

　　黑田石中，質溫潤凝的礦塊，別稱「黑田凍石」。

烏鴉皮田石

　　烏鴉皮田石又稱「蛤蟆皮田石」。指田石中表層含稀薄微透明黑
色斑紋的礦塊。類似烏鴉背頸羽毛，明亮富有光澤，或像蛤蟆皮點點

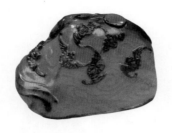

浮雕流雲百福隨形章

烏鴉皮牛蛋黃石 4.5×7×3.5cm
姜宗棋作

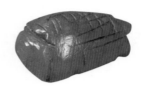

蟬

寺坪田黃石
壽山廣應院遺址出土

黑斑，滲透肌膚故而得名。例：烏鴉皮田黃石、烏鴉皮白田石。

硬田石

凡田石中，質粗劣，含雜質，或裂紋密佈的礦塊，統稱「硬田」，以區別於質優之田石。

擱溜田石

擱溜田石又稱「猴流田」（福州方言，「擱溜」即滾動的意思）。指因耕作或雨水、山洪沖刷而出露地表的田石礦塊。這種石無需挖掘，偶爾撿得，唯石質往往受陽光曝曬，風雨浸襲，失之溫潤。

溪管田石

溪管田石亦稱「溪管獨石」、「溪中凍」。指溪旁水田經山洪沖蕩而落入溪底的田石礦塊。田黃溪中時有發現，特別在中坂溪管屋附近的溪底，積石最多，故取為石名。

田石久蘊水中，受其浸蝕，外表泛淡黃或暗赭，石質倍為瑩澈，向為收藏者所珍惜。清高兆《觀石錄》記：「至今春雨時，溪澗中數有流出，或得之於田父手中，磨作印石，溫純深潤。」即指此類石。

牛蛋黃石

牛蛋黃石又稱「鵝卵黃」。是一種與「田石」共生於田坑的別類次生礦塊，以下坂至碓下坂段最常見，亦為掘性塊狀獨石。兩者外觀特徵雖有某些相近之處，但礦質卻完全不同，它的主要礦物成分是葉蠟石，呈卵蛋形，光滑無明顯棱角，塊度大小不等，巨者可達數公

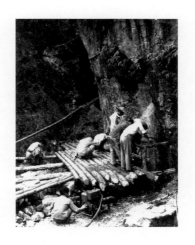

1973 年水坑礦洞開採情景

斤，細者僅十數克。質微潤，不透明，色多純黃，或土紅，外裹色皮，偶有出現黃皮紅心或紅皮黃心及多色相裹的奇特色相。

寺坪田石

寺坪田石指明朝以前壽山廣應院僧侶藏於寺中的田黃璞石及其雕刻製品。因寺廢時經火炙後埋於土中，受水浸土沁，質色產生變化，宛如古玉。後世被人在古剎遺址中挖得，取名「寺坪田石」以表明出土地特色。明徐𤊹《遊壽山寺詩》云：「草侵故址拋殘礎，雨洗空山拾斷珉。」即描述挖土尋寶的情景。（參見頁 63 本章附「寺坪石」條）

二、水坑石類

離壽山村南面約二公里有座山峰名「坑頭尖」，其山麓溪流的發源地有一礦脈，成東西走向，垂直傾斜，礦層稀薄，石質優良。有坑頭、水晶等礦洞。坑洞延伸到溪澗之底，所以又稱作「溪中洞」。

凡坑頭各洞出產礦石，統稱「水坑石」。由於礦體地下水豐富，礦石受其浸蝕，多呈透明狀，表面富有光澤。壽山石中各種「晶」、「凍」，多出於此。坑頭礦洞位處地勢險惡的溪旁，深邃莫測，復有水患，鑿採困難，產量極微。明朝曾經開採，清時洞陷，久無產石。1938 年前後，石農試圖重行開採，鑿洞未及丈許，奈無排水設備，洞

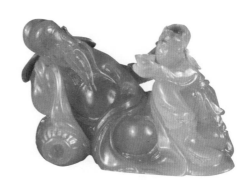

李太白
坑頭晶石　5.5×7×3.5cm
郭茂康作

乃又廢。1973 年、1980 年又兩度開發，得佳石亦無多。水坑凍石，可望而不可即，採鑿之難，不言而喻。故民間流傳之水坑珍品，多為數百年前舊物，甚為稀罕。

坑頭凍石，瑩澈而凝膩，非他石所比擬。清高兆《觀石錄》謂：「水坑上品，明澤如脂，衣纓拂之有痕」。是形容石質的細嫩，其實水坑石與高山石相比，性微堅實。歷代收藏家因其質純而難得，倍加珍重。清黃任有《壽山石》詩云：「惟有水洞在澗底，四時暗溜鳴嘈嘈。其間結窩不可覓，覓得一線群灌號。眘然一片光在手，不大鑢錫而沙淘。是名津津魚腦凍，欲滴不滴凝為膏。藍橋雲漿凍不飲，結作冰片能堅牢。名門市門俱罕覯，一兩半兩皆幸遭。大如拇指小枝指，半粟塵垢千爬搔。雕人睨視不敢琢，審曲面執爭分毫。間作小印古篆刻，揀選好手工操刀。」可見水坑精品的身價，不在田黃之下。

水坑石的品種命名，主要以色相形似而分定，主要有：坑頭水晶凍、坑頭魚腦凍、坑頭黃凍、坑頭鱔草凍、坑頭牛角凍、坑頭天藍凍、坑頭桃花凍、坑頭瑪瑙凍、坑頭環凍等晶石、凍石。此外還有坑頭凍石、掘性坑頭石等品種。

坑頭水晶凍石

坑頭水晶凍石又稱「晶玉」，因石質透明瑩澈類似水晶而得名。有白、黃、紅三種色澤，以白色結晶體為最常見。清高兆《觀石錄》形容其：「膚理瑩然，暎燭側影，若玻瓅無有障礙。」按色相分定品

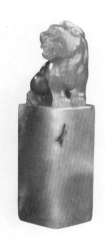

獸鈕方章

坑頭鱔草凍石　7.7×2.1×2.1cm

目，計有：

　　白水晶凍石　　白色水晶凍石稱「白水晶」。通體呈白色透明狀，肌理含棉花狀細紋，時有粒點粟起，俗呼「虱卵」，質細而微堅。清高兆《觀石錄》云：「晶瑩玉色，如莫愁湖中新藕。」其中質地特別通靈者稱「坑頭晶」。清毛奇齡《後觀石錄》說：「殷于菜玉而白于蕨粉然，故明透，曰：晶玉。」

　　黃水晶凍石　　黃色水晶凍石稱「黃水晶」。色如杏黃，通明純正。其中色如初剝枇杷，質潔而凝膩，間有紅筋近似「田黃凍石」者，俗稱「黃凍」，乃水坑凍石中之極品。

　　紅水晶凍石　　紅色水晶凍石稱「紅水晶」。色艷可比紅燭，透明無瑕，在燈光下異光耀眼，世所罕見。

坑頭魚腦凍石

　　坑頭魚腦凍石古稱「羊脂凍」，是水坑凍石中最名貴的品種。清毛奇齡《後觀石錄》讚：「羊脂——玉質溫潤，瑩潔無類，如搏酥割肪，膏方內凝，而膩已外達。」其狀如煮熟的魚腦，半透明中含棉花紋，格外凝膩脂潤。

坑頭鱔草凍石

　　坑頭鱔草凍石又稱「仙草凍」。色灰中略帶微黃，肌理隱細點，類似鱔魚之背脊。或色灰白，半透明體中含條條紋理，狀如水底草葉。

古螭鈕方章
坑頭牛角凍石　3×3.5×3.5cm
姚仲達作

坑頭牛角凍石

　　坑頭牛角凍石產於坑頭洞。色黑中帶赭，質通明而富有光澤，濃者如同牛角，淡者則似犀角，有時肌理亦隱蘿蔔紋。清郭柏蒼《閩產錄異》稱其：「色如牛角而通明過之。」

坑頭天藍凍石

　　坑頭天藍凍石又稱「蔚藍天」，雅號「青天散彩」。色蔚藍，質明淨，如雨後晴空，愈淡愈佳。肌理含色點及棉花細紋，若朵朵雲霞。清高兆《觀石錄》形容：「對之有酒旗歌板之思。」

坑頭桃花凍石

　　坑頭桃花凍石又稱「落花水」，雅號「浪滾桃花」。在白色透明體中含鮮紅色細點，或密或疏，濃淡演映，光彩奪目。其狀如片片桃花瓣，浮沉於清水之中，嬌艷無比。清毛奇齡《後觀石錄》稱：「石有名桃花片者，浸於定磁盤水中，則水作淡淡紅色，是其象也。或曰：如釀花天，碧落濛濛，紅光晻然，宜名『桃花天』。舊品所稱：桃花雨後，霽色蘢蔥。」又云：「落花水 —— 一名『浪滾桃花』。石類水色中有紅、白花片，隨水上下。」

坑頭瑪瑙凍石

　　坑頭瑪瑙凍石產於坑頭各洞。有紅、黃、白三色，半透明如瑪瑙，光彩爛漫。以色相分品目，主要有：

　　瑪瑙紅凍石　指純紅色的瑪瑙凍石。赤如雞冠者佳。

瑪瑙黃凍石　指純黃色的瑪瑙凍石。黃如蒸栗者貴。

瑪瑙白凍石　指純白色的瑪瑙凍石。多呈乳白色。

巧色瑪瑙凍石　指含兩色或多色的瑪瑙凍石。

坑頭環凍石

坑頭環凍石，是指水坑各凍石肌理中含灰白色或深灰色小圓圈的礦塊。狀如水泡，有單環、雙環乃至多環相連。經油浸漬，色則變淡，或反增濃，頗為奇特，故別其名「環凍」，以示稀罕珍貴。在水晶凍石、牛角凍石中較為常見。

坑頭洞石

坑頭洞所產礦石，除各種晶、凍外，統稱「坑頭石」。質細而微堅，半透明或微透明。有黃、紅、灰、白、黑諸色，亦有二色相間。其中質純而通靈者，又稱「坑頭凍石」。

在坑頭洞石中，凡有色白或略帶微黃、微灰，質如結凍油蠟的礦塊，別其名稱「凍油石」。其中質地純潔者，酷似「豬油白芙蓉石」，唯稍遜溫嫩。

掘性坑頭石

掘性坑頭石指產於坑頭砂土中的塊狀獨石。色多白、黃或黑赭，含棉花狀細紋和白色渾點，有時還隱現金屬細砂，偶有紅筋。因掘自土中，外觀特徵貌似田石，民間又稱其為「坑頭田」，亦屬難得。

三、山坑石類

山坑石分佈於壽山村及其周邊日溪鄉、宦溪鎮約十幾公里範圍的岩層中。石質因礦脈及產地的不同，各具特色。有時在同一礦脈中，由於坑洞之別，石質亦見差異。即使一個坑洞中開採出來的礦石，其石質、色澤、紋理也變幻無窮。所以山坑石的名目特別豐富，多以出產地命名，也有以色相取號者，皆憑習慣而定。

山坑石類品種以不同礦位、礦脈分為高山、都成坑、月尾山、

<div align="right">壽山石礦區</div>

虎崗山、金獅公山、吊筧山、金山、柳坪尖、旗降山、九柴蘭山、柳嶺、旗山、黃巢山和加良山等十四個亞類。

（一）高山礦脈（高山亞類）

高山礦脈位於壽山村外洋高山及其周圍山崗，礦床交錯如藤，儲量甚豐，開採年代久遠，自宋朝迄今歷千年。是壽山石族中最具代表性的種類。主要石種有高山石、小高山石和白水黃石等。

高山石

高山石質細而微鬆，瑩潔而通靈。唯質稍鬆軟，含水分較他石略多，故遇炎夏酷暑，或秋冬氣燥，容易乾裂，色澤也會漸變黝暗無光。需久浸於植物油中，或經常揩油保養，方能永葆光彩。故世人稱其為「財主石」。

高山石色瑰麗多彩，紅、白、黃、紫、黑、灰、赭各色俱備，而每色中又有濃淡深淺之分。凡單一顏色的高山石，多以色定名，各色之中，又因色相形似分定品目。

紅高山石　指純紅色的高山石。按色相的深淺和紋理的不同，分美人紅、朱砂紅、荔枝紅、晚霞紅、瓜瓤紅、天藍瓤、桃花紅、瑪瑙紅、酒糟紅以及肉脂、桃暈等等。

白高山石　指純白色的高山石。又以色相與質地的差異，分藕尖

<div style="writing-mode: vertical-rl;">壽山石全書</div>

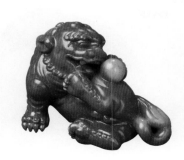

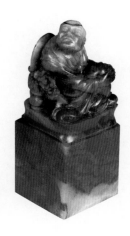

（左）滾獅戲球

巧色朱砂紅高山石

6×8×4.5cm

許永祥 作

（右）羅漢鈕方章

巧色大洞高山凍石

8×3×3cm

清・佚名

白、豬油白、象牙白、雞骨白、蘋婆玉以及泥玉、豆白、磁白等等。

　　黃高山石　指純黃色的高山石。佳者可與田黃石、都成坑石媲美。清毛奇齡在《後觀石錄》中分別以「秋葵蜜蠟」、「蜜楊梅」、「杏黃」、「煉蜜丹棗」等雅號稱之。

　　蝦背青石　質靈，色如淡墨，有濃淡紋理。清毛奇齡《後觀石錄》稱：「蝦背青——通體淺墨如蝦背，而空明映徹，時有濃淡，如米家山水。舊品所稱：『春雨初足，水田明滅，有小米積墨點蒼』之形是也。」

　　巧色高山石　指二色、三色乃至多色交雜的高山石。或由淡漸濃，或色層分明，或似行雲流水，或如彩霞生輝。古時稱謂「二合一」、「三合一」。又有以形象取號，如：白花鷹背、紫白錦、玉帶茄花等等。

　　高山各洞所產之石，其石質獨具特色的，又常冠以礦洞名。主要有：

　　和尚洞高山石　產於壽山村高山峰頂之和尚洞。該洞傳為明朝寺僧所開發，早已絕產，後人稱這些傳世古石為「和尚洞高山石」。石質結實，微透明，多土紅色或灰紅色。

　　大洞高山石　又稱「古洞高山」。位於高山和尚洞下方，亦為古代僧侶所開發，因礦洞深且廣，故號「大洞」。石質較為堅硬，有白、黃等色，或各色交錯。偶有透明結晶體，稱「大洞晶」、「大洞凍」。

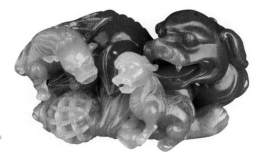

雙犼戲獅
水洞高山石　5×9.5×6 cm
阮章霖作

瑪瑙洞高山石　位於大洞下方，據傳亦為明朝僧侶所開發。色有紅、黃兩種，多裂紋。其中質純者似瑪瑙，故名「瑪瑙洞」。以色澤分為「瑪瑙紅」和「瑪瑙黃」兩種品目。

油白洞高山石　屬大洞之支洞，為民國初年開鑿。石質澀而凝膩，色多乳白或微黃，似油脂，雜有點點色塊如花生糕。油白洞所產石，經油浸漬，石質漸變明淨，色澤亦轉為牙黃或淡黃，但長期離油又恢復原狀，歷久色變黝暗而裂紋增多。能保持通明者殊難。又稱為「油性高山」。

大健洞高山石　在和尚洞旁，有數個支洞。洞為清朝黃大健所鑿，故名。石質稍硬，有砂格，易開裂，質略遜於和尚洞所出。

世元洞高山石　洞在大健洞後側。為清朝張世元首先開鑿，故名。石質稍堅硬，色澤鮮艷，以紅、白二色最為常見。

水洞高山石　位於世元洞下方，礦洞深入地下水層，故以「水洞」命名。所產石，質通明，肌理隱細蘿蔔紋，色潔白或略帶淡黃，舊稱「筍玉」或「象玉」。經油浸蝕後，透明度不遜於水坑水晶凍石。

嫩嫩洞高山石　與「水洞」鄰近，以開鑿人取名。又因該洞於民國二年（1913年）曾出產一批珍品而著名，故俗稱「民國二高山」。色淡質靈，肌理隱細蘿蔔紋，可與水坑水晶凍石媲美。

四股四高山石　洞在嫩嫩洞旁，因初採時由四戶石農合股開發而得名。石質較高山各洞所產堅且硬，呈微透明或半透明，有紅、黃、

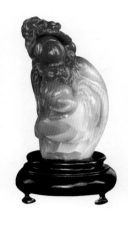

壽星
巧色雞母窩凍石　9.5×4.5×3.8cm
阮章霖作

灰、白色，或多色相間。無論石質與色澤均與都成坑石接近。

　　太極頭高山石　產於高山峰北坡之小山崗，因地形狀如太極故名。石質晶瑩透澈，有紅、黃、白諸色。紅者如晚霞，白者像水晶，黃者若蜂蜜。1938 年出產一批「晶」、「凍」，質特佳。二十世紀八十年代恢復開採，但品質略遜。

　　新洞高山石　為 1973 年後新開發的礦洞，從「和尚洞」為起點，垂直下鑿，一統各洞，深探高山主脈。所產石材巨質嫩，各色俱備。因礦洞由國家輕工業部投資採礦故又有「中央洞」俗稱。

　　雞母窩高山石　礦洞位於高山峰北麓，東臨坑頭，北對寺坪，因地勢低凹如雞窩而得名。該礦洞開發於二十世紀八十年代後期，是當代壽山石名品之一。所產石質緻密通靈，色彩豐富，各色相間，掩映成趣，肌理隱含針芒狀細紋。由於礦位與坑頭鄰近，且石質亦與水坑有諸多近似，兩者容易相混。

　　高山石與水坑的坑頭石屬於同一礦系，外觀特徵有許多相似之處。各洞出產，偶有少量純潔晶體，又以「晶、凍」命名。

　　高山凍石　凡高山石中質溫潤凝膩的礦塊稱「高山凍」。質細膩，肌理隱棉花狀細紋。以色分，白者名「白高山凍」；灰白中含黑斑者名「烏地高山凍」，古稱「硯水凍」；黃者名「黃高山凍」；紅者名「紅高山凍」。另有一種質地通明，肌理集朱紅色細點，酷似朱砂粉散於水面者，稱「高山朱砂凍」。

（左）三螭鈕方章
高山凍石　8×3×3cm

（右）圓頂方章
高山桃花凍石　8.5×2.6×2.6cm

　　其中亦有按色相形似，借用水坑凍之名取號，如水晶凍、魚腦凍、黃凍、鱔草凍、牛角凍、天藍凍、桃花凍、瑪瑙凍以及環凍等。為避免兩坑混淆，凡高山所出，需冠產地「高山」，例「高山水晶凍石」、「高山桃花凍石」……以便於分別。

　　高山晶石　高山石中，白色純潔通靈瑩澈的礦塊稱「高山晶」。肌理多含細紋，偶有黑斑點或黃色砂團。

　　高山石除以上所列礦洞出產的品目之外，還有掘自砂土中的塊狀獨石，名為「掘性高山石」。

　　掘性高山石　是指古代自高山礦床剝蝕而散藏於山坡土層中的獨石，靠挖掘而得，石質異於礦洞所產，屬稀罕品種。掘性高山石，質地潔膩溫潤，肌理隱現蘿蔔紋，外表具淡黃色薄色皮。色澤以白色為最常見，偶有黃、紅等色。外觀特徵與田石有某些相近之處，但山地乾燥，石表皮酸化程度遠不及田坑，故可分辨。

荔枝洞石

　　荔枝洞本為一個高山礦洞名，位於高山主峰東北坡，開發於二十世紀八十年代中期，因洞口旁側有棵野荔枝樹，且出產石白而細嫩者貌似荔枝果肉，村民迷信風水之說，故取「荔枝洞」為名。石質靈澈細潤，肌理隱現蘿蔔細紋，有白、黃、紅各色，鮮麗嬌艷，分外令人賞心悅目，因品級遠勝於高山各洞所產，備受海內外鑑藏家所追捧，聲名遠播。遂從高山石種中脫穎而出，單獨列為一品種名以示珍貴，

並與田黃石、水坑凍石和芙蓉石並列為壽山石「四寶」。

荔枝洞石以色分品目，白者稱「白荔枝洞石」；黃者稱「黃荔枝洞石」；紅者稱「紅荔枝洞石」；兩色以上相間者稱「巧色荔枝洞石」等。

荔枝凍石　荔枝洞石中，質地溫潤凝膩者，稱「荔枝凍石」。

荔枝晶石　荔枝洞石中，質地通靈瑩澈者，稱「荔枝晶石」。

鱟箕石

鱟箕石本為掘性高山石一種。自二十世紀八十年代在高山西坡近芹石村一處形如「鱟箕」的山坳田地裏挖得的獨石，因別具特色，質佳者貌似田石，倍得海內外藏家熱捧，遂單列一品種以出產地取名「鱟箕石」。

鱟箕石塊度大小不一，石質亦粗細懸殊。其佳者質地通靈，紋理細密，色澤純黃，皮層明晰。初產之時，曾被石賈冒充田黃出售，民間有「鱟箕田」俗稱。此外，鱟箕石中有一種「花坑石」色質亦具特色，稱「鱟箕花坑石」。

鱟箕花坑石　與鱟箕石共生一處，但外觀特徵則相去甚遠。微透明，近似高山牛角凍石，肌理含醬紅色斑塊，色彩奇特，紋理別致。其中紅色密佈者，雅稱「大紅袍」。

小高山石

小高山石又名「啼嘛洞」。產於高山峰的東側，石質粗且鬆，色多紅、黃、白相間。因肌理常含狀如啼哭淚痕紋理，故稱「啼嘛洞」（福州方言，啼哭謂之「啼嘛」）。

白水黃石

白水黃石產於高山東南面山崗。質硬不透明，多裂紋，外表有黑皮，肌理現層紋，間有黑色或黃、白色斑點。按色相和質地分為「水黃」、「水白」和「乾黃」三個品目：

水黃石　色黃似「碓下黃」。石質細嫩，肌理含水痕，多裂格。

水白石　色白略帶淡黃或淡綠，石質光潤微透明。其中質純者，似峨眉礦區所產芙蓉石。

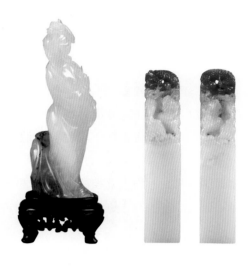

（左）仕女

白荔枝凍石　14×5×4cm
俞世英作

（右）雙龍戲珠鈕對章

三色荔枝凍石

12.5×2.5×2.5cm

乾黃石　色黝暗如桐油，質燥易裂。二十世紀初出產頗多。以往北京等地商賈常將質粗色黃的壽山石通稱為「乾黃」，謬誤也。

（二）都成坑礦脈（都成坑亞類）

都成坑礦脈位於壽山村外洋都成坑山及其附近山崗。南接坑頭尖、高山等峰，北臨田黃溪。隔溪與月尾山、虎崗山礦脈對峙，主要品種有都成坑石、尼姑樓石、迷翠寮石、馬背石、蛇瓠石、方田仔花坑石、鹿目格石、蘆蔭石等。礦床以脈狀為主，也有小量塊狀礦石。據載，該礦於清道光（公元 1821—1850 年）間，始大量開採。

都成坑石

都成坑石又名「杜陵坑」、「都丞坑」。質堅硬通靈，光彩奪目，名冠山坑之首。質純者可與田石媲美，而且都成坑石色表裏如一，石性穩定，永不變色，其嫵媚溫柔，更非他坑之石所可比擬。都成坑的圍岩堅硬，礦層稀薄，開採不易，難得大塊材料，且常有石英細砂摻雜其中，解石艱難。凡與圍岩緊黏着的礦石，往往質尤晶瑩，俗稱「粘岩都成坑」。行業有諺語云：「都成坑，砂成山；有水色（福州方言，光澤稱「水色」），人人貪。」形象地描繪了它的特色。

都成坑石以色相、紋理分品目，有黃都成、紅都成、白都成和巧色都成數種。

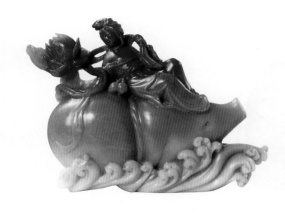

荷花仙女

粘岩巧色都成坑石　9.5×12×4cm

朱元登作

　　黃都成坑石　指純黃色的都成坑石。有黃金黃、桂花黃、熟栗黃、枇杷黃、洋參黃之分。以黃金黃最難得，以色純、質靈為上品。

　　紅都成坑石　指純紅色的都成坑石。有橘皮紅、朱砂紅、桃花紅數種，以橘皮紅最為珍貴。其中有透明體質地裏密佈朱砂色點者，稱為「朱砂凍都成坑」。

　　白都成坑石　指純白色的都成坑石。色非純白，多帶微黃、微灰，或呈蔥白、反青藍色。常混雜不透明色塊。質靈、色清者甚為稀罕。

　　巧色都成坑石　又稱「花都成」，指含兩種以上顏色的都成坑石。以色澤鮮艷，紋理自然，質地通靈為上品。雜質過多者則不足取。其中五色俱備者稱「五彩都成」，甚珍貴，藏家以色相紋理特徵取五星聚魁、五福呈祥……種種雅號。

　　都成坑石按礦洞分品目，主要有琪源洞、坤銀洞和元和洞三種。

　　琪源洞都成坑石　又稱「錦元洞」。相傳舊原洞係張世元所開鑿，初產時因無特色，故不出名，至二十世紀三十年代，洞歸黃琪源所有，得石質極佳，自此以「琪源」命名，遂著名於世。

　　琪源洞都成坑石質晶瑩溫潤，遠勝諸洞出產，可謂都成坑之精萃。色多黃、紅，純潔少砂，肌理含細蘿蔔紋，酷似「田黃石」，唯不具備掘性獨石的基本特徵。

　　坤銀洞都成坑石　位於琪源洞上方，為張坤銀所鑿，故名。石質

山紅澗碧紛爛漫

巧色都成坑石　7×8×5.3cm
潘泗生作

微脆，有黃、紅、白、灰諸色，肌理多呈條紋狀，純潔度稍遜於琪源洞所產。

　　元和洞都成坑石　位於「坤銀洞」旁，為近代陳元和所開發。石質堅脆，多雜色，微透明，肌理時隱白渾點。其中有如瑪瑙者，稱「瑪瑙紅都成坑」，質稍遜。

　　都成坑石除礦洞出產外，還有塊狀獨石，名「掘性都成坑石」。

　　掘性都成坑石　零散埋藏於都成坑山坡砂土之中，靠挖掘而得，頗為奇特。石質分外溫潤，色多桂花黃、枇杷黃、橘皮紅。有時亦具蘿蔔紋，石皮及紅筋。極似下坂田石但其蘿蔔紋細而彎曲，不及田石綿密，表裏石色變化亦不明顯。

　　粘岩都成坑石　都成坑礦脈中與圍岩相接部分往往石質特別瑩澈，唯雜硬砂難以分離成材，石工巧加雕琢將晶石、砂岩集於一體互為襯托，化腐朽為神奇，別有韻趣。遂將這類石取名「粘岩都成坑石」。

尼姑樓石

　　尼姑樓石又名「來沽寮」。產於都成坑旁，因古時該地建有尼姑庵，故取為石名。出產礦石與都成坑石同出一脈，唯石質堅脆，稍遜通靈。色澤有黃、紅、白、灰各色，以黃色最常見。色黃而質純者，易與都成坑石相混，但肌理多含白色不透明細點，狀如搗碎的花生米，稱為「花生糕」。色紅而質佳者，則似瑪瑙紅，但不結凍。1939

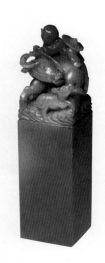

牧童雙牛鈕方章
馬背石　9×2.5×2.5cm
郭茂康作

年前後出產質特明淨。

迷翠寮石

　　迷翠寮石又名「美醉寮」。產於都成坑山頂，傳說古代曾有高士在此築寮而居，額書「迷翠寮」三字，因此取作石名。石質細膩，半透明或微透明，以色黃質靈者為上品。其他尚有紅、白、灰各色，質多不純，肌理常含灰白色花生糕渾點及金屬細砂，在燈光下閃閃發光，俗稱「金砂地」。

馬背石

　　馬背石產於都成坑西側的一個山崗，因山形如馬的項背，故名。是二十世紀九十年代新開發的壽山石品種。質堅微透明，富有光澤，各色俱備，以黃、紅最為常見或呈兩色夾層，黃如蜜蠟，紅似丹砂，溫嫩可愛。

蛇瓠石

　　蛇瓠石產於都成坑附近，因山丘狀如瓜瓠，且傳說常有毒蛇出沒，因而得名。石多為塊狀夾生於砂礫層及田地中，俗稱「窩泡」。質微透明，近似都成坑石，但稍鬆軟。色多黃、紅、白幾色交雜，肌理含色點及金砂地。以色紅如橘皮，質地通靈者最為難得。

方田仔花坑石

　　方田仔花坑石產於都成坑東面的方田仔山坡，與迴龍崗隔溪而立。質稍堅，含通靈條紋狀綠、白、黃、紅多色美麗紋理。其質地、

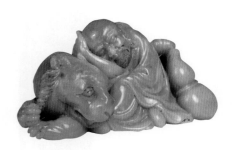

伏虎羅漢

蛇瓠石　4.5×9.5×4.3cm

林炳生作

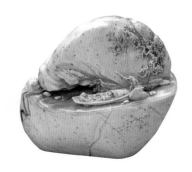

野航

方田仔花坑凍石　8.5×8.5×4.3cm

鄭世斌作

色澤與他山所出花坑石有明顯區別，故以產地取名。

鹿目格石

鹿目格石產於都成坑山坳砂土中，多為零散塊狀獨石，靠挖掘而得。石質細潤，外表有黃色或乳白色微透明狀石皮，富有光澤。肌理則為黃、紅或暗赭色，多不透明。其中黃色通靈者，近似田黃石，但無蘿蔔紋，俗稱「鹿目田」。

鹿目格石中在石表會出現紅色含鴿眼狀細點，雅稱「鴿眼砂」，別具韻趣。清毛奇齡在《後觀石錄》中記：「通體荔紅色，而諦視其中，如白水濾丹砂，水砂分明，粼粼可愛，一云『鵓鴿眼』，白中有丹砂，銖銖粒粒，透白而出，故名『鴿眼砂』。舊錄亦以此為神品。」其他尚有白、灰、黑各色，常含色點，質多不純。

近年曾有洞產鹿目格石開採，質不透明，多紅、黃相間，雜黑色點，遠不及掘性鹿目格石名貴。

蘆蔭石

蘆蔭石又名「蘆音石」。產於都成坑南面小溪蘆葦之蔭，因而得名。礦石呈塊狀埋藏於泥砂中，質溫潤明澈，多為赭黃色，肌理含黑色細點，表層裹黃色皮或黑色皮。佳者酷似掘性都成坑石或硬田石，俗有「蘆蔭田」之稱。此外尚有暗紅、灰白等色，或紅、黃相間，質略粗糙。

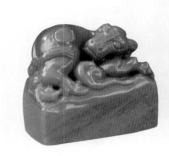
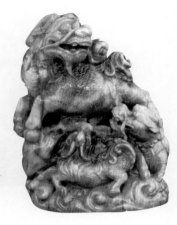

（左）兕鈕日字章

鹿目格石　3×3.2×1.7cm
舊藏品

（右）麒麟負書

掘性月尾石　11.2×8.5×6.5cm
舊藏品

（三）月尾山礦脈（月尾亞類）

　　月尾山礦脈位於壽山村東南面的月尾山一帶峰巒。南麓田黃溪水
繞足而過，西北面毗鄰虎崗山。礦體較小，產量亦微。石質細嫩，多
為微透明或半透明體，有綠、紫、紅、黃、白諸色。主要石種有月尾
石、善伯洞石、仙伯岐石和迴龍崗石等。

月尾石

　　月尾石又名「牛尾石」。產於月尾山主峰。石質細嫩，有不透明
和微透明二種，富有光澤，偶有兩色相間或隱白色點。以色澤分品
目，主要有月尾紫、月尾綠和艾葉綠三種。

　　月尾紫石　指純紫色的月尾石。質嫩富有光澤，以色濃紫如新鮮
豬肝者最佳，又稱「豬肝紫」。但多含白色筋絡或有不純色塊混雜肌
理中，難得純潔。

　　月尾綠石　指純綠色的月尾石。以色翠而通明者為貴。清卞二濟
在《壽山石記》中形容其如「蕉葉方肥，幡幡日下」。但這種石，新
採時尚明潔可愛，歷久則變黝暗。

　　艾葉綠石　簡稱「艾綠」。指月尾綠石中，色如艾葉者。早在南
宋已見史料記載，梁克家《三山誌》記：「壽山石，潔淨如玉……五
花石坑，相距十數里，紅者、紺者、紫者、髹者，惟艾綠者難得。」
明謝在杭曾評壽山石以「艾綠」為第一。按色深淺有艾葉綠和艾背綠

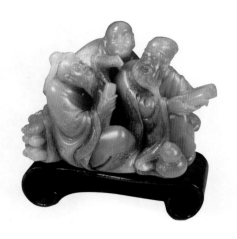

三教論道
善伯洞石　8×9.5×7cm
陳益晶作
作品選自《陳益晶雕刻藝術》一書

之分。

　　據考證，古時所稱「艾綠」，乃產自離壽山村十數里的五花石坑，質凝膩，色如老艾之葉。或色淡拖白者，別稱「艾背綠」。其中質晶瑩者，可稱「艾葉晶」。惜清朝以後，該洞絕產。後人則將顏色相近的「月尾綠」尊為「艾葉綠」。為與古代「艾葉」區別，應冠以「月尾艾綠石」為妥。

　　月尾石中亦有部分純潔通靈的凍石，又以「晶、凍」定名。

　　月尾凍石　指質地溫潤凝膩的月尾石。

　　月尾晶石　指質地通靈瑩澈的月尾石。

善伯洞石

　　善伯洞石又名「仙八洞」。產於月尾山西南側小山崗，本屬月尾一礦洞，後因石質獨具特色，遂單列為石種名。據傳清咸豐、同治（公元 1851—1874 年）年間，有位名善伯的石農，在開礦時洞塌身亡，後人為紀念他，將礦洞取名「善伯洞」。礦石屬都成坑餘脈，石質晶瑩脂潤，半透明，性微堅，肌理多含金砂地。外觀特徵像尼姑樓石、迷翠寮石，但通靈往往過之。石色豐富，黃、紅、白、灰、紫各色俱備，其質地純潔明粹者，可與都成坑石比肩。有時酷似田黃石，但善伯洞石肌理多含金屬砂點及粉白色花生糕，此乃田石所無。

　　善伯洞石按色相、質地和開採年代分品目，主要有：

　　黃善伯石　指純黃色的善伯洞石。如蜜蠟細嫩可愛。

狸鈕方章

古舊善伯洞石　5.2×4.6×4.6cm
清・佚名

紅善伯石　指純紅色的善伯洞石。濃者如丹棗，淡者似肉脂，艷麗奪目。

白善伯石　指純白色的善伯洞石。潔者如胡粉或略帶黃意。

灰善伯石　指純灰色的善伯洞石。多呈灰黃色，間雜紅紫細斑。

紫善伯石　指純紫色的善伯洞石。或如茄皮或似豬肝。

巧色善伯洞石　指含兩種以上顏色的善伯洞石。多呈交融狀，妙趣天成。

善伯凍石　凡善伯洞石中質地溫潤凝膩者稱「善伯凍石」。

善伯晶石　凡善伯洞石中質地通靈瑩澈者稱「善伯晶石」。

善伯洞自開鑿迄今百餘年間，大致經歷四個採礦時段，礦質亦見差異，藏家又分別予以命名：

古代出產的善伯洞石已成傳世舊品，稱「古舊善伯洞石」。

二十世紀三十年代至七十年代出產的善伯洞石稱「老性善伯洞石」。

二十世紀後期出產的善伯洞石稱「新性善伯洞石」。

二十一世紀以來新產的善伯洞石，因其質地介乎善伯洞石與月尾石之間，綿軟欠通靈，色多灰綠或紅紫，故稱「善伯尾石」，或叫「月尾仙石」。

仙伯岐石

仙伯岐石又名「仙八旗石」。產於善伯洞後坡，新舊礦洞交叉道

口，是近年開發的新品種。質堅脆，微透明，含格紋。色以紅、黃最常見，另有灰白、青紫或二色夾層相間。其中以枇杷黃與朱砂紅合成一體者最佳。

迴龍崗石

迴龍崗石又名「回龍艮」。產於都成坑旁之迴龍崗山中。石質近似月尾石，但質微鬆，略遜通靈。色多黃綠或紅紫，含紫色斑點及黃色格紋。此外尚有白、紫交錯和灰紅色等多種，其品質遠遜月尾石。

（四）虎崗山礦脈（虎崗亞類）

虎崗山礦脈位於壽山村中、外洋交界處。東南面連接月尾山，向西起伏漸下至田黃溪畔。石質多粗硬，欠通靈，偶含結晶體。

該礦脈歷史上曾進行數次開採，產量不豐，少見佳品。主要石種有：虎崗石、栲栳山石、獅頭石和碓下黃石等。

虎崗石

虎崗石又名「老虎艮」、「虎頭崗」。產壽山村中洋虎崗山。石質脆而微堅，有硬質斑紋，狀如虎皮，不易磨平。多不透明，含紅色細斑點。石色以杏黃為主，名「老虎黃」，其中質佳者，近似碓下黃石。還有青灰色者，名「老虎青」。

虎崗晶石　指虎崗石中質地通靈瑩澈的結晶塊。

虎崗石自二十世紀三十年代開鑿，歷時三十多年，近年產竭。

栲栳山石

栲栳山石又名「富老山」。位於壽山村內、外洋交界處，因山形如栲栳，故名。石質粗且鬆，多含雜質及砂粒。有黃、紅、白、紫數色，常摻雜黝暗色斑，俗稱「鷓鴣斑」，欲求純潔者甚難。

栲栳山花坑石　指花斑錯雜的栲栳山石，質堅通靈，含各色條紋。

獅頭石

獅頭石產於壽山村內、外洋交界處之獅頭崗（又稱「鐵頭嶺」）。

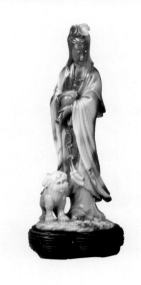

觀音犼

巧色虎崗石　14×5.5×4.2cm
黃信開作

石礦與栲栳山石同屬一脈，質粗不透明。洞廢已久，不再產石。

碓下黃石

　　碓下黃石又名「帶夏黃」、「岱下黃」。產於鹿目格北坡，靠近碓下坂。有洞產和掘性兩種，石質細軟，不透明或微透明，裂紋細而密，日久則現紫色痕跡。石色以純黃為常見，淡若蜂蜜，濃如桂花，暗則帶赭。其質似連江黃石，但肌理散佈淡黃或乳白色細泡點，俗稱「虱卵」。

　　掘性碓下石　掘於砂土中，外表有石皮，質地稍堅，石紋呈暗紫色，質優於礦洞所產。

（五）金獅公山礦脈（金獅峰亞類）

　　金獅公山礦脈位於壽山村東面的金獅公山及其附近山崗。北連柳坪尖，東近吊筧山、雞角嶺，西接里洋農舍田園。

　　該礦脈出產的礦石質多粗硬不透明，部分結晶體及塊狀獨石，質地溫潤凝膩，色彩濃艷。主要石種有：金獅峰石、房櫳岩石、鬼洞石和野竹桁石等。

金獅峰石

　　金獅峰石產於高山東北面約三公里的金獅公山主峰，海拔高度八百七十五米。開發於二十世紀初。石質粗糙、堅硬，欠光澤，色多

黃、紅、灰及各色相間，肌理密佈金屬細砂。山坡土層埋藏塊狀獨石，稱「掘性金獅峰石」。

掘性金獅峰石　指金獅公山土層中埋藏的塊狀獨石，質純潔細密，肌理含黑色點，外裹薄色皮，有紅、黃兩色。

房櫳岩石

房櫳岩石又名「飯洞岩」，俗呼「糞桶岩」。產於金獅公山旁。因山頂平禿，狀如桶，故名。石質粗硬多砂，各色俱備，唯不純潔，肌理常隱色點及結晶體。1941 年前後，石農王開恩因種田引水灌溉，在房櫳岩一帶山中尋找水源，偶然在山泉旁砂土中，挖到一批精品，皆塊狀獨石，稱「掘性房櫳岩石」。

掘性房櫳岩石　石質純潔，半透明，有紅、黃、灰三種顏色。似掘性都成坑石，唯質稍脆，肌理含色點。

鬼洞石

鬼洞石又名「果洞」。產於房櫳岩附近，石質粗劣，堅硬多砂。有褐黃、灰白等色，皆不透明。開發於民國期間，產量甚微，停採已久。

野竹桁石

野竹桁石產於金獅公山西北面山坡。質亦粗糙，各色俱有，以黃色最為常見，在淺黃色中雜不透明白色渣點。偶有質佳者，近似高山石。

（六）吊筧山礦脈（吊筧亞類）

吊筧山礦脈位於壽山村東北面與日溪鄉東坪村接壤處的吊筧山一帶。該礦脈出產的礦石質地稍硬，多不透明或微透明，部分半透明。清朝始行開發，產量不多。主要石種有吊筧石、雞角嶺石等。

吊筧石

吊筧石又名「豆耿」、「吊肯」。產於壽山村東面的吊筧山瓦窰門附近。石質堅硬，微透明或半透明，富有光澤，以黑色為最常見，含

白色或黃色石皮。偶有紅色環帶狀花紋，別饒情趣。

吊筧石中，有結晶體部分，別其名為「吊筧凍石」和「虎皮凍石」：

吊筧凍石　呈蒼藍色，石質溫潤凝膩。極似牛角凍石，但肌理隱黑色條痕。

虎皮凍石　黃褐色，半透明，具灰白或黑色虎皮斑紋。

雞角嶺石

雞角嶺石又名「雞公嶺」。產於吊筧山旁的雞角嶺，礦石以產地命名。石質粗鬆，有細裂紋，俗稱「雞爪紋」。各色俱備，以黃、白最常見，但多有雜質摻雜其間。其中質佳者，近似高山石。

（七）金山礦脈（連江黃亞類）

金山礦脈於日溪鄉東坪村東南面與連江縣交界處的金山頂及其附近山崗。南近吊筧山，西臨柳坪尖，東北面接壤連江縣潘渡鄉。

該礦脈出產的礦石質地稍脆硬，微透明富有光澤，色多黃、白。主要石種有連江黃石、山仔瀨石、黃竹秀石和霸頭石等。

連江黃石

連江黃石產於高山峰東北面約六公里的金山頂，因礦位靠近連江縣界，色多藤黃，故名「連江黃石」。有些書誌將壽山「連江黃石」說成產於連江縣，謬誤。

連江黃石質硬而微脆，有細裂紋，肌理隱條條直紋，貌似田石之蘿蔔紋，但紋粗且直，俗稱「九重粿紋」。也有色白，略帶微黃、淡綠，稱為「連江白」。

連江黃石有脈狀洞產和掘性獨石兩種。

掘性連江黃石　零星埋藏於金山砂土層中，色濃黃，外裹色皮，肌理紋理細密。清時有商賈將其冒充田黃蒙騙藏家。清郭柏蒼《葭跗草堂集》說：「（連江黃）色黯質硬，油漬即黯。宦閩者誤以田石珍之。然田石是璞，此是片片雲根，可伏而思也。」

山仔瀨石

山仔瀨石又名「山井籟」。產於金山頂北麓與連江縣交界的山仔瀨故名。石質粗劣，多含砂礫，難於受刀。石具各色，多不透明。其中色黃砂少部分，尚可雕刻。近年出產，質頗佳。

黃竹秀石

黃竹秀石產於東坪村黃竹秀山腰。礦洞為近年新開發，產量甚微。石質細而通明，多雜砂質，難求純潔。

壩頭石

壩頭石產於黃竹秀山麓。礦洞窄且淺，開發於二十世紀八十年代，產量極少。石質微透明，具滑膩感，色多黃、白相間，佳者近似粗質芙蓉石。

（八）柳坪尖礦脈（柳坪亞類）

柳坪尖礦脈位於壽山村與日溪鄉東坪村接壤處的柳坪尖一帶山中。地處九柴蘭山和金山之間。

該礦脈出產的礦石質地細軟，具滑膩感，不透明。色多灰黃、灰綠，主要石種有柳坪石、黃洞崗石等。

柳坪石

柳坪石又名「柳寒」。產於高山峰北面偏東約四公里的柳坪尖。柳坪尖由黃洞崗、薔紅崗和墩崗三個山崗組成。三崗皆產石，礦層深厚，產量頗大，石材巨者可達千斤。

凡產自薔紅崗和墩崗的礦石，統稱「柳坪石」，質粗鬆，不透明，有青紫、灰白、淡黃諸色，常為各色交錯，含微透明紫色或白色粒點。其中色純紫者又稱「柳坪紫」，結晶體稱「柳坪晶」。

柳坪紫石　指純紫色的柳坪石。以純潔為上，豬肝紫為貴。

柳坪晶石　指柳坪石中含淡黃與淺綠色結晶體。塊度小，難於純潔，多與柳坪紫相混雜。清毛奇齡《後觀石錄》稱：「玉帶茄花」。

黃洞崗石

黃洞崗石又名「黃嫩艮石」。因產於柳坪尖之黃洞崗，故名。與柳坪石同為一脈，質細嫩有黃、赭、白、黑各色，其中以黃色最常見，品質優於柳坪石。

（九）旗降山礦脈（旗降亞類）

旗降山礦脈位於壽山村北面的旗降山一帶山中。開發於明代末年，至清初已負盛名，二十世紀中期出產石質最佳，且石性穩定，經久不變，深得鑒藏家稱道。近年所出品質略遜。主要石種有旗降石、焓紅石等。

旗降石

旗降石又名「奇艮」、「奇崗」。產於九柴蘭山東面的旗降山。石質堅細而溫潤，微透明而富有光澤，雕刻時刀過之處，石粉若卷狀。色以黃、紅、白三種最為常見，偶有紫色。以色相分定石名。

旗降黃石　指純黃色的旗降石。以深淺不同，各取雅號。如，新黃如秋葵者，稱「秋葵蜜蠟」；妍如萱草，蒨似春柑者，稱「柑黃蜜蠟」；肌理含楊梅粒塊，摻以朱色點者，稱「蜜楊梅」等等。

旗降紅石　指純紅色的旗降石。近似瑪瑙或珊瑚，神彩煥發。

旗降白石　指純白色的旗降石。多在脂嫩潔白中泛淡綠色，近似「芙蓉石」，但石質迥異。

旗降紫石　指純紫色的旗降石。色濃紫，肌理含白點。若紫白相間，類嘉興錦者，稱「紫白錦」。偶有含淡綠色透明體者稱「綠眼」。

金裹銀旗降石　指黃皮白心的旗降石。色層分明，黃色層多淡而薄。

銀裹金旗降石　指白皮黃心的旗降石。白皮呈微透明狀。

旗降石有脈狀洞產和掘性獨石兩種。

掘性旗降石　埋藏於砂土中，石質溫嫩，泛色皮。勝於礦洞所產。

（左）龍魚鈕方章

紫白錦旗降石

10×3×3cm

林永源作

（右）鐵栐李戲蝙蝠

銀裏金旗降石

6.5×13.8×4.5cm

俞世英作

旗降石因開採年代不同，石質略有差別，藏家又分別予以命名。凡民國以前出產者，稱「老性旗降」；二十世紀後期所出之石則稱「新性旗降」。

焙紅石

焙紅石亦產於旗降山礦脈中，屬旗降之支洞。石質粗硬，石色蒼白或黃赭，有砂粒摻雜其中。舊時石工，常取這種礦石經火薰煅加工，使其原來黃赭之色變成紅艷而富有光澤。故取「焙紅」（「焙」，福州方言，燒煅之意）作為石名，延續至今。所謂「焙紅旗降邊」，其實指的就是粗質旗降石。

（十）九柴蘭山礦脈（猴柴磹亞類）

九柴蘭山礦脈位於壽山村北端的九柴蘭山周圍山崗。主峰高度近千米，為壽山主峰之一，由兩個礦體組成，礦藏豐厚，遠在千年前已行開發，並用於雕刻藝術品，雖未見於文獻，但在福州地區宋墓中曾出土猴柴蘭石質的隨葬品。直至民國初出版的《福建礦務誌略》中始有記載「檳榔九茶岩石」和「白九茶岩石」兩個品種。二十世紀中葉該礦脈大量開採供工業使用礦石，其中質色佳麗者亦用於雕刻。現已停產數十年，傳世石種主要有猴柴磹石、無頭佛坑石等。

猴柴磹石

猴柴磹石又名「九茶岩」、「猴柴南」。產於高山峰北面約三公里的九柴蘭山。石質稍鬆軟，微透明，但多含砂丁。有黃、綠、白、灰、紅諸色，以黃、綠最普遍，質微通靈而肌理隱細紋理。以色相、斑紋及質地可分為「檳榔猴柴磹石」、「白猴柴磹石」和「猴柴磹豹皮凍石」三種品目。

檳榔猴柴磹石　指半透明、色灰黃、肌理含狀如檳榔芋色斑和條紋的猴柴磹石。

白猴柴磹石　指純白略帶淡青色，質地微透明的猴柴磹石，十分罕見。

猴柴磹豹皮凍石　指質地溫潤凝膩，肌理含狀如豹皮斑紋的猴柴磹石。

無頭佛坑石

無頭佛坑石產於九柴蘭山之東南麓。相傳此地古時曾有一座女媧氏神廟，後廟宇倒塌，清末有石農在附近鑿洞採石，偶然覓得一尊沒有頭顱的神像，遂取「無頭佛坑」為石名。

無頭佛坑石屬九柴蘭山礦脈，石質稍堅硬，微透明，但多裂紋，有黃、綠等色。此坑產石甚少，礦洞亦不復存在，傳世石材難覓。

（十一）柳嶺礦脈（老嶺亞類）

柳嶺礦脈位於壽山村北面的柳嶺一帶山巒中。地處壽山、日溪兩鄉交接處，峰背即為日溪鄉汶洋村地界。山勢險峻，群山連綿，主峰海拔高度八百六十七米。該礦脈出產的礦石質地緻密、細潤，微透明，富有光澤。已具千年開採歷史，為壽山石主要礦脈之一。石種有老嶺石、大山石、豆葉青石、圭貝石、汶洋石等。

老嶺石

老嶺石又名「柳嶺」，產於壽山村北端之柳嶺深山中。礦藏豐富，早在宋朝就已大量開採並用於雕刻。石質堅脆，微透明，頗具光

澤。色以青翠與赭黃二種最普遍，按色相、石質和產地分定品目。

老嶺青石　指純青綠色的老嶺石。貌似「青田封門青石」，但質地稍堅。

老嶺黃石　指純黃色的老嶺石。質地多不通靈。

老嶺紅石　指純紅色的老嶺石。紅中帶赭，或近朱砂，或像橘皮。紋理細密，如瓜絡，肌理多含綿砂。

老嶺烏石　指純黑色的老嶺石。濃如墨，淡如灰或摻雜他色，肌理含砂丁、格紋。

黃縞老嶺石　指老嶺黃石中，質地細嫩，肌理含深黃色紋理的礦石。

色縞老嶺石　指質地略帶紅赭，相雜黃、白等色紋的老嶺石。

巧色老嶺石　指兩色或以上混雜交錯的老嶺石。多色層分明，對比強烈，以質純色麗為上品。

老嶺晶石　指老嶺石中結晶體部分。多呈淡綠色，通體透明。

老嶺通石　指質地溫潤凝膩的老嶺石。綠者如豆青，黃者似蜜蠟，亦屬稀罕。

虎嘴老嶺石　指產自柳嶺峰頂虎嘴崖下開採的老嶺石，因品質優良，故以產地名之。

掘性老嶺石　指埋藏於柳嶺砂土中的塊狀獨石。呈卵石形，大小不一，外表光潤圓滑，色皮多呈黑色，俗稱「烏姆」。

大山石

大山石亦產於柳嶺。近代因猴柴磹、老嶺礦石大量採掘，漸向縱深發展，所出石名「大山石」，寓「石出大山之中」意。石質與老嶺石無甚差別，唯石面裂紋增多。

大山通石　指質地溫潤凝膩的大山石，外觀特徵與老嶺通石相似。

大山晶石　指大山石中的結晶體。質瑩澈，含細密紋理。

大山花坑石　指大山石中，肌理含半透明塊狀或筋絡狀色紋的礦塊，奇特稀罕。

狰鈕方章

巧色大山石　9.3×3.5×3.5cm
姚仲達作

豆葉青石

　　豆葉青石又名「豆青綠石」。產於柳嶺之麓，靠近九柴蘭山處，因色綠如豆葉而得名。石質溫潤凝膩，呈嫩綠色半透明狀，間有紅色筋絡，外觀特徵近似老嶺通石。

圭貝石

　　圭貝石又名「雞背石」。產於豆葉青礦洞附近的雞背岩。兩者石性相似，質堅硬結實，色淡綠，肌理間雜黃色筋絡及粉白斑塊。該礦洞開發於二十世紀初。1937 年出產一批佳品。

汶洋石

　　汶洋石產於柳嶺虎嘴崖北坡，因地屬日溪鄉汶洋村，故名。該礦洞古時曾行開採，遺洞尚存，石材粗糙僅適合製硯。至二十世紀末，由汶洋村民集資開礦，先後闢洞十數個，出產石質頗具特色遂著名於世。由於開採過度，近年產量銳減。

　　汶洋石質細嫩、微透明，易乾裂。各色俱有，以白、黃、黑最常見。肌理隱細密格紋，欲求純潔殊難。按色相、質地及礦狀分別定品目：

　　黃汶洋石　指純黃色的汶洋石。有淡黃、栗黃、蜜黃和褐黃多種。常深淺變幻，肌理含紅筋及砂丁。

　　白汶洋石　指純白色的汶洋石。有粉白、脂白、月白等。或呈淡青、牙黃，時有黑斑摻雜肌理。

馬鈕長方章
脂白汶洋凍石　7×2.7×2.3cm
姚仲達作

　　黑汶洋石　指純黑色的汶洋石。黑如漆，淡近灰，交融如灑墨。質地稍硬，多含砂粒。

　　巧色汶洋石　指兩色或以上混雜交錯的汶洋石。多紅、黃或黑、白相間。也有呈色層包裹。

　　汶洋凍石　指質地溫潤凝膩的汶洋石。白如羊脂，黃若蜜蠟，墨者則像牛角。乃汶洋石中之極品。

　　掘性汶洋石　指散落於汶洋礦洞附近砂土層中及溪澗水底的塊狀獨石。質地溫潤，表層裹色皮，富有光澤。

（十二）旗山礦脈（馬頭崗亞類）

　　旗山礦脈位於壽山村西面的旗山附近山巒中。旗山又名麒麟山，是壽山的最高山峰，海拔高度為一千一百三十米。主峰不產石，礦脈分佈左右諸山崗，礦體多混雜圍岩雜質及細砂，質粗頑堅硬，不透明，可供雕刻用礦石有限。主要石種有：馬頭崗石、大洞黃石、三界黃石、水蓮花石、雞母孵石等。

馬頭崗石

　　馬頭崗石又名「馬蹄崗」。產於旗山南側的一座形如馬首的山崗。礦洞開發於民國年間，石質堅硬多砂，色灰黃或青黃，難於受刀。除少量質地較鬆軟的礦石尚可用於雕刻之外，大部分僅宜製作磨

礦石，俗稱「旗山磚」。山坡砂土中埋藏塊狀獨石，稱「掘性馬頭崗石」。

掘性馬頭崗石　又稱「馬頭崗牛蛋」，是零星埋藏馬頭崗土坡的塊狀獨石。形如蛋卵，圓滑光潤，塊度大小不等，大者徑可達一米以上。質稍細軟，多不透明或微透明。有黃、紅、黑等色，以赭黃最常見，外裏雜色皮層，肌理含細砂，因其質色與田坑牛蛋黃石十分相近，舊時書誌往往將兩者混為一談。

大洞黃石

大洞黃石產於馬頭崗旁，開發稍後於馬頭崗石。質脆且硬，不透明，易迸裂。色多暗黃、赭紅，肌理間雜粉黃色渣滓。其中色麗而質純者，貌似老嶺黃石。

三界黃石

三界黃石產於馬頭崗附近，因石面多見紅、黃、白或黑等色相混雜而得名。其質近大洞黃石，粗硬不透明，唯色彩交融呈自然花紋，尚可供賞玩，藏者取之作案上陳設。

水蓮花石

水蓮花石產於旗山東南側山崗，以產地名。礦洞開鑿於二十世紀初，產量不多，久無出石。質粗硬，不透明，有白、灰、紅等色，常見各色呈塊狀相間。

雞母孵石

雞母孵石產於水蓮花石礦洞附近山坳。石質略堅，不透明，有黃、白、紅等色，唯多不純。其中少量礦石質稍鬆軟，色藤黃微透明，肌理中隱含白色細斑者，品較佳。

（十三）黃巢山礦脈（黨洋亞類）

黃巢山礦脈位於日溪鄉東坪、黨洋及南峰等村的山巒中。該礦脈在清代已行開發，不成規模，二十世紀中期以開採工業用材為主，部分佳材亦用於雕刻。該礦脈出產的礦石質地細而瑩澈，微透明或半

透明，富有光澤，頗具特色。主要石種有黨洋石、黃巢洞石、松坪嶺石、山秀園石、境尾石等。

黨洋石

黨洋石又名「墩洋」、「墥洋」。產於日溪鄉黨洋村山中。當清初開發之時，質色佳麗頗受藏家青睞，後因當地村民認為開礦有損風水，遂禁採石，迫使停產。近二十年來曾數次試圖重鑿，但產量甚微，品質亦大不如前。

黨洋石質細嫩，微透明，肌理含細紋絡，以青綠色為常見，其他尚有白、黃等色。以色相、質地和開採年代分定品目。

黨洋綠石　指純綠色的黨洋石。色青翠亮麗，質純而潤，是黨洋石之典型特色。故鑒藏家通常將黨洋石統稱為「黨洋綠石」。

鴨雄綠石　指黨洋石中色近石青、石綠，光彩閃爍的礦塊。因其色澤近似雄鴨之翼羽，濃艷明翠而得名。此類石僅產於清代，傳世之品，甚為珍貴。

黨洋黃石　指純黃色的黨洋石。色多枯黃欠光澤。

黨洋白石　指純白色的黨洋石。色近蓮藕粉，白中泛黃。

黨洋晶石　指黨洋石中質地通靈瑩澈的礦塊。

老性黨洋石　指傳世舊藏的黨洋石。

新性黨洋石　指新產之黨洋石。

黃巢洞石

黃巢洞石又名「黃棗凍」，俗稱「二號礦」。產於日溪鄉黃巢山（又以諧音稱「黃棗山」）之山尾崗。是二十世紀末新開發的石種，初時有礦工在開採工業石材時，偶然發現葉蠟石礦床中夾生團塊狀結晶體，質地純潔通靈適宜雕刻，遂以工業礦洞取名「二號礦」售於市。1994 年經福州壽山石研究會派專家組實地考察後，改以產地命名，始著名於世，質佳者稱「黃巢凍石」。

黃巢洞石質瑩澈半透明，塊度小，砂質多，採集難。色以蜜黃最珍貴，翠綠、灰白次之。肌理常雜筋絡狀砂質，難求純淨。

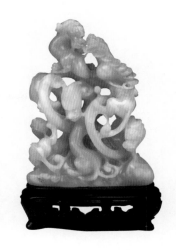

五螭獻寶

黃巢凍石　10×8×5cm
俞世英作

松坪嶺石

　　松坪嶺石又名「松毛嶺」、「松眠嶺」、「松柏嶺」。皆方言諧音。
產於日溪鄉黨洋村松毛嶺山中。礦洞開發於二十世紀初，石質多不
純，不為藏家所重，至四十年代後停採。直到九十年代始恢復開礦。

　　舊產松坪嶺石質稍堅，粗者近柳坪石，細者像旗降石，通靈部分
又似都成坑石，粗細懸殊，品質不一。肌理含雜裂紋及綿砂，佳品罕
覓。新產石質頗細嫩，微透明，色明黃或豆青，略帶粉紅。

　　在松坪嶺石中，有色暗朱，石面密佈條條赭紅色紋理的礦塊，因
貌似馬肉，故藏家別稱謂「馬肉紅松坪嶺」。常見於古舊傳世松坪嶺
石中。

山秀園石

　　山秀園石又名「山樹園」，產於日溪鄉山秀園與南峰兩村交界的
楄樹夾山中。相傳古時曾經採石用於雕刻。二十世紀末村民重行採
礦，出產一批佳石，遂名於世。

　　山秀園石質細潔潤澤，肌理含粉白斑點，有黃、紅、白、黑各
色，常見多色交錯。

境尾石

　　境尾石產於日溪鄉東坪勝境背面山中。礦洞初闢於二十世紀八十
年代，僅觸及礦床表層，未作深入勘探，產石有限。其石質潔淨不透
明或微透明，有黃、紅、灰各色。佳者貌似老性善伯洞石。

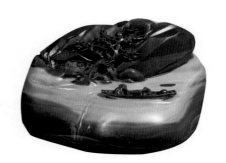

泛舟對弈

巧色山秀圓石　5.5×9.5×8.5cm
林大榕作

（十四）加良山礦脈（芙蓉亞類）

加良山礦脈位於宦溪鎮峨眉村西南面的加良山及其周圍山巒中，主峰海拔高度為六百三十六米。地處壽山—峨眉晚侏羅紀火山噴發盆地東南緣，屬峨眉區域。因地質條件及成礦形式與「壽山區域」存在差異，故礦石外觀特徵也有明顯區別。

該礦脈出產的礦石質地細而脂潤，外表具滑膩感，多不透明或微透明。當明朝末年始行開發之時，尚不為藏家所重。二十世紀七十年代，大規模開採工業用葉蠟石，同時亦產雕刻用材。主要石種有：芙蓉石、綠若通石、半山石、竹頭窩石、峨眉石、溪蛋石等。

芙蓉石

芙蓉石產於壽山村東南面約八公里的宦溪鎮加良山。石質光潤而潔細，微透明。肌理隱白色塊，俗稱「芙蓉屎」，又叫「臥虎屎」。外觀特徵與壽山各坑所產有明顯區別。

芙蓉石初產於明、清間，初時並不為社會所重視。據清康熙王士禎《香祖筆記》載：「（芙蓉石）其值亦不及壽山五分之一矣。」乾隆後，芙蓉石聲名漸著，至光緒間已被金石界譽為「印石三寶」之一。清郭柏蒼《閩產錄異》說：「（芙蓉石）似白玉而純粹。玉不受刀，遜於芙蓉矣。」陳亮伯《說印》認為：「馬之似鹿者，貴也，真鹿則不貴矣。印石之似玉者，佳也，真玉則不佳矣。」可見芙蓉石之所以珍

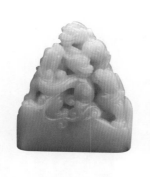

（左）持蓮觀音
芙蓉石
丁梅卿作

（右）五螭鈕隨形章
藕尖白芙蓉凍石　7×6×3cm

貴，主要在於「似玉而非玉」的特質。反映出古代文人「貴石而賤玉」
之癖好。

　　近代印石鑒賞家也給予芙蓉石極高的評價。龔綸《壽山石譜》
稱：「溫潤凝膩，山坑之石無其比。名曰：芙蓉，豈以類初曉之木芙
蓉花耶」；陳子奮《壽山印石小志》讚：「芙蓉之質與色，直可與田黃
凍石雄峙壽山。」

　　芙蓉石以白色為典型，其他尚有黃、紅等色。按色相、洞別分定
品目。

　　白芙蓉石　指純白色的芙蓉石。石質極細嫩，有白玉白、豬油
白、藕尖白數種，偶含砂團或土黃色筋絡。潔淨者佳。

　　黃芙蓉石　指純黃色的芙蓉石。或牙黃，或米黃，或明黃，皆通
明嫵媚。但多泛白，欲求純潔者難。

　　紅芙蓉石　指純紅色的芙蓉石。色如濃朱，嬌艷奪目，光彩煥
發。偶含水痕及黃色筋絡。

　　紫芙蓉石　指純紫色的芙蓉石。舊產少見，新坑偶有發現。色有
茄皮紫、葡萄紫、青蓮紫等多種。

　　巧色芙蓉石　指兩種以上顏色交錯成各種紋理的芙蓉石。其中五
彩斑斕者，又稱「五彩芙蓉石」，甚美。

　　芙蓉青石　指淡青色的芙蓉石。白裏透青，如鴨蛋殼，細心觀
察，時有極細的黑點隱於肌理。

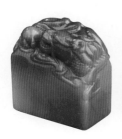
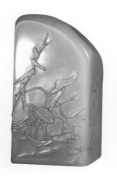
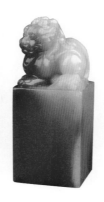

（左）龍戲珠鈕日字章

橘皮紅芙蓉石　4.5×4.1×2.3cm
江依霖作

（中）荷塘圖薄意方章

芙蓉青石　6.4×2.8×2.8cm
潘泗生作

（右）瑞獸鈕方章

巧色芙蓉凍石　6×2.5×2.5cm

　　芙蓉凍石　指質地溫潤凝膩的芙蓉石。又以色相形似取種種雅號，例：白玉白芙蓉凍石、藕尖白芙蓉凍石、蜜黃芙蓉凍石、燭紅芙蓉凍石等等。

　　紅花凍芙蓉石　在白色芙蓉凍石中，有一種質地通靈，肌理暈紅色斑點，猶如朵朵鮮花浮沉其間的礦塊，甚為別致，取號「紅花凍」。屬芙蓉石之妙品，不可多得。

　　芙蓉晶石　指質地通靈瑩澈的芙蓉石。舊產少見，近年時有出產，備受藏家青睞。

　　芙蓉石以礦洞名者，主要有將軍洞芙蓉石、上洞芙蓉石和新洞芙蓉石等。

　　將軍洞芙蓉石　將軍洞又名「天峰洞」，位於加良山頂，洞深達三十多米，垂直而下，十分險要。相傳礦洞為清初開鑿，乾隆間歸某將軍所有，故名「將軍洞」。所產石，純潔細膩，為芙蓉石之上品。後因礦洞塌陷而絕產。今所藏者，皆百年舊物，分外珍寶。

　　上洞芙蓉石　上洞又名「天面洞」。位於「將軍洞」附近，其石質略遜於將軍洞所產。有白、黃、紅各色，但色偏灰，白者多不純潔。

　　新洞芙蓉石　指二十世紀八十年代以來新闢礦洞出產的芙蓉石，初時質略粗，至二十一世紀後質最佳。

半山石

　　半山石產於加良山腰的花羊洞，洞位於「將軍洞」下方，因洞口

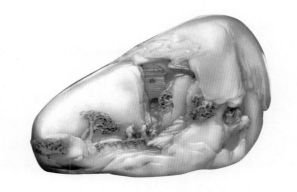

五老觀山圖

新洞白芙蓉石　7.5×11.2×4cm

林飛 作

在半山處，故取名「半山」。質次於芙蓉石，有裂紋及砂丁。亦具白、黃、紅各色，以色相、質地分定品目。

　　白半山石　指純白色的半山石。潔淨者難得，其中有色白質細者與「白芙蓉」無異。

　　黃半山石　指純黃色的半山石。色多帶赭。

　　紅半山石　指純紅色的半山石。色以粉紅為常見，但多深淺不均。

　　巧色半山石　指兩色以上相間的半山石。若白色質地含紅色斑紋者，又稱「花半山」。

　　半山凍石　指質地溫潤凝膩的半山石。質細微透明，具各色，佳者其品不在芙蓉凍石之下。若白色中含鮮紅色斑者，雅稱「紅花凍半山石」。

　　半山粗石　指質地粗硬的半山石。多在瓦礫地中夾雜芙蓉結晶體。色多灰綠、土紅、赭黃相雜，多裂紋。

綠若通石

　　綠若通石產於將軍洞下方。石質微堅實，質地通靈，色青翠，有時含紅色渾點或筋絡。其中不純者，常雜砂礫。

竹頭窩石

　　竹頭窩石又名「竹頭青」。產於花羊洞下方的竹籃洞。質細而脂潤，似芙蓉石但稍遜潔淨。色多粉黃或灰白，微泛綠意，肌理隱半透

明條痕。

竹頭粗石　指質不純而含砂礫的竹頭窩石。

峨眉石

二十世紀六十年代後在加良山峨眉村一帶開採的工業葉蠟石中適合雕刻用材者統稱「峨眉石」。石質細而微鬆，易裂，色多淡黃、青白或桃紅色。佳者似芙蓉、半山。或則石質堅硬，多乳白、淡黃、青灰及土紅色交雜，多砂。偶有部分色嫩紅微透明，艷麗可愛。1973 年出產質頗佳，產量豐富，礦塊巨大。

峨眉石按色相和質地分定品目：

峨眉黃石　指純黃色的峨眉石。有牙黃、粉黃、橙黃等色。肌理含白色或棕色細點。

峨眉紅石　指純紅色的峨眉石。質堅不透明，含砂丁。色多暗紅或醬紅。其中色嫩紅而微透明部分，艷麗細嫩。

優質峨眉石　指峨眉石中質地純潔的礦塊，佳者可與「半山石」相媲美。二十世紀七八十年代曾出產一批，今已不多見。

峨眉晶石　指夾生於峨眉石礦床中的結晶體。塊度較小，瑩澈通靈。多蜜黃或豆青色，乃峨眉石之精華。

溪蛋石

環繞加良山麓有一溪流，名月洋溪。古代開採芙蓉石時，常有零星碎塊殘留洞口，經山洪沖蕩，落入溪中，石呈卵狀，故名「溪蛋石」（又名「溪卵石」）。實即芙蓉石礦石，質地並無區別。唯外表泛淡黃色，向內漸白，乃長期受溪水沖刷所致。佳者貌似田石，俗稱「溪蛋田」。

附：寺坪石、煅紅與煨烏

寺坪石

　　寺坪石並非礦脈所產的石種名稱，而是專指埋藏在壽山村外洋廣應院遺址土層中的古代壽山石礦塊及其雕刻品。靠挖掘而得，十分稀罕。明朝詩人徐𤊹《遊壽山寺》詩中「草侵故址抛殘礎，雨洗空山拾斷珉」。描寫的便是挖掘寺坪石的情景。

　　廣應院是一座建於唐朝光啟三年（公元 887 年）古剎，後在明初洪武時因火災寺毀，萬曆年間重建後，至崇禎又毀。相傳古代僧侶曾大量採集壽山靈石，雕刻佛像、禮器蓄於寺中。寺廢時，這些壽山石經火炙後再埋入土中。年久月深，石受水分浸蝕，土質沁染，致石皮色轉黝暗，質地則倍增潤澤，貌似玲玉，蘊古樸之氣。後來寺址闢為田園，農民在耕作之時偶有挖得，流於市肆，以挖掘地取名「寺坪石」向為鑒藏家所珍重。

　　寺坪石的原石品種很多，其中以田坑、水坑以及高山、都成坑等凍石最為常見，材雖不巨，而品質皆精良，無論石璞或是雕製品，既不失原生礦的特質，又都盎然古貌，自成特色，遠勝新坑所出，具有歷史價值。

　　對於寺坪石品目的命名，應在原石種前冠以「寺坪」二字，例：寺坪田黃石、寺坪坑頭凍石、寺坪黃都成石等。

煅紅與煨烏

　　煅紅、煨烏是指經過人工煨煅而改變色相的壽山石。此法始於明朝。至清時已廣為篆刻家所採用，稱為「石經火」。清郭柏蒼在《葭跗草堂集》中記：「另一種煨烏，以高山、奇艮、墩洋之硬者，煨以稻穀。火色正，則純黑如漆；火色偏，則拖白若漢玉，火色過，則碎矣。石客選其光潤者偽『黑田』。」

　　陳子奮在《壽山印石小志》中認為：「凡石經煨煅之後，外雖變色，裏仍原石。且石質變為奇脆，良不易刻。」

附：壽山石品種分類細目表

（一）田坑石類

產地	石種名稱	品目、別稱、雅號及特徵
田黃溪各坂段田土層及溪底砂泥中	**田黃石** 又名：黃田石	田黃石中，按色相分定品目者有： 黃金黃田石、雞油黃田石、橘皮黃田石、枇杷黃田石、桂花黃田石、熟栗黃田石、杏花黃田石、肥皂黃田石、糖粿黃田石、桐油黃田石等。 田黃石中，外表全裹白色皮者，別稱「銀裹金田石」。 田黃石中，質地溫潤凝膩者，別稱「田黃凍石」。
	白田石 又名：田白石	白田石中，按色相分定品目者有：羊脂白田石、象牙白田石、蛋青白田石等。 白田石中，外表全裹黃色皮者，別稱「金裹銀田石」。 白田石中，質地溫潤凝膩者，別稱「白田凍石」。
	紅田石	紅田石中，按色相分定品目者有：橘皮紅田石、蠟燭紅田石、熟柿紅田石等。 紅田石中，質地溫潤凝膩者，別稱「紅田凍石」。 紅田石中，因煨煅而形成紅色者，別稱「煨紅田石」。
	黑田石 又名：烏田石	黑田石中，按色相分定品目者有：黑皮田石、墨田石、灰田石等。 黑田石中，質地溫潤凝膩者，別稱「黑田凍石」。
	烏鴉皮田石 又名：蛤蟆皮田石	田石中，表層含稀薄微透明黑色斑紋者，可在石名前冠以「烏鴉皮（蛤蟆皮）」雅號。例：烏鴉皮田黃石、烏鴉皮白田石等。
	硬田石	田石中，質地粗硬者，統稱「硬田石」。
	牛蛋黃石 又名：鵝卵黃石	與田石共生於田坑中的葉蠟石質塊狀獨石。形如卵蛋狀，外裹石皮，質欠通靈，肌理無蘿蔔紋，與田石有明顯區別。

特定地域	攔溜田石	出露於地表的田石。
	溪管田石	沉積於田黃溪底的田石。
	寺坪田石	埋藏於壽山廣應院遺址土層中的古代田石及其製品。

（二）水坑石類

產地	石種名稱	品目、別稱、雅號及特徵
壽山村坑頭尖山麓礦脈	坑頭水晶凍石	坑頭水晶凍石中，按色相分定品目者有：白水晶凍石、黃水晶凍石、紅水晶凍石、巧色水晶凍石等。
	坑頭魚腦凍石	色白，半透明，含棉花紋，凝膩脂潤。
	坑頭鱔草凍石	色灰黃、半透明，肌理隱條紋或斑點。
	坑頭牛角凍石	色黑中帶赭，通明富有光澤。
	坑頭天藍凍石	色灰藍，質明淨，肌理含細點。
	坑頭桃花凍石	質色潔淨通靈，肌理含鮮紅色細點。狀如片片桃花瓣浮沉清水之中。
	坑頭瑪瑙凍石	質溫潤，肌理含紋理，貌似瑪瑙。按色相分定品目者有：瑪瑙紅凍石、瑪瑙白凍石、瑪瑙黃凍石、巧色瑪瑙凍石等。
	坑頭環凍石	坑頭凍石中，含泡狀圓圈紋理者。
	坑頭洞石	坑頭礦洞所產，質細微堅，半透明或微透明。按色相分定品目者有：黃坑頭石、紅坑頭石、灰坑頭石、白坑頭石、黑坑頭石等。 坑頭洞石中，質地通靈瑩澈者，別稱「坑頭晶石」。 坑頭洞石中，色乳白略帶灰黃，質細潤似油蠟者，別稱「坑頭凍油石」。
	掘性坑頭石	埋藏坑頭砂土中的塊狀獨石。呈卵形，裹色皮，含棉花紋及渾點。

（三）山坑石類

亞類・產地	石種名稱	品目、別稱、雅號及特徵
高山亞類 〔高山礦脈〕 位於壽山村外洋高山 及其周圍山崗	高山石	高山石中，按色相形似分定品目者有：黃高山石、白高山石、紅高山石、黑高山石、草蓽高山石、巧色高山石等。 各色高山石中，以形似取雅號者有： 黃高山石——橘皮黃高山石、枇杷黃高山石、桂花黃高山石、蜜黃高山石、杏黃高山石、土黃高山石、棕黃高山石、赭黃高山石等； 紅高山石——美人紅高山石、朱砂紅高山石、荔枝紅高山石、晚霞紅高山石、瓜瓤紅高山石、天藍瓤高山石、桃花紅高山石、瑪瑙紅高山石、酒糟紅高山石等； 白高山石——晶玉白高山石、白玉白高山石、油脂白高山石、象牙白高山石、豆青白高山石、雞骨白高山石、磁白高山石等； 巧色高山石——行雲流水高山石、夕陽彩霞高山石等。 高山石中，質地溫潤凝膩者，別稱「高山凍石」。又以形似取雅號，有：高山水晶凍石、高山魚腦凍石、高山鱔草凍石、高山牛角凍石、高山天藍凍石、高山桃花凍石、高山瑪瑙凍石、高山環凍石、高山蝦皮青凍石、高山硯水凍石、高山朱砂凍石等。 高山石中，質地通靈瑩澈者，別稱「高山晶石」。 高山石中，按礦洞分定品目者有： 和尚洞高山石、大洞高山石、瑪瑙洞高山石、油白洞高山石、大健洞高山石、世元洞高山石、水洞高山石、嫩嫩洞高山石、四股四高山石、太極頭高山石、新洞高山石、雞母窩高山石等。 埋藏高山砂土中的塊狀獨石，稱「掘性高山石」。
	荔枝洞石	荔枝洞本為高山一礦洞名，礦洞位在高山主峰東北坡。開發於二十世紀八十年代中期，以質通靈細潤，色鮮麗嬌艷，備受藏家追捧，遂單列品種以示珍貴。 荔枝洞石中，按色相分定品目者有：黃荔枝洞石、紅荔枝洞石、白荔枝洞石、巧色荔枝洞石等。 荔枝洞石中，質地溫潤凝膩者，別稱「荔枝凍石」。 荔枝洞石中，質地通靈瑩澈者，別稱「荔枝晶石」。
	鱟箕石	鱟箕石，亦為掘性高山石質，因產於高山西北坡與芹石村交界附近名為「鱟箕」的峽谷田土中，質色獨特，備受藏家追捧，遂單列品種以示珍貴。 鱟箕石中，肌理含醬紅色斑塊者，別稱「鱟箕花坑石」。

亞類‧產地	石種名稱	品目、別稱、雅號及特徵
〔高山礦脈〕 位於壽山村外洋高山 及其周圍山崗	白水黃石	白水黃石中，按色相和質地分定品目者有： 水黃石、水白石、乾黃石等。
	小高山石 又名：啼嘛洞石	小高山石產自高山主峰東側山崗，質地近似高山石，以含淚狀紋理為特色，俗稱「啼嘛洞」（方言「啼嘛」是啼哭的意思）。
都成坑亞類 〔都成坑礦脈〕 位於壽山村外洋都成 坑山及其附近山崗	都成坑石 又名：杜陵坑石、都 丞坑石	都成坑石中，按色相分定品目者有：黃都成坑石、紅都成坑石、白都成坑石、巧色都成坑石等。 各色都成坑石中，以形似取雅號者有： 黃都成坑石 —— 黃金黃都成坑石、桂花黃都成坑石、熟栗黃都成坑石、枇杷黃都成坑石、洋參黃都成坑石等。 紅都成坑石 —— 橘皮紅都成坑石、朱砂紅都成坑石、桃花紅都成坑石、瓜瓤紅都成坑石等。 都成坑石中，按礦洞分定品目者有：琪源洞都成坑石、坤銀洞都成坑石、元和洞都成坑石等。 都成坑石中緊貼圍岩的礦石，別稱「粘岩都成坑石」。 埋藏都成坑山坡砂土中的塊狀獨石，稱「掘性都成坑石」。
	尼姑樓石 又名：來沽寮石	尼姑樓石產自都成坑旁山坡，因古時附近建有一座尼姑庵，而得名。質地近似都成坑石，唯堅脆稍欠通靈。
	迷翠寮石 又名：美醉寮石	迷翠寮石產自都成坑山頂，質地近似都成坑石，細膩緻密，肌理含灰白色花生糕渾點及金屬礦細粒。
	馬背石	馬背石產自都成坑山西側馬背崗，質堅微透明近似都成坑石，色多黃、紅或呈夾層，開發於二十世紀末。
	蛇瓠石	蛇瓠石產自都成坑山南面的蛇瓠山，礦石多呈紡錘形塊狀夾生於蠟化砂礫土層中，俗稱「窩泡」。
	方田仔花坑石	方田仔花坑石產自都成坑山東面的方田仔山坡，質堅，肌理含各色花紋。
	鹿目格石	鹿目格石產自都成坑山西面山坳砂土中，多為塊狀獨石，色黃外表裏色皮，偶有鴿眼狀斑點，雅稱「鴿眼砂」。
	蘆蔭石 又名：蘆音石	蘆蔭石產自都成坑山南面溪澗蘆葦之蔭，呈塊狀埋藏於泥土中，質溫潤明澈，多赭黃色，外表裏色皮。

亞類・產地	石種名稱	品目、別稱、雅號及特徵
月尾亞類〔月尾山礦脈〕位於壽山村東南面月尾山一帶峰巒	月尾石又名：牛尾石	月尾石中，按色相分定品目者有：月尾紫石、月尾綠石等。月尾綠石中，以形似取雅號者有：月尾艾葉綠石、月尾艾綠背石、月尾艾綠凍石、月尾艾綠晶石。月尾石中，質地溫潤凝膩者，稱「月尾凍石」。月尾石中，質地通靈瑩澈者，稱「月尾晶石」。
	善伯洞石又名：仙八洞石	善伯洞石產自月尾山西南側山崗，以洞名。質脂潤，性微堅，各色俱備。善伯洞石中，按色相分定品目者有：黃善伯石、紅善伯石、白善伯石、灰善伯石、紫善伯石、巧色善伯石等。善伯洞石中，質地溫潤凝膩者，稱「善伯凍石」。善伯洞石中，質地通靈瑩澈者，稱「善伯晶石」。善伯洞石中，按開採年代分定品目者有：古舊善伯洞石、老性善伯洞石、新性善伯洞石和善伯尾石。
	仙伯岐石又名：仙八旗石	仙伯岐石產自善伯洞後坡，新、舊礦洞交叉道口處。質地近似「善伯洞石」質微堅脆，肌理含格紋。開發於二十一世紀初。
	迴龍崗石又名：回龍艮石	迴龍崗石產自迴龍崗山，質地近似月尾石，夾雜於工業礦脈中。開發於民國初年。
虎崗亞類〔虎崗山礦脈〕位於壽山村虎崗山一帶	虎崗石又名：虎頭艮石	虎崗石中，按色相分定品目者有：虎崗黃石、虎崗青石等。虎崗石中，質地通靈瑩澈者，稱「虎崗晶石」。
	栲栳山石又名：富老山石	栲栳山石產自栲栳山，質地粗硬，不通靈，肌理偶含暗色斑紋，俗稱「鷓鴣斑」。栲栳山石中，含多色斑紋者，別稱「栲栳山花坑石」。
	獅頭石	獅頭石產自獅頭崗，質地近似「栲栳山石」。開發於二十世紀中期，現已洞陷絕產。
	碓下黃石又名：帶夏黃石	碓下黃石產自虎崗山南面靠近田黃溪碓下坂山坡，質鬆多裂紋，色黃含泡點，俗稱「虱卵」。埋藏碓下山坡砂土中的塊狀獨石，稱「掘性碓下石」。
金獅峰亞類〔金獅公山礦脈〕	金獅峰石	金獅峰石產自金獅公山主峰，質堅硬粗糙，有黃、白等色。開發於二十世紀初。埋藏金獅公山坡砂土中的塊狀獨石，稱「掘性金獅峰石」。

亞類·產地	石種名稱	品目、別稱、雅號及特徵
〔金獅公山礦脈〕 位於壽山村東面金獅公山及其附近山崗	房櫳岩石 又名：飯洞岩石	房櫳岩石產自房櫳岩山，質地粗硬，肌理含砂粒，有黃、白、紅等色，隱黑點及結晶體。開發於二十世紀初。 埋藏於房櫳岩山砂土中的塊狀獨石，稱「掘性房櫳岩石」。
	鬼洞石 又名：果洞石	鬼洞石產自金獅公山南面山巒中，質粗硬多砂格，不透明，色多黃、白。開發於二十世紀初。
	野竹桁石	野竹桁石產自金獅公山西北面山坡，質粗色雜，有白、黃、灰等色，肌理混雜白渣點。開發於民國初年。
吊筧亞類 〔吊筧山礦脈〕 位於壽山村東面與日溪鄉接壤處吊筧山一帶	吊筧石 又名：豆耿石	吊筧石產自吊筧山瓦窯門附近，質地堅硬，富有光澤，色以純黑最常見，含黃、白色皮及筋絡。 吊筧石中，質地溫潤凝膩者，稱「吊筧凍石」。其中有質微通靈，色近褐黃，具虎皮斑狀色紋者，以形似取「吊筧虎皮凍石」雅號。
	雞角嶺石 又名：雞公嶺石	雞角嶺石產自雞角嶺，質稍鬆，含綿砂，偶有通靈者，似高山石。具多色，以黃色為常見，含細裂紋如雞爪。
連江黃亞類 〔金山礦脈〕 位於日溪鄉東坪村與連江縣交界金山頂及其附近山崗	連江黃石	連江黃石產自靠近連江縣境的金山頂，質堅脆，微透明，色以純黃者居多，故名。 連江黃石中，有色淡泛白者，別稱「連江白石」。 埋藏於金山砂土中的塊狀獨石，稱「掘性連江黃石」。
	山仔瀨石 又名：山井籟石	山仔瀨石產自金山北麓與連江縣交界的山仔瀨，故名。質地近似「連江黃石」，近年所產質頗佳。
	黃竹秀石	黃竹秀石產自黃竹秀山腰，質細色具黃、紅、白。為近年新開發品種。
	壩頭石	壩頭石產自黃竹秀山麓，質微透明，色多黃、白。為近年新開發品種。
柳坪亞類 〔柳坪尖礦脈〕 位於壽山村與日溪鄉東坪村接壤處的柳坪尖一帶山中	柳坪石 又名：柳寒石	柳坪石中，按色相分定品目者有：柳坪紫石，柳坪黃石、柳坪白石等。 柳坪石中，質地通靈瑩澈者，稱「柳坪晶石」。
	黃洞崗石 又名：黃嫩艮石	黃洞崗石產自柳坪尖之黃洞崗。品質優於柳坪石，質細嫩色純潔者佳。

亞類·產地	石種名稱	品目、別稱、雅號及特徵
旗降亞類〔旗降山礦脈〕位於壽山村北面旗降山一帶山中	旗降石又名：奇艮石	旗降石中，按色相分定品目者有：旗降黃石、旗降紅石、旗降白石、旗降紫石、巧色旗降石等。 各色旗降石中，以形似取雅號者有： 旗降黃石——枇杷黃旗降石、秋葵黃旗降石、橘皮黃旗降石、萱草黃旗降石、春柑黃旗降石； 旗降紅石——瑪瑙紅旗降石、珊瑚紅旗降石、橘皮紅旗降石、楓葉紅旗降石、李紅旗降石； 旗降白石——脂玉白旗降石、象牙白旗降石、乳油白旗降石； 旗降紫石——葡萄紫旗降石、豬肝紫旗降石、紫白錦旗降石； 巧色旗降石——五彩旗降石等。 黃旗降石中，外表全裹白色皮者，別稱「銀裏金旗降石」。 白旗降石中，外表全裹黃色皮者，別稱「金裏銀旗降石」。 埋藏旗降山砂土中的塊狀獨石，稱「掘性旗降石」。 旗降石中，按開採年代分定品目者有：老性旗降石、新性旗降石等。
	焓紅石	焓紅石產自旗降山北坡，與旗降洞毗鄰，質地近似旗降石，脆硬欠溫潤。
猴柴磹亞類〔九柴蘭山礦脈〕位於壽山村北九柴蘭山周圍山崗	猴柴磹石又名：九柴岩石	猴柴磹石中，按色相、紋理分定品目者有：白猴柴磹石、檳榔猴紫磹石等。 猴柴磹石中，質地溫潤凝膩，肌理含豹皮狀色紋者，稱「猴柴磹豹皮凍石」。
	無頭佛坑石	無頭佛坑石產自九柴蘭山的水澗旁砂土中，呈塊狀零星分佈。清末民國初有少量出產，流於世者罕。
老嶺亞類〔柳嶺礦脈〕位於壽山村北面柳嶺一帶山巒中	老嶺石又名：柳嶺石	老嶺石中，按色相、紋理分定品目者有：老嶺黃石、老嶺青石、老嶺紅石、老嶺烏石、黃縞老嶺石、紅縞老嶺石、色縞老嶺石、巧色老嶺石等。 老嶺石中，按礦位分定品目者有：虎嘴老嶺石。 老嶺石中，質地溫潤凝膩者，稱「老嶺通石」。 老嶺石中，質地通靈瑩澈者，稱「老嶺晶石」。 埋藏於柳嶺砂土中的塊狀獨石，稱「掘性老嶺石」。

亞類‧產地	石種名稱	品目、別稱、雅號及特徵
〔柳嶺礦脈〕 位於壽山村北面柳嶺一帶山巒中	大山石	大山石產自柳嶺北面深山中，質地近似老嶺石。 大山石中，質地溫潤凝膩者，稱「大山通石」。 大山石中，質地通靈瑩澈者，稱「大山晶石」。 大山石中，肌理含塊狀或筋絡色紋者，稱「大山花坑凍石」。
	豆葉青石	豆葉青石產自柳嶺東面山麓，因色如青豆之葉而得名。質溫嫩，色青翠，酷似老嶺通石。
	圭貝石 又名：雞背石	圭貝石產自柳嶺靠近豆葉青礦洞處，兩者質色相近，唯稍欠通靈，色淡綠，肌理雜筋絡、斑塊。
	汶洋石	汶洋石產自日溪鄉汶洋村柳嶺北坡。質細嫩，微透明。 汶洋石中，按色相分定品目者有：黃汶洋石、白汶洋石、黑汶洋石、巧色汶洋石等。 汶洋石中，質地溫潤凝膩者，稱「汶洋凍石」。 埋藏於汶洋礦洞附近砂土中的塊狀獨石，稱「掘性汶洋石」。
馬頭崗亞類 〔旗山礦脈〕 位於壽山村西面旗山附近山巒中	馬頭崗石 又名：馬蹄岡石	馬頭崗石產自旗山南側馬頭崗。質硬多砂，難於受刀。 埋藏於馬頭崗山坡砂土中的塊狀獨石稱「掘性馬頭崗石」，其質色近似田坑牛蛋黃石。
	大洞黃石	大洞黃石產自馬頭崗旁。質脆硬，易裂，色多暗黃，佳者近似老嶺黃石。
	三界黃石	三界黃石產自馬頭崗附近。質近「大洞黃石」，色具紅、黃、白或間黑紋混雜。
	水蓮花石	水蓮花石產自旗山東南側山崗。質粗不透明，有白、灰、紅等色呈塊狀相間。
	雞母孵石	雞母孵石產自水蓮花石礦洞附近山坳。質堅不透明，有黃、白、紅等色，多不純。
黨洋亞類 〔黃巢山礦脈〕 位於日溪鄉東坪、黨洋及南峰等村山巒中	黨洋石 又名：墩洋石	黨洋石產自日溪鄉黨洋村山中。開發於清代，質色佳麗。 黨洋石中，按色相分定品目者有：黨洋綠石、黨洋黃石、黨洋白石等。 黨洋綠石中，以形似取雅號者有：「鴨雄綠石」。 黨洋石中，質地通靈瑩澈者，稱「黨洋晶石」。 黨洋石中，按開採年代分定品目者有：老性黨洋石、新性黨洋石等。

亞類・產地	石種名稱	品目、別稱、雅號及特徵
〔黃巢山礦脈〕 位於日溪鄉東坪、薰洋及南峰等村山巒中	黃巢洞石 又名：黃棗凍石	黃巢洞石產自日溪鄉黃巢山尾崗工業蠟石礦體中。質通靈瑩澈，色多黃、綠或灰白，呈團塊狀夾生。於二十世紀末被礦工發現始流於石市，俗稱「二號礦」。
	松坪嶺石 又名：松毛嶺石	松坪嶺石產自日溪鄉薰洋村松毛嶺山中。質稍堅，肌理含裂紋及綿砂，色多黃、青或粉紅。該礦自二十世紀初開發以來斷斷續續出石，佳品罕見。 松坪嶺石中，具暗朱色，微透明，肌理含赭色紋理狀如馬肉者，稱「馬肉紅松坪嶺石」。
	山秀園石 又名：山樹園石	山秀園石產自日溪鄉楄樹夾山中。質細潔潤澤，含色斑，具黃、紅、白、黑各色，常見各色夾層交錯。
	境尾石	境尾石產自日溪鄉東坪村。質潔淨，不透明，有黃、紅、白等色。該礦開發於二十世紀八十年代，產量有限。
芙蓉亞類 〔加良山礦脈〕 位於宦溪鎮峨眉村西南面的加良山及其周圍山巒中	芙蓉石	芙蓉石產自宦溪鎮加良山主峰。質細潤，具滑膩感。開發於明朝末期。 芙蓉石中，按色相分定品目者有：白芙蓉石、黃芙蓉石、紅芙蓉石、芙蓉青石、紫芙蓉石、巧色芙蓉石等。 各色芙蓉石中，以形似取雅號者有： 白芙蓉石 —— 白玉白芙蓉石、藕尖白芙蓉石、豬油白芙蓉石、葱白芙蓉石、粉白芙蓉石等。 黃芙蓉石 —— 淡黃芙蓉石、牙黃芙蓉石、杏黃芙蓉石、明黃芙蓉石、朱黃芙蓉石等。 紅芙蓉石 —— 燭紅芙蓉石、桃紅芙蓉石、朱紅芙蓉石、李紅芙蓉石、粉紅芙蓉石、橘紅芙蓉石等。 芙蓉青石 —— 竹葉青芙蓉石、蛋殼青芙蓉石等。 紫芙蓉石 —— 茄皮紫芙蓉石、葡萄紫芙蓉石、青蓮紫芙蓉石等。 芙蓉石中，質地溫潤凝膩者，稱「芙蓉凍石」。 芙蓉凍石中，以形似取雅號者有：白玉白芙蓉凍石、藕尖白芙蓉凍石、蜜黃芙蓉凍石、燭紅芙蓉凍石、紅花凍芙蓉石等。 芙蓉石中，質地通靈瑩澈者，稱「芙蓉晶石」。 芙蓉石中，緊貼圍岩部分礦石，稱「粘岩芙蓉石」。 芙蓉石中，按礦洞分定品目者有：將軍洞芙蓉石、上洞芙蓉石、新洞芙蓉石等。 芙蓉石中，按開採年代和石質分定品目者有：古舊芙蓉石、老性芙蓉石、倓性芙蓉石等。

亞類・產地	石種名稱	品目、別稱、雅號及特徵
〔加良山礦脈〕 位於宦溪鎮峨眉村西南面的加良山及其周圍山巒中	半山石	半山石產自加良山腰，有花羊洞等礦洞，質地近似芙蓉石，欠純潔。 半山石中按色相分定品目者有：黃半山石、紅半山石、白半山石、巧色半山石等。 半山石中，質地溫潤凝膩者，稱「半山凍石」。 半山石中，質地粗硬者，稱「半山粗石」。
	綠若通石	綠若通石產自加良山將軍洞附近，質細而堅，透明度強，色青翠略帶藍意。
	竹頭窩石 又名：竹頭青石	竹頭窩石產自加良山旁竹籃洞，質細而脂潤，稍欠通靈，肌理含色紋，色粉黃泛綠意。 竹頭窩石中，質粗硬者，稱「竹頭粗石」。
	峨眉石	峨眉石產自加良山，礦藏深厚，石質堅硬，具各色。 峨眉石中按色相分定品目者有：峨眉黃石、峨眉紅石等。 峨眉石中，質地細嫩純淨者，稱「優質峨眉石」。 峨眉石中，質地通靈瑩澈者，稱「峨眉晶石」。
	溪蛋石 又名：溪卵石	溪蛋石零散沉積於宦溪鎮桂湖坡頭附近溪底，形如河卵石，質同芙蓉石，表層泛黃色皮。

保養

壽山石的鑒藏與

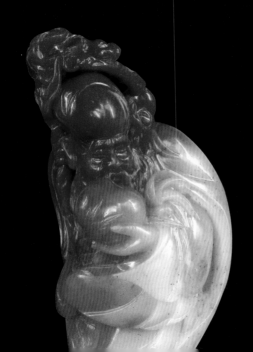

壽山石的開採及利用，已有一千多年的悠久歷史，人們在生產實踐中積累了極為豐富的經驗，促使它的品種鑑定和石質評價日趨科學。可惜迄今尚未總結出一份完整的分類及鑑定方案。

　　宋朝梁克家《三山誌》記載：壽山有「五花石坑，相距十數里，紅者、紺者、紫者、䰄者，惟艾綠者難得」。在那個時代出產的壽山石品種還比較單調，所以僅以石色進行簡單分類。沿至明朝，仍以色相作為評價壽山石的主要依據。謝肇淛《小草齋集》中曾評：壽山石以艾葉綠為第一，丹砂次之，羊脂、瓜瓤紅又次之。

　　到了清朝的康熙年間，壽山石大規模採掘，品種日益豐富。千姿百態、五彩繽紛的美石引起了社會上名流學者們的興趣，於是爭相著文、賦詩，百般形容評研。壽山石的分類、鑑定也成了文人墨客的研究課題。高兆在《觀石錄》中將壽山石分作「水坑」、「山坑」兩個大類，又給不同石品起了種種雅號。毛奇齡《後觀石錄》更進一步，評壽山石「以田坑為第一，水坑次之，山坑又次之」。從而比較科學地以「三坑」分定壽山石總目。然而他們對於具體的石種，仍然是因象命名，隨色取號，評其妙品、上品、神品等。

　　乾隆年間藏石家鄭傑在所著《閩中錄·壽山石譜》中，介紹壽山石種計十大類，每類又分若干細目。文中首次採用產地定名，從而改變了過去「因象命名，隨色取號」的命名辦法，為後世壽山石分類、定名奠定了基礎。至清末，郭柏蒼《葭跗草堂集》和《閩產錄異》二書，系統地介紹了壽山石種。在第一品「田石」類中，分為黃、白、紅、黑四色；在第二品「水坑」類中，列水凍、魚腦凍、天藍凍、牛角凍等名目；在第三品「山坑」類中，以產地劃分種屬，例如：「半山」、「芙蓉」、「高山」、「都成坑」、「墩洋綠」、「奇艮」等。同時還在每一石種中分述品目，如高山石中又分為「高山晶」、「肉紅」、「美人紅」、「瓜皮紅」等等。從而確立了以坑分類別，按產地定石名的分類鑑定法，漸被廣大壽山石鑑賞家所普遍採用，沿襲至今。

一、田黃石的鑒別

　　考有關文獻，明朝以前田黃石與壽山他坑黃色獨石通稱為「黃石」，尚不為世人所珍視。自清以降，身價劇增，名震四海。據資料記載，田石價格的上漲情況，實為驚人。陳亮伯《説印‧説田石》載：他初入京時，田石價「每石一兩，價自六兩至十五兩而止」，以後「價至每石一兩，換銀四十餘兩。而田白一種，尤不經見」。崇彝《説田石補》也説：「比年田黃之價，繼長增高，較諸十年前何止倍蓰」。並舉親眼所見：一枚雙獅鈕方體田黃印「七兩之石，竟得價二千數百元」；一枚長方六面田黃印「重不過一兩四錢，聞估人竟以二百五十元競取之」。

　　二十世紀八十年代後，隨着海內外收藏田黃石熱潮的掀起，田石價格扶搖直上，節節攀升，1980 年在廣州舉辦的「福州市工藝美術展銷會」上，有顆重 121.5 克的田黃石璞，天然石形，未加雕琢，以其色正質純而博得觀者讚歎，終以 13,999 元人民幣出售；1982 年壽山採掘一顆重 950 克的大田黃石，狀似「元寶」，色如枇杷，售價十萬元人民幣；1985 年在香港舉辦的「中國書畫‧印石展覽會」上，一顆重七市兩的田黃印石，被香港巨富霍英東先生以六十八萬元港幣所認購；1988 年在香港美國運通卡和華萃公司舉辦的「運迪獻寶——國粹藝術品展覽會」上，曾獲得中國工藝美術品百花獎「金杯獎」的林壽煁兩件田黃石雕《秋山行旅》（重 550 克）和《柳鵝》（重 105 克）以一百二十八萬元售出，轟動全港。

　　步入二十一世紀，田黃石更頻頻在海內外藝術品拍賣會上，獨佔鰲頭，不斷刷新印石類歷史紀錄。一些拍賣公司看準這一商機，策劃「田黃石專場」均獲得不俗效果。

　　田黃石作為壽山石中非常罕見，極其珍奇的品種。價值高，產量少，塊度小，皆以錢、兩為計量單位。然而，至今仍無法利用儀器檢測手段有效地進行量化鑒定，因此，如何根據外觀特徵來鑒定它的真偽，評定它的品級，是一項非常重要而又細緻的工作。

壽山石的品種固然繁多，如果以礦狀來分，主要有原生礦體和次生礦藏兩種。不同礦狀的石質有着明顯的差異，辨別它並不十分困難。

　　田黃石屬於稀有的次生礦藏，它的生成，可以追溯到數百萬年以前，由於地質的原因，壽山坑頭、高山礦脈中的部分礦石從礦床分離出來，散落到長僅數公里的溪旁基礎岩層上，以後漸被砂土層所覆蓋，從而沉積在水田底砂土深處。

　　從礦質上看，田黃石外觀特徵跟坑頭、高山、都成坑礦脈中的一些品種相彷彿，更易與其他次生獨石所牽混。鑒定田黃石的真偽，首先應該從塊狀獨石的共同特徵入手，進而再對照田坑石的獨有特色，反覆進行比較研究，特別要注意分辨外觀與田黃石接近的石種，慎防魚目混珠。

　　田石作為壽山次生礦的最珍貴品種，雖然脫胎於坑頭、高山礦脈，它的礦物組分也與母礦大致相若，但是，在特殊的環境和條件影響下，促使它逐漸改變了原來的形態和質色，呈現出獨特的外觀特徵。歸納起來主要表現在石形、石質、石色、石皮以及紋理、格璺等六個方面：

　　石形 —— 田黃石璞的形態多呈卵石狀，外表光嫩圓滑沒有明顯的稜角。這是由於礦石脫離母礦以後，在漫長的遷移滾動過程中，經受溪水不斷沖刷研磨所造成的結果。

　　石質 —— 田黃石的質地特別溫潤可愛，多為微透明或半透明體，而極少見有通靈如「晶」的石璞。經過打磨揩光之後，會煥發出一種有別於壽山其他石種所不具備的迷人光彩。

　　石色 —— 田黃石本指純黃色的田石，民間之所以會用它作為田石的統稱，就是因為儘管田石可分為田黃、田白、紅田和黑田等幾種色相，然而，不論何種顏色的田石都是以黃色為基調，只不過是偏白、偏紅或偏黑而已。

　　石皮 —— 多數田黃石璞的外表都會包裹黃色或黑色的皮層。或厚或薄，或全裹或呈稀疏掛皮。有些田黃石因為色皮極薄，一經雕刻

或打磨即被清除。然而儘管如此，田黃肌理的顏色也不可能像洞採礦石那樣表裏如一，通常會出現從表皮向裏層逐漸轉淡，乃至泛白的現象。這種色彩的變化規律，塊度大的田黃會更加明顯。

紋理──凡是透明度較強的田黃石，在強烈的光線下觀察，它的肌理往往會隱約見到條條細而密的紋理，時隱時現，排列有致，其狀猶如剛剛出土的白蘿蔔纖維紋，故有「蘿蔔紋」之稱。

格璺──田黃石在順溪流滾動遷徙過程中，因受到撞擊，外表容易產生細微的裂紋。民間有「無格不成田」的說法，意思即指田黃再潔淨也難免會出現格璺之類瑕疵。

最具特別的是，在石璞埋藏地層期間，土壤中的氧化鐵會沿着裂隙滲透、充填，久而久之形成了鮮紅色的筋絡，紅如血，細如絲，故有「紅筋」、「血絲」等雅稱。

在目前尚不具備能夠通過儀器準確檢測辨別田石真偽的情況下，上述幾項特徵可作為肉眼識別的重要依據。

在壽山石中，最容易與田黃石混淆的石種主要有掘性高山石、掘性都成坑石、掘性坑頭石、坑頭黃凍石、鹿目格石、蘆蔭石、蛇瓠石、牛蛋黃石和善伯洞石、連江黃石、溪蛋石等。

掘性高山石、掘性都成坑石與田石屬同一礦質的次生礦石，肌理亦隱蘿蔔狀紋理，這是與田黃石相似之處。清郭柏蒼《閩產錄異》稱：「（都成坑）質之輭潤，次於田石，亦隱隱然現蘿蔔紋，其掛皮者亦青黑色，略似田石之蝦蟆皮，賞鑒家且混真贋。」但這兩種石皆埋藏於山坡砂土深處，地層乾燥，石表酸化程度遠不及田黃石深入，所以表裏石色變化不明顯。而且掘性高山石質細而鬆軟，掘性都成坑石則質結而微堅，終遜於田黃石之溫潤。

民國期間，石賈以掘性高山石冒充田石的情況相當普遍，書誌多有記載。龔綸《壽山石譜》說：「（掘高山）質特溫粹勝於採斷，石晶瑩之極亦現蘿蔔紋。摩挲浸漬，為日愈久亦可以混田石」；陳子奮《壽山印石小志》也說：「高山之掘於土者，異洞產。質潔膩，性通明，蘿蔔紋粗而顯明。黃者作杏黃色，名『掘高山黃』，美麗純粹，不減

田黃。……白者潔淨幽雅，名『掘高山白』，石賈恒以代『白田』，蓋其紋、其質直迫『田石』而近之。」

二十世紀末，有石農曾在高山峰西坡通往芹石村的鸞箕谷田地裏挖到一批獨石，取名「鸞箕石」，其質佳者，溫潤通明，紋理細密，色澤純黃，皮層明晰，外觀也與田黃十分近似。唯這類石由於埋藏地的土壤比較乾燥，鐵質酸化及滲染的程度亦遠不如田坑，故可分辨。

掘性坑頭石產於靠近上坂田坑的坑頭尖山山麓，質似田黃，亦具蘿蔔紋及紅筋，常被人誤定為田黃石，特別是黑赭色的掘性坑頭石，幾乎與黑田石無異。但細察之，這類石的肌理含有白點暈起，俗稱「虱卵」，此乃田坑石所無。肌理蘿蔔紋亂如棉花團狀，也與田石不同。

鹿目格石產於都成坑山坳砂土中，石質細潤，外表裏黃色或乳白色石皮，光滑微有透明感，肌理則為黃、紅或暗赭色，多不通靈。其中有黃色通靈者可與田黃石媲美，但沒有蘿蔔紋。

蘆蔭石亦屬掘性獨石，酷似田黃，但色灰暗，質地燥而微堅。

蛇瓠石產於都成坑山側的蛇瓠崗，其山坡田野偶產獨石，色黃質佳者接近掘性都成坑石，亦具石皮，易混田黃。唯這類石往往含金屬細砂點於肌理間，閃閃有光，皮質亦粗硬欠溫潤。

牛蛋黃石雖然也產於田坑溪底及田地土中，外裏黃色或黑色的石皮。但質地極粗糙，不透明，肌理沒有蘿蔔紋，卻隱細白渾點，容易辨認。

善伯洞石是以礦洞命名的石種，屬都成坑餘脈。近年開採的礦石中，有部分黃色凍石，其溫潤通靈不亞「田黃凍石」。曾發現有人將其雕刻加工後冒充田黃石出售，鑒別時需格外注意。這種石乃礦洞開採，不具備次生礦石的基本特徵。置強光下觀察，肌理多含金屬細砂點，閃閃發光，俗稱「金砂地」。有時還摻雜粉白色的花生糕渾點。

連江黃石產於壽山村東北部的金山頂，色黃質硬，肌理現條條直紋。據文獻記載，清時北京商賈常將其贋田黃石販售。清郭柏蒼《葭跗草堂集》說：「連江黃，出連江，似田石，色黝質硬，油漬即黝。

宦閩者誤以田石珍之。然田石是璞，此是片片雲根，可伏而思也。」在壽山石農中也流傳一首順口溜：「連江黃，假田黃，騙歇仔，賣柏場（福州方言，「歇」即「蠢」，「賣柏場」即「不知詳」之意）」。其實「連江黃石」係脈狀礦石，無獨石的基本特徵，且產地與田坑相隔五、六公里，不屬同一礦系，石質存在根本差別，只要細心比較，不難鑒定。

坑頭黃凍石屬水坑凍石，色黃如枇杷，質地通透，易與上坂田石相混。不同之處在於「坑頭黃凍石」的色澤表裏無變化，也不產生石皮。

溪蛋石產於宦溪鎮月洋溪中，乃古代開採「芙蓉石」殘留碎塊，經長年溪水浸蝕亦成卵狀石塊。外表與「溪管田石」相彷彿，但質地屬芙蓉石性，與田坑有明顯區別。

除以上所述石種易混田黃石外，更有一些人為牟利，竟用他坑之石，經過加工偽製田石，稍不注意，即上其當。偽製手法大略有如下幾種：

選黃色或白色、質地純潔通靈、肌理含類似蘿蔔狀紋理的硬性高山凍石，如水洞高山石、嫩嫩洞高山石或荔枝凍石等，琢磨成卵形，置於杏乾水中蒸煮一晝夜，乘熱取出置於木炭火上烤乾。再用藤黃顏料擦其表皮，如此反復數次，即形成酷似田黃石的黃皮。假如用白色石偽製白田石，則改用漂白粉擦磨，亦能混人之目。

有偽製黑田石者，多選擇暗赭色質地通靈，肌理含蘿蔔紋的坑頭凍石、高山凍石，琢磨成卵形。煨以穀殼，經一晝夜，逐漸降溫冷卻後取出，選其火色正，皮相近似者，削除外層薄皮，可混烏鴉皮田石。

舊時，還有石販取北京城西出產的「房山石」，用黃色顏料泡煮後，假冒田黃石。

上述作偽手法多以洞產礦石經蒸煮或煨煅而成，原來石質終難改變，況且石經高溫燒煮，質地會變得脆硬，甚至迸裂，故鑒者只要稍加留心，識別不難。後來出現用環氧樹脂調合白色壽山石粉末，塗抹

於偽製的田黃石外表，乾後削刮突出部分，殘留薄層充作石皮。

辨偽方法除注意染塗顏色與自然色澤的區別外，最可靠的辦法是用雕刻刀輕輕削刮石表，化學材料即露原形。同時凡以高山凍石為材料偽製者，石質皆鬆。凡以坑頭石為材料偽製者，石質堅脆。凡以都成坑石為材料偽製者，石質硬而細。終與田黃石的溫潤石質終有差別。

近年發現有作偽者將若干小塊田石黏合拼接而成大塊石材，再施雕刻，巧妙地掩飾拼接的痕跡。或將粗劣硬質田石外表的雜質剔除後，選佳質之田黃石片嵌補，以次充優。這種作偽皆取田石為材料，欲識破偽裝則頗費功夫。鑒者只有憑借豐富的實踐經驗，從肌理的斷層去發現鑲嵌的痕跡。

評價田黃石的品級，主要從質地、色澤、石形和重量四個方面來衡量。

章鴻釗在所著《石雅》中曾說：首德而次符。「德」指石質，「符」指石色。評價田黃石亦應將石質放在第一位。

質地 —— 以潔淨、細膩、溫潤為上品。鑒賞家總結石質有六德，即：細、結、潤、膩、溫、凝。

細者，紋理細緻；結者，結構緊密；潤者，滑潤如脂；膩者，油膩欲滴；溫者，蘊含寶氣；凝者，凝靈如凍。田黃石能兼備六德者，堪稱神品。其中質地通靈凝膩的田黃凍石，更為名貴。

色澤 —— 田黃石色以橘皮黃色最佳，價值亦高。黃金黃、枇杷黃等色為田石標準色澤，最為常見。泛桐油地者較差，呈灰黑色者不足取。白田石不經見，純潔者為佳，渾濁則遜之。

無論什麼色相的田石，都應以它的純潔度作為評級的重要標準。

石形 —— 田黃石呈自然塊狀，石材的形態也是評價的重要條件。石形最好能達到方、高、大。凡略帶方形的田黃石，其價值遠遠高於自然形狀的田黃石。

重量 —— 田黃石的重量，在一般情況下，越重越值錢。藏家將不足三十克的田石稱作「小田石」，又叫「田石仔」，不能列品。30

克以上方可成材，並且隨着重量的增加，品級也相應提升。如果重量能達到 250 克以上者，則屬「大田黃」。個別有千克乃至數千克的巨型田石，堪稱稀世珍寶，價值連城。唯純潔度往往遜之。

據載，清道光、咸豐間曾採掘到一顆三市斤十二兩重的巨型田黃石，轟動一時。1983 年壽山村又發現一顆重達四市斤三兩的特大田黃石，形如蛤肉，色似枇杷，質溫潤凝膩，譽稱「王中之王」。

目下石市出現將重量作為計算田黃價格唯一依據的傾向，甚至機械地與國際黃金價格掛鈎，這是不妥的。

二、水坑與山坑凍石的異同

水坑石中的各種「晶」、「凍」，屬壽山石名貴品種，具有質晶瑩，性純潔，色嬌妍等特點，價值亦以斤兩計。

按礦系分，水坑產地坑頭山麓與高山礦脈同屬壽山南面礦系，與都成坑等礦脈也相去不遠。這個區域的礦石在生成時，外部條件基本相同，成礦作用一致，礦石成分主要由地開石組成。特別是高山峰各洞所出凍石，種種名目幾乎齊備，與水坑凍石極易混淆，鑒別頗費功夫。

若以水坑與高山凍石相比較，外觀特徵的區別主要在於質地的結與鬆，石性的細與粗，紋理的隱與現，色澤的清與濁等差異。

水晶凍石　坑頭水晶凍石性結地清且紋理細密。高山水晶凍石則相對鬆軟，通靈體中常混雜白色團塊，紋理也粗糙顯露。

黃凍石　坑頭黃凍石明亮而通靈。高山黃凍石多深淺變幻，含土黃色筋絡。

牛角凍石　坑頭牛角凍石質堅色通明。高山牛角凍石色多灰黑，未經油浸難於通靈。

天藍凍石　坑頭天藍凍石色清淡，如雨過初晴。高山天藍凍石，多呈灰藍色調。

桃花凍石　坑頭桃花凍石質地潔白明如玻璃，紅點細而勻。高山桃花凍石質地難得純粹，紅點時聚時散，甚至會結成團塊，狀如朱砂。

高山太極頭凍石，雖通靈可與水坑媲美，終欠之溫潤凝膩。

都成坑石，質地堅實勝於水坑，然而凝膩終無法與其比肩。

對水坑凍石的價值評定，首先是質地與色澤，其次才是塊度。

質地 —— 石質凝膩稱為「凍」，石質晶瑩稱為「晶」。水坑凍石的透明度，越高越貴重，光澤度越強越高雅，肌理越純潔越難得。

色澤 —— 石色柔和純粹，濃淡相宜，不含雜質者為上品。如水晶凍應潔淨若玻璃；牛角凍則要黑中帶紅赭；桃花凍求之鮮艷明亮；蕪雜者則列為下品。

塊度 —— 在質純、色美的基礎上，要求塊度盡量能大些，但水坑礦層稀薄，礦體中純潔部分更難尋見，正如清黃任《壽山石》詩所云：「其間結窩不可覓，覓得一線群歡號。」故一般塊度多在方寸之間，欲求能達數斤者殊難。

三、壽山石與各地印石

中國是世界上開發並利用葉蠟石雕刻製作印章最早的國家，而壽山石開採的歷史也最為悠久，品種也最為豐富。此外，如浙江省青田縣的「青田石」、臨安縣昌化的「雞血石」和內蒙古自治區昭烏達盟巴林右旗的「巴林石」等亦久負盛名。被譽為中國「四大名石」。

國外出產葉蠟石的國家主要有：日本、泰國、韓國、澳大利亞和俄羅斯等。約有數百年的開採歷史，礦石主要應用於工業生產，小量亦作為彩石雕刻藝術品及裝飾材料。

茲選擇海內外部分可供雕刻、製印的石種與壽山石進行比較，以供鑒別時參考：

（一）福建省

福清石

　　福清石產於福建省福清市，分坡藍、磨石、聯華、東際以及東張五個礦點。以坡藍產量最大，為福清石之典型。該礦於 1967 年開始大量開發並用於雕刻。石質稍細，不透明，有土紅、灰黃、青紫、乳白等色。外觀特徵與壽山柳坪石近似，但質硬，多含色紋。肌理偶含半透明綠色結晶體，稱「福清晶」，像壽山老嶺通石，唯塊度小，難以成材。

莆田石

　　莆田石產於福建省莆田市松陽山、洋尾山及田後里等地。據民國梁津《福建礦務誌略》記：「在滿清咸、道年間已有人竊石雕刻文具及玩具等項，後地方人迷信於風水之說，極力阻止，幾釀械鬥者數次，故延至今日尚無人正式開採及之者。」故傳世實物極少。

　　莆田石質地較堅硬，不透明或微透明，有黃、白、灰幾色，白者如瓷器，但多裂紋，易與粗質高山石相混。

閩清石

　　閩清石產於福建省閩清縣白中一帶。明清兩代已行開採，用於製作印章。質稍鬆，不透明，各色俱備。其中綠色半透明者，似壽山猴柴磹石，但多含雜質，稍遜純潔。

羅源石

　　羅源石產於福建省羅源縣飛竹鄉安後村。1957 年始大量開採。質微堅，不透明，有紅、黃、灰數色。多為雜色交錯，貌似壽山峨眉石。但肌理常含灰色半透明斑塊，稱「羅源晶」。

連江石

　　連江石產於福建省連江縣丹洋鄉。1973 年始行開發，石質鬆脆，多裂紋，不透明。有白、灰、紫數色，多灰暗，隱細點。

松政石

　　松政石產於福建省政和縣鳳凰山一帶，因舊時政和曾與松溪合併

為松政縣，故名。1973年始大量開採。石質細潤堅實，半透明，多砂。有紅、黃、灰、白各色，質佳色純者，極似壽山都成坑石，唯遜其瑩澈。

長樂石

長樂石產於福建省長樂市玉田鎮。開發於二十世紀中期，產量頗豐，曾興盛一時。質細，微透明，含層紋狀裂紋及砂團。有綠、青、灰各色，以綠色最為普遍，貌似壽山猴柴磹石，但質鬆而色暗，不難辨別。

仙遊石

仙遊石產於福建省仙遊縣龍山寺附近。質細欠通靈，多灰色，間含半透明結晶體。開發於二十世紀中葉，初產之時尚不為藏家所珍重，近年所出品質漸佳。藝人巧取俏色雕刻藝品，頗受鑒藏家青睞，聲名漸著。

壽寧石

壽寧石產於福建省壽寧縣湖潭一帶。質細密，微透明，有黃、白、紅等色，肌理含色紋或裹白皮。該礦開發於二十世紀八十年代，是理想的印章材料，頗受印人追捧。外觀特徵與壽山高山石、都成坑石有諸多近似之處，肌理多含雜質難求純潔。

南安石

南安石產於福建省南安縣卓厝等地。質堅多砂，有裂紋。以粉黃、灰綠、灰藍等色，肌理含細色點。

安溪石

安溪石產於福建省安溪縣下板等地。質微脆，不透明，有黃、紅、灰、藍等色，肌理含色紋及裂痕。

長泰石

長泰石產於福建省長泰縣經倫等地。質細微透明，富有光澤。色以黃、綠最常見，佳者似壽山「老嶺石」。

大田石

大田石產於福建省大田縣謝洋鄉。質細色白，微透明，肌理隱粗

紋，極似壽山粗質白高山石。相傳清朝已行開採並用於雕刻佛像、印章及煙嘴等。

霞浦石

霞浦石產於福建省霞浦縣溪西鄉。質粗劣，含砂粒，色多灰、藍、白混雜。

福鼎石

福鼎石產於福建省福鼎縣管陽鄉。質細微鬆，含細砂，偶有小孔洞。有粉綠、赭黃等色，密佈細白點。

古田石

古田石產於福建省古田縣大甲鄉。質細軟，色多灰綠，亦有黃、灰、白各色，佳者近似壽山高山石。清朝初產時，常誤為壽山所出。

南平石

南平石產於福建省南平市郊，因舊時屬延平縣，故又稱「延平石」。質微透明，色多青、綠，佳者貌似壽山老嶺青石。其中通靈凝膩者，是治印上好材料。該礦開發於民國時期，名噪一時，近半個世紀以來已少見蹤跡，傳世舊品亦罕。

永泰石

永泰石產於福建省永泰縣清涼一帶。質堅而通靈，多含瓜絡狀色紋，有黃、白、綠各色。因永泰縣於宋淳熙元年（公元 1174 年），為避宋哲宗諱，曾改名「永福」，故舊誌稱「永福晶」。陳子奮《壽山印石小志》記：「（永福晶）質堅多砂點，色黃、白或淡綠，紋如瓜絡粗而明顯，磨不能平，似『草薄高山』。狀透明，故名曰『晶』。」這種石因硬度高於壽山石不宜用於篆刻，也容易分辨。

雲霄石

雲霄石產於福建省雲霄縣礁尾附近。質堅通靈，有黃、白等色，佳者稱「雲霄晶」。

建甌石

建甌石產於福建省建甌縣龍井面一帶。微透明，多裂紋，偶含細點。

青田封門青石方章
12×3×3cm

漳州石

　　漳州石又稱「平和石」，產於福建省漳州市平和縣。質細膩，具蠟狀光澤，色以紅、黃、白為常見。近年在石市流通頗多，易與壽山石相混，佳音貌似都成坑石。

（二）浙江省

青田石

　　青田石產於浙江省青田縣山口、方山及季山等處。石質細嫩，微透明，富有光澤。石色豐富，有白、黃、紅、綠、青、灰、醬、黑各色，以綠色最普遍。珍貴品種有封門青石、燈光凍石和青田凍石等。

　　青田石礦域廣潤，儲量豐富，早在一千年前已行開採並利用於雕刻藝術品，自元明以後大量用於製作印章，以其質地細膩，硬度適中而為篆刻家所稱道，傳世明清印人手刻，諸多選用青田佳材。與壽山石齊名於印壇。其中以產自山口封門而命名的「封門青石」質細而肌潤，色綠如碧玉，最負盛名。

　　青田石中另有一名品「燈光凍石」，以質色相形而命名。色赭通明，夾生於葉蠟石礦體中，塊度細小，以稀有而見珍。民間有「娘邊女，硬岩凍」之稱。外觀特徵近似壽山牛角凍石，但質地瑩澈不含棉花紋。

昌化雞血石方章

其他尚有以色彩命名的石種，如綠青田、黃青田、白青田等，各具特色，皆為印章佳材。

昌化石

昌化石產於浙江省臨安市大峽谷鎮上溪玉岩山，因該礦區古時隸屬昌化縣，故名。相傳在南宋時已行開發，清初，雞血石被當作貢品進獻宮廷，博得皇帝喜愛。民間文人雅士也多有收藏、玩賞昌化珍石的嗜好。昌化石質硬多砂，有白、黑、紅、灰各色，以灰白色最常見。其中質溫潤，如煮熟之藕粉者稱「昌化凍石」，酷似壽山坑頭凍石。按礦石透明度及色相不同分別命名，主要有：羊脂凍、桃花凍、瑪瑙凍以及芋薺凍等等。

雞血石

雞血石產於浙江省臨安市上溪玉岩山。即昌化石中含有紅色如血斑紋的礦石。狀如鮮血潑於石面，或全石通紅，或滴滴血斑，凡石面百分之七十以上皆為血紅者，宛如紅袍披身，稱「大紅袍雞血石」是雞血石中之絕品，殊為珍貴。以質地分，有「肉糕地」和「瓦礫地」兩種：「肉糕地」質佳色嫩，微透明如藕糕；「瓦礫地」則多砂丁，摻雜不透明色塊。雞血石中往往質地佳而血若稀淡，血濃艷則地多砂礫，欲求兩全其美者殊難。

雞血石之血狀色澤，他山之石絕不可類同。作偽者多以昌化石嵌火漆或朱砂，終難亂真。

平陽石

平陽石產於浙江省平陽縣南雁蕩山門、水頭一帶。質嫩鬆軟，有白、灰、黃、紅各色，間有白色點。該礦於 1972 年發現，後因礙於南雁蕩古跡，被禁開採，故流傳於世不多。

蕭山石

蕭山石產於浙江省蕭山市郊。質鬆欠通靈，色澤單調，多紫紅或赭紅，俗稱「蕭山紅」。二十世紀三十年代曾零星開採用作石雕底座，後隨着產量增加，亦用於雕製印章及工藝品。

小順石

小順石又名「雲和石」。產於浙江省雲和縣小順寨下村。質凝結，色艷麗，宜雕刻。其中透明或半透明的凍石，按每塊石材的色相形似命名，有紅花凍、瑪瑙凍以及象牙白等品種。其中品佳者貌似壽山高山凍石。

大松石

大松石產於浙江省寧波市郊。質嫩如玉，有黑色斑點。產量甚少。

寶華石

寶華石又名「寶花石」，產於浙江省天台縣。質鬆而粗，有紅、黃、白數色。該礦在宋代已行開採，宋杜綰《雲林石譜》載：「（寶華石）其質頗與萊州石相類，扣之無聲，色微白，紋理斑斕。」作為印材則因質地過於鬆軟而不為篆刻家所重。

（三）內蒙古自治區

巴林石

巴林石產於內蒙古自治區昭烏達盟巴林右旗大板鎮雅馬吐山（蒙語「雅馬吐」即蠟石之意）。相傳巴林石礦在唐宋時已行開發，唯不見文獻記載。又有傳說，成吉思汗統一蒙古各部落時設宴慶功，曾用巴林石雕製的大碗盛酒招待眾臣。有據可考者則是民國初年礦物學者

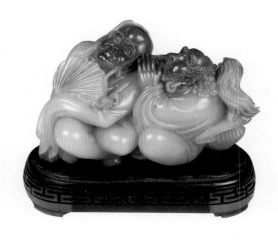

天機不可失
巧色巴林石　7×11.5×5cm
鄭成水作

張守範深入礦山考察，發現彩石資源，並以臨近地命名謂「林西石」。
日寇侵華時秘密鑿洞開採，掠奪珍石運往日本。故早時國內對巴林石
鮮有人知。直至二十世紀七十年代，由國家輕工業部投資進行大規模
開山取石，用於雕刻印章、藝品，遂聞名於世，成為中國四大印石產
區之一。

　　巴林石質地有不透明與半透明兩種。有如彩霞映天者取名「彩霞
凍石」，獨具特色。通靈者酷似壽山各種凍石。白者如冰糖，像高山
凍石，但肌理缺少紋理，多含渾點；黃者以「福黃凍石」最負盛名。
似壽山善伯洞凍石、都成坑石，但質地多凝結。

　　在巴林石中有含鮮紅色的色塊或斑紋者，稱「雞血紅」，為巴林
之極品。與昌化雞血石極為相近。唯紅色部分多由細點組成，艷麗有
餘而略欠厚重，質地則多灰白呈肉糕凍狀。

林東石

　　林東石產於內蒙古昭烏達盟巴林左旗林東鎮。石質細潤，多不透
明，有綠、灰、黑各色。其品位略遜於巴林所出，故少為人知。

（四）遼寧省

丹東石

　　丹東石又名「岫岩石」。產於遼寧省岫岩縣及寬甸一帶。因礦石

經由丹東市轉運各地，故稱「丹東石」。石質微堅韌，半透明，富有光澤，肌理呈層紋結構，密佈魚鱗狀斑紋。有灰、綠、青各色，含雜白色或黑色細點。二十世紀七十年代，曾被福州雕刻行業用作雕刻工藝品，容易與壽山牛角凍石混淆。

遼寧凍石

遼寧凍石古稱「遼東凍石」，據稱產於遼東，礦位不明。質通靈富有光澤，色多黃、綠、白，潔淨無瑕。冒廣生《青田石考》載：「遼東凍石色如熟白果，其質堅硬起毛不可用，且易損刀。不知者往往以青田凍石之價購之。」近年石市所售「遼寧綠凍」品質頗佳。

大連凍石

大連凍石產於遼寧省大連市郊。質堅富有光澤，色具黃、紅、白各色。近年頗多流通於石市。

（五）山東省

萊州石

萊州石又名「萊石」。產於山東省掖縣。石質較鬆，呈層狀結構，半透明，多裂紋，肌理隱魚鱗片斑紋。色綠或青，間有白色點。

萊州石在宋時已行開發，並用於雕刻藝術品。宋杜綰《雲林石譜》記：「萊州石色青黯，透明斑剝，石理縱橫，潤之無聲，亦有白色。未出土最軟，石工取巧鐫雕成器，甚輕妙。」

清謝堃《金石瑣碎》說：「山東萊州所產，狀似青田凍，而質腐爛不堪入刀。」近年所出質頗佳。

八角石

八角石又名「蓬萊石」。產於山東省煙台地區蓬萊縣。因附近有「八角村莊」，故取為石名。質鬆軟，微透明，脂潤有光澤。色多雪白、粉紅、淡黃，肌理含小渾點。

（六）北京市

房山石

　　房山石產於北京城西潭柘寺附近。因礦區古時隸屬房山縣，故名。石質溫潤，微透明，有光澤，色多青或白。清時石賈每將此類石沁以黃色顏料，混充田黃出售。冒廣生《青田石考》云：「（房山石）初出時都市偽飾混售頗得厚價。並煮作黃色混充田黃凍石。」

（七）河北省

豐潤石

　　豐潤石產於河北省豐潤遷西縣。質溫潤，微透明，色以青綠為多。二十世紀三十年代出產質最佳。陳子奮《壽山印石小志》說：「（豐潤石）質溫潤可愛，色青綠，淡者如豆青綠，濃者如艾葉綠。」

（八）吉林省

安綠石

　　安綠石產於吉林省集安縣。質結，微透明，有黃綠、深綠和墨綠數色。

長白石

　　長白石又名「馬鹿石」、「長白玉」。產於吉林省長白縣鴨綠江側的山巒中。蘊藏量豐富，品位較高。據文獻記載在清朝已行開發。質細通靈，紅、黃、青、黑、白五色俱備，肌理含條紋，間隱微透明粟狀斑點。按石材色相命名，如長白黃、長白藍等。近年出石頗多。

（九）湖北省

湖廣石

　　湖廣石產於湖北省宜昌市。質細嫩，極鬆軟，色白或淡紅，外觀特徵類似壽山芙蓉石。但湖廣石質極鬆軟，用指甲搔刮即現痕跡。因硬度偏低，製作印材不為印人所重。

（十）湖南省

楚石

　　楚石又名「墨晶」，或稱「玉石岩」。產於湖南省洞口縣新化一帶。石質細膩，色黝黑如漆，以濃黑明亮為貴。清朝中葉始行開採，冒廣生《青田石考》載：「（楚石）黑如退光漆，其質軟而且裂。」商賈曾將楚石冒充壽山吊筧或煨烏出售。但楚石粉末呈微綠色，味鹹，可作鑑別依據。

楊林石

　　楊林石產於湖南省洞口縣楊林一帶，因產地得名。石質細嫩，微透明，以粉紅色最常見，此外尚有紫紅、深紅諸色。1977 年新產，頗受藏家青睞。

龜紋石

　　龜紋石產於湖南省大庸縣。因質粗含裂紋，狀如龜甲，故名。

梅花石

　　梅花石又名「黔陽石」。產於湖南省黔陽縣。質粗，因肌理隱色斑狀如梅花，故名。

（十一）廣東省

廣綠石

　　廣綠石又名「廣石」。產於廣東省雲浮縣。相傳明末清初已行開

發，並作為貢品進獻皇廷。廣綠石質地稍鬆，微透明，以綠色最普遍。肌理含魚鱗片紋及色點，有黃色格紋。此外尚有紅、白、黃等色，多不透明，有裂紋，雕刻時易崩裂。

廣綠石中色綠而晶瑩者，稱「廣綠晶」。近似壽山鴨雄綠石，但肌理含微細晶芒及魚鱗片，間有水痕、紅格。

金勾石

金勾石產於廣東省潮州東郊黃田山。色暗紅，不透明，因肌理含有黃色或紅色勾狀花紋，故名。

（十二）廣西壯族自治區

陸川石

陸川石產於廣西玉林地區陸川縣三台山。質堅硬，混夾石英砂粒，半透明，色以翠綠、黃綠為主，外觀特徵近似壽山老嶺通石，但硬度相差甚遠。

東興石

東興石又名「防城石」。產於廣西防城港市扶龍鄉，因礦位靠近東興縣，故名。質潤，微透明，色多粉白、土紅、赭黃，夾有石英質白色塊。舊礦主要開採工業用礦石，近年漸用於雕刻工藝，品質佳良。

龍勝石

龍勝石產於廣西桂林地區龍勝縣。石質鬆軟，不透明，色多灰白、淡黃。

靖西石

靖西石產於廣西百色地區靖西縣。質似龍勝石，色多深暗，以赭紅色最常見。

上林石

上林石產於廣西南寧地區上林縣。微透明，色多粉紅，貌似壽山半山石，因質地鬆軟，不為印人所重。

（十三）雲南省

綠松石、綠礦石

綠松石、綠礦石俱產於雲南省滇南。質堅硬，色青翠，產量甚少。民國時期曾用於製作印章，因硬度偏高，不為印人所重。

（十四）陝西省

五色石

五色石又名「五花石」。產於陝西省安康縣恒口鎮。質堅脆，常見紅、赭、白多色相間，構成各種美麗紋理。外觀特徵與壽山「花坑石」稍似。

西安綠石

西安綠石產於陝西省西安市郊。質堅而通靈，富有光澤，色綠具翡翠般澄澈質感。

墨精石

墨精石產於陝西省，礦位不詳。質堅不透明，色純墨，烏黑明亮如漆，偶含黃色筋絡。貌似壽山吊筧石，細察之，遜其溫潤。

（十五）青海省

波浪石

波浪石產於青海省都蘭縣可可沙達瓦特溝。石質硬脆，呈結晶體色紋或瓣紋，有白、黃、紫、橙各色。其中有間雜水草紋理的凍石，稱「水草凍」。

崑崙石

崑崙石又名「崑崙軟玉」。產於青海省崑崙山一帶。質細膩脂潤，通靈瑩澈，具滑膩感。按色相形似分別命名，有白色透明的「冰糖凍石」；粉紅細嫩的「女兒紅石」；含雪花紋理的「雪花凍石」以及

肌理隱纖細斑紋的「腦紋凍石」等。外觀特徵與壽山水坑凍石十分相像，但礦質不同，沒有壽山石的刀感，用刀鐫刻便能分曉。

（十六）新疆維吾爾自治區

伊犂石

伊犂石又名「伊犂軟玉」。產於新疆天山伊犂河北岸山巒中。該礦開發於二十世紀七十年代。質地溫潤細膩具油滑感。色彩豐富，有黑、白、紅、綠、紫等。石面紋理或如水波蕩漾，或像重巒疊嶂，或貌似珍禽神獸。變幻無窮。

（十七）安徽省

風腦石

風腦石產於安徽省，礦位不明。質結不透明，色多赭紅，間雜黃、白色圓點。外觀特徵貌似壽山「黃洞崗石」，但質地較之堅硬。

（十八）國外印石

韓國石

韓國石又名「朝鮮石」、「高麗石」，中國民間稱為「上海石」。產於韓國南部的釜山鳳凰山麓一帶。據載已有數百年的開採歷史，主要用於工業材料。約在本世紀三十年代，福州古董商發現該礦石與壽山凍石有不少近似之處，遂由上海轉運一批返榕加工成工藝品、印章。初時，因來源不明，遂取名「上海石」。

韓國石質嫩而鬆軟，微透明富有光澤。有紅、白、黃、灰各色。表裏如一，純潔無瑕。紅者如壽山美人紅石；白者似壽山魚腦凍石、白水晶石；黃者像壽山都成坑石；赭黑者可混壽山牛角凍石。唯韓國石肌理少見紋理且質地較壽山石明顯鬆軟，故可分辨。

三螭穿環鈕方章
泰來石　7.7×2.4×2.4cm
廖德良作

泰來石

　　泰來石產於泰國清邁省山區。該礦原為開採工業用材，二十世紀中期，被台灣商賈發現其中質優部分適合治印，遂選其純潔者製作章料，取名「泰來」寓「否極泰來」吉祥之意。

　　泰來石在當時兩岸隔絕的歷史時期，流行台灣印材市場數十年。早期質純色麗微透明，肌理含色斑。後期質稍粗硬，多裂紋，其中色近似玳瑁甲殼者，又稱「玳瑁石」。隨着八十年代後兩岸交流頻繁，泰來石逐漸退出石市。

四、壽山石的收藏與保養

　　壽山石質地細膩，脂潤柔軟，經過雕琢加工之後，外表光滑明亮，色彩斑斕，紋理自然，既屬名貴彩石，又是珍貴藝術品，可供觀賞，亦宜收藏。自宋以降，文人「貴石賤玉」，清卞二濟《壽山石記》云：「玉所以貴者，堅而不脆，叩之輒鳴。使茲石亦堅而有聲，何必曰琘玞，何必曰琨珉也。且玉之至美者，不貲，茲為價僅數倍。」清郭柏蒼《閩產錄異》說：「（壽山石）其石質純而潤，易攻不泐，故勝於玉。」近代鑒藏家陳亮伯在《說印》中也認為：「印石之似玉者，佳也，真玉則不佳矣。真玉不能奏刀，價固不如石也。」

宋明時期，收藏家品評壽山石皆稱：艾葉為第一。由清以來，則偏重田石，而輕他坑。愛藏舊石而鄙新產。其實，五彩繽紛的壽山石種，千姿百態，各有所長，正如卞二濟《壽山石記》所形容：「或雪中疊嶂；或雨後遙岡；或月澹無聲，湘江一色；或風強助勢，揚子層濤；或葡萄初熟，顆顆霜前；或蕉葉方肥，幡幡日下；或吳羅颺彩；或蜀錦蠻文；又或如米芾之淡描，雲煙一抹；又或如徐熙之墨筆，丹粉兼施。」陸離滿目，樣樣皆珍。更何況時代不同，產石各異，如芙蓉石在清初新出之時，其價不及高山石五分之一，到了乾隆後洞陷石貴，身價百倍，直可與田黃比肩；旗降石舊時因產量多，亦不為人們所珍惜，而今欲求之亦難。故收藏者應廣泛搜集石種，未可偏好。

壽山石最忌乾燥高溫，應避免陽光曝曬和高溫環境。新採礦石，不可長期置放山野或室外，要及時儲存放於地窖或蔭濕之處，並時常灑冷水以保潤澤。

開料時謹防熱燥迸裂，以水鋸、濕磨為上。古代藏石家十分重視解石防裂，高兆在《觀石錄》中這樣寫道：「石有絡，有水痕，有沙隔。解石先相其理，次測其絡，於是避水痕，鑿沙隔以解之。石質厥潤，鋸行其間，則熱。行久熱迫而燥，則烈。解法：水解為上。鋸行時，一人提小壺，徐傾灌之。」今人攻石多在砂輪上打磨，則應該先預備一盆清水，遇石料磨擦發熱時，以水降溫。

石料經過去皮、除柳、清雜質，製成原坯後，分別品種、檔次和塊度，放置木質盤盒之中。塊度大而石質粗者，只需將木盒放在蔭濕處保存即可。若為高檔石料，塊度小者，（如印章坯等），最好浸入盛滿植物油的瓷盆裏。如果塊度較大，為了節省油料，也可以將石坯沾油後用透明紙包裹，藏放蔭濕之處。

經過雕刻加工成品的壽山石雕，適宜於室內陳列，若遇石表被灰塵、污物所沾染時，只需用細軟綢布沾些許植物油輕輕擦抹，即可恢復光彩。壽山石硬度偏低，約在摩氏 2 至 2.5 度之間，切忌用金屬片或其他硬物修刮。壽山石印章及小擺件，最好經常置於手中摩挲撫玩，讓石面附着一層極薄的手油，久而久之，石表會出現「包漿」，

石質也變得古意盎然。平時放置錦盒之中的壽山石藝品，最好經常塗抹白茶油或其他植物油料，讓石表吸透油質，變得更加潔淨瑩澈。

石質不同，保養方法略有區別：

田坑石溫潤可愛，石性穩定，無需過多抹油，時常撫摸把玩，既能養石又可養性；水坑石質堅而通靈，以色清為貴。只要經過認真打磨揩光，不受硬物碰擊，即可保持晶瑩，不必時常擦油。

山坑石中的高山石，質地鬆軟，石色豐富，每遇炎夏酷暑，或秋冬氣燥，表面容易變得枯燥，甚至出現裂紋，色彩也顯得黝暗無光。所以人們給它起了個很恰當的外號，叫「財主石」。

收藏這類「財主石」刻製的雕刻品，保養方法則頗為講究，一般以「油養」為上。其方法是：先用軟刷除去殘留在石表的灰塵，如果油污很厚，難於清除，可先用溫鹼水沖洗，直至完全乾淨。待自然乾燥後，用脫脂棉花團包裹細綢布，蘸少許白茶油均勻塗擦各個部位，能使石質復發光輝。上油後的石雕製品，最好陳設於玻璃櫃中，或加玻璃外罩，以減少灰塵沾染。同時應避免陽光長時間直接照射或受到強烈燈光照射薰烤，以防石質變燥。如果能在陳列櫃裏放置小杯清水，增加濕度，對長期擺設的壽山石雕更有好處。

近人往往不重視保養油料的選擇，任意取油脂擦抹，甚至用豬油、牛油等動物油，或含有化學揮發劑的香油、護髮油等。殊不知這類油料不但不能起到保養石質的作用，長期使用反使石質受到損壞。

保養壽山石最理想的油料是陳年白茶油，即福建山區出產的茶籽樹榨出的油脂，經過一年以上時間的沉澱，取出上層白色透明部分，清冽不膩。次則純淨的花生油、芝麻油，菜籽油等食用植物油。但這些油料大多色濁性浮，容易使石色泛黃變暗。功效終不及陳年白茶油。

有些石種則不宜採用油養法，例如芙蓉石潔白細嫩，沾油則變灰暗，失卻光彩。所以切忌與任何油質接觸，平日用手撫玩時，也應該保持手掌乾淨無油污。

壽山石中老嶺石、柳坪石等質地不通靈的粗質石料，刻製藝術品

後，最好外表進行上蠟揩光技術處理。經過打蠟後的壽山石，石性穩定，無需再行油養，而名貴的壽山凍石，切不可隨意罩蠟。因為上蠟需要先將石料加熱，這樣會不同程度地影響到石質的溫潤度。同時，石經塗蠟猶如在表面封上一層蠟質，令寶石的天然質料美感受到損壞，失其藝術價值。

許多石友喜歡收藏古舊壽山石藝術品，而這些年代久遠，歷經藏家品賞把玩，往往外表附着一層手油，出現包漿，顯得灰暗。甚至還會產生一些缺損或被硬物刮擦留下的痕跡。這些正是古品的自然特徵，它具有與新品不同的美感。收藏者切不可為追求外表光亮而重行打磨、修補，結果造成原貌全非，弄巧成拙。

假如收藏的古、舊壽山石雕嚴重乾裂，失卻韻味，可以先用軟布揩擦，清除污垢，然後薄抹一層白茶油，待片刻用手指拈細瓦灰粉反復揩擦，久之便可恢復光彩。

第三章　壽山石的鑒藏與保養

壽山石雕歷史沿革

南朝壽山石雕「臥豬」

左：1954 年福州倉山樂群路出土 2×6cm
右：1954 年福州倉山桃花山出土 1.1×6.4cm

　　壽山石雕刻藝術是中國傳統文化百花園中的一朵瑰麗的奇葩。
它的起源和發展受到博大精深的中華傳統藝術薰陶，形成既富有濃厚
民族風格，又具有強烈地域特色的工藝美術品種。在其逾千年漫長的
各個發展歷史時期，湧現出眾多的雕刻藝術家，創造出無數的石雕珍
品，為後世留下一筆寶貴的財富。

　　早在四、五千年前的新石器時代，生活在閩江下游的先民們，就
開始利用居住地附近山上的壽山石塊製造出石鏃、石鑿等簡單的勞動工
具。雖然這些石器還算不上是有意識的藝術創作，但是已經在一定程度
上反映出原始人的審美觀念，並為壽山石雕藝術的誕生開創了先河。

　　據考證，壽山石雕藝術大致萌發於「閩人文化」時期。在漫長的
發展進程中，世代相傳，連綿不斷，每個歷史階段的壽山石雕，都從
品種、造型、紋飾乃至技藝等各個方面，突出地表現出各自不同的時
代特徵，同時又與壽山石雕的獨特藝術風格一脈相承。

一、南朝石豬：印證壽山石雕史源

　　壽山石雕源遠流長，可惜由於留存史料的匱乏，在過去很長的歷
史階段裏，對於它的史源問題，學界眾說紛紜，莫衷一是。

　　在民間，曾流傳有「壽山石雕始於兩漢」的說法，但是，既找不

到歷史文獻記載，又缺乏有明確年代證據的實物佐證。也有文章認為「壽山石發明於元明之間」，這種觀點僅能説明壽山石應用於製作印章的年代，這一説法早已被大量出土的宋代壽山石俑所取代。而近現代專家則普遍持有「壽山石雕創於五代、兩宋」的論斷，又被上世紀福州地區南朝古墓中出土的壽山石隨葬品所推翻。

　　1954年，在福州市倉山區兩處南朝墓葬中先後出土了壽山石「臥豬」各一對；1956年又在福州北郊二鳳山一座紀年磚上標有「元嘉二十二年乙酉」（公元445年）的墓葬中出土壽山石「臥豬」一對。除此之外，在福州及其周邊的六朝古墓中也相繼發掘過類似的明器。

　　通過對這些迄今為止所發現的年代最早的壽山石雕刻品進行考察研究，我們不難發現，其中有的是以寫實手法，簡練而生動地刻畫小豬的形象，有的則僅在切鋸成兩頭平齊的方條形石料前端雕成豬首形狀，突出表現嘴、吻、眼、耳，而身軀部分則完整地保留石材原形，並飾以陰線鬃毛。它們雖然造型不盡相同，但是仍有許多共同之處，例如雕刻所採用的材料都是老嶺石質；作品的規格均為小件品，高約一至二厘米，長在六厘米左右，且形態皆作伏臥狀，成對稱排列。由此可見尚處於萌芽階段的壽山石雕，在傳承古老的閩越文化的同時，還接受了博大精深的中華傳統文化濡染，從而形成具有「重質輕文」審美情趣的濃厚地域特徵。

　　壽山石雕初創的年代，正值中國處於南北對峙的南北朝時期。黃河流域戰亂頻繁，而地處東南沿海的福建則相對穩定，成為一方樂土，於是北方漢人紛紛南逃入閩，使當時晉安郡中心城市的福州地區人口激增。經濟的發展迎來了古代歷史上的又一個重要時期。據《晉書·地理志》記載：「閩越遐阻，避在一隅，帝室東遷，衣冠避難，多所萃止」；《九國志》也記載：「晉永嘉二年，中州扳蕩，衣冠始入閩者八族」，故歷史上有「衣冠南渡」之説。

　　在這次中原漢人與閩越人大融合的過程中，漢人在帶來先進生產技術的同時，還傳來了歷史悠久的中原文化和習俗。由於衣冠士族的大量遷入，厚葬之俗也隨之在閩中興盛。

兩漢時期中原流行葬玉的傳統民俗，即在入葬之時，將一對用玉石雕刻的象徵財富的小豬，握在死者的左右手掌中，以祈求墓主到了陰府，依樣還能享受生前的榮華富貴，過着豐衣足食的生活，稱之為握玉。

　　福州南朝貴族墓中的石豬，也具有相同的寓意。中原漢人士族入閩後仍然保持着厚葬的觀念，便就地取材，使用福州特產壽山石作為象徵財富的材料，也從一個側面反映出當時壽山石文化與漢文化的淵源關係。

二、兩宋時期：造就壽山石雕勃興

　　壽山石雕在經歷了三百多年的隋唐五代與一時興盛的宗教活動相結合的佛像、佛具的雕刻製作之後，開始嶄露頭角，著名於世。

　　到了宋朝，隨着中國政治中心和漢文化圈的南移，閩浙社會發生了巨大的變化，進入一個大發展的全盛時期。經濟飛速發展，文化繁榮燦爛，「惟昔甌越險遠之地，成為東南全盛之邦」，成為宋王朝的重要政治經濟依托。而作為福建政治中心的沿海城市福州，其地位更加重要，呈現出「潮回畫楫三千隻，春滿紅樓十萬家」、「百貨隨潮船入市，千家沽酒戶垂簾」的港口都會景象。被譽為「東南洙泗」、「海濱鄒魯」。明《萬曆府誌》記載：「福州俗尚文詞，貴節操，多故世族，君子樸而守禮，小人謹而畏法。宋諸儒倡濂洛之學，號海濱鄒魯。」

　　兩宋時期，壽山石雕在唐代建立的良好根基上得以迅猛發展，從業人員驟增，還出現了專門為官府刻製貢品、禮品的作坊。高兆《觀石錄》云：「宋時故有坑，官取造器」、「官坑造器，民勞百之」。這個時期的壽山石雕技藝也日趨成熟，匠師們在繼承晚唐雕塑傳統的同時，充分發揮壽山石材的天然特質，逐步走向世俗化，創造出自成一格的壽山石雕藝術。作品題材豐富，用途廣泛，除由官府監製進貢宮廷用作祭祀的禮器和御賞藝品外，還大量雕刻觀賞品供豪門貴族收藏

擺設。此外，民間工匠也成批量生產各種隨葬明器適應市場需求。

（一）壽山石御製禮品進貢宮廷

宋代皇帝多有藝術嗜好，如仁宗、神宗、徽宗和高宗等都具很高的詩文繪畫造詣，特別是徽宗趙佶，他雖然在政治上是一個橫徵暴斂、窮奢極侈的昏庸之君，但是他精通書畫，提倡風雅，稱得上是位才藝出眾的文人。他還特別喜歡玩賞各地出產的奇珍異石，在位期間大量搜集江南花石，甚至調動船隊運至汴京供其享用。此勞民傷財之舉，令百姓怨聲載道，也惹來朝野非議，被稱之謂「花石綱」（在宋代，每十艘船編成列隊叫做「綱」，意指龐大的船隊）。

在那個年代，壽山石大量採鑿，其中五花石坑所出珉石質色俱佳。「潔淨如玉，柔而易攻」具紅、紺、紫、髹各色。尤有似艾綠者，更屬稀品。也被列為貢品，運載至京都進入皇廷。

據宋時文獻記載，壽山石屬於珉石類，意指「似玉的美石」。按照宋代禮儀制度，珉石是朝廷製作冊寶和禮神之器的重要材料。在《宋史》等文獻中常見記載如：「國朝之制，百官三表或五表，請上尊號，命大臣撰冊文及書冊寶。其冊中書省造，用珉玉簡」；「皇后玉冊如太子制度用珉簡五十」。神宗時還制定五冕服章：「天子用玉，餘皆珉石，略依其色，辨諸臣之等。」

靖康二年，北方金王朝攻陷汴京，徽宗、欽宗父子被俘，北宋滅亡。同年，倉皇出逃的康王趙構在應天府即帝位（高宗），重建趙宋王朝，改年號為「建炎」，史稱「南宋」。

趙構是徽宗的第九子，自幼受父皇薰陶，亦喜好文藝。他即位之初，在金軍的襲擊之下，疲於奔命，行宮也一遷再遷。在流亡的日子裏，惶惶不可終日的高宗將復興趙宋王朝的希望寄託於天地社稷、上皇神靈，於是熱衷於築宗廟，建明堂，頻頻祭祀。

自古天子祭祀所用的禮器有着嚴格規定，名目繁複，選料精良。高宗早在當皇子時就受到父皇的影響，對「潔淨如玉，柔而易攻」的

《宋會要輯稿》及
《建炎以來繫年要錄》（左）書影

壽山珉石情有獨鍾，廣為搜尋。登基之後便下詔將白色壽山石欽定為御製禮器的首選佳材，取代白玉，以表達他對神靈、祖先的敬畏，同時賦予福壽吉祥的寓意。

筆者於 2006 年春，在《宋會要輯稿》中發現這樣一段重要的史料：「（紹興七年）六月十九日詔：明堂大禮，合用玉爵，係是宗廟行禮使用，今來闕玉，權以石代之。可令知福州張致遠收買壽山白石，依降樣製造，務在素樸」。又在《建炎以來繫年要錄》裏找到一段記錄高宗降旨後，宮廷製作壽山石禮器的情況：「宮廟當用玉爵、瑤爵十有五，以福州壽山白石代之（六月己酉降旨趣造）。」

以上兩份宋代皇室原始文獻記錄，不但推翻了過去學界關於「壽山石自明代開始供奉宮廷」的論斷，將壽山石進貢皇帝御用的時間，推前到宋代。而且還把《宋會要輯稿》一書定為迄今為止所發現的最早記載壽山石的重要文獻。從而取代了宋淳熙九年（公元 1182 年）成書的《三山誌》首載壽山石的地位，使壽山石文史資料時間提前了整整半個多世紀。

（二）壽山石雕備受士大夫熱捧

宋代士大夫多有吟詩戲墨的雅興，喜歡尋覓古玩雅石作為齋館書房的案頭擺設，稱為「文玩」。這種風尚的流行，推動了金石學的發

展，湧現出一批「鄙玉而重石」自命清高的文人雅士。「蘇軾供石」、「米芾拜石」一時傳為佳話。

　　兩宋時期福州城市經濟貿易空前繁榮，手工技藝高速發展，壽山石雕行業無論在規模上，還是在技術水準上都可以說是亙古未有的。石雕店肆星佈街巷，雕刻藝品登堂入室，為收藏家所青睞。藝人們在融合古老的閩越藝術傳統和中原文化精華的同時，還借鑒當時宮廷「玉院」巧妙利用玉料自然色澤創作「巧色玉」的技法，創作各種精巧玲瓏富有濃郁地方色彩的精美藝術品，將壽山石雕刻藝術推向一個新的階段。

　　對於這一時期的傳世壽山石雕實物，隨着時代的變遷，如今已經難以找到蹤跡了，所幸在二十世紀末，考古發掘有了新的突破。

　　1998 年，福建省博物院和福州市考古工作者聯合在位於福州冶山北麓的省財政廳工地挖掘兩漢時期閩越國宮殿遺址時，在第二層宋元文化遺跡中出土一尊壽山石《觀音》雕像。這件迄今為止唯一有年代可考的宋代壽山石雕觀賞品，材料為半透明肉黃色，疑似高山礦脈所出的凍石。作品高十二厘米，寬五點五厘米，厚二點三厘米。觀音菩薩頭戴天冠，右腳屈立，左腳結半跏坐，作輪王座式。右手執一串佛珠，肘靠膝上，左手垂放在盤腿後面。肩披纏枝，胸佩瓔珞，衣紋流暢，服飾華美，慈眉善目，儀容端莊，令觀者肅然起敬。充分顯示出匠師的高超雕藝水平，也代表了宋代壽山石雕的藝術成就。

　　南宋時期，壽山石雕藝術還應用於花燈的裝飾上。周密在《武林舊事》中記載京都臨安（今浙江省杭州市）每年元宵佳節之際，全國各地都精製各式各樣具有地方特色的花燈，進貢宮廷供帝王觀賞。其中特別提到：「福州所進，則純用白玉，晃耀奪目，如清水玉壺，爽澈心目……」這裏所說的「純用白玉」製作的花燈，據專家考證即是採用福州出產的白色壽山凍石為原料，切成薄片，經雕刻浮雕或鏤空圖案後，再鑲嵌組合而成的燈具。當這類花燈點燃蠟燭後，亮光透過瑩澈透明的壽山石，閃爍出來的奇光異彩，分外耀眼奪目，自然博得皇上的喜歡。

觀音坐像

壽山凍石
宋代，1998年福州冶山宋代文化
遺址出土

（三）別具一格的壽山石俑

　　就全國範圍而言，宋代墓葬中的隨葬品數量普遍銳減，製作工藝亦大不如漢唐，呈衰弱的趨勢。而福州的情況恰恰相反，用壽山石俑殉葬之風盛極一時。這種與各地迥然不同的埋葬風俗，反映出福州地域文化的又一特色。

　　居住在福州這一經濟高速發展，貿易空前繁榮港口城市的王公權貴，豪門士族，他們生前嗜好收藏玩賞壽山石，死後也選用壽山石製俑隨葬，以此來炫耀墓主的地位和身價。甚至有的喪家還將死者生前珍藏的壽山石藝術品也隨同入葬，讓它的主人帶往陰曹地府繼續享用，其用心可謂良苦。

　　半個世紀以來，在福州市區以及閩侯、建甌、邵武和尤溪等市縣的宋代貴族墓葬中，發掘出成千上萬件內容豐富、形態多姿、雕刻精美、風格獨特的壽山石俑，為研究壽山石雕歷史和宋代墓俑藝術提供了珍貴的實物資料。

　　從其中有明確紀年的大型墓葬分析可知：年代較早者為北宋宣和年間，較晚的約在南宋紹定年間，時間跨約一百多年。一般而言，北宋石俑數量較少，品種單一。南宋漸成規模，不但數量大為增加，而且成了普遍的習俗。茲舉數例如下：

　　1959年，在福州西郊洪塘懷安觀音亭宋墓中，出土壽山石人俑、

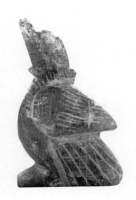

（左）跪侍俑

猴柴磾石　8.5×3.8×2cm
福州市宋墓出土

（右）朱雀俑

老嶺石　7.5×4.8×1.5cm
福州市宋墓出土

獸俑計四十多件；1965 年，福州東郊登雲水庫工地，發掘北宋宣和五年（公元 1123 年）磚墓一座，坑內有壽山石俑和龍、虎、龜、蛇等各種神靈動物石雕；1966 年，福州東郊金雞山發掘南宋嘉定元年（公元 1208 年）墓一座，僅壽山石雕製的石俑就有一百餘件之多。大者高達三十六厘米，小者不及四厘米；1972 年 8 月，福州鐵路電工隊在西園村興利山基建土地，發掘南宋紹興二十七年（公元 1157 年）磚墓，出土一批壽山石雕刻品，有人物、玄武、蛟龍等題材。其中一件坐式人物，右手按膝，作沉思姿態，塑造之妙為過去所罕見。究其雕刻風格不似石俑，應是墓主生身收藏品。

　　二十一世紀初在福州閩侯縣旗山石松寺古剎旁側有一座宋通議大夫林士衡夫婦合葬墓，因為修建萬佛寺需要遷移，在墓室發現整齊排列壽山石人物、動物俑數十件。其中文、武立俑的造型特徵和工藝表現手法，都與立於陵墓前的石雕翁仲人像極為相近，反映出宋時閩省雕塑的藝術風采。

　　據南嶼水西林氏宗祠族譜記載：林士衡，字商卿，號仰齊，福建侯官縣（今福州市閩侯縣）人，生於南宋紹興二十三年（公元 1153 年），淳熙十一年（公元 1184 年）進士，歷官廣西東路提刑、本部運轉使、廣南東路經略使、晉戶部權侍郎等職，贈通議大夫。卒於嘉定十一年（公元 1218 年），享年六十有五。這是歷年發掘壽山石俑宋墓中，少見的一座可考墓主身份的墳墓，對研究宋代隨葬制度和石雕藝

術風格具有一定學術研究價值。

縱觀兩宋壽山石俑，表現題材十分廣泛，大致可分為人物俑、動物俑和靈異神獸俑三個大類。

人物俑包括文吏、武士、侍役、女僕和神仙等社會不同階層的人物和神話傳說中的仙人。文吏俑多為正面立像，按照爵位高低，穿長袍，束高髻或戴冠，雙手持笏，或持圓筒，或一手置胸前，一手下垂，側首凝視各態。恭敬肅立，溫文敦厚，成對排列。有些人俑胸前還鑽有一個小圓孔，殘留煙薰痕跡，疑為拈香之用；武士俑頭戴兜盔，身披鎧甲，膀粗頤滿，雙唇緊閉，威風凜凜，備極英武；侍役俑千姿百態，生動自然；女僕臉形分圓胖和俏瘦兩種，曲線明顯，柔和優美，多作舞蹈表演姿態；仙人神像則大多與民間傳說中掌管冥府的神祇有關。

動物俑多取材於現實生活中與人類關係密切的禽畜和飛禽走獸，如雞、羊、豬、馬和鳥雀等。大小不一，形象逼真，生動多姿，栩栩如生，頗具寫實作風。

靈異神獸俑塑造現實生活中並不存在，而富有神異色彩，寓意吉祥的各種奇禽怪獸。其形象多取兩種或多種動物的某部位特徵，經過藝術加工、組合而創作出相貌奇特怪異的神物，別具韻趣，如龍、鳳、麒麟、玄武等。其中有人首蛇身、人首魚身造型奇特的人與動物組合形象，反映了遠古閩越族人獨特的神靈崇拜傳統。

宋時壽山石俑的製作，人物俑多在切割成菱形的石坯上加工雕琢，動物俑則選用前後略呈平面的石料施工。規格統一，雕工簡略，以立體圓雕為主，摻以局部鏤空技法。人物衣紋和動物鱗甲則採用陰刻平行弧線或菱格、方格處理手法，洗練而規整，具有素樸之美。由此可以推斷宋時石俑是通過作坊形式進行大批量生產，品種豐富，交易活躍，已經形成一個規模龐大的的手工藝行業。同時，也說明壽山石雕藝術發展到了成熟的階段，並且開始形成濃厚的地方風格。

三、元明兩代：壽山石章的興起

元朝時，福州地區仍延續兩宋時期使用壽山石俑隨葬的習俗，雖然數量有所減少，但製作技藝則明顯提高。二十世紀後期，在福州市新店鎮西隴村胭脂山和斗頂山等處元墓中曾出土一批壽山石俑。

人物俑中，武士正立，帶盔佩劍，極備英武；文吏頭戴帽冠，身着長袍，雙手拱胸；侍役或奉饌，或托靴，神態畢肖；說唱俑結雙鬢，着長衫，作歌舞姿態。

元朝末年，文人創用「花乳石」刻製印章開始流行。自此，結束了中國璽印兩千多年來以金玉為主要材料的鑄印時代，開創出篆刻史上光輝燦爛的石章新紀元。壽山、青田等地印章石也應運而起。壽山石更以其「潔淨如玉，柔而易攻」兼備各種寶石的特色，倍受書畫篆刻家和金石鑒藏家所賞識。戴啟偉《嘯月樓印賞》認為：青田、壽山、昌化等石，自元人王冕創始利用；黃賓虹《古印概論》則說：「（壽山石）發明於元明之間。最初有寺僧見其石有五色，晶瑩如玉，琢為牟尼珠串，雲遊四方，好事者以其可鏤可刻，用以製印。」戴、黃之說雖不盡符合史實，但壽山石章在明末清初已負盛名，則是不爭的事實。

在這個時期，壽山石雕的創作在印章鈕飾方面得到長足的發展。雕刻藝人在繼承古代玉璽、銅印的鈕式基礎上，充分發揮壽山石質料的特性，創造出富有獨特風格的印鈕雕刻藝術，不單得到金石鑒藏追捧，還被帝皇選作御用寶璽，遂成中國石印章藝術的主流。

在封建社會中，皇帝的印章稱為「寶璽」，是國家最高權力的象徵，在材料、鈕式、尺寸乃至印文內容都有一套嚴格的制度規定。此外，唐宋以後各朝皇帝還根據自己的喜好，刻製了不少具有特殊徵信功能的閒章，也成為帝璽的一個組成部分。明代繼承和發展了前朝皇帝寶璽制度，定御寶總數為二十四方，「其文不同，各有所用」。

故宮博物院編撰的《明清帝后寶璽》一書中，收錄館藏明代帝璽六十五方，其中壽山石質佔三十七方，佔總數的一半以上，足以證

明壽山石已成為明帝製璽的重要材料。這些現存年代最早的壽山石印章，對研究壽山石鈕雕藝術具有特殊的意義，彌足珍貴。

特別值得一提的是，在這批壽山石寶璽中，發現「皇帝之寶」和「御前之寶」兩方印璽與文獻中記載的「二十四寶」印文相同。據《明史》:「若詔與敕，則用『皇帝之寶』」；又云:「『御前之寶』圖書，文史用之，宮中庫藏箱鎖用」。可知二璽在「二十四寶」中的重要地位。

此外，尚有「宮殿名璽」、「詩詞格言璽」、「圖形璽」以及宮中進行宗教活動使用的釋、道內容專用印璽。

這些壽山石寶璽的印面尺寸規格由三厘米至十厘米不等，以正方形為主，個別為長方形或扁方形。璽體大都矮小，近似漢印，鈕雕多為螭、龍、獅等瑞獸，亦能見到象、駝、羊之類寓意吉祥的動物和仙佛人物，以及法輪、瑞雲等等，題材十分廣泛，雕製雄渾古樸，簡潔明快，富有神韻。其風格與同時期其他石質的御璽基本一致，皆依印頂石材的自然形態巧施雕琢，也有的鈕飾則追摹秦漢玉璽、銅印之制。

更有部分詩璽的鈕雕還刻意選擇與璽文的內容含義相對應的題材。如《至治熙和宇宙清》詩璽，鈕刻一背負珍獸的番人；《玄都萬壽之寶》方璽，鈕刻寓意「升天得道，壽年綿延」的道教三清像。可以想見，這類璽印的製作應是利用閩省官吏進貢的壽山石料，再經宮中匠師奉承旨意雕刻而成。

傳世的民間壽山石章，有文彭、程邃和周亮工等名家的篆刻作品。中國國家博物館和福建省泉州市文物管理委員會分別收藏一枚明代著名思想家李贄遺印，一鐫白文「李贄」兩字；一鐫朱文「卓吾」兩字，印章高七點三厘米，寬三點四厘米，正方形，石質為壽山柳坪石，色灰白，不透明，含圓渾細點及細紋。平台，鈕刻單獅，蹲坐側首，臉形略呈方平，背脊陰刻弘紋，鬚、毛、髮均開絲修飾，但製作粗略。造型威武，肢爪有勁，神態淳樸，唯修光刀法呆板，多以陰刻表現肌肉。這對印章係於清同治年間修理林李小宗祠時出土，原由朱

氏後裔保存，民國期間流入民間。

　　另見一枚明代壽山石章，橢圓形，高十厘米，寬四厘米，石質為壽山鹿目格石，赭黃色，通體飾以浮雕山景，正面刻畫松樹、懸崖、小亭、溪澗，背面刻畫岩石、竹林。刀法粗狂、簡樸，不加修光，但經過簡單磨光加工，故落刀處痕迹畢露。印底鑴白文「西湖佳憩」四字，正面浮雕岩石上款署「辛未三月王文定自製」，背面有周亮工題刻：「文定為王人玉令子，留心古篆，推顧元芳為正燈，故所作多相似而加以精運，但不輕為人作。亮工記」。

　　從傳世的壽山石章中，不難看出壽山石的鈕雕藝術發展到明代，裝飾技法已臻成熟，技法也相當豐富，有圓雕、浮雕以及深刀雕等，並且開始重視磨光、揩光的技術。

　　元、明兩代壽山石圓雕擺件的創作，主要用於文人墨客書齋案頭擺設，包括紙鎮、筆架、墨床、山仔以及手把件等。題材多為山水小景，神獸圖案，取自然形態壽山石，依勢造型，浮雕或施深刀，摹仿國畫佈局，追求意境，迎合文人審美趣味。也有書畫篆刻家親自操刀，以刀代筆在石面施藝，畫面更富書卷味。

　　1930 年 1 月份出版的《東方雜誌》第二十七卷，第二號「中國美術號」於卷首刊載一件題為《曙光》的明代壽山石雕，評介道：「刀法高古，皴法雅潔，佈置深邃，石質溫潤，頗有宋元畫意」；1984 年台灣出版的《中華藝術叢書·中國文物·雕刻》一書中介紹了一件明代壽山石「山仔」《三山紫微堂》，高五厘米，寬八點五厘米，依照石材原形雕刻高浮雕鵝群嬉戲在深山溪澗之中，遠景重巒叠嶂，小橋人家，宛若一幅文人畫。

　　著名書法篆刻家潘主蘭先生在一件明清之際故京藏物壽山白芙蓉石《山水》雕件底部題刻云：「榕華得石，知是故京物，刻工亦佳。老友陳子奮有詩云：『路轉山門見，悠然萬慮空。四山鐘聲歇，浩浩聽天風』。余謂：『山造渾雄勢，層林接遠空。若將刀喻筆，大有石田風』。」

　　明代經營壽山石雕的商業活動也逐漸發達，其中如創建於嘉靖年間（公元 1522—1566 年）的「青芝田」著名於世。

四、清代：宮廷藝術與民間工藝交相輝映

（一）帝王寵愛，御製寶璽與藝品

清代是中國歷史上最後一個封建王朝，自順治元年（公元 1644 年）入主中原定都北京後的二百六十七年期間，歷十朝。除了順治外，其他皇帝均刻有壽山石質御璽，尤其康熙、雍正和乾隆三帝時期最盛，不但數量多，而且石質佳麗，鈕雕精良，充分反映出民間印章藝術對宮廷的影響和帝王對壽山石的寵愛。

康熙帝在位六十一年，為鞏固政權十分重視學習和吸收漢族文化，並取得卓越的成就，在此期間刻製各種皇印一百三十多方，其中壽山石璽超過百方。

2002 年春，康熙晚年御用的一對「戒之在得」和「七旬清健」壽山芙蓉石平頂浮雕夔龍鈕方形璽，在華辰拍賣會上以三百八十萬元天價成交，創中國拍賣史上印章類單枚、對章最高紀錄。

雍正為康熙四子，早在受封和碩雍親王爵號時便對壽山石情有獨鍾，北京故宮博物院收藏和碩雍親王壽山石印章一批，其中有康熙皇帝御賜的「和碩親王」章，高十二厘米，寬六厘米，方形，以灰色高山石為印材，鈕刻三螭。也有自用齋館名閒章，如：「壺中天」章，高八厘米，寬三點七厘米，以純白芙蓉石刻雙獅戲球鈕，刻工精細，球體鏤空；「御賜朗吟閣寶」，高十六點八厘米，寬九點七厘米，以灰芙蓉石為印材，遍體雕飾雲紋，四條高浮雕青龍騰躍其間，將石質不純部分巧妙掩遮；「謙齋」章，高十點五厘米，寬六點七厘米，厚三點六厘米，橢圓形，以巧色高山石為材料，依石形和自然石色刻山石、老松和樓閣等景物摻以陰線裝飾。

雍正一生共刻製壽山石印璽達一百五十多方。雍正元年，剛登基的雍正帝便連續下旨十數道，利用康熙時期內務府儲存的壽山石印材雕刻或改刻康熙御用寶璽，據《清內務府造辦處作成做活計清檔》記

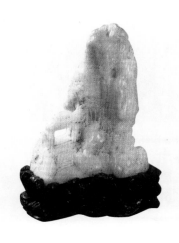

山水

白芙蓉石　7.3×5.1×5cm
明末清初·佚名
右：底部潘主蘭題刻拓片

載，僅在這年一月份就奉旨雕製「雍正御筆之寶」等璽印八方。鈕雕題材多樣，刻畫細膩，均由他親自選擇石質，審定鈕式，欽定璽文。對匠工製作的粗件又認真過目定稿後才行施工。

　　雍正不單自己大量刻製壽山石璽，還經常賜贈壽山石印章予各皇子，如以「中正仁義」、「溫良恭儉」、「進德修業」等印璽，向諸子灌輸儒家思想，治國方略，真可謂用心良苦。

　　乾隆帝是位風雅君主，深得漢文化精髓，在位六十年，後又當了四載太上皇，一生刻製各類印璽逾千方，不但數量遠超清代各朝皇帝，而且選用的材質也十分考究，其中玉、石質佔絕大多數，單壽山石就超過六百方。如今這些寶璽大部分仍完好收藏於北京故宮博物院和台北故宮博物院。

　　北京故宮博物院收藏的一件乾隆「田黃石三鏈章」是利用一塊材巨質純的壽山田黃石雕鏤而成。由三條長約十厘米的石鏈條將三顆印璽連接起來。印文分別為「乾隆宸翰」、「樂天」、「惟精惟一」，雕製精細，獨具藝術魅力堪稱稀世奇珍。

　　台北故宮博物院收藏一套用壽山田黃石和芙蓉石刻製的一組「鴛錦雲章·循連環」套章，是由九方篆刻分別以「循連環連環循環循連」九個字互相顛倒組合呈「井」形排列，每方印文讀法各異。鈕頭圓雕為獅、馬、螭虎、甬端、辟邪等不同神獸、動物，將文字遊戲與篆刻藝術巧妙結合，再配以珍貴材質和精美鈕雕，是一套引人入勝、別具

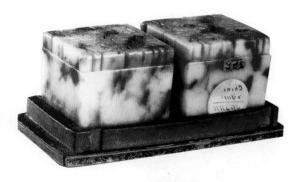

雙夔龍博古鈕對章

紅花芙蓉石
清‧康熙御璽
右上：印頂浮雕博古紋
右下：印文「戒之在得」、「七旬清健」

韻趣的文房玩器。

　　咸豐帝亦喜御用壽山石璽，現藏北京故宮博物院的除一方高十三厘米、寬九點三厘米，厚九厘米壽山田黃石「咸豐御覽之寶」巨璽外，尚有「克敬居」、「御賞」等閒章。

　　「御賞」是一枚用光素長方形壽山田黃石璞刻成的小璽，乃咸豐皇帝生前心愛之物，平日鑒賞書畫時用其鈐蓋，以示珍寶。當他病危彌留之際，立子載淳為皇太子，並授載垣等八大員為輔政大臣。同時，又分別賜「御賞」和「同道堂」二璽予太后和嗣皇帝掌管，作為發佈諭旨的憑信。

　　後來，東西兩宮太后聯手以先帝賜予寶璽參政的特權，成功發動政變，實行垂簾聽政。小小石印章竟能在這場改變中國歷史上重大政治事件中，起到決定性的作用，實屬罕見。

　　在清代，壽山石除了用於製作帝后寶璽之外，還大量雕刻各種藝術品，主要有鑲嵌器具和觀賞藝品兩類：

　　在北京紫禁城眾多殿堂中，用壽山石鑲嵌製作的槅扇、櫥櫃、立鏡以及桌椅、几案等器物隨處可見。2003 年香港佳士得拍賣會上，一件康熙御用《壽山石嵌人物鏤空龍壽紋十二扇圍屏》，高三點二米，寬五米，由十二扇紫檀木屏框組成。雙面鑲嵌壽山石圖畫五十六幅。該作品以二千三百多萬港元成交，刷新了中國家具拍賣成交價的世界紀錄。

清歷朝皇帝都有收藏、玩賞壽山石雕藝術品的雅好，大到利用數件壽山石雕拼合組成的陳設品，細到小巧玲瓏的把件、佩飾乃至筆架、筆頭、水丞和鎮紙等文房用品，數不勝數。這些精美的壽山石雕珍品，或出自內務府御工之手，體現出皇家宮廷氣派，或由地方官吏徵集民間石雕名匠佳作進貢皇廷，也有的按照皇帝的旨意，將貢品交由宮中造辦處改刻。

清代朝廷收藏壽山石雕甚多，至今保存在海峽兩岸博物院（館）的珍品，無論是數量與藝術水準都是首屈一指的，為研究清代雕刻風格，提供了寶貴資料。其中以仙佛為題材的圓雕最為典型，藝人們以現實生活中的人物為模特，塑造出佛像、羅漢和神仙各自不同的個性，充滿生氣。同時巧妙利用石料原形和自然色澤，有時還用寶玉石嵌飾纓絡、領飾，或描填金粉、朱墨，以增強藝術效果。如北京故宮所藏：

《托塔羅漢像》，高十四厘米，寬十三點五厘米。着重刻畫羅漢面部表情，突額、寬鼻、闊嘴、尢眉，一副武將相貌。

《托經文羅漢像》，高十三厘米，寬十二點五厘米。則以圓渾的臉形和額上明顯的皺紋，塑造一位飽經風霜、苦修道行的佛子形象。

《伏獸羅漢像》，高十三厘米，寬十二點五厘米。將羅漢威嚴的氣概和馴服的怪獸表現得活靈活現。

還有《觀音坐像》，高十四厘米，寬十一點五厘米。盤曲而坐的觀音形態自然，半閉的雙眼似有所思，給人以親切慈祥之感；《彌勒坐像》，高十二點三厘米，寬十二點二厘米。以概括簡練的藝術手法，將大肚彌勒的神態表現得維妙維肖。

台灣歷史博物館收藏的兩件壽山石《羅漢》雕刻品亦臻精妙。一件《彌勒坐像》高十五厘米，寬二十二厘米。身軀肥碩，袒腹倚岩，左手托一隻蝙蝠，神態自若，寓意「福在眼前」。另有一件《執桃羅漢坐像》，高十八厘米，寬二十厘米。刻畫一尊禿頭羅漢，閉目斜倚岩旁，雙手捧着一個大壽桃，神態莊嚴。

（二）文人參與，提升壽山石品位

　　清時，上至帝王將相，下到文人雅士，收藏雅玩壽山石蔚然成風。毛奇齡《後觀石錄》記：「康親王恢閩以來，凡將軍督撫，下至游宦茲土者，爭相尋覓。」崇彝在《說印序》中也有這樣一段記載：「雍乾之際，承平日久，王侯巨邸，雅尚文玩。於是閩越舊坑之產，加以良工雕琢，致之京國。不充富家之饋餉，即供學士之搜羅。」據資料記載，怡親王、鄭親王等京內巨邸也都搜羅大量壽山印石、珍雕。晚清布政使龔易圖、太傅陳寶琛以及咸使劉鴻壽等地方官吏也收藏有大批壽山石雕刻品。更有甚者，有些豪門權貴死後也要將生前珍愛的壽山石章帶入陰府。《逸梅掌故》載：詞人陳迦陵墓被掘時，曾在隨葬品中發現一枚田黃凍石印章，鈕為周尚均所製。引來藏家爭相鑒賞，拓其印文，還有人歌而咏云：「此劫難逃白骨露，片石蒸栗式奇石。」1962 年 7 月，在北京西郊小西天發掘的一座康熙宗室墓葬中，出土壽山石印章三枚：一枚黃壽山石質，一枚芙蓉石質，都是正方形，刻獅鈕。另一枚為芙蓉石質，日字形章，刻辟邪獸鈕。

　　清代既是壽山石雕藝術發展的鼎盛時期，同時也是壽山石詩歌、文著最豐富的年代，上層名流、文人墨客紛紛大動筆墨，評騭形容，盡態極研。閩中名士卞二濟作《壽山石記》一篇；康熙戊申（公元 1668 年）高兆自江左歸里，見友人競相賞玩壽山石，懷瑾握瑜，窮日達旦，講論辨識，也為之「心目既蕩，嗜好為移」，於是寫了一篇《觀石錄》，從觀賞角度對所見壽山石珍品一百四十餘枚，逐一加以形容、評價。此乃歷史上得以傳世的第一篇壽山石專論。十九年後（公元 1687 年），曾任翰林院檢討、明史館纂修官的著名經學家、文學家毛奇齡，在客寓福州期間，對自己收藏的四十九枚壽山佳石，錄為一箋，題名《後觀石錄》。此文被收錄《四庫全書》廣為流傳。後人將兩篇《觀石錄》並稱為「雙璧」。

　　此外，乾隆時的鄭傑在所著《閩中錄》一書中，列《壽山石譜》節，自云：「素有石癖，積三十年，大小得五百餘枚」，所以對壽山石

知識有較深的研究，譜中計列壽山石品種十數類，並且創始以產地命名石種。光緒年間，福州有位博學多才，熟於鄉邦掌故的學者，名叫郭柏蒼。編撰一部全面輯錄福建土特產的專書《閩產錄異》，其中卷一「貨屬」列「壽山石」節，詳細紀錄目擊之壽山石品二十多種。

這個時期，以壽山石為題材的詩詞歌賦也層出不窮，著名者有：朱彝尊和查慎行的《壽山石歌》以及黃任的多首詩詞。

（三）五口通商，內外銷市場興起

康熙初年，當盤踞福建的藩王耿精忠，憑藉權勢，日役千工鑿洞採石供其享用之時，有位名叫陳日浴的文士，從將樂知縣任上歸隱回鄉，在與文友收藏品鑒壽山石的同時，發現靈石所蘊含的市場價值，於是帶上口糧隻身翻山越嶺深入壽山採石，並製成印材、藝品，運往京城，做起壽山石買賣，不但自己發了大財，還開闢了壽山石的市場，擴大了壽山石的聲名。毛奇齡《後觀石錄》載：「至康熙戊申（公元1668年），閩縣陳公子越山（原註：名日浴，字子槃，故黃門子）忽齎糧採石山中，得妙石最夥，載至京師售千金。每石兩輒佔其等差，而數倍其直。甚有直至十倍者。」從此，「石益鮮，價值益騰」。

隨着國內壽山石市場的不斷擴大，壽山石與閩中特產茶葉、瓷器也成了出口海外的熱銷品，並納入官府的徵稅商品名錄。據周凱《廈門志》記載：雍正十三年（公元1735年）朝廷議准的各關徵稅條例中明文規定：「壽山石器，百斤例八錢；圖書石百斤、壽山石硯例四分；壽山粧台，每個例一錢；壽山石人物、坐獸，大百個例八錢，中八分，小八厘；壽山石十景，每座例三錢，石龜同。以上廈照徵。」由此可以想見當時壽山石生產規模之龐大，出口品種之豐富。

道光二十二年（公元1842年）英國侵略中國的鴉片戰爭，在清統治者賣國投降簽訂喪權辱國的《南京條約》下結束。按照該條約，清廷開放廣州、廈門、福州、寧波和上海五個通商口岸。自此福州、廈門成了中國東南沿海進出口貿易的重鎮。壽山石雕海外市場進一步

擴展。出現了「初日本人以重價購雞血昌化，今則西婦頗購田黃」局面。施鴻保《閩雜記》稱：「英吉利人近以重價購求真田黃石，或言製作帶版及帽花，可以避兵⋯⋯。」

五、民國時期：石雕行業由盛轉衰

（一）流派藝術的傳承

公元 1911 年辛亥革命爆發，清皇朝宣佈退位，中華民國成立。失去政權的皇族大臣和遺老遺少們依樣能夠過着奢華的富裕生活，他們對於收藏鑒賞壽山石的嗜好有增無減，而軍閥政客、富賈買辦等一批新貴，也以擁有壽山珍石作為他們身分的象徵和上層社會的饋贈禮品。

開創於清同、光年間的壽山石雕東、西門流派藝術在這樣社會背景下得以快速傳承發展。

「東門派」因從業人員集中於福州東門外後嶼鄉及其周圍村莊而得名。創始人林元珠（1864—1935）福建閩縣（今福州市）後嶼人。出身石雕世家，後拜福州雕刻名師林謙培門下，出師後返回家鄉極力發展壽山石雕，形成以後嶼林氏家族為主體的東門派藝術風格。該流派從業人數眾多，散佈於後嶼、橫嶼、樟林、壽嶺各個村莊。雕刻內容廣泛，除製作印章外，更多利用壽山石料的自然形態、色彩，雕刻人物、動物和花鳥等題材的圓雕、浮雕以及鏤空雕陳設觀賞品。刀法靈利，精巧玲瓏，雕鏤結合，矯健華麗，追求裝飾效果。產品主要供應海外市場需求及家居陳列。著名藝人有：林元水、鄭仁蛟、林友琛、馮堅欣、林友竹、周寶庭、郭功森等。

「西門派」因主要從業人員居住福州西門外鳳尾鄉而得名。創始人潘玉茂與族弟玉進、玉泉在侯官縣（今福州市）鳳尾鄉傳藝，以善雕製印鈕、博古、薄意及開絲、邊紋諸藝而稱著。作品依勢造型，刀

法渾圓，講求手感，適合藏家掌中摩挲把玩，主要為士大夫鑒賞收藏家服務。著名藝人有：陳可應、林清卿、林文寶、陳可銑等。尤其林清卿所創薄意技法，以刀代筆，清雅逸致，意境深邃，倍受金石書畫家推崇。

民國時期壽山石雕藝術流派師承表

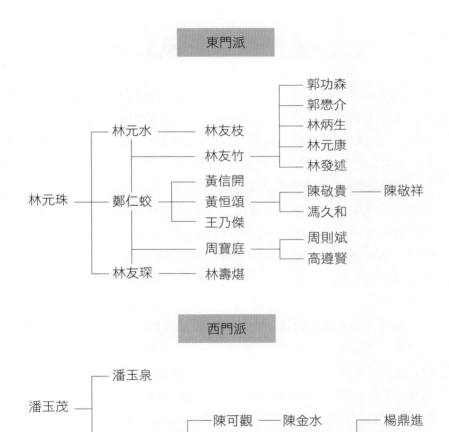

東門派

```
                                    ┌── 郭功森
                                    ├── 郭懋介
                     林友枝          ├── 林炳生
        林元水 ──┬── 林友竹 ──────── ├── 林元康
                                    └── 林發述
                 ┌── 黃信開
林元珠 ── 鄭仁蛟 ─┼── 黃恒頌 ──┬── 陳敬貴 ── 陳敬祥
                 └── 王乃傑      └── 馮久和

        ┌── 周寶庭 ──┬── 周則斌
        │            └── 高遵賢
        林友琛 ────── 林壽煃
```

西門派

```
        ┌── 潘玉泉
        │
潘玉茂 ──┤
        │            ┌── 陳可觀 ── 陳金水      ┌── 楊鼎進
        └── 潘玉進 ──┼── 陳可應 ── 林清卿 ──┼── 王雷庭
                     └── 林文寶 ── 陳可銑      └── 王炎銓
```

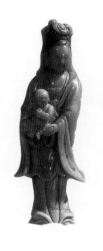

（左）抱子觀音
芙蓉石
林謙培作

（右）龍魚鈕長方章
舊高山凍石　7.2×2×1.5cm
林元珠作

（二）三部專著奠定壽山石研究理論基礎

　　二十世紀三十年代，壽山石開發日盛，出產品種之多，品質之優，皆前所少見。此時文化藝術界對壽山石理論研究也十分活躍，先後有《壽山石譜》、《壽山石考》和《壽山印石小志》三部專著問世，對現代壽山石理論研究工作產生極大的影響。

　　《壽山石譜》作者龔綸，字禮逸，福建閩縣（今福州市）人，出身於書香門第。祖父龔易圖字靄仁，清咸豐進士，曾任藩台、布政使等職。晚年告老返鄉，好詩書，喜收藏壽山石。龔綸自幼受家庭影響，在攻書習畫之餘，致力於壽山石的鑒賞研究工作。曾親往壽山石產地採訪探察，廣交石友，歷數載終於 1933 年編成《壽山石譜》一書。

　　繼《壽山石譜》之後，翌年又有一部《壽山石考》出版。作者張宗果，字幼珊，福建侯官（今福州市）人。早年畢業於福建法政學校，好詩賦，致力於文字學的研究，著作頗多。所著《壽山石考》在龔綸《壽山石譜》的基礎上，加以擴大，計列「田坑」、「水坑」和「山坑」所產石品五十多種，分為神品、妙品、逸品等次第，詳加評介。

　　《壽山印石小志》作者陳子奮，字意薌，福建長樂人。是現代著名書畫家，精金石之學，尤擅治印。他在長期操刀篆刻藝術實踐中，積日既久，見石漸多，乃詳考壽山石原委，分類辨色，鑒別精審。所

浮雕雲龍扁形章（拓片）

7.5×6.6×1.4cm

清·潘玉茂作

以在《壽山印石小志》一書中能從篆刻家的角度，對壽山印石的鑒定、評價提出獨到的見解。

此外，在民國時期地質科學工作者從地質礦物學角度和文玩收藏家從藝術品鑒角度所編撰的壽山石書籍、論文、調查報告為數頗多，主要有：章鴻釗的《石雅》、梁津的《福建礦務誌略》、李岐山《福建閩侯縣月洋等地印章石礦調查報告及開採計劃》以及趙汝珍的《古玩指南》等，都對壽山石理論研究作出重要貢獻。

（三）總督後古董街見證行業興衰

在福州城北，有一條橫穿鼓樓前與達明路之間的馬路，長不盈里，乾淨清幽，路旁古榕、白玉蘭樹夾道成蔭。街名「省府路」，而民間則習慣稱它為「總督後」。顧名思義，可以想見這條小街在歷史上的特殊位置和不平凡的經歷。

早在宋明時期，州、郡官府衙門就設在這一帶。清順治十八年（公元 1661 年），在這裏建造統管福建、浙江兩省的閩浙總督衙署。辛亥革命後，又一直是福建省最高行政機關的所在地。正是由於這個原因，使得這條本來不顯眼的街坊，逐步成了古董、文玩商舖的集結之地。一時間車水馬龍，店肆接踵，高官顯貴、文人雅士駐足留連。

康熙初年，福建總督范承謨喜好收藏壽山石，還延請許旭等能工

巧匠到府中為其雕製印章、藝品。康熙十三年（公元 1674 年），藩王耿精忠在閩造反，扣押福建總督范承謨，自封總統兵馬大將軍。期間，大量採掘壽山寶石充肥私囊。至康親王傑書率兵入閩平叛後，搜括之風更加變本加厲，壽山石成了上至將軍督撫，下至遊宦茲土者爭相尋覓的獵物。

　　同治年間，富商陳立昂看準這塊總督府鄰街的寶地，接收了一間已具數百年的「青芝田」古玩印章老舖，遷店於此，慘淡經營，使瀕臨倒閉的舊店恢復生機。並根據銷售對象的特點，專營質佳工精的石章文玩，自己還精於壽山石品的鑒定，招徠四方壽山石藏家前來品賞選購，不但閩省的官宦富豪都成了他的常客，就連朝廷的欽差大臣也往往忘記了自己的身分，下駕小店品石論藝。

　　自陳立昂之後，該店由他三個兒子分別繼承，此後經不斷擴展，成為福州圖章業中歷史最長、規模最大、聲譽最高、分支最廣的商號。

「青芝田」圖章店分支示意圖

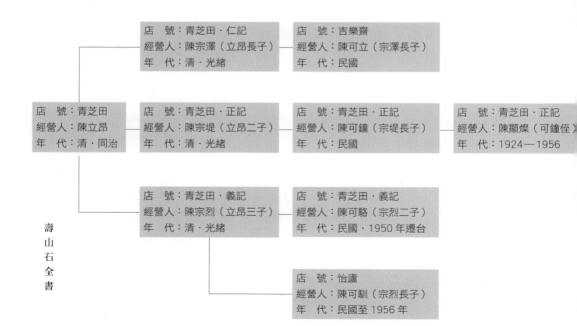

從晚清至民國期間，總督後經營壽山石的圖章、文玩店相繼開張，成為這裏的主要行業。先後有：劉繼柱經營的「劉秀古」，陳宗士經營的「陳宗士」，陳宗藕經營的「品玉齋」，馮堅華經營的「馮華記」，陳琛譽經營的「翠珍」以及四十年代後遷址他處的「馬藩記」、「梅芬閣」等二十多家。加上散佈於鼓樓前、南街、安泰橋以及斗中街等市中心商業區以及由雕刻藝人開設的作坊，福州城區圖章古玩店不下五十家。

民國時期福州壽山石主要商號一覽表

店名	開業時間	經營者	店址
劉秀古	清代末期	劉繼柱	省府路
彝鼎齋	民國初年	陳宗怡	省府路
陳宗士	民國初年	陳宗士	省府路
品玉齋	民國初年	陳宗藕	省府路
碧琳章	民國間	鄭家俊	省府路，後遷南街
馮華記	民國間	馮堅華	省府路
青芝田	民國間	陳顯燦	省府路
茂　記	民國間	李如山	省府路
恒　記	民國間	何慶祥、黃依六	省府路
翠　珍	民國間	陳琛譽	省府路
錦玉齋	民國間	王雷庭	省府路
陳壽柏	民國間	陳壽柏（雪邨）	省府路
吉樂齋	民國間	陳可立	省府路
亦碧齋	民國間	林友碧	省府路
馬楨記	民國間	馬楨藩	省府路，後遷民中路
梅峰閣	民國間	郭茂桂	省府路，後遷花巷
陳祥記	民國間	陳安祥	安泰橋
碧石齋	民國間	姜世深	聖廟路
葉錦開	民國間	葉錦開	花園路
慎昌仁	民國間	朱梅峰	斗中街
點石齋	民國間	陳依其	鼓樓前

歷經近百年的競爭、發展，到了二十世紀三十年代，總督後壽山石圖章業進入繁榮時期。這些經營者或精通石藝，自產自銷，或經商有術，僱工刻鈕，集東、西門流派之大成，聲名遠播。

1935 年 10 月，台灣舉辦博覽會，「馬楨記」等圖章店踴躍籌集壽山石珍品數十件，並派員專程護送參展。在 1937 年 2 月舉辦的「福建省美術作品展覽會」上，馬楨記、陳宗士和馮華記等商家也積極組織石雕高手創作精品近百件參加展出。

有些店主在擴展業務的同時，還與文人結合著書立說，弘揚壽山石雕藝術。如「彝鼎齋」老板陳宗怡，經其口述，由龔綸、張宗果分別編寫《壽山石譜》和《壽山石考》兩部專書。龔綸在《石譜》中記述：「其品類識別，彝鼎齋主人陳宗怡口述而筆之。宗怡蓋食於壽山石五十年者，其所稱引，殆靡迷罔，而脩辭主乎立誠，固無敢為景響之談，以疑誤來者。雖小道乎，博物君子，倘有擇爾。」張宗果在《石考》中亦讚：「宗怡精鑒別，目之所及，亂真者稀。手之所觸，謀偽者敗。」

抗日戰爭爆發後，交通阻塞，海運不通，壽山石雕內、外銷均受到很大影響。1941 年初，福建省政府建設廳在永安縣舉辦一場「工商品展覽會」，只有馮華記、馬楨記兩家徵集石雕十多件參加展出。

1941 年 4 月福州淪陷，1944 年 10 月再度淪陷，壽山石雕行業景況一落千丈，商店關閉，藝人紛紛改業。曾被譽為「鈕工一巨擘」的著名藝人林文寶，在貧病交加中慘死街頭。另一位東門派石雕名師鄭仁蛟，也在第一次日軍侵佔福州期間含恨身亡。

1945 年，《中央日報》社記者何敏先在所著《走遍林森縣》一書中，記述他到壽山採訪時所見蕭條情景。至抗戰勝利，從業者只剩寥寥無幾，歷史悠久的壽山石雕行業瀕臨人亡藝絕的境地。

六、1949年以來：壽山石文化發展概況

1949年10月中華人民共和國成立，壽山石雕得以復蘇，至二十世紀六十年代經歷十年「文革」動亂破壞之後，迎來改革開放的大好形勢，壽山石文化呈現出空前繁榮的新景象。

（一）建國初期：恢復發展傳統工藝

1. 貫徹「保護」方針，石雕重現生機

新中國成立之初，政府十分重視傳統手工藝行業的恢復與發展工作，提出「保護、恢復、提高」的方針，動員已經改行的藝人歸隊，重操舊業，鼓勵他們帶徒傳藝。

據1956年《石刻概況調查報告》稱：具有逾千年悠久歷史的壽山石雕，自抗戰期間衰落後一直處於困難狀態。1950年從業者只剩十餘人，年產值僅一千七百多元（折新幣）。

在1951年初，舉辦的「福建省第一屆民間藝術展覽會」上，壽山石雕備受矚目，展品中一件已故藝人林清卿遺作「夜宴桃李園」薄意石章，得到觀眾極高評價。翌年，在「福建省第一屆美術作品觀摩展覽會」上，郭功森創作的壽山石雕《斯大林像》獲得四等獎。這是解放後壽山石雕獲省級獎勵的第一件作品，繼後，在北京舉辦的「全國民間美術工藝品展覽會」上，又有一批石雕作品參展。

1954年，中國美術家協會與中蘇友好協會聯合組織中國工藝美術品赴蘇聯及東歐十一個國家巡迴展覽，壽山石雕入選作品有：林壽湛的《八鵝八燕筆筒》、《荷蟹水盂》、《群鵝》三件，和郭功森的《牧羊女》，黃恒頌的《水牛群》、《群豬》以及周寶庭的《九螭穿環》等。一系列展覽活動，使陷於衰落狀態的壽山石雕開始恢復生機，藝人歸隊，創作熱情高漲。

2. 從「小組」到「工廠」，隊伍不斷壯大

1955年4月，在壽山石雕「東門」派藝術發源地——後嶼鄉，

由林友琛、郭功森、周寶庭等發起成立「福州市郊區壽山石刻生產小組」，首批組員十六人，主要生產圓雕人物、動物，產品主要由福建省文化局評選推薦中國美協「美術服務部」等單位收購。在這個壽山石雕歷史上第一個藝人自發成立的生產組織裏，實行民主管理，制定規章制度，擴大公共積累。組員發揮團結友愛精神，努力提高技藝水平，創作一批精品參加「全國工藝美術展覽」並選送在日本東京、大阪等處舉辦的「中國商品展覽會」，開拓海外市場。

1956 年，石刻小組隨着人員和業務的發展，擴大成立「福州石刻工藝美術生產合作社」（後更名：福州市壽山石刻工藝美術生產合作社），遷址福州市區，社員人數增至五十多人。與此同時，以西門派印鈕雕刻藝人和圖章業商家為主體的「福州市鼓樓區圖章供銷組」也在壽山石店肆集中的省府路（總督後）宣告成立。成員包括陳可銑、王雷庭、林榮等鈕雕藝人和青芝田、馮華記等圖章店經營者三十餘人。

另有台江石硯社、閩侯縣石牌區石硯生產合作社和閩侯縣北峰區壽山石刻生產合作社（後更名：北峰壽山特藝石刻廠）等生產組織也相繼誕生，業者逾百人，年產石雕近萬件，外銷出口東歐、日本及東南亞各國。內銷主要有北京、上海、廣州等大中城市。還在本市開設商品門市部等零售窗口。在 1956 年「福州市地方工業名牌貨展覽會」上，郭功森等壽山石雕和青芝田圖章，分別獲得福州市政府頒發的「名牌貨獎」和「優質獎」。

1958 年，為適應迅速發展的內、外市場需要，「福州市壽山石刻工藝美術生產合作社」與「福州市鼓樓區圖章供銷組」合併成立「福州市石刻廠」（後更名：福州工藝石雕廠）。職工數增至百餘人，年產值比上年增長一倍多。企業充分調動藝人創新積極性，佳作不斷湧現。在當年舉辦的「福建省新產品、新工具觀摩評比」中，郭功森的《華表枱燈》，林元康的《兒童菜園》、《石雕面具》，馮久和的《果盤》，林壽煁的《荷花盂》和姜世桂的《和合仙枱燈》六件作品獲「個人創作獎」。工廠生產的定型產品也首次亮相在廣州舉辦的「中國出

口商品交易會」，接受外商成批量訂貨，開拓出口外銷渠道。

3. 藝人地位提高，創作熱情高漲

1956 年 8 月，福州市政府機關決定評授一批具有特殊技藝，在社會上負有盛譽的工藝美術工作者予「藝人」榮譽稱號，並規定提高藝人的生活待遇，改按件計資為固定工資的制度，保證了藝人有良好的創作傳藝條件。壽山石雕界有郭功森、周寶庭、林壽煁、黃恒頌、林友琛和陳敬祥六人分別獲授一等、二等和三等藝人稱號。

當年 11 月，福建省隆重召開「民間美術工藝第一屆老藝人代表大會」，同時舉辦「民間工藝美術品觀摩會」。壽山石雕藝人郭功森、陳敬祥被推為代表參加會議。在會上，郭功森擔任主席團成員。同年，為培養工藝美術新生力量，福州創辦一所工藝美術專業學校，培養中等設計技術人才。先後聘請郭功森、陳敬祥和姜世桂擔任雕刻教師。

1957 年 7 月 22 日，「第一次全國工藝美術藝人代表會議」在北京政協禮堂隆重召開，會議歷時七天，中共中央副主席朱德出席開幕式，接見全體代表，並作重要講話。郭功森作為壽山石雕界代表參加這次盛會。他創作的《強渡金沙江》、《百花齊放》和陳敬祥創作的《求偶雞》，被選作這次「藝代會」觀摩展品。

《求偶雞》原名「雞籠罩」，是青年藝人陳敬祥於 1956 年利用壽山石天然造型，運用鏤空技法雕刻而成的創新作品。表現一隻關在籠裏的母雞，頭倚籠邊，與籠外一隻頸毛蓬鬆、尾巴高翹的公雞凝視傳情，構成一幅富有濃郁鄉村生活氣息的生動畫面。這件巧奪天工的石雕在「藝代會」上得到中央領導和專家們的高度評價。時任中國美術家協會副主席、著名漫畫家華君武先生為作品命名《求偶雞》。經《人民日報》等報刊媒體爭相刊載評介，《求偶雞》聲名鵲起，飲譽藝壇，成了那個年代壽山石雕的代表作。

1959 年，當「全國工藝美術展覽會」在北京舉辦的同時，福建還精選近千件工藝珍品在北京團城單獨辦展，集中反映建國十年來福建省工藝美術事業取得的成就。展覽期間，還特別邀請著名藝術家劉

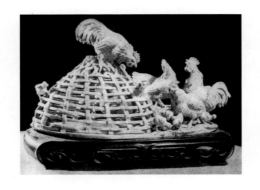

求偶雞
陳敬祥作（1957 年）
作品參加第一次全國工藝美術藝人代表
會展出，並刊載《中國工藝美術》畫冊

開渠、張仃、華君武、蔡若虹和郁風等座談指導。壽山石雕中，郭功
森的《九鯉連環卣》，陳敬祥的《求偶雞》，周則斌的《水果盤》和
馮久和的《豐產母豬》等，備受專家推崇。《人民日報》、《裝飾》雜
誌都發表署名文章，評：「《水果盤》是利用石頭巧色的絕妙作品，
鮮紅的荔枝，晶瑩的荔肉、白藕，黃色的枇杷和佛手，薈萃在一塊石
頭上，各盡其妙；《豐產母豬》在一尺長，六寸多高的黑色石上雕刻
二十隻豬仔。肥大健壯的母豬立在當中，神態安詳，垂頸低喚。小豬
應聲跌撞而來，生動活潑，充滿生活氣息。」

　　時值北京十大建築之一的人民大會堂落成，壽山石雕《求偶雞》
和《九鯉連環卣》被選作大會堂福建廳的陳列品。繼後福州工藝美術
藝人還為人民大會堂宴會廳設計製作了《梅雀爭春》巨型大屏風，採
用壽山石和象牙、牛角等材料，以浮雕、鑲嵌技藝，表現壯觀的圖
畫，獲得專家高度評價。

　　1961 年 6 月，「福建省工藝美術展覽會」再度在北京團城舉辦，
展期一個月，郭沫若兩次前來參觀，題詞云：「八十六種，齊放百
花。春來手下，香遍天涯」。

　　國家領導人對壽山石雕這一具有逾千年悠久歷史的傳統手工藝
的發展十分關心和愛護。1961 年 2 月，來閩視察工作的全國人大常
委會委員長朱德和中共中央總書記鄧小平，先後到福州工藝石雕廠參
觀，深入生產車間與藝人親切交談，了解壽山石雕的歷史淵源和藝術

特色，詢問生產、銷售以及藝人們的生活情況。在二十世紀初期，前來石雕廠參觀指導的中央首長還有董必武、郭沫若、徐特立、謝覺哉等。

　　為了適應海內外市場不斷發展的需求，擴大壽山石雕從業隊伍勢在必行。福州工藝石雕廠自成立以後大量招收學徒，工藝美術院校也向石雕工廠輸送專業技術人才。又將區辦、社辦石雕廠、社整頓、合併，加上農村石雕加工場、組，至 1965 年，壽山石雕的雕刻人數達到五六百人。

（二）「文革」十年：面對逆境堅持創新

　　1966 年夏，文化大革命全面爆發。在紅衛兵「破四舊」聲浪中，壽山石雕被大量銷毀，傳統題材也被迫停止生產，企業陷入半癱瘓狀態。隨之在開展對「封、資、修」的大批判中，一代名作《求偶雞》成了反動作品的典型，被造反派誣為「為彭德懷翻案」的大毒草。說：這件石雕籠中的那隻母雞代表的是右傾機會主義者，而籠外正在鳴叫的公雞，正是為其喊冤叫屈的「走資派」。

　　為維持生計，藝人們絞盡腦汁，以牛、羊等動物造型取代螭、龍等神獸印鈕；用現代兒童、婦女形象取代仙佛、仕女題材。然而此類石雕一時難於被外商所接受，造成產品大量積壓，企業難以維持，許多職工調離崗位，另謀生路。

　　針對全國工藝美術界普遍存在的問題，周恩來總理十分重視，針鋒相對地提出：「工藝美術題材應該『內外有別』，除了反動的、黃色的、醜惡的以外，都可以組織生產和出口。」的原則，並決定於 1972 年 9 月在北京舉辦一場新中國成立以來規模最大的「全國工藝美術展覽會」。這一重大決策給壽山石雕藝人以極大的鼓舞，他們面對壓城烏雲，衝破種種困難、干擾，在短短幾個月的時間內創作了一大批精雕，經嚴格選拔出四十二件晉京參展。其中，馮久和的《花果纍纍》，陳敬祥的《群雞》，方宗珪的《鑲嵌博古花果六扇大圍屏》，林發述

的《魚游海樹》和林炳生的《活鏈花籃》五件作品被國家收購珍藏。

《花果纍纍》是件用重達六十多公斤色彩豐富、質地純潔的高山石為原料，耗費四千多個工作時精雕細琢完成的大型石雕。作品巧妙利用天然石色變化，雕刻一顆顆紅彤彤的荔枝，一串串青翠欲滴的葡萄，其間配以花生、枇杷、石榴等豐碩的果實，以及各色盛開的鮮花、構成一座艷麗豐盛的花果籃，博得各界好評，被選刊於大型畫冊《中國工藝美術》封面。《人民日報》發表青平文章，讚揚這件石雕：「是花卉、瓜果傳統題材推陳出新的佳作。」

1970 年，福州石雕廠與福州木雕廠、福州牙雕廠合併組成「福州雕刻廠」，成為福州雕刻工藝行業中最大型生產企業，職工達千人之多。雕刻廠領導十分重視發揮藝人、創作設計人員的作用，於 1973 年從生產車間抽調技術骨幹組建「實驗車間」有組織有領導地開展創新活動。幾年中連續創作成功反映革命歷史題材的大型組雕《長征組雕》、《東方紅組雕》和《閩西組雕》等多件格調新穎、時代氣息濃厚的壽山石雕佳作。

為紀念中國工農紅軍長征勝利四十周年，福州雕刻廠於 1975 年初成立由林廷良、林元康、林壽煁、郭功森、林發述和施寶霖等組成的《長征組雕》創作組。創作人員沿着當年紅軍長征的路線實地體驗生活，訪問老紅軍，收集素材。先後八次修改設計方案，花費九千多工作時精心雕製，完成這套以《遵義會議》、《巧渡金沙江》、《飛奪瀘定橋》、《過雪山》、《過草地》、《突破臘子口》和《延安》七個長征重要場面的《組雕》。作品完成後轟動藝壇，受到社會各界關注。新華社發表題為《福州雕刻廠工人為紀念紅軍長征勝利四十周年，創作大型壽山石雕 ——〈長征組雕〉》文章，《人民日報》及全國四十多家報刊紛紛轉載，稱讚《組雕》：「給古老的雕刻藝術增添了新的光彩，是福建省工藝美術創作上的又一朵新花」。該作品現收藏於北京中國人民軍事博物館。

1977 年，薄意雕刻名師王雷庭與他的助手們，巧妙利用壽山石天然形態、色彩和紋理，運用傳統薄意技法，細緻地刻畫九處毛澤東

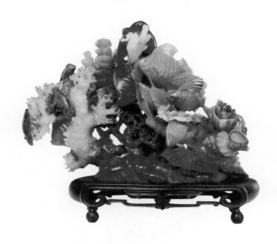

大型畫冊《中國工藝美術》封面圖：
馮久和作品壽山石雕《花果纍纍》
　左：中文版
　右：英文版

魚游海樹

巧色高山石　22×31×9.5cm
林發述作
作品入選 1972 年「全國工藝美術展覽會」，
作為珍品由國家收藏

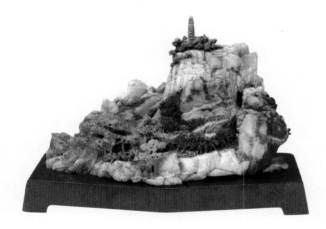

長征組雕之七《延安》

壽山石鑲嵌博古花果六扇大圍屏
方宗珪設計，福州雕刻廠製作
作品入選 1972 年「全國工藝美術
展覽會」並由國家收購珍藏

1980年在廣州舉辦的「福州市工藝美術展銷會」上，以萬元天價出售的田黃凍石

曾經戰鬥和生活過的革命聖地。這組名為《東方紅》的組雕作品參加1978年春在北京中國美術館舉辦的「全國工藝美術展覽會」，著名美術家雷圭元在《北京日報》發表文章，說：「在《東方紅組雕》面前，我覺得既面熟，又新鮮。所謂面熟者，是福建藝人在壽山石上運用了傳統技法，這是已經多年沒有見到的技法了。所謂新鮮者，是藝人在九塊壽山石刻上，表現九處革命聖地的景致。這組石雕利用壽山石固有的形狀、色澤，略施刀筆，一氣呵成，恰當而巧妙地將革命聖地的景色刻畫得酣暢飽滿，淋漓盡致。是一幅幅白描，也是一首首樸素的民歌！」

1978年，為紀念紅軍入閩五十周年，福州雕刻廠成立由郭功森、林元康、林發述、陳錫銘、阮章霖、王雷庭和劉愛珠等組成的《紅色閩西組雕》創作組，通過深入閩西革命老區體驗生活，精心設計，選用七塊巧色壽山石雕刻《才溪模範鄉》、《長汀長嶺寨》、《龍岩新邱厝》、《蛟洋文昌閣》、《上杭臨江樓》、《古田會址》和《福音醫院休養所》等土地革命時期革命紀念地。創作期間，得到劉開渠、錢紹武等雕塑家鼓勵與指導。中國美協副主席華君武到廠審定泥塑初稿時，高度評價這組石雕，並題詞：「向民間藝術家學習」。《紅色閩西組雕》創作完成後，入選「福建省革命文物展覽會」展出，現收藏於福建博物院。

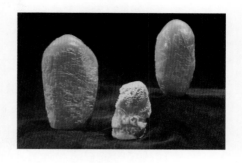

田黃石薄意雕三件套
林壽煁作
作品於 1984 年獲第四屆中國工藝
美術品百花獎「金杯獎」（珍品）

1982 年冬首屆「壽山石展覽」在香港舉辦

（三）改革開放：壽山石文化空前繁榮

1. 參加展覽、賽會，石藝綻放異彩

　　二十世紀八十年代，在改革開放的新形勢下，歷史悠久的傳統壽山石文化重放光彩。1980 年 11 月，在廣州文化公園舉辦的「福州市工藝美術展銷會」上，一塊重 121.5 克，質地純潔，色如枇杷的壽山田黃凍石，被來穗進行學術交流的美國加利福尼亞大學美術史副教授包華石先生相中，以 13,999 元購得，創下那個年代田黃石價格的天價。這一新聞經《羊城晚報》以《名貴壽山石價值逾萬元　美國副教授重金買「田黃」》為題報導後，其他媒體爭相轉載宣傳。一時間「壽山田黃石價值連城」的消息不脛而走，從而引發海內外收藏田黃石熱潮，壽山也掀起了上百名村民挖田尋寶的高潮。

　　1982 年 11 月 19 日由福州雕刻工藝品總廠與香港商務印書館聯合舉辦的「壽山石展覽」在香港中環隆重開幕。這是一場有史以來首次在境外舉行的壽山石專題盛會，展品有二千多件，展期達十六天，觀眾逾五萬，場面火爆，轟動港澳台，聲譽遠揚東南亞。展會開創以實物展示、現場獻藝、學術講座和發行專著相結合的模式，介紹壽山石的悠久歷史、豐富品種、藝術流派、名人佳作，以及豐厚的壽山石文化內涵，博得參觀者讚歎不已。香港三個電視台現場直播名家專訪節目，十二家報刊登載四十多篇新聞、評論，介紹展會盛況。

此後三十多年中，壽山石在國內外參加或單獨舉辦各種展覽會、博覽會不下百場，為弘揚壽山石文化起到了積極的推動作用。

自 1981 年始，在國家輕工業部主辦的全國工藝美術界最高規格的一年一度「百花獎」評比中，壽山石雕屢獲高獎。其中，林壽煁創作的《田黃石薄意雕三件套》、周寶庭創作的《二十八獸印鈕石章》和林亨雲創作的《海底世界》分別榮膺第四屆、第五屆和第九屆「全國工藝美術品百花獎」最高獎項「金杯獎（珍品）」。

《田黃石薄意雕三件套》是東門派第三代傳人、著名老藝人林壽煁的晚年力作。作品選用三塊田黃凍石為材料，完整保留石璞原形，利用天然石皮、紋理，因材施藝，巧施雕飾，石質高貴，刻工精緻，允稱「珍寶」。三件雕作分別是《秋山行旅》，重五百五十克。質料通體黃金色，光彩煥發，石面刻畫山景人物，取宋畫筆意，主題突出，意境深邃；《歲寒三友》重二百五十五克，色若枇杷，璀璨奪目，作者巧取石皮表現松、竹、梅高風亮節的品格，襯以鶴、鹿和喜鵲等象徵吉祥富貴的鳥獸，構思巧妙，生機無限；《柳鵝》則是用一塊重一百零五克的銀裹金田黃石刻製而成。作者運用淺浮雕技法，在白色表層上雕琢一群白鵝嬉戲於溪澗柳蔭中，以黃色刻畫薄意山水遠景襯托，極盡詩情畫意。

《二十八獸印鈕石章》是周寶庭大師古稀之年創作的一套驚世巨作。作品精選壽山名貴石種製成二十八枚不同印式的圖章，採用渾圓古樸的藝術手法，鈕刻神獸瑞禽，形態各異，神情逼肖。

《海底世界》是壽山石雕刻大師林亨雲利用一塊晶瑩剔透、色具五彩的高山凍石為材料，以鏤空技法精雕細琢，表現一群動態不同的稀有魚種游樂於海底珊瑚、水草之間。作者借鑒中國傳統戲劇、繪畫等特殊藝術手法，通過刻畫魚的婀娜游姿和柔軟飄動的尾部，雖不直接雕刻水波，卻有漣漪蕩漾之感，產生出深邃美妙的意境。

2. 評授職稱、稱號，雕刻英才輩出

1979 年 8 月 8 日至 16 日，「全國第二屆工藝美術藝人、創作設計人員代表大會」在北京召開，這是繼 1957 年以來工藝美術界的又一

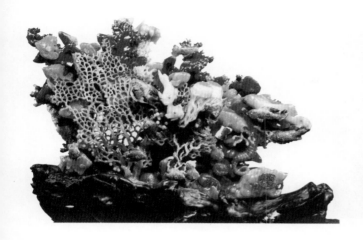

海底世界

高山凍石
林亨雲作
作品於 1990 年獲第九屆中國工藝
美術品百花獎「金杯獎」（珍品）

二十八獸印鈕石章

周寶庭作
作品於 1985 年獲第五屆中國工藝
美術品百花獎「金杯獎」（珍品）

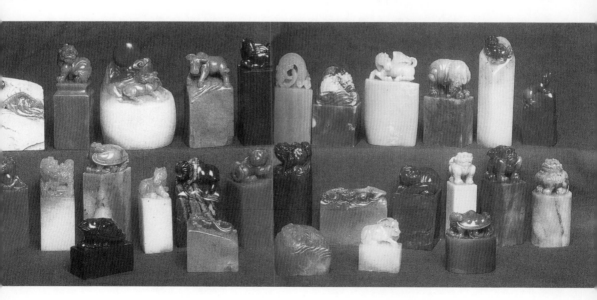

方宗珪《壽山石誌》書影
及潘主蘭序

次群英盛會。在會上，國家輕工業部向三十四位技藝高超、貢獻突出
的藝人授予首屆「工藝美術家」榮譽稱號（後改稱：中國工藝美術大
師），並頒發金質獎章。壽山石雕名師郭功森獲此殊榮。此後又舉行
了數屆中國工藝美術大師評審活動。迄今壽山石雕界獲授國家級大師
稱號者有：郭功森、周寶庭、林亨雲、馮久和、郭懋介、林元康、林
發述、王祖光、葉子賢、林飛、潘泗生、陳文斌、陳益晶、黃麗娟、
陳禮忠共十五名。人數為全國各藝種之冠。

　　自二十世紀八十年代至今，省、市人民政府也開展評授大師、名
藝人等活動，一批對工藝美術作出重大貢獻的技藝人員先後獲得不同
榮譽。（名單參見：本書頁 258 第七章「壽山石雕刻藝人」附：獲授
各種榮譽稱號的壽山石雕刻家）

3. 出版專著、圖冊，提升文化品位

　　改革開放以來，壽山石的理論研究工作有了新的突破，取得可喜
的成果。1982 年拙作《壽山石誌》由福建人民出版社出版發行，全書
約十萬字，分為六章十八節，全面論述壽山石的礦狀、品類及其雕刻
藝術，成為當代首部壽山石專著。該書於 1985 年參加在香港舉辦的
中國書展，得到海內外收藏界熱捧，並被大量翻印發行日本、東南亞
等國。

　　繼後業界專家學者、大師藝人或著書立說，深入理論研究；或
集粹珍雕，印行圖冊交流。現有涉及壽山石的出版物不下百種。主要

有：林文舉的《薄意藝術》、陳石的《壽山石圖鑒》、陳維棋的《八閩瑰寶》、劉愛珠的《薄意大師林清卿》、陳錫銘等合著的《壽山石賞識》和王植倫的《壽山石緣》等文著。還有郭懋介、林亨雲、馮久和、林發述、王祖光、林飛、陳禮忠、林東、俞世英、陳益晶和郭祥忍等諸多大師作品圖集。等等。

2006年，第一本以服務海內外壽山石愛好者、經營者、雕刻家、收藏家和研究家為宗旨的專業期刊《壽山石》問世。它的創辦發行標誌着壽山石文化進入了一個劃時代的媒介發展新時期，內容廣涉鑒賞知識、收藏交流、雕刻藝術、名家風采、石界諮詢以及印石文化等方面。融新聞性、學術性、知識性、收藏性和趣味性於一體，為壽山石文化的傳播起到巨大的推動作用。

二十世紀九十年代，壽山石雕被國內外郵政部門選為郵票圖案。1996年，馬達加斯加國發行一組《福州壽山石雕藝術》小全張郵票（140×90厘米），由四枚石雕佳作以「田」字排列組成。圖案分別採用：《乾隆御用田黃三鏈章》和劉愛珠的《尋梅圖》、鄭明的《鰲魚戲水》、郭祥忍的《絲瓜與蟬》。該小全張面值四百西非法郎，由中國著名郵票設計師潘可明設計，在瑞典印刷。這是壽山石雕第一次登上異國郵票。

1997年，中國郵政部門首次發行一套由四枚郵票和一枚小型張組成的《壽山石雕》郵票。任國恩、柯水生設計，河南郵電印刷廠印刷。圖案分別採用：江依霖的《田黃秋韻》（情滿西廂），30×40厘米，面值50分；周寶庭的《犀牛沐日》（犀牛望月），30×40厘米，面值50分；馮久和的《含香蘊玉》（花果纍纍），30×40厘米，面值150分；林發述的《醉入童真》（三仙醉酒），30×40厘米，面值150分。小型張為《乾隆鏈章》，97×97厘米，面值800分。

為紀念這套《壽山石雕》郵票的發行，8月17日在福州市隆重舉辦首發儀式，郵政部門還同時推出多種郵品、紀念票等，以配合此次郵票的發行。同時，還在香港舉辦一場專題展覽，印行紀念卡，擴大海外影響，取得良好的宣傳效果。

自從宋朝大儒黃榦題《壽山石》七律問世以來，歷代詩人詞客吟詠壽山靈石佳作不斷。從而豐富了壽山石的文化內涵。1984 年 9 月，福建省文聯、福建省作家協會與福州市工藝美術學會、福州雕刻工藝品總廠等四個單位聯合在福州舉辦首次「壽山石詩會」。會前邀請在榕詩老二十餘人遊覽壽山礦區、名勝風光，共徵集國內外詩詞歌賦一百多篇。著名金石篆刻家、西泠印社副社長錢君匋賦詩云：「萬朵雲霞幾度攀，珠光寶氣絕人寰。風靡皖浙千家刻，功在印壇是壽山。」不絕如縷的詩歌，令稀世瑰寶壽山石名聞遐邇。

　　繼後，於 2006 年中秋和 2013 年 10 月，福建省壽山石文化藝術研究會和中國工藝美術學會石雕專委會等機構又分別兩度舉辦「壽山石詩會」，並出版《詩集》、《詩選》等。

壽山石雕刻工藝

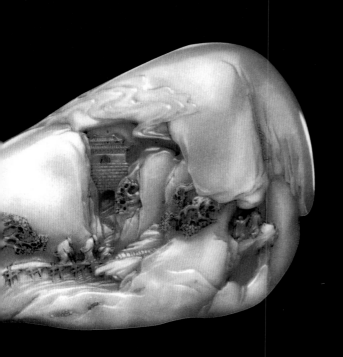

一、「相石」設計

壽山石雕藝人在創作動刀之前，總要對着待雕的石料仔細揣摩一番，這就叫做「相石」。

相石是壽山石雕創作過程中極為重要的一個步驟。在雕刻行業流傳一句諺語：「一相能抵九天功」，說得並不誇張。因為通過相石，揣摩推敲，往往能達到事半功倍的效果。相反，揀起石料就不加思索地施以刀鑿，則必然導致創作的失敗。

壽山石種類繁多，石質各異，在同一個石種當中，每塊原料的紋理、色澤也各有千秋。而且石料中，又難免摻雜砂質、裂紋等瑕疵。因此通過相石，對石料的質地、形態、紋理和色澤等進行一番比較，然後根據其特點選擇恰當的題材、造型和技法。充分發揮石料的固有特色，巧妙掩蔽或利用石料的缺陷，相形度勢，化弊為利，使作品的內容與質料相結合，取得理想的藝術效果。這就是人們常說的「因料取材，按材施藝」。

從大量出土的宋代壽山石俑中，可以明顯地看到古代藝人利用石料自然形狀進行創作的匠心。清高兆《觀石錄》中說：「石有絡，有水痕，有砂隔，解石先相其理，次測其絡」，又說「石理不一，相石為難。膚黃中白，膚白中白，膚蒼中黃，中玄黃，膚黝然，不可以皮相」。可見早在三百多年以前，壽山石雕藝人就已經總結出一套相石的法則。以後，又經過藝人們的長期實踐，逐步積累了豐富的相石經驗。

創作者首先要正確識別原料的品種與質地，然後按其優劣決定藝術加工。如田石和水坑各種晶、凍，石質名貴，視同珠寶，其石材本身就已經具有很高的價值，應盡量保留原石形態，雕鑿部分宜少而精，這樣，才能保持璞石渾樸自然之美。尤其是田黃一類獨石，膚、裏色澤濃淡有別，削切時更需謹慎。而「都成坑石」之類質硬晶瑩的石料，肌理多夾砂質，經剔除後細刻精雕，作品將會倍加光彩奪目。旗降石質細而脂潤，適合於刻製層次分明、玲瓏剔透的作品。高山石

色澤豐富，要充分利用它的天然俏色，選擇相適應的題材，但由於它的石質比較鬆軟，穿鑿不可過度。當然，在同一石種中還有堅硬與鬆軟、細密與粗糙、純潔與混雜以及通靈與黝暗的分別，相石時要按照石質之高下進行設計，絕不可一概而論。

從礦洞開採出來的石料，形態千變萬化，很難定形，因此確定作品的朝向是重要的一環。以石形而論，一般選擇起突嵯峨的部分作為正面，而將平板或凹陷的作為背面。如果雕刻果盆一類扁平臥放的作品，宜將平板一面作為底盆，起突一面朝向上方，以便於景物層次的安排。就石質而言，當把石料中質細、色麗的部分取為正面，而將色黝質劣的部分朝背或削為底座。正如口訣所說：「鮮花插頭前，好色排面前」。然而，質、形、色三者要有機結合，全面考慮，貴在創新，不落俗套。有位老藝人大膽地將石料黑白相間、質粗紋雜的部分擺作正面，鏤刻幾隻黑色雞雛破殼而出，還巧妙地利用石面的交錯紋絡微瑕表現蛋殼的裂紋，生動自然，饒有情趣。背景再點綴兩隻生氣盎然的紅、黃色小雞，分外逗人喜愛。由於他能夠通過相石，恰到好處地運用了石料的自然特質，使作品非但不顯粗劣，反而產生了特殊的藝術魅力，觀者無不拍掌稱絕。

壽山石雕不同於其他雕刻，因為受到原料的特殊性和局限性的制約，很難按照預先設計的泥稿、畫稿進行刻製。只能根據石料的形狀「量體裁衣」，選擇適當的題材、造型和表現技法，力圖達到既能保持石材的完整，又使作品的造型與內容相吻合。

石形大致可分為橢圓、扁平和圓形三類。橢圓形的石料在適應創作題材和造型上具有很大的靈活性，將其豎立可以雕刻各種圓雕、高浮雕，也適合刻薄意、淺浮雕和鏤空雕。將其橫臥，又宜於表現盆類題材，具有場面開闊，主題突出，向背分明，施工方便等優點，是雕刻者喜歡選用的一種石形。扁平的石料最好用於雕刻薄意、浮雕。圓形石料則適宜製作花果籃或器皿、盆景一類可以四面觀賞的立體雕，因為這種石形最利於施行鏤空技法。

善於利用石料自身色彩及其深淺濃淡的變化來豐富作品的裝飾能

力，是壽山石雕的又一特色，也是相石的主要任務之一。

　　石料有的色澤單純，有的則多色相間，有時色層分明，有時則石色相互滲透。初學者往往把石料上所有的色塊都加以利用，自以為達到「俏色」的效果，其實這種不加取捨地利用石色，只能造成繁瑣堆砌，毫無藝術可言。我們相石不僅要仔細了解石色，更要善於利用石色，有經驗的藝人在利用石色時很注意以下幾個問題：

1. 突出主題

　　儘管石料中含有豐富的色彩，但總會有一個最突出、最顯眼的部分，創作者首先要考慮的就是這部分石色的利用，最好將它雕刻作品的主景，或者作為與主題有緊密關聯的景物。同時，讓其餘的石色圍繞主題起到襯托的作用，讓主題更加突出，達到畫龍點睛的效果。

2. 不受真實顏色的束縛

　　利用石色，充分發揮石料天然紋彩固然重要，但雕刻者也不必拘泥於所表現對象的真實顏色。例如藝人雕刻《花果籃》，滿籃色澤艷麗的黃枇杷、紫葡萄、紅荔枝……其中還有顆荔枝紅皮剝開，露出潔白飽滿的果肉，令觀者垂涎欲滴！而作者同時還利用白色的石料雕刻枝葉。這樣雖然色彩不真實，但絕沒有人因此而提出責難，要求雕刻品的石色都與現實中的景物一模一樣，這不但難以辦到，而且也沒有必要。正如中國畫可以用濃墨畫蘭花，用朱砂畫竹葉一樣，壽山石雕也完全允許將人物、鳥獸刻成紅色或者白色，把山巒樹木刻成黑色和黃色。這種超越自然真實的色彩處理使作品更富有藝術感染力。

3. 色彩的對比

　　石料中的各種天然色彩雖然各有特色，但是我們還需要借助它們之間的對比作用，互相輝映，使之格外耀眼。有句行語形容紅、白相襯的俏色說得好：「紅是紅，白是白；紅白相配，白者能通瓏，紅的更攝人。」（福州方言，「通瓏」即靈通，「攝人」即吸引人的意思。）

4. 石色的取捨

　　石色複雜多變，作者應根據主題的需要有所取捨。譬如一片白色的荷葉上有數處紫黑的斑塊，創作者如果選擇其中的一處，刻隻生

動的小蛤蟆，將會給作品增添不少生活趣味。相反，若是將所有的黑斑，到處都刻成蛤蟆，反而畫蛇添足，令人厭惡。

5. 借助空間襯托巧色

有時石料中色澤分界不夠明顯，色彩的對比也不強烈，或者作品中需要突出的部分，卻沒有理想的巧色。這時，雕刻者可讓這部分的景物與周圍景物分割開來，保持一定的距離，借助空間和投影來增加俏色的效果。

6. 裂紋與砂隔的處理

關於裂紋和砂隔的掩飾，清高兆在《觀石錄》中所說：「避水痕，鑿砂隔」可以視作通常的掩飾辦法，在實際構思時切不可生搬硬套，應該視具體情況而靈活處理。凡石料中裂紋多的部位，不宜雕刻過於精細的內容，要盡量安排大塊面的景物如山巒、岩石等，盡量避免景物的細節橫穿裂紋，以免造成斷裂。

裂紋，行語稱為「格」。常見者有「粉格」、「色格」和「震格」三種。「粉格」俗稱「黃土格」，是礦石生成之後因地質變動等原因所而產生的裂痕，長年累月被砂土雜質充填而成。「色格」也是礦石原有的一種細裂紋，多呈暗紅色，裂紋面積一般較小。對石料中的粉格、色格，設計時景物的輪廓最好避格而過。「震格」多因在爆破開採或搬運震動等人為原因而造成的裂紋，肉眼不易發現，所以相石時必須特別注意此類裂紋。為便於發現「震格」，可將石料塗擦清水或油脂，然後仔細審察，便可發現石面出現類似瓷釉裂紋的微細痕跡。或將石料浸入水中，片刻取出，擦乾後觀察，遇有水痕濕現處，便是「震格」。還有一種「絡紋」，乃天然石色紋理的變化，並非裂格瑕疵，俗稱「水痕」，可以充分將其利用，當作俏色處理。

石料中常見的「砂隔」，有「綿砂」、「砂丁」和「砂團」三種。

「綿砂」是指石料中含雜未完全蠟化的部分，一般硬度不高，多呈筋絡狀夾生於石色之中，分佈範圍很散，難以徹底清除。為了充分利用原料，可以安排雕刻適當的景物，例如花朵中的蜜蜂或海產中的螺殼等等，只要利用恰當，化腐朽為神奇，反見自然。

「砂丁」是指雜在石料中間的石英細砂粒或金屬礦粒，硬度很高，難於受刀。雕刻時應盡量將其剔除乾淨，以保持石質的純潔。

　　「砂團」是指成團成片的砂質，質堅色雜，通常的處理辦法是把它整塊鑿除。如果能夠別出心裁，巧妙利用，亦能產生特殊藝術效果。相傳前代著名藝人林友竹曾利用一塊遍體砂質，中間包裹僅拇指大小黃色凍石的廢料，刻製一尊羅漢像，利用砂質部分琢成粗樸的披風，而將僅有的凍石部分細緻刻畫人物的面部。這種出奇制勝的處理方法，非藝高膽大的藝人是不可思議的。

　　通過相石，做到作者「胸有成竹」，然後按各人的習慣進行設計。有的先繪製一份設計效果圖，再按圖施工，也可以塑造一個與石料形態相對應的泥塑稿，然後着手雕刻。假如作者胸有成竹，亦可直接用筆在石面上勾出景物大體輪廓後，即行動刀。不過，無論採用那種設計方式，都只能說是概略的佈局。在雕刻過程中，如果遇到石質、色澤以及紋理的變化，或產生斷裂等意外情況，創作者還需要隨機應變，及時改變預定的方案，使之適應原料的具體情況。所以說，壽山石雕的設計是貫穿於雕刻的始終，而不能將設計與施工兩者截然分割開來。

　　壽山石雕既不同於大型雕塑，而與其他工藝雕刻相比較，也獨具藝術特色。歷代藝人在長期實踐中積累了豐富的創作經驗和藝術規律。這些對於今天的創作者有着重要的借鑒價值。例如，在選擇題材上，傳統的壽山石雕不論是表現人物、山水，還是鳥獸、魚蟲，都喜歡選擇情節生動的故事傳說或吉祥如意的民間寓言等富有濃厚生活氣息的題材內容。構圖佈局則強調主題突出，層次分明，充分保留石形的豐滿完整。景物的結構，既要照顧到各個部分的相互牽連，又要盡量鏤空，虛實相生，達到「遠觀有氣勢，近看有內容」的藝術效果。在雕刻處理上，要注意抓住對象的內在特徵，大膽誇張，使其生動活潑，栩栩如生，從而表現出強烈、明快、樸質、大方、富有裝飾性等特點，使人細玩有味，愛不釋手。

　　以上所述，是利用材料的固有性能問題，也是構思設計中的主要

主要雕刻工具

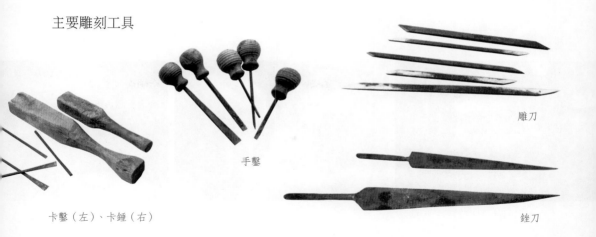

雕刀

手鑿

卡鑿（左）、卡錘（右）

銼刀

依據。但是單憑這些顯然是不夠的，在善於利用材料的同時，還要善
於運用技術，充分發揮自己的才能與特長。同樣一塊石料，在不同的
作者手中，因為各人的思想意識、藝術修養和技藝專長的差異，創作
構思和技法表現也不會相同。只有讓多種多樣的藝術風格和表現形式
爭相媲美，大膽創新，才能使石雕藝術得到不斷繁榮發展。

二、雕刻技法

（一）雕刻工具

　　刀具是壽山石雕的主要工具。係選用優質碳素結構鋼材，根據不
同需要煅製而成。分卡鑿、手鑿和雕刀三種：

　　卡鑿　是一種上呈方形，刀口扁平的刀具，長度約二十厘米，用
於打坯。以刀口的斜面不同，分「單面鑿」和「雙面鑿」兩式。「單
面鑿」刀口薄，打坯時切面準確，但刀角易損，僅宜用於雕刻細坯；
「雙面鑿」刀口厚，經得起錘打，但受刀位置不及單面鑿精確，多用
於雕刻粗坯。

　　手鑿　主要用於鑿坯。一般長度約十七厘米，上部套有圓形木製
把手。以刀口形狀分為「平鑿」和「圓鑿」兩式。「平鑿」形如「卡

雕刻過程

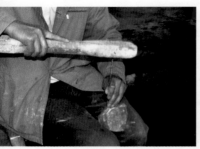 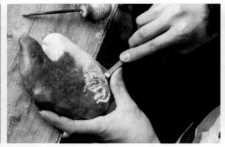 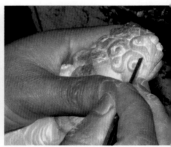

打坯　　　　　　　　　　　鑿坯　　　　　　　　　　　修光

鑿」，亦有單面、雙面之分；「圓鑿」刀口呈弧形，按弧度的大小有大圓、小圓之別。

　　雕刀　又稱「修光刀」。其鋼質硬度及其刀口形狀因各人的習慣而有不同的選擇。有平刀、圓刀、尖刀和半尖刀等多種式樣。此外還有適應各種技法需要的特種雕刀，如鏟刀、推刀、勾形刀、三角刀等。

　　另外還需要銼刀、卡錘以及天平鑽、手鑽、針鑽等鑽具。

（二）磨刀方法

　　石雕刀具若以刀口的形狀來分，不外「平口」與「圓口」兩類。磨平口一類刀具，必須達到「口平角銳」的要求。刀角若磨成弧形（俗稱「蟬蛾嘴」），操作時容易滑刀傷手。磨圓口一類刀具，則要求刀口圓順，不產生稜角。

　　磨刀時，用右手捏住刀柄，左手食指和中指緊按刀面，使刀具與磨刀石保持固定的角度。然後，雙手配合，穩健把刀，前後磨研，由重漸輕。

　　單面刀（鑿），先磨斜面，鋒利後再稍磨平面即成。雙面鑿則應注意保持兩邊斜面的對稱，反復研磨，以求鋒利。圓口刀具應先磨斜面，次磨弧口。磨弧口時，要將弧面平貼磨刀石，刀柄不可捏得過

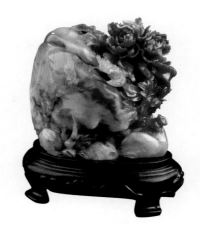

圓雕作品例圖：牡丹雙鵲

巧色高山凍石　13×13.5×7.5cm
張自在作

緊，翻轉要靈活均速。大圓刀翻轉宜緩，小圓刀或尖刀翻轉則疾。

（三）雕刻過程

雕刻壽山石大致分為打坯—鑿坯—修光三個過程。

1. 打坯

打坯是運用卡鑿、手鑿等工具，確定作品佈局和景物的形態以及各部位的比例。分為打粗坯和打細坯兩個步驟。

打粗坯又稱「打大坯」。先用手鋸切除原料的多餘大塊面，謂之「整形」，即修整石料的外形，使其適合於作品題材的造型需要。然後左手緊握雙面卡鑿，右手持卡錘用力捶打卡鑿的頂端，一層一層地向裏剝切，由淺及深，直至大體劃分出景物的初步形態與比例。

打細坯是在完成粗坯雕刻的基礎上，繼續用卡鑿（以「單面鑿」為主），雕琢景物的各部結構。石料經過打坯過程，達到表現作品的基本造型和內容。

2. 鑿坯

鑿坯之前，應先將底座坪平，以便作品放置平穩。再用大銼刀將初坯上的稜角與卡鑿刀痕銼平。然後使用各種手鑿、鑽具及小銼刀、小卡鑿等工具交錯進行刻畫，使所表現的景物，層次分明，結構準確。

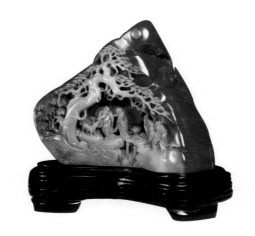

浮雕作品例圖：夏行

巧色朱砂紅高山石　9×11.5×5cm
葉星光作

使用手鑿的要領：是將手鑿頂部的木把置於右掌心，用拇指和食指緊捏刀頸，刀口出露約三至四厘米，手鑿與石面的斜角保持在四十度左右。若使用單面鑿，應將刀口斜面朝向上方。

鑿坯時先粗後細，由表及裏。遇到石質堅硬處，可將手鑿左右擺動進刀。用力宜適中，需「提勁」，防跳刀、滑刀。雕刻細微處，可用右食指按住鑿面，以便於靈活運刀。進行複雜精細的縱深雕刻和鏤空時，應先用鑽具打洞，再用小卡鑿、手鑿等刀具慢慢整理收拾。

通過鑿坯，使作品所表現的景物，如人體的結構、衣飾，動物的鬚毛、肌肉，山巒的皴法，樹木、花卉的枝葉、瓣蕊以及配景的細節等，都應該達到基本清晰精確。

3. 修光

修光是壽山石雕刻的最後修飾過程，依靠不同的刀向和刀法，刻畫出景物的氣質和精神。

修光首先要有正確的執刀姿勢，一般執刀方法是：刀口平面朝外，斜面朝裏，用右手拇指和中、食指捏住離刀約三厘米位置，再以無名指頂住刀側，小指緊貼無名指後，以助力量。執刀不可過緊也不能過鬆，緊了運轉不靈，鬆則刀鋒無力。修飾細節時，也可以只用三指執刀，將無名指或小指按在產品上，以保持運刀的穩定。

修光時，左手按住（或握住）產品，將拇指指甲內側緊緊地頂住刀頸，作為支點與右手配合，使雕刀前後揮動修刮。運刀的時候，細

處用指力，小處使腕勁，大處則需腕、臂並用。但無論用臂、用指，都要以腕勁為基礎。

下刀以前，應根據景物的特殊本質與規律、特徵而確定刀向與刀法。下刀有分寸，才能使作品富有質感，生意盎然。

修光的刀向，主要依據對象的結構而確定，如刻人物、動物，刀向應與肌肉生長的規律相吻合。衣褶、飄帶要順着紋理的走向行刀。若刻山水、花草，則根據山脈輪廓和枝葉、花瓣的姿勢確定刀向。運刀必須服從內容需要，有輕重徐疾之分，頓挫轉折變化，或沉着，或流暢，或剛健，或婉轉，做到「疾而不速，留而不滯」。這就是説，運刀流暢時，要特別注意末尾的收拾，運刀頓挫時，不可出現澀滯的刀痕。

修光運刀的主要忌病，有「板」、「亂」、「弱」、「挑」、「虛」五點。

「板」就是運刀呆板不活，不能體現出對象的質感。

「亂」是因為下刀前對景物理解不深，心中無數，致使刀向雜亂無章，出現不適當的交叉刀痕。

「弱」即把刀不穩，行刀無力，作品缺乏生氣，僅將景物表面扒光而已。

「挑」是由於運刀時單靠指力，而臂、腕沒有用上勁，所以形成刀鋒向外抽起，刀痕過處出現癰腫，行語稱為「豬屎節」。

「虛」指行刀時，起先很有勁，漸而虛脫，形成虛而無力的刀痕。

藝人修光刀法，各有自己風格。歸納起來不外「清靈」和「渾樸」二種類型。前者清麗婉潤，後者沉雄含蓄。

「清靈」就是清麗、靈巧的意思。這種修光刀法，強調輪廓清晰，層次分明，特別注重具有特徵的細節刻畫，鮮明地塑造形象，深刻地揭示主題。因而在修光的最後階段，需充分發揮尖刀，半尖刀以及針鑽的作用。作品力求透剔玲瓏，精緻細巧。它是壽山石雕的一種重要修光技法，廣泛應用於圓雕、透雕，鏤空雕等裝飾欣賞品的修光。

「渾樸」行語稱為「漠」。它是一種仿效古代雕刻的風格，用刀

簡練、淳樸，饒有古意。但是這種簡練並不等於粗製濫造，而必須達
到「看能分曉，摸不刺手」的特殊藝術效果。所以更需要雕刻者對塑
造對象有很深刻的認識，突出其形象特徵和內在精神的刻畫，省略沒
必要的細節，使作品更加耐人尋味。這種技法除用於仿古雕刻外，在
印章鈕頭及手件、佩飾上也經常採用。

　　打坯、鑿坯和修光三道工序之間是密切關聯、互相配合的。修光
所追求的「氣質」與「精神」是建立在一定的形體結構之上的。固然
未經修光的原坯結構再準確也是沒有生氣的，然而，沒有很好的佈局
與形象作基礎，修光刀法的應用亦屬徒勞。正如口訣所説：相石打坯
定大局，鑿坯結構見分明；修光刀法求氣韻，精細磨光更傳神。

（四）幾種特殊技法

1. 浮雕

　　浮雕按景物刻畫的厚度分為「高浮雕」和「淺浮雕」兩種。

　　雕刻浮雕最好選擇色層分明的石料，利用外層石色雕刻景物，以
裏層石色作為襯底，形成自然套色。若將裏層石色再刻薄意襯景，更
為精妙。其製作過程：通過相石，分析石色的分佈情況及色層深度，
然後確定作品的題材和構圖。設計畫面要有中國繪畫的風格，景物的
層次重疊應視色層之深淺而定。構圖宜豐滿，襯底出露面積不可過大
或過於集中。

　　設計定稿後，先用尖刀順着景物的輪廓「線勒」一遍，再用平口
手鑿或卡鑿削除畫面空間部分，謂之「刮底」。待達到預定深度或裏
層石色顯露之後，才進行細節的雕刻。刻製景物主要使用手鑿和小型
鑽具，在高起的景物層上刻畫出畫面的層次，力求使所表現的物象在
結構上富有立體感，最後再用修光刀具進行「修飾」。

2. 鑲嵌

　　石刻鑲嵌是選擇各種顏色的石片，根據預先設計的圖畫進行分
解，刻成浮雕。然後嵌飾於漆器屏風、掛聯或器皿之上。這種工藝在

鏈條雕製過程及作品例圖：
九寶連環章

巧色高山石
林廷良作

清代宮廷殿堂屏風、掛聯和器具上經常採用。

　　現代壽山石雕鑲嵌技法，表現手法與古時不盡相同。它更多地保留了傳統高浮雕藝術風格，將刻成的浮雕石片直接黏貼於器物板面之上，形成一幅景物明顯隆起的畫面，而並不將石片嵌入底板。製作程序分為設計、雕刻和黏貼三個步驟。

　　設計包括器具造型和雕刻畫面兩個部分。二者應做到統一協調，相互襯托。黏貼石刻的板面一般應略低陷於外框。底板的漆料，宜選擇深暗的色調。雕刻畫面的繪製，多取人物故事、花鳥蔬果及博古器皿等為題材。佈局宜疏不宜密，穿插宜簡不宜繁。設計時既要使景物便於分解刻製，又要達到構圖完整，符合畫理。

　　畫稿確定後，將其分解為若干部分，分別繪成分解圖。然後根據設計的要求，選擇相適應質料與色彩的石片。選材時要有整體觀念，合理配料，要注意通過自然石色的對比作用，使畫面更加耀目多彩。

　　刻製時，先將分解圖紙貼於石片上，按圖鋸坯，凡遇到與前景交接之處，要留出適當的餘石，這樣才能使成品銜接緊密。

　　雕刻方法與高浮雕大致相同，不過分解而已。但景物隆起的邊沿、側面，要稍向內斜，使作品更富空間感和立體感。

　　刻成的分解浮雕石片，經過磨光封蠟處理後即可進行組合黏貼。常用的黏合劑有麵漆糊和樹脂黏劑二種。麵漆糊適合於大塊面及不透明石質部分的黏合，樹脂黏劑通常使用於白色或透明石材的黏合。當

景物雕件按圖稿逐件黏貼於器物板面後，應平置自然涼乾。若以麵漆糊黏貼，則需放置蔭房內，數天後方可取出陳列。

3. 鏤空

當人們觀賞壽山石雕《鳥籠》，透過細密的隙格，看到籠內姿態各異、栩栩如生的飛禽時，不由驚歎創作者的高超技藝。這種技法叫做「鏤空」雕刻。

施行鏤空雕刻的石料，必須質細性純，尤其是鏤空的部分，更不應有裂紋和密度的砂隔，不然容易造成斷裂。「鏤空」使用的工具，除一般雕刻刀具外，還需要特製的長臂鑿、扒剔刀、鏟底刀、勾形刀以及小鋸刺等專用刀具。

鏤空常與圓雕或其他技法相結合，成為作品的一個組成部分。由於鏤刻內部景物的運刀受到很大限制，只有依靠擴大入刀方向的辦法來彌補操作上的困難，故鏤空景物的設計要求，最好是多面透空。一般來說，透空的方向愈多、空洞愈密，鏤刻就愈易，效果也愈佳。

鏤空雕刻的順序是先外後內。必須在外層景物及其他襯景的打坯、鑿坯工序全部結束之後，才可以進行鏤空。以鳥籠為例，雕刻步驟如下：

（1）雕刻外部景物及鳥籠外形。

（2）用毛筆畫出鳥籠的各部結構，並標出籠內禽鳥和景物的位置、動態。

（3）選用適當規格的鑽具，從各個角度向裏層鑽孔，再用長臂鑿串通，削除裏層多餘石料。每刀削除的石屑都應小於鏤空孔，才便於清除。逐步鑿出籠中禽鳥和景物的初坯。

（4）用扒剔刀、鏟底刀以及小鋸刺等專用刀具，從格孔伸入籠內，細緻地修飾內部景物，力求清晰。操作時要特別小心，宜用豎刀，向縱深使勁，謹防刀柄擋傷外景。在內景全部完工後，再進行外景的修光。

4. 鏈條

　　鏈條雕刻是玉雕經常採用的一種技法，壽山石雕偶有應用。但因石質鬆軟，製作難度頗大，需膽大而心細，熟練地掌握石性與技巧，才能獲得成功。據載在清初，壽山石雕已開始應用鏈條技法裝飾印鈕，近代表現技法日趨完備，有時在一件作品中，鏈環多達數百圈，環徑小則與黃豆相近，令人驚歎。

　　凡製作鏈條的石料，要經過嚴格挑選、鑒定，應具備質細而性堅、質純而格少的特點。在相石構思時，首先要安排好鏈條的位置，使鏈條巧妙避過裂紋與砂格。在雕刻時，鏈條可與其他景物同時打坯，但不要急於穿孔脫環。一定要待到作品修光完成之後，才可以慢慢進行脫環。

　　脫環是一項非常細緻，難度極高的工作，先用小型鑽具順着每環的內廓並排鑽孔，每孔之間略留距離，然後再用特製的小鏟刀或針鑽，順序脫環。為防止已經脫出的鏈環損破，每脫一環，最好即用「可回性打樣膏」加以固定，待整條鏈環刻成後，再將膠合部分用溫水泡浸脫落。

三、磨光上蠟

（一）磨光

　　壽山石雕刻品在雕刻完成之後，還需要經過精心磨光，才能充分顯現出壽山石的天然特質和美麗色澤，使作品外表光潤明亮。

　　宋墓出土的壽山石俑，大都沒有經過磨光處理。自明朝以後，磨光技術開始逐漸流行。據清高兆《觀石錄》記載康熙時期的磨光方法：「石初剖，須琉球礪石磋之。既磋，磨以金閶官甄。磨竟，以水浸椆葉，縱橫揩拭，無有遺恨。然後取氈鞾平置几案，運石鞾上，徐

發其光。」可見當時磨光方法已經相當講究。隨着雕刻技藝的不斷發展，磨光技術也進一步完善。

磨光用具

砂布　選用粒度 80# 棕剛玉砂布為適宜。為方便操作，可裁成大小適宜的小砂布塊。

木賊草　又名「節節草」。是一種常綠灌木，為多年生隱花植物，產於四川、東北等地山野間，可作藥材。磨光用木賊草以莖桿肥壯，表皮紋粗，皮層勻薄的陳年老幹為佳。乾癟瘦小的新莖不宜使用。

冬稻莖　又名「單冬藁」。是一種單季產「高腳大冬糯米稻」品種。收成後留下靠近根部約三十厘米左右的粗莖。

水砂紙　用四百號至三千號的碳化硅水砂紙，裁成小片。分油磨砂紙（專供拈油研磨用）和水磨砂紙（專供拈水研磨用）兩種。

竹籤　取竹皮削成長約二十四厘米，厚約零點二厘米，兩端扁平的竹籤。用於插襯木賊草莖孔。

桐油瓦灰磚　又名「漆磚」。按其形狀不同，分為塊磚、條磚等。其製法：置瓦灰於乳鉢內，用臼研磨成細粉末，摻入適量清水搗拌。待粗質瓦灰粉沉澱後，倒出上面溶解於水中的灰漿，置文火烤乾，漂出極細粉末。然後添加熟桐油、生漆和豬血調合成黏糊狀。按不同需要，用麻布包紮成方塊、長條等形狀，在常溫下自然涼乾即可使用。桐油瓦灰磚以硬度不同，又可分油磚與水磚兩種。

油料　以陳年白茶油最為理想。次則花生油、芝麻油、菜籽油等。但切忌使用動物油、機械用油及化學油脂。

上光粉　將磨刀用羊肝石刮出的粉末，篩細後使用。或用漂洗過的細瓦灰粉亦可。

磨光過程

磨光分「粗磨」、「細磨」和「揩光」三道過程。

粗磨　又稱「乾磨」。先用砂布將雕刻品的大塊面磨擦一遍，削除明顯的刀痕。再用木賊草順着修光刀的痕跡縱橫磨研，直至刀痕被

細密的木賊草痕跡所代替。

　　這道磨光最忌「糊」。所謂「糊」，就是模糊的意思。因為壽山石雕的修光，很注重景物轉折的清晰，假如磨光時稍有忽略，就可能將必要的折角當成刀痕磨平，結果造成景物層次模糊，缺乏立體感，令作品大遜其色。

　　細磨　又稱「水磨」。將冬稻莖剝去外層粗皮，折成平口。用平口的兩端拈水在產品上細細揩擦，以平石雕表面木賊草的痕跡。凡磨較大面積的景物，也可用水砂紙拈水研磨。若遇砂隔，則另取新水砂紙蘸白茶油，用力磨擦，將砂質磨平，俗稱「伏砂」。

　　經過兩道磨光，應該做到雕刻品的各個部位都看不到絲毫磨擦的痕跡，同時又能夠保持雕刻時所刻畫景物的精神面貌。即口訣所言：既光（亮）又清（晰）。

　　揩光　經過細磨後的石雕，用清水漂洗，清除石面殘留的石粉及雜質。待乾後，以桐油瓦灰磚拈水揩磨，使石質脂潤明澈。繼而取另外一塊桐油瓦灰磚拈白茶油再揩一遍。最後，用手指拈白茶油調和羊肝石粉，細磋石雕的各個部分，直至表面明亮如鏡。

　　磨光不單純是為着追求光亮度，更重要的還在於利用不同的光彩來體現景物的質感，彌補石質、石色和雕刻過程的不足。因此要根據主題的需要和景物的質感區別處理。例如山峰、岩石可以不加磨光，或只施以粗磨，讓部分雕刻刀痕顯露，更好地表現山岩的崢嶸、嶙峋。而對於作品中的樹枝老幹，為表達它的蒼勁，也可以僅作粗磨、細磨而不進行揩光處理。至於人物的面部、花卉的枝葉等細膩部分，則倍事磨揩，以增光彩。有時為了突出主題，強調作品的藝術效果，只作部分磨光處理。這些都應在設計時事先周密考慮。至於人物的鬚髮、禽鳥的羽毛、花卉的蕊蕾等細微部分，應待細磨之後，再用開絲刀進行修飾，而不進行揩光。

（二）上蠟

粗質壽山石在磨光後，還需要罩上一道薄蠟，以保持石質的穩定。上蠟所用的原料是以四川白蠟65％和東北軟蠟35％調合溶化而成的中性蠟塊。

上蠟之前，先將石雕和蠟塊加熱至攝氏100至150度左右，用毛刷蘸蠟液薄塗石表，待均勻後緩緩降溫冷卻。再用軟質麻布在石雕表面細心揩擦，直至煥發光澤。

經過上蠟的壽山石雕，雖然色澤紋理得到充分表露，但石質經高溫往往遜其溫潤。故名貴石料，不宜上蠟。

四、仿古處理

（一）鹽基性染料罩染法

鹽基性染料罩染法是比較普遍採用的一種仿古處理方法，操作簡單，色澤穩重，適合於粗質壽山石的仿古罩色。其製法分以下幾個步驟。

1. 作品淨化　凡準備罩色仿古的石雕，磨光時不可拈油揩光。罩色前，先將雕刻品浸入淡鹼水中，逐漸加溫，直至沸滾後十分鐘取出，用清水漂洗擦乾。

2. 染料配方　罩染常用的顏料有金黃、品紅和片綠三種鹽基性染料（鹼性），其配方比例見《鹽基性染料配製表》。

操作時可根據各類石色及硬度的不同，在配合比例上作適當增減。

<p align="center">鹽基性染料配製表</p>

配合比例 %　　原色　配合色	金黃	品紅	片綠
古銅色	/	65	35
棗紅色	48	50	2
墨綠色	/	40	60
暗紅色	/	80	20
檀香色	90	10	/

　　3. 染料調製　將調配的染料傾入沸水中（清水 1,500 毫升，配染料 50 克），用木棒攪拌至完全溶化，並及時清除水面浮起的泡沫。然後將色液溫度控制在攝氏 70 至 80 度之間，以備使用。

　　4. 罩染上蠟　將熱燙的色液沖噴在石雕的外表，同時用軟質毛刷配合髹塗，使其均勻。將罩染後的石雕放置於通風處，讓其自然乾燥，然後再經上蠟揩光。

（二）高錳酸鉀罩染法

　　凡質靈色淡的壽山石雕刻品，欲仿效古舊石刻，或經過鹽基性染料罩染的石雕，嫌其色澤不夠沉穩，可採用高錳酸鉀罩染法。

　　製作方法是取適量的高錳酸鉀（$KMnO_4$）與溫水混合勻調（每 1,500 毫升清水，配用 200 克高錳酸鉀）。加溫至攝氏 80 度恒溫，將石雕浸入 10 分鐘後取出風乾，再行上蠟揩光即可。

（三）薰煙仿古法

薰煙是一種使石雕色澤古舊的傳統方法。適用於優質壽山石的仿古處理。其方法：將稻穀或竹蕊線香燃着，把石雕置於煙霧之上，並不斷翻動使其各部位都受到薰染，然後用毛刷輕抹，讓煙油染塗均勻。待冷卻後再用綢布揩擦，使其外表明亮。

石雕經過薰煙後，既能保持原有石質、色澤和紋理，又比原石更加雅典、古樸，彷彿舊藏。手摩撫玩，分外嫵媚可愛。

（四）煨煅技術

壽山石雕的煨煅技術，已有數百年的歷史。早在清朝，郭柏蒼《葭跗草堂集》中就有記載：「另一種『煨烏』，以高山、奇艮、薰洋之硬者，煨以穀殼，火色正，則純黑如漆。火色偏，則拖白若漢王。火色過，則碎矣。石客選其光潤者偽『黑田』。」1917 年梁津在《福建礦務誌略》中，比較詳細地介紹了壽山石的煅燒方法：「此亦着色之法也，先取稻糠煨煅之，約二、三晝夜之久，石中水氣蒸發，所含各成分，亦藉熱而分解化合，因而色澤亦變。如柳寒紫凍石，久煨之，則更成黑色。」

此後，發展為「煨烏」和「煅紅」兩種煨煅法。陳子奮《壽山印石小志》將「煨烏」、「煅紅」列為壽山品種之一，並在「煅紅」條下介紹：「旗降過火，則黃者變為紅赭色，紅者變為濃赭，極似朱砂及珊瑚，名曰『煅紅』。」

煨烏方法　將石料煨於燃着的稻穀爐中，爐內溫度保持恒溫攝氏300 度左右，經十二至二十小時後，讓稻穀燃燒時所產生的油煙薰染石料，使石表層變得黑色如漆。也可以在石料表面薄塗油脂，然後加溫，亦可達到煨烏的效果。

煅紅方法　挑選黃色、橙色或淡紅色的壽山石，放置稻穀爐或電熱箱中，在攝氏 300 度恒溫中煅燒十二至三十小時。原有的黃、橙色

可變為紅赭色，原有的紅色亦更加濃艷。假如需要將石雕的局部施行煅紅處理，也可以用酒精噴燈對其局部進行加溫。若白色或其他淡色壽山石，欲施以煅紅技術，則應先在表面塗上一層硝酸鐵溶液，待乾燥後再行加溫煅燒。

　　壽山石經過煅燒後，往往變得堅硬酥脆，不便雕刻，且煨煅色層，薄不盈分。故宜在細坯雕刻完成之後進行。退火後，還必須將產品埋藏陰濕的泥土地中，待二至三天後再行修光（俗稱「回濕」）。這樣，在一定程度上可以保持石性潤澤，同時能增添石色的自然光彩。

壽山石印章
鈕飾藝術

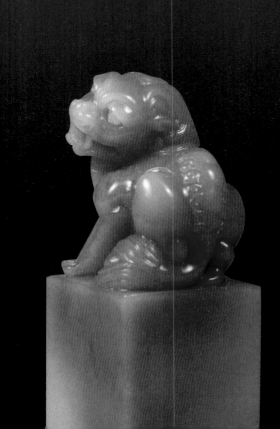

一、璽印源流

印章，古稱「璽」（或作鉨、壐），是一種憑證信物。許慎《說文解字》說：「印，執政所持信也。」它在我國已有二千多年的悠久歷史，至今仍為國人所普遍使用。

相傳，早在黃帝時代，印章就已經出現。《春秋·運斗樞》記：「黃帝時，黃龍負圖，中有璽章。」《春秋·合成圖》說：「堯有璽。」《周書》稱：「湯放桀，大會諸侯，取璽置天子寶座。」這些說法雖殊難置信，但我們從出土的殷代銅製或泥製的文字花紋小模樣品中，可以明顯地看出印章的原始雛形。只不過在當時它的功能只是作為鑄造銅器所用的銘文或圖案的模子，而沒有任何象徵權力和信驗的職能罷了。

二十世紀四十年代出版的于省吾《雙劍誃古器物圖錄》中，介紹三件銅質「璽」形物，形體扁平，正方陽文，鈕似鼻形。其中一枚邊長二點六厘米，寬二點四厘米，高一點五厘米，面上陽文「亞」與邊框連為一體。中間陽文似「羅」字形，兩側各有一「示」字。近似商代銅器銘文，傳為殷墟出土之物，現藏台北故宮博物院。

古籍中有關璽印的比較可靠記載，最早見於《周禮·地官掌節》載：「揭而璽之」、「貨賄用璽節」。其後《左傳》、《國語》中也有記載。同時，在戰國早期的墓葬中，曾有大量古璽出土，因此可以證實，在春秋、戰國時代，璽印已廣泛使用。此後，隨着貨物和書信往來的日趨頻繁，璽印在社會上也日益被人們所重視。

自秦以後，璽印成了權力的象徵。秦始皇設置符節令丞，專營掌管，開創了後世的監印官制度。並規定天子用印稱「璽」，其材為玉。官吏和百姓則稱「印」，印章制度更為明確。晉衛宏《漢官舊儀》記：「秦以前，民皆佩綬，以金、銀、銅、犀、象為方寸璽，各服所好。秦以來，天了獨稱璽，又以玉，群臣莫敢用也。」又說：「皇帝六璽，皆白玉，螭虎鈕。」「皇后玉璽文與帝同，皇后之璽，螭虎鈕。」到了漢代，仍沿舊例，治印之風更盛，官、私都普遍用印。官印按職位

的高下分「璽」、「章」、「印」等，以鈕形和質料顯示官爵級別。一般官印為方形，規格在一漢寸（漢代一寸為二點三五厘米）左右。私印較官印為小，規格不一，或方或圓，或扁方或橢圓，此外還有「雙面印」、「多面印」、「母子印」、「帶鈎印」等多種形式。魏、晉至南北朝，官私印章的名稱多沿襲兩漢舊制。到了隋唐時期，印章的種類和使用範圍更加廣泛。隨着書畫藝術的發展，宋代印章始與書畫結合，一些文人、士大夫，自刻專供藝術欣賞的印章，蓋在收藏的圖書或字畫之上，因而出現了「圖章」這個名稱。自此，印章除作為「持信之物」外，又為文人所利用，成為特有的藝術品。

古代印章的質料，漢以前古印，以銅鑄為主，金、玉次之，間有牙、角、骨等。以後漸而出現豐富的印章質料，主要有：

金屬質　包括金、銀、鉛、銅、鐵等；

礦物質　包括玉、寶石、瑪瑙、翡翠、水晶、葉蠟石，滑石等；

陶瓷質　包括陶、瓷、瓦、泥等；

動物質　包括象牙、獸骨、犀角、牛角、鹿角、羚羊角、貝殼、琥珀等；

植物質　包括黃楊木、紫檀木、竹根等。

元、明以來，葉蠟石取代了各種質料印章，成為近代製印的主要材料。壽山石印章不但石質溫潤、美若寶石、硬度適中、易於奏刀，而且鈐印在紙面的朱文，鮮艷奪目，經久不變。這就克服了金屬印章沾用含汞的朱砂印泥，容易起化學反應，日久朱文變黑，黯然失色的缺陷，深為篆刻家所推崇。

二、印章鈕飾

古人印璽隨身攜帶，或佩於腰，或掂於臂，因而就在印章的頂部鑽一個圓孔，用繩子將它穿繫起來。或者隨其所好，在印頂刻上簡單的形象，作為裝飾，從而產生了「印鈕」。許慎《說文解字》說：「鈕，

印鼻也。」

　最初，印鈕的形式非常簡略。有的只在各種形狀的印頂上穿鑿一個圓洞，類似鼻狀，稱為「鼻鈕」。以後演變為「瓦鈕」、「橋鈕」等形式。有的將印頂製成方圓壇式，形如封禪壇台，稱為「壇鈕」（又名「台鈕」）。有的像覆蓋的米斗，稱「覆斗鈕」。有的作亭台狀，稱為「亭鈕」。也有的隨意刻成「蟠螭」、「飛熊」、「梟形」等鳥獸形態。

　秦漢時期對印章的鈕式有嚴格的限制，以不同獸形來顯示職位官階，區別尊卑。按規定，皇帝、皇后的玉璽才能「鈕用螭虎」。其餘各層官員的鈕制，據應邵《漢官儀》所載：諸侯王，黃金璽，橐駝鈕；列侯，黃金印，龜鈕；丞相、太尉等，黃金印，龜鈕；二千石，銀印，龜鈕；千石、六百石、四百石至二百石以上，皆銅印，鼻鈕等等。蠻夷鈕制則分虺蛇鈕、螺鈕和橐駝鈕三種。至於民間私印，卻不受這種官印鈕制的束縛，可以按照自己的喜好，創造出多種多樣的印鈕形式，還出現了「母子印」、「六面印」等各種印式。

　壽山石章的形制和鈕飾，是在繼承歷代印章藝術的基礎上，結合壽山石的質料特色，形成獨特的鈕飾藝術風格。取材廣泛，氣象萬千。

　印章一般分為印鈕（或稱「印頂」）、印台、印邊和印體（或稱「印身」）四個部分。印章頂部的裝飾叫做「鈕」；印鈕與印體的連接部位叫做「台」；印台下部印體四周的裝飾，叫做「邊」。

　壽山石印章有正方章（簡稱「方章」）、長方章、日字章、扁方章（簡稱「扁章」）、引首章，橢圓章（又稱「蛋形章」）、圓形章以及天然章（又稱「隨形章」）等各種章形。其中以正方章用途最廣，圓形章則為日本普遍使用。

　印章的台式，大致可分為平台，覆斗台、壇台和天然台四種。平台印章又有刻邊與不刻邊之分，所謂刻邊就是在台下的四周施以陰刻或浮雕各種紋樣，多摹仿青銅器圖案，如夔紋、蟠龍紋、鳳紋、鳥紋、獸紋、竊曲紋、雷紋、雲紋、重環紋、瓦紋以及錦褥裝飾等十餘種。

印鈕

印台

印邊

印體

石章分部圖

印體一般不施裝飾，也有在印身加刻深刀雕、浮雕、薄意或雕刻花紋、文字等，別具一格。篆刻家亦喜利用印體部分雕刻邊款或圖像。

（一）印鈕題材種類

壽山石章的印鈕題材十分廣泛，歸納起來大致可分為神異動物、鳥獸家畜、魚介昆蟲、仙佛人物、花果草木和博古圖案等類型。

神異動物類

神異動物簡稱「神獸」，是石章鈕雕的主要題材。內容包括古代神話傳說中各種被神化的動物，多由古代玉器、銅器、瓷器上的神禽怪獸圖案形象變化而成。蘊含着神秘莫測的色彩，常見者有：

古獅鈕

獅子，有「百獸之王」稱譽，在佛教故事中，牠是文殊菩薩的坐騎，具佛法威嚴的象徵。中國原不產獅，自東漢從西域傳入後，被視作靈獸，奉若神明，養在宮苑，民間難得一見。藝術家根據傳聞，糅合古籍記載中的神獸特徵，塑造出符合中華民族審美觀念、獨具文采的神獸 —— 中國獅。其形象與自然界的真獅有明顯的差別，故在民間有「傳統獅」或謂「古獅」等俗稱。

古獅，是壽山石章中最常見的一種鈕式，多作昂首挺胸，轉身蹲

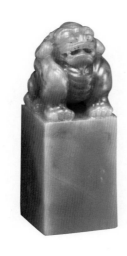

鼎獅鈕方章
老性善伯凍石　6.5×2.4×2.4cm
林永源作

坐姿勢，以適應章體造型。頭部突出，口闊臉方，鼻隆額高，眼圓鬆捲，在威猛中蘊存溫和歡愉的神態。前腿壯而有勁，後腿曲而穩健，爪尖利，尾飄逸，獨具魅力。

　　古獅鈕式樣有單獅、雙獅、三獅、五獅乃至群獅等。姿態有立、臥、滾、朦（如朦朧欲睡狀）以及銜珠、戲球、抓耳、伸腿、彈足等多種變化。還有利用諧音取意吉祥的題材，如雄雌配對、太師少師、事事如意、財源滾滾和世代永昌等等。

螭鈕

　　螭，是傳說中的一種神獸，龍屬。《說文解字》說：「螭，若龍而黃，北方謂之地螻。」《博物志》記：「龍生九子，螭虎好采。」先秦青銅、玉器常用螭紋圖案裝飾。秦、漢時規定螭虎為皇帝、皇后專用鈕式，以體現至高無上的皇權。

　　壽山石章螭鈕，綜合歷代螭紋藝術特色，創造出多種螭鈕式樣，以適合不同章形需要。按形象可分蟠螭、螭虎和螭龍三種。

　　蟠螭又稱「古螭」。仿古器紋飾，形如蛇，作蟠曲蜷伏之狀。頭形扁平，圓眼尖耳，身飾鱗紋，足爪銳利。

　　螭虎，按《漢書》「螭似虎而鱗」的記載。其形如四足猛獸，咧嘴突眼，腿爪粗壯，腰頸彎曲，尾捲繩紋。

　　螭龍，按《廣雅》「龍無角曰螭龍」的記載，其形象從龍變化而成。身軀伸長，鼻略上捲，四肢挺勁，尾分三支。

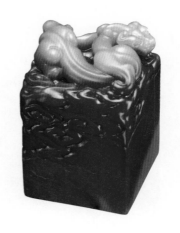

古螭鈕方章

巧色芙蓉石　5.8×4.4×4.4cm
姚仲達作

此外，還有鼎螭、博古螭、蔓藤螭、盤身螭、漢瓦螭等各種變形螭鈕。

龍鈕

龍，在神話中是一種神通廣大，法力無邊的神物，能呼風喚雨，乘雲駕霧。在原始社會裏，它被作為氏族的圖騰而受到先民頂禮膜拜，在五千年前的新石器晚期紅山文化遺址中，曾出土龍形玉飾。春秋戰國時期，龍紋大量出現於青銅器、玉器上，造型組合多種動物代表性特徵而成，氣勢雄偉。

在封建社會裏，龍被統治者當作帝王的化身，蒙上神秘的色彩。宋元以降，皇帝寶璽以龍為鈕，皇宮御用之物皆飾以龍紋，將龍與皇權聯繫起來。清朝皇廷更將五爪龍象徵天子，臣民只能以三爪或四爪龍紋作裝飾，反映出森嚴的等級觀念。隨着時代的發展，龍的形貌也在不斷變化，總體趨向是由簡變繁，到了明、清時逐漸定型。

壽山石章龍鈕造型基本承襲清制，牛頭鹿角，獅鼻鱗嘴，虎眼貓耳，蛇身魚鱗，鷺腳鷹爪，體態剛健，蜿蜒曲折，變化多端。有盤曲、行雲、游水、回首、飛騰、戲珠、纏柱各式。有時還與鳳凰神鳥相配成龍鳳呈祥鈕。

民間有龍生九子的傳說：龍生九子不成龍，各有所好。其九子分別名為：囚牛、睚眦、嘲風、蒲牢、狻猊、霸下、狴犴、負屭、螭吻。這些神異動物，有時也見於石章鈕式。

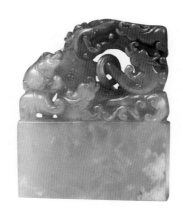

夔龍穿璧活環鈕扁形章
巧色水洞高山凍石　4.4×3.5×1cm
黃淑英作

鳳凰鈕

鳳凰，又名鸑鳥、玄鳥，簡稱「鳳」。或說雄為鳳，雌為凰，是東方傳說中的一種神鳥，有「百鳥之王」稱譽。

在原始社會，鳳曾作為氏族奉祀的圖騰，相傳是殷商人崇拜的對象。《詩經》云：「天命玄鳥，降而生商」。早期鳳鳥的造型是尖喙、高冠、兩條修長的尾羽。自漢代西域傳入孔雀以後，人們又以孔雀為藍本，融入多種珍禽的特徵，創造出錦雞頭、鸚鵡嘴、鴛鴦身、大鵬翅、白鶴足、孔雀尾，雋秀娟美，堂皇富麗的鳳凰形象。

壽山石章鳳鈕，有浮雕和圓雕兩種，浮雕鳳鈕多繼承傳統繪畫和漢畫像磚圖案造型；圓雕鳳鈕則依印頂形態巧妙構思變形。表現題材多具吉祥喜慶的象徵，如丹鳳朝陽、鸞鳳和鳴、鳳凰牡丹、彩鳳瑞雲以及鳳凰銜芝等等。

夔鈕

夔，是傳說中的一種奇異動物，形狀像龍，但只有一隻足。《山海經・大荒東經》載：「東海中有流浪山，入海七千里。其上有獸，狀如牛，蒼身而無角，一足。出入水則必風雨。其光如日月，其聲如雷，其名曰：夔。」許慎《說文解字》則說「夔，神魖也，如龍一足」。

古籍中有關夔的記載，除上述「狀如牛」和「如龍，一足」兩種形貌之外，還有「如龍有角，人面」（《漢書・揚雄傳》），「人面猴身，能言」（《國語・魯語》）等等，說法不一。

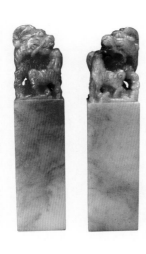

雙麒麟鈕對章

桃暈高山凍石　8×2×2cm（每枚）
民國·林友枝作

　　商周彝鼎禮器常飾夔紋圖案，初期多作張口，一足，蛇身，捲尾狀。後又衍化出龍首蛇身的「夔龍」和鳳首長尾的「夔鳳」。據《龍經》介紹，夔龍為群龍之主，牠飲食有節，不游濁土，不飲濁泉。所謂飲於清，游於清者。

　　壽山石章夔鈕形象取「如龍一足」之說，屬龍的變種，多與玉璧、玉環相配，稱「夔龍拱璧」或「夔龍穿環」，喻高潔名貴。有時刻作龍首夔身的「夔龍」或鳳首夔身的「夔鳳」浮雕博古圖案鈕，饒有古意。

狻鈕

　　狻，是傳說中的一種兇猛的異獸。《述異記》載：「東海有獸名狻，能食龍腦，騰空上下，鷙猛異常。每與龍鬥，口中噴火數丈，龍輒不騰」。《偃曝餘談》說：「獅作威時，則牽狻視之，獅畏服不敢動，蓋狻溺着體即腐」。

　　對於這種能夠降龍伏獅的猛獸形貌，古籍記述也各異：《述異記》說「形如馬，有鱗鬣」；《集韻》云：「似犬」；《偃曝餘談》則形容其體態類兔，兩耳尖長。

　　壽山石章狻鈕形象按照民間有關「狻似獅而猛於獅」的傳說，糅合佛教藝術中慈航菩薩的坐騎「金光狻」的特徵，創造出相貌近似古獅，頭頂生一短角，身軀小而敏捷，作怒目欲吼之態。

麒麟鈕

麒麟，又名「騏驎」，簡稱「麟」。或說牡（雄）曰麒，牝（雌）曰麟。是傳說中的一種仁獸，因「不履生蟲，不折生草，不食生物」而贏得「獸之聖者」的美譽。《說文解字》說：「麒，仁獸也，麋身，牛尾，一角；麐（麟）牝麒也。」段玉裁註云：「狀如麕，一角，戴肉，設武備而不為害，所以為仁也。」相傳，見麟大利，獲麟則天下安泰，所以民間將麒麟作為祥瑞神物，廣泛用於各種裝飾。

麒麟的形貌，初時為獨角鹿身，並隨着時代的變遷而不斷演化。《史記‧孝武本紀》載：「郊雍獲一角獸，若麃然。」司馬貞索隱引郭璞云：「漢武獲一角獸，若麃，謂之麟是也。」由此可知，在那個時代麒麟應該與被稱作「天鹿」的獨角異獸沒有多大的差別。明代官服上繡的麒麟圖案，其相貌卻近似長頸鹿，印證了《明史》中關於榜葛剌（今孟加拉）等國贈獻麒麟記載中所說的「其身全似鹿，但頸甚長」。將異邦的珍稀動物長頸鹿當作麒麟的本體。到了清代，麒麟的藝術造型進一步被神化，以有「四不像」之稱的麋鹿為原型，糅合其他動物的某些特徵，而成軀幹健壯、遍體鱗甲、龍首鹿角、虎眼狼額、馬蹄獅尾，姿態活潑的仁獸。

壽山石章麒麟鈕式，傳承清代風格，寓意歡樂吉慶韻味。題材內容有麒麟送子、麒麟負書、八寶麒麟等。

獬鈕

獬，又名「猰」，是神話中的一種怪獸。相傳在遠古時代，諸獸中只有獬與老虎最為威猛，由是兩獸為奪取獸王寶座而發生爭吵。為此，玉皇大帝降下御旨，許諾誰能將天上的太陽吃掉，便可稱王。於是牠們爭先恐後地向剛剛升起的朝陽奔去。獬獸憑藉神功，快跑如飛，不一會兒就將老虎遠遠地甩在後頭。眼看已經接近太陽，一時心急不慎從懸崖掉入了萬丈深淵。結果非但沒當上獸王，反搭上自己的生命。後世為告誡官吏不可貪得無厭，就在衙門的照壁上畫一隻獬獸，以作警示。

藝術品上塑造的獬獸，相貌與麒麟無甚區別，僅在面部刻畫上表

現一副貪婪兇殘的神態，異於仁慈的麒麟。古人之所以選擇仁獸作為
獬獸的形體，其中包含雙層用意：一是提醒人們要注意識別那些披着
善良外衣而暗藏兇惡之心的「獬」；二則警誡官吏一旦貪婪，即便像
麒麟這樣的「獸之聖者」，最終也會變成身敗名裂的獬獸。

　　壽山石章獬鈕，除作為印章裝飾之外，尚含「戒貪」之義。特別
是以「獬吞日」為內容的鈕式，雕刻一隻獬獸立於懸崖之巔，口銜銅
錢，腳踩元寶，回首望日，其用意令人深思。

甪端鈕

　　甪端，又名「甪觸」，是傳說中的一種奇異之獸，相傳為姜太公
的坐騎。《宋書·符瑞志》載：「甪端者，日行萬八千里，又曉四夷
之語，明達方外幽遠之事。明君聖主在位，則捧書而至。」其神通廣
大，可想而知。

　　關於甪端的相貌，古代書志記述不一。《後漢書》說：「甪端，
牛，以角為弓，俗謂之甪端弓者。」郭璞註：「甪端，音端，似豬，
角在鼻上，堪為弓。」《宋書》云：「甪端，鹿形，馬尾，綠色，獨角，
角在鼻上。」明清皇帝為顯示自己「聖明」，特意用金、玉、銅或珐
瑯等材料製作甪端薰爐置於宮殿座兩旁。爐作獸狀，蓋如獅頭形，昂
首獨角，張口露齒。爐膛為獸身，球狀，外圓內空，四足直立落地。
當爐中檀香薰燒時，香氣從獸口溢出，極具神秘感。

　　壽山石章甪端鈕造型奇特，身軀近獅如虎，面部略窄，上唇長
而上捲，動態生動具喜相。按角的差別，分單甪端、雙甪端和斜甪端
三式。

貔貅鈕

　　貔貅，又名「執夷」、「白狐」，是傳說中的一種異獸。據專家考
證在氏族社會裏，「貔」與「貅」曾分別作為兩個氏族的圖騰。《史記·
五帝本紀》載：「（黃帝）教熊、羆、貔、貅、貙、虎，以與炎帝戰於
阪泉之野。」如此說來，這些猛獸皆指圖騰的象徵。

　　在古籍中，有關貔的記載很多，如：《釋獸》說：「貔，白狐，其
子𧱏」，郭璞曰：「一名執夷，虎豹之屬」，陸璣疏云「貔似虎，或曰

似熊。一名執夷，一名白狐，遼東人謂之白羆」。而「豼」字只在「貔豼」的獸名中才出現，疑是後來貔、豼兩族兼併合二為一之故。

關於貔豼的形貌也各有說法，或說像虎，或說近豹，或說如熊，或說似羆。古時人們多將貔豼比作勇士，如《晉書·熊遠傳》有：「命貔豼之士，鳴檄前驅」的記載，並繪製在軍旗上，以壯軍威。在民間則將貔豼奉為鎮邪祈福求財的神靈，頂禮膜拜。此俗至今尚流行全國各地乃至東南亞各國。

壽山石貔豼鈕造型從虎豹之屬，身軀粗壯，銳角利齒，作咆哮怒吼之態，乃取《詩·大雅·常武》所形容「闞如虓虎」之意。故又稱「虓虎」。

辟邪鈕

辟邪，是傳說中的一種神獸，因性兇猛，能拔除不祥，故名。《急就篇》云：「射魃、辟邪除群兇。」顏師古註：「射魃、辟邪，皆神獸獸名。」在古代，獸旗、器物常飾以辟邪圖像；《博古圖》中有辟邪車；漢代璽印有辟邪鈕式；南朝貴族墓前多置石雕辟邪。其形貌集獅虎特徵於一身，張口伸舌，兩角後垂，肩長雙翼，四肢挺健，威武富有生氣。還有文獻認為：辟邪與天鹿都是漢代從中亞烏戈國傳來名為「桃拔」的奇獸，一角為「天鹿」，雙角稱「辟邪」。

壽山石章辟邪鈕，繼承傳統風格又大膽創新，自成特色，其形貌多作昂首挺胸，四肢粗壯，並誇張雙角呈大弧形，或與上捲的分歧長尾交纏，有時省略翼翅。

天鹿鈕

天鹿，又名「天祿」，是傳說中的一種神獸，與辟邪同屬「桃拔」。據《漢書·西域傳》載：「烏戈地有桃拔、獅子、犀牛。」孟康註：「桃拔一名符拔，似鹿，長尾。一角者或為天鹿，兩角者或為辟邪。」古代貴族墓前放置天祿、辟邪石像，其形貌或似獅，獨角，雙翼，或鹿首牛身，單角雙翼。

壽山石章天鹿鈕造型多以鹿為原型誇張身軀、四腿，形態溫馴，寓吉祥添祿之意。

獬豸鈕

獬豸，又名「解廌」、「鮭觿」，或稱「任法獸」。是傳說中的一種神獸。《後漢書·輿服志》註引《異物志》云：「東北荒中有獸，名獬豸，一角，性忠。」其相貌各書誌記述不同：或說是「一角之羊」；或說「似山牛，一角」；或說「似鹿而一角」；或說「毛青，四足，似熊」。眾說紛紜，莫衷一是。

堯舜時代獬豸被視為「忠耿正直」的神物。傳說皋陶用獬豸判案，因為牠頭上的銳角能辨邪正，「有罪則觸，無罪則不觸」。因此在古代將御史、監察之類執法官吏戴的冠帽稱作「獬豸冠」，穿的補服上繡的圖案也是獬豸。

壽山石章獬豸鈕的形貌以羊為主體，融入鹿、牛等動物的某些特徵。身軀龐大，頭長利角，表現出「勵直不曲撓」的性情。

貙獏鈕

貙獏，是傳說中的一種異獸。《說文解字》說：「貙，似狸者。」《爾雅·釋獸》云：「貙、獏似狸。」郝懿行註《字林》：「貙似狸而大，一名獏。」

壽山石章貙獏鈕的形貌，以狐狸為藍本，經過加工神化而成。

九尾狐鈕

九尾狐，是古代神話的一種瑞獸，《山海經·南山經》載：「青丘之山……有獸焉，其狀如狐而九尾，其聲如嬰兒，能食人，食者不蠱。」郭璞卻註（九尾狐）：「太平則出而瑞。」《白虎通·封神篇》更認為九尾狐是子孫繁息的象徵，說：「狐九尾者何？狐死丘首丘，不忘本也。明安，不忘危也。必九尾者何？九妃得其所，子孫繁息也。於尾者何？明後當盛也。」在漢代畫像石裏，常見九尾狐與代表月亮、太陽的白兔、蟾蜍和三足鳥等神獸伺於西王母旁側，其禎祥之徵顯而易見。

壽山石章九尾狐鈕，身軀像狐，尾長而分為九歧，盤曲腿間，神態安詳。

饕餮鈕

饕餮，是傳説中的一種兇獸，又被人們用作比喻貪得無厭及近利好食之徒。

相傳黃帝捉蚩尤並砍下牠的頭顱，使其身首異處，變成只有腦袋卻無身軀的怪獸。商周時代的青銅器常見猙獰而神秘的獸面圖案，據説便是牠的形象，意在戒貪。《呂氏春秋‧先論篇》云：「周鼎著饕餮，有首無身，食人未咽，害及己身，以言報更也。」

壽山石章饕餮鈕有兩式：一是仿青銅器紋飾作浮雕平鈕；二是發揮豐富的想像力，創造出饕餮的全身造像。其相貌是一隻闊嘴、圓肚、六足，身首不分的怪物，兩隻突出的圓眼流露出貪虐的神態。

天馬鈕

天馬，又名「翼馬」，是傳説中的一種異獸。《山海經‧北次三經》載：「馬成之山……有獸焉，其狀如白犬而黑頭，見人則飛，其名曰天馬，其鳴自訆」。按此説「天馬」應該是能飛的犬，然而在《楚辭》、《淮南子》等古籍中關於天馬的記述則是番邦進貢漢武帝駿馬的名。《西域記》載：「宛別邑七十餘城，多善馬。馬汗血，言其先天馬子也。」

漢唐時代，帝王權貴喜歡置銅鑄、石刻的「天馬」於宮殿、署門和陵墓前，其形象受「天馬能在空中行走」傳説的影響，也由「狀如白犬」演變成肩膀添上雙翼的駿馬。

壽山石章天馬鈕，承襲盛唐時期石雕翼馬的藝術造型，身軀雄壯，昂首嘶鳴，翅翼加工美化成裝飾圖案。

當康鈕

當康，是傳説中的一種瑞獸。《山海經‧東次四經》載：「欽山，多金玉而無石……有獸焉，其狀如豚而有牙，其名曰當康，其鳴自訆，見則天下大穰。」郝懿行云：「當康大穰，聲轉義近，蓋歲將豐稔，茲獸先出以鳴瑞。」

壽山石章當康鈕，狀如肥豬，搖頭擺尾，喜氣洋洋，作鳴叫姿態。寓「五穀豐登，國富民強」吉祥之兆。

鰲鈕

鰲，是傳説中大海裏的巨龜，或説是大鰲。《楚辭‧天問》云：「鰲載山杕，何以安之？」王逸註：「鰲大龜也，擊手曰抃」。列仙傳曰「有巨靈之鰲，背負蓬萊之山，而抃舞戲滄海之中，獨何以安之乎？」在佛教題材中，有《立鰲觀音像》；古代皇宮殿門台階中間刻巨鰲和飛龍浮雕，科舉高中狀元跪在階前迎榜，故有「獨佔鰲頭」讚美之詞。

壽山石章鰲鈕在大龜的相貌基礎下，往往將首、尾部位加以變化增加神秘感。

龍魚鈕

龍魚，又名「魚龍」，是傳説中的一種神魚。《山海經‧海外西經》中有「龍魚陵居在其北」的記載。相傳堯時有位名叫女丑的神巫，乘龍魚遨遊九洲。

古籍中涉及龍魚的描述，多憑文人的想像，有説像穿山甲，有説像娃娃魚，有説像鯉魚。其中流傳最廣者應數郭璞《山海經圖讚》所記：「龍魚一角，似鯉居陵，候時而出，神聖攸乘，飛遨九域，乘雲上升。」取鯉魚為原型以合「鯉魚跳龍門」之説。

壽山石章龍魚鈕的形象為龍首魚身，有一對大翅膀，翻騰於波濤之中。

三足蟾鈕

三足蟾，是神話中月亮上的一隻神靈。《述異記》云：「古謂蟾三足，窟月而居，為仙蟲。」後世演變成「劉海戲蟾」的故事，在民間廣為流傳。

壽山石章三足蟾鈕，將蛤蟆的形象加以神化，成了闊嘴大肚三隻腳，頭頂生出短角的奇異相貌。有時口中還銜一枚銅錢，寓招財進寶之意。

熊鈕

熊，本作「能」，亦稱「三足鼈」，是傳説中的一種異獸。相傳：堯舜時代水災為犯，有位名叫「鯀」的天神為民造福而偷取天廷寶

七星熊鈕方章

月尾石　2×1.7×1.7cm
清・楊璇製鈕，吳咨篆刻

物——「息壤」，陻塞洪水，因此觸犯了天條，被火神祝融殺戮於羽山。鯀的屍體三年不腐，後化為奇獸「黃能」，而潛入羽淵。《國語・晉語八》記云：「昔者，鯀違帝命，殛之於羽山，化為黃能，以入於羽淵。」

關於「黃能」的形貌古籍中有兩種不同的說法。其一以《說文解字》為代表，說：「能，熊屬，足似鹿，從肉，㠯聲。能獸堅中，故稱賢能，而彊壯稱能傑也。」另一種觀點認為是三足的鱉。《爾雅・釋魚》云：「鱉三足，能。」邢昺疏：「鱉魚皆四足，三足者異，故異其名。鱉之三足者名能。」《左傳》也說：「熊一作能，三足鱉也。」《史記・夏本紀》解釋得更加詳細：「鯀之羽山，化為黃熊，入於羽淵。熊，音乃耒反，下面三點為三足也。」

壽山石章熊鈕以三足鱉為基礎，融入《山海經》、《爾雅・釋魚》等文獻中有關三足龜名「賁」的記載，創造出奇特的造型：身如龜鱉，腹下生三足，尾上捲分歧，背甲上排列七顆凸起的圓點，取名「七星熊」，寓北斗七星的天象。

鵂鶹鈕

鵂鶹，又名「鴟鵂」，是傳說中的一種兇猛鷹鳥。新石器時代文化遺址出土有玉雕的鵂像；商代也常見鵂鳥形器皿。

壽山石章鵂鶹鈕，以貓頭鷹為基本造型，加以變形神化，其相貌為圓頭短冠，鉤喙大眼，粗爪捲尾，面貌猙獰。

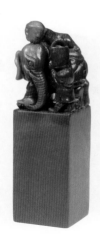

（左）洗象鈕方章

巧色馬背石　9×2.6×2.6cm
郭茂康作

（右）母子羊鈕對章

高山桃花凍石　10×2×2cm（每枚）
舊藏品

四靈鈕

　　四靈，又名「四像」、「四神」。歷史上有兩種不同的解釋：

　　一是將傳說中的四種神異禽獸合稱為「四靈」，即如《周禮》所註：「麟、鳳、龜、龍，謂之四靈。」

　　另一種是指四個星宿名。古代星相家將天上二十八個星宿分為四組，按東、西、南、北方位與青、白、紅、黑顏色相配，分別用青龍（蒼龍）、白虎（翼虎）、朱雀（鳳凰）和玄武（龜蛇合體）為形象，稱作「四靈」。後世「四靈」又被道教信奉為四方之神。漢朝流行用「四靈」紋樣裝飾瓦當、墓室和工藝品。表達辟邪呈祥的美好祈望。

　　壽山石章四靈鈕，有兩種表現形式，或用四枚石章分別刻青龍、白虎、朱雀和玄武為鈕，配成「四靈套章」；或以浮雕圖案裝飾印頂四面，合「四靈」於一鈕。

鳥獸家畜類

　　鳥獸家畜印鈕包括自然界中的各種哺乳動物、禽鳥以及經過人工馴化的家畜、寵物等。主要有：象、虎、豹、馬、牛、駱駝、鹿、羊、豬、兔、狐狸、蝙蝠、猴、貓、鷹、鶴、雞、鴨、鴿、鴛鴦、喜鵲、鵪鶉以及生肖等等。

　　壽山石章鳥獸家畜一類鈕式，取材十分廣泛，藝人通過對現實動物的長期觀察，以高度概括的藝術表現手法，變形誇張，突出不同形貌特徵，以適合印鈕造型，許多題材都蘊含祥瑞的寓意。例如：

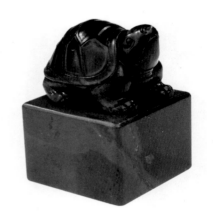

龜鈕方章

吊筧石 5×3.8×3.8cm
姚仲達作

象代表太平吉祥景象。配以童子騎象,喻「吉事有祥」;象背馱一寶瓶,稱「太平有象」;若在象背披上錦褥則象徵「太平景象」。

羊也是美好的吉祥象徵。卧跪羔羊表示「孝敬」;嘴銜禾穗寓意「豐收」;三羊合一鈕,稱「三羊開泰」,代表《易經》六十四卦中的「泰」卦,象徵冬去春來,吉運之兆。

猴,古人以猴與「侯」諧音,象徵「加官進爵」。猴騎馬背稱「馬上封侯」;大猴背着小猴喻「代代封侯」;猴子抱着璽印則含「封侯掛印」之意。

蝙蝠是一種具有飛翔能力的哺乳動物,因「蝠」與「福」諧音,寓意有福。兩隻蝙蝠叫「雙福拱壽」;五隻則稱「五福來朝」,再加上一個圓盒即謂「五福和合」;若刻八隻飛翔於流雲的蝙蝠印鈕,則蘊含「流雲百福,綿延不斷」之寓意。

其他如仙鶴象徵長壽;鴛鴦比喻愛情;喜鵲表示報喜;老虎有「山獸之君」之譽,是英勇威猛的象徵;鹿與「祿」音同,具「榮祿富貴」之意;鵪鶉形細似雛雞,喜集群而居,且鵪與「安」音近,隱含「安居樂業」之意。

生肖原為中國傳統的計算年齡方法。在干支紀年曆法中,將十二地支配以相應的動物,故稱十二生肖。在這些動物中,除龍是現實中不存在的神獸之外,其他都是人們熟悉的禽獸家畜,而且都具有禎瑞的象徵。壽山石章生肖鈕,通常選用十二枚印材,分別雕刻各屬相鈕

飾，配成「生肖套章」備受藏印家青睞。

魚介昆蟲類

魚介昆蟲印鈕包括自然中的魚蝦、昆蟲以及部分兩棲、爬行和無椎小動物，範圍很廣。採用此類動物作為鈕雕題材，多依印頂造型和自然俏色而設計，形象生動，饒有情趣。其中大都蘊含吉祥徵兆。主要有：龜、黿、蛙、蟹、蝦、蟬、蛇、蜘蛛以及各種魚。

龜在遠古時代被人類視為神靈之物，先民認為神龜千歲而靈又知吉凶，利用牠來占卜。《述異記》說「龜千年生毛，壽五千年謂之神龜，萬年謂靈龜。」又因「龜」與「貴」諧音，且是高齡動物，民間以牠作為富貴長壽的象徵。

璽印龜鈕早在先秦已經出現。漢代官印制度規定：丞相、列侯、將軍，下至二千石官吏皆用「龜鈕」。唐代三品以上官員佩帶龜袋，以示尊貴。壽山石章龜鈕在繼承古璽鈕雕傳統的基礎上大膽創新，造型趨向寫實化，突出表現烏龜的溫和靈敏神態。

蛙品種很多，有青蛙、蛤蟆、蟾蜍等名稱。遠古時代，南方氏族視蛙為神物，在新石器時期的遺址中曾有青蛙造型的陶器出土。

壽山石章蛙鈕最常見者是一種俗稱「癩蛤蟆」的中華大蟾蜍。其形象：圓眼、闊嘴、鼓肚，皮膚粗糙，背上密佈大小不同的圓形瘰粒。或配以蓮葉，取蓮與「廉」諧音，稱「一品清廉」。

蟹是螃蟹的簡稱，屬節肢動物，棲息於江海水邊洞穴或沙灘中。壽山石章蟹鈕多配以蘆草或蓮葉，蘆蟹相配，取蟹有甲，蘆與「臚」同音，稱「二甲傳臚」，若蓮蟹相配，則取「蓮」與「連」的諧音，稱「連連中甲」。寓含「學子高中」之意。

蟬俗稱「知了」，因鳴聲若「知了 ── 」故名。相傳西王母食青鳥，商湯食蟬。史學家考證認為蟬是商代的氏族圖騰。古代文人視蟬為君子高潔品格的象徵。殷周的青銅器及漢代玉器上，常見蟬的藝術造型紋飾。

壽山石章蟬鈕或模仿古玉，簡潔拙樸，或刻意寫真，雕製精微。

蛇俗稱「長蟲」，是一種爬行動物。身圓而細長，有鱗而無足，

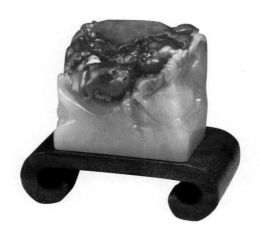

和合仙鈕長方章
巧色芙蓉石　4.8×5.3×3.5cm
俞世英作

喜棲居於地下洞穴及水邊濕地。上古先民對無足卻會迅疾自如游動、體小而能吞下巨大獵物的蛇，十分崇拜，當作氏族圖騰。傳說中的人類始祖「伏羲」和「女媧」的相貌均是人首蛇身。據專家考證：龍的形象就是以蛇為本體糅合其他動物特徵而創作出來的。

　　壽山石章蛇鈕，多作盤曲狀，形象逼真、刻畫精緻，寓意工作順利事業有成。

　　魚的品種繁多，名目複雜，與人類的關係十分密切。原始人依賴漁獵和採集得以生存，早在六千多年前仰韶文化遺址的彩陶中，就見有魚紋圖案。先民因為「魚腹多子」，將魚奉為生殖繁衍的神物，又是家庭昌盛富裕的徵兆。

　　壽山石章魚鈕最常見者是鯉魚、鰱魚和金魚三種：

　　鯉魚取於「鯉魚跳龍門」的民間故事，意在祈望子孫發達，科舉高中。又因「鯉」與「利」音近，形容「大家得利，皆大歡喜」。

　　鰱魚頭大眼細，鱗細而圓，「鰱魚」又與「連」、「餘」音同，故成了「富裕生活，連連不斷」的象徵。

　　金魚作為觀賞魚種，色彩絢麗，姿態嬌美，人們借「金魚」音近「金玉」，將金魚視為能帶來財運的吉祥魚。

　　壽山石章魚鈕，多利用印頂自然俏色，以寫實手法，刻畫生動，寓意「金玉滿堂」。

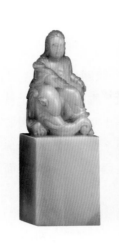
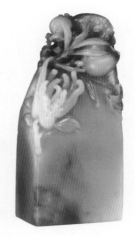

（左）騎象普賢鈕方章

白善伯凍石　10.3×3.5×3.5cm
謝霖作

（右）三多鈕長方章

巧色芙蓉凍石　7×3.2×1.9cm
黃淑英作

仙佛人物類

　　仙佛指道釋等宗教中的神仙菩薩，人物包括民間傳說故事裏塑造的人物和歷史上著名人士。璽印以人物題材作鈕，早在戰國時期已經出現，但自秦漢以後漸不多見。舊時鑒賞家大都崇尚獸鈕，而對人物鈕多有貶意。如朱家賢在《印典》中說「（印章）近以牙石作靈瓏人物者，雖奇巧可人，不過俗尚，典雅質樸弗如古也。」葉爾寬《摹印傳燈》也認為：印章人物鈕，其惡劣不堪入目。

　　壽山石章在明代已有雕刻人物鈕，並進獻宮廷成為皇帝御用寶璽。二十世紀後發展更盛，成為鈕飾的一個門類，其中不少都以膾炙人口的故事作為主題，耐人尋味。主要有：觀音、彌勒、文殊、普賢、羅漢、飛天、達摩、老君、壽星、八仙、麻姑、濟仙、劉海、和合仙、東方朔以及蘇武、王羲之、李白、米芾、蘇軾等等。不勝枚舉。

花果草木類

　　壽山石章利用印材的天然俏色，雕刻各種花果草木鈕飾，是中國鈕雕藝術的一大創新。這類鈕式始於明末清初，二十世紀以來，技藝日漸精湛，深得鑒藏家讚賞。其題材遍及常見的名花異草、瓜果竹木等，其中不乏具有吉祥寓意。主要有：

　　出污泥而不染，被尊為「花中君子」的蓮花；花朵碩大而嬌艷，被譽為「花中之王」的牡丹；果實纍纍，象徵富貴長壽的葡萄；形呈

球狀，出露榴子象徵「榴開百子」具多子多孫吉兆的石榴；狀如指掌，香氣濃郁，因音近「福壽」而賦予佛教色彩，寓意吉祥的佛手；傳說西王母壽誕用其三千年結出美果慶壽而贏得「長壽果」稱譽的桃子；被喻為「生生不息、生命永恆、子孫綿延、萬代不絕」的南瓜；形態奇特，腹空多籽，因音近「福祿」而隱含祈祝福祿、世代延綿的葫蘆等等。

還有以青松、翠竹和紅梅三種傲霜鬥雪，一枝獨秀的耐寒植物比喻「歲寒三友」；用佛手、壽桃和石榴象徵多福、多壽、多子的「三多果」；以及取梅、蘭、竹、菊四種具耐寒、高潔、姿芳和傲霜品格的花卉「四君子」等等。

博古圖案類

博古圖案是指古代器物的裝飾圖案紋樣，內容包括青銅器、古玉器、瓦當、陶瓷、錢幣以及璽印等。壽山石章博古圖案鈕式有兩種：一是仿刻古器物造型；二是以古器物圖案為藍本，經過藝術加工後用浮雕、線刻等技法，裝飾印鈕，古樸典雅。內容主要有：

仿古圖案 —— 夔紋、饕餮紋、蟠龍紋等；

仿古璽鈕 —— 瓦鈕、橋鈕、鼻鈕、壇鈕和環鈕等；

仿古器形鈕 —— 青銅、古玉、銅鏡、陶瓷、如意等；

此外還有五嶽圖，八仙圖和太極八卦圖等。

（二）鈕雕製作過程

壽山石章的鈕雕製作分開料、過磚、設計和雕刻四個過程：

1. 開料

又稱「解石」。一枚石章的價值高下，與選材開料有直接的關係。盲目鋸坯，往往是造成失敗的主要原因。開料之前，應認真相石，分析石料的質地、色澤、紋理的分佈狀況，以及裂痕、砂隔等瑕疵。然後量材取用，決定切割。田坑、獨石和水坑晶凍，塊度小，價值昂，應盡量保留它的原形，外表稍加削除後製作天然章。若要製為

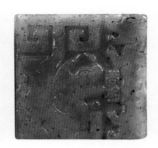

博古鈕三排章

高山桃花凍石
（左）7.8×2.6×2.6cm 方章
（中）7.8×2.6×1cm 扁章
（右）7.8×2.6×2.6cm 方章
清·康熙周尚均作
上：印頂博古浮雕

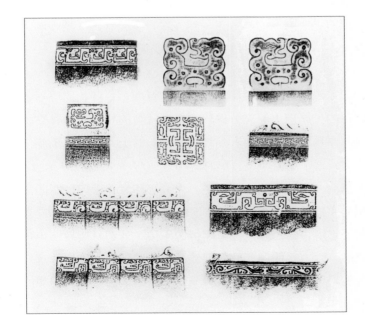

印邊博古圖案拓片

正方形印章，則要仔細觀察肌理石色和質地的變化，非色正質純者，更需謹慎處理，否則後果不堪設想。山坑石的開料，要反復端詳，精心安排。相其石性，留其佳而去其疵，使削成的印章，石質盡量達到淨、膩、瑩的效果。在這個基礎上力求印材方、高、大。切不可貪大求多，任意切割，將石料中質地瑩潔的部分分割得支離破碎。

早在清初，藝人們就十分重視對「解石」技術的研究。高兆在《觀石錄》中介紹當時的製印高手潘子和、謝弈「每解一石，摩肩圍繞，心目共注。幸得妙品，傳觀閨閣，交手喜妬」。而在近代石工中：解石開料，削而能直，磨而能方，動中規矩者，可數壽山村外洋石農陳祥容父子。

壽山石章的規格，以印面的寬度大體可分為二分章（俗稱「出號」）、三分章、五分章乃至一寸章（俗稱「頂付」）、寸二章、寸半章等多種。印章的高度一般應為寬度的三至四倍較適宜，俗稱之為「入格」。

2. 過磚

按照傳統製法，在印坯鋸成後，先用鏟刀削除不平坦的石邊，再置於平整的礪石上研磨，使其方正。然後在「金閶官磚」上水磨，直至四面平滑光亮。這種方法叫做「過磚」，或稱「坪磚」。

3. 設計

石章的鈕飾設計，是綜合印坯的形體、質地、色澤和紋理等各方面因素而確定的。原則上應充分保留和發揮質料的特色，適當點綴裝飾，起到掩飾原料瑕疵的作用。凡純潔、晶瑩的上乘印材，不施任何修飾，製成「素章」更能顯現石章的高貴。

印頂的鈕飾，視印坯的形狀而定。六方平印章（即印坯四面及印頂、底座都是平面的印材），如果質地潔淨，一般無需裝飾，或者僅在印頂雕刻浮雕博古紋鈕，以保持難得的平頂。若石材矮短，也可以陰刻博古紋飾。六方平的印章假如混雜裂紋或砂隔，則飾以薄意或浮雕，這樣既能保留印材的完整，又可掩飾石質的瑕疵，達到理想的裝飾效果。

印章頂端有瑕疵、損角或傾斜者，視不同情況設計鈕式：微有疵病的，可刻薄雕行雲；如果瑕疵、損角面積較大，則適合刻圓雕印鈕。鈕式、造型要依石勢而巧妙安排，力求豐滿圓渾，石質純潔部分不可穿鑿過度。印鈕的高度一般佔印材通高的四分之一左右，不宜超過三分之一。

印台以「平台」最難得，只有在損角等特殊情況下，才考慮刻製覆斗台、壇台或天然台。印台下面的邊紋，多是為了彌補印鈕的不足而設計的。如博古鈕，因為裝飾集中於頂面，為與印體協調，最好加刻博古紋邊。有時印材過高而印鈕過短，為調節兩者比例，亦可加刻錦邊。如果平台邊角微有缺角或靠近印台的印面有裂紋、雜色，也可以加飾錦褥邊紋掩飾。

4. 雕刻

印鈕的雕刻，僅限於方寸之間，欲要達到理想的效果，需要有高度的藝術技巧。雕刻印鈕一般不用卡鑿，在用鑢子定出鈕形及大局比例之後，即用手鑿、修光刀雕刻。行業中傳有「七鑢十三鑿」的鈕雕口訣，意思是說，製鈕先要胸有成竹，下刀要準，要簡練，要高度概括不可過度鏤空。

藝人們對雕刻印鈕總結了豐富的經驗，例如獸鈕的安排，多作轉身側首姿勢，軀幹屈曲，使首尾同向，以適應印形。單枚印章，獸首通常向左側；成對印章，獸首向內側，使兩獸相對，互相呼應。在動態的刻畫上，以概括簡練的外形，富於表現力地把動物的形態表現出來。無論坐、臥、蹲、立、滾各式，都要盡力保存石形的完整，達到莊嚴穩重的效果。特別是靠近印台的四個角，更需強調豐滿完整。在形象的表現上，寧笨拙而勿輕巧，盡量地突出動物的頭部位置，甚至獸首超過獸身面積。同時，通過對頭部的細緻刻畫，更可生動地表達出各類動物的特有性格。

石章刻鈕口訣有：「啼獅，笑鳳，落頦龍」一說，這是對幾種常見古獸形象特徵的生動概括。所謂「啼獅」，就是要將古獅的臉部刻成瞪圓眼，咧大嘴，彷彿在啼吼的神態，才能表現出它的威嚴；「鳳」

蝶菊圖薄意方章

巧色旗降石　7.8×1.7×1.7cm
王雷庭作

是美好吉祥的象徵，當然應該表現出柔和溫順的性格；「龍」在張牙舞爪時，嘴巴會張得特別大，好像落了頦。此外，獸的腿、爪、鬚、尾等也都是容易表達動物性格的重要部位，不可忽視。動物腿、爪應強壯有勁，鬚、尾要給人以動的感覺。正如古語所言：獅怒則威在齒，獅喜則威在尾。既要將猛獸極其兇猛的性格深刻地塑造出來，又要使觀者感到獸鈕可愛富有裝飾韻味，與印章造型渾然一體。

　　印鈕的修光十分講究刀法，重樸實，輕浮華。求簡練而防簡單，求單純而防單調。做到細緻而不繁瑣，流暢而不流俗，使玩賞者撫玩摩挲時能產生一種圓潤柔和的感覺。

（三）薄意雕刻

　　薄意，因雕刻層薄且富有畫意而得名。薄意雕刻要求刀法流利，刻畫細緻，影影綽綽，具有遠觀形色，近看雕工的特殊藝術效果。最適用於質佳而材小的珍貴凍石的裝飾，備受金石書畫家所欣賞推崇。它是壽山石印章獨特的表現技法之一。

　　明朝後期，壽山石雕開始由立體圓雕向浮雕、高浮雕發展，並且出現了「陰刻」技法。清初康熙年間著名藝人楊璇，不但以善刻人物、獸鈕聞名於世，還在表現技法上大膽突破前人藩籬，刻圓雕摻用陰刻法，使作品更臻完美。與他同時的另一位石雕名藝人周彬，則擅

長雕刻夔紋博古平鈕，或在印台四周刻淺浮雕錦褥紋和邊紋，或在印體四周飾以深刀雕圖案。他們共同開創了薄意藝術的前身。到了同治、光緒年間，福州西門外鳳尾鄉潘玉茂兄弟，繼承尚均遺法，專事深刀雕刻的探索，對博古、印鈕、浮雕等技法都有很高的藝術造詣，推動浮雕向薄意過渡，奠定了壽山石雕西門藝術流派的基礎。然而，這個時期的薄意雕刻尚處萌芽階段，一般來說，佈局比較呆板，缺乏變化，雕工也顯得粗糙簡單，與淺浮雕、深刀雕沒有明顯差別，因此不為人們所重視。直至清末，石雕藝人林清卿，吸收中國畫藝術養分，以刀代筆，別開生面地將薄意藝術發展到新的境地，創造出獨具風格的壽山石薄意藝術。

珍貴的壽山石種，也難免會摻雜一些裂痕、砂格，難求純潔無瑕，如果不施以藝術修飾，勢必影響石材的價值，倘若過份地穿鑿雕琢，又往往損壞了石料的自然文采。只有雕刻薄意於石面才是最理想的裝飾手段。

薄意猶如一幅中國畫，取材十分廣泛，包括人物、山水、花鳥、魚蟲等內容。特別富有故事情節、吉祥寓意的內容，更是薄意經常表現的題材。其創作步驟：

1. 設計

先將石坯坪底、削磨，薄擦油脂，再用尖刀輕輕地劃出石表紋理的痕跡和俏色、砂隔位置。

然後根據印坯的特色進行構圖設計，並將景物用毛筆細緻描繪在石面上。佈局講求深遠、虛實、疏密、收放、主從等關係。景物層次不宜重疊過繁，畫面應該給人以秀麗明朗的感受。用筆要有轉折曲直、粗細剛柔的變化，同時還要充分利用石料的自然色澤、美質，並巧妙掩蔽裂紋、砂隔等石面的瑕疵，即所謂「因材施藝，因色構圖，避格取巧，掩飾瑕疵」。然而，也不能片面地為照顧石料的這些特質而忽視了畫面的佈局章法。應熔雕、畫於一爐，做到繁而不亂，簡而有致，章法雅典，整潔秀麗。同樣一塊石料，在不同作者手裏會設計出各自不同的畫面。

2. 勒線

描繪出畫面後，用尖刀順着墨跡的外沿刻出一條明顯的刀痕，謂之「勒線」。勒線要求落刀精確，刀鋒流暢，深淺適中。

3. 剔地

用平刀、鏟刀削刮勒線以外的空餘石面，使景物部分隆起半毫米左右。剔地的要訣是：把刀穩，用力均，刀向順，輪廓清。凡自然形的石坯，剔地要隨着石形之凹凸而起伏。若是四方章坯，底地則必須平坦完整，印面轉角應保持垂直。

4. 刻製

運用各種修光刀，在隆起的景物上，施刀淺刻，使其富有立體感，表現出豐富的情節，深邃的意境。薄意雕刻，「以薄取勝，以簡見長」，所以運刀要靈活洗煉，肯定準確。刻製完畢之後，還需對景物中的某些細節，如花蕊、苔點以及人物、動物的眼睛、鬢髮等，用尖刀或半尖刀施以陰刻、抽絲，精細修飾，起到畫龍點睛的功效。

薄意雕刻與中國繪畫有着密切的關係，也可以將它看作是一種隆起的圖畫，尤其是表現峰巒的皴法、樹葉的鈎點以及人物衣褶的描法等，幾乎完全源自傳統國畫技法。所以薄意創作者必須兼習國畫，只有熟練地掌握了中國畫的佈局、用筆等技巧，才有可能運用自如地進行薄意創作。

薄意雕刻完成之後，可行墨拓。拓片既是資料，又可當作單獨的藝術品欣賞。其方法是：先將作品洗淨，清除油質並待乾後，在石表薄塗一層白芨水。取一張略大於石面的優質連史紙覆蓋石面，再用吸水紙或細毛巾反復按壓，吸收水分，使其服貼。略待乾燥後，換用薄紙覆蓋拓紙之上，用特製棕刷研刷，直至雕刻紋樣、刀痕完全顯露。然後用拓包拈墨在拓紙上均勻捶拓，如此重複數遍，由淡漸濃，一幅美麗的拓片即告完成。

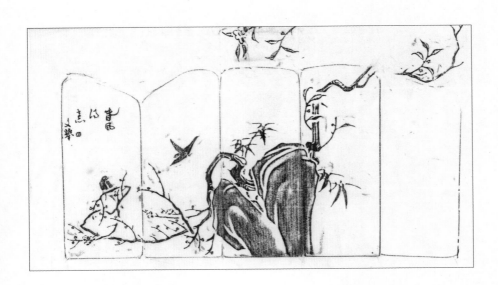

春風得意薄意方章（分面圖）

金砂地善伯凍石　7.4×3×3cm
林文舉作
下：拓片

壽山石雕刻藝人

壽山石雕在漫長的發展過程中，名師巨匠，代不乏人。可惜限於資料，對明朝以前雕刻藝人的事跡，難以查考。茲據部分文獻及藝人追憶，就明末以來壽山石雕著名藝人略作述記（按出生年份順序）。

一、歷代匠師簡介

楊璇（明末清初）

　　楊璇，又名玉璇，字玉璿、楊機等。福建漳浦人，客居福州。擅長人物、獸鈕雕刻，名震當時。他雕製印鈕，集玉璽、銅印之精華，獨樹一幟，卓然成家。其藝術風格對後世壽山石雕產生巨大的影響，被尊為壽山石藝「鼻祖」。康熙《漳浦縣誌》在楊玉璇傳中載：「楊玉璇，善雕壽山石，凡人物、禽獸、器皿俱極精巧，當事者爭延致之。」周亮工《閩小記・絕枝》中，記述他雕刻一尊「一寸許三分薄玲瓏之準提像。」朱彝尊《壽山石歌》詩中有「是時楊老善雕琢，鈕壓羊馬麢廳鷹」句，詩中「楊老」即指楊璇。高兆《觀石錄》推崇楊璇作鈕，「韓（幹）馬、戴（嵩）牛、包（鼎）虎，出匣森森向人，槃礡盡致，出色繪事。」將他的印鈕藝術與古代著名畫家相提並論，給予極高的評價。

　　他不但善於總結前人的製鈕章法，大膽創新，而且在題材上也能打破恒規，選擇富有生活氣息的蔬果作為印鈕裝飾內容。巧妙地利用壽山石天然色彩，開創「取巧色」的先例。毛奇齡《後觀石錄》曾詳細介紹他刻的一副「葡萄瓜鈕」對章：在高二寸半，橫、徑各一寸三分的印章上，一作葡萄鈕，一作瓜鈕。以灰色部分刻葡萄和瓜，白色略滲微紅部分刻枝葉，葉中帶紅、黃處，刻畫蟲蠹蝕的痕跡。並稱讚道：「淺深相接，如老蓮畫葉然。且嵌綴玲瓏，雖交藤接葉，而穹洞四達，真鬼工也。」

　　他的作品流傳於民間者為數不多，蓋被後世所珍寶，崇彝在所著《說印（補）》一書中，介紹楊老所刻的一件田黃石蹲虎「重二兩有

半，其色濃若琥珀，虎作蹲式，茸毛拳屈，顧視如生，頜下有楊玉璇款。近聞為袁體明觀察以千金市去」。楊璇平生佳作，多被地方官吏選作貢品進獻宮廷。至今北京故宮博物院和台北故宮博物院仍保藏其不少遺作。1974年出版的《故宮博物院藏工藝品選》畫冊中，彩印楊璇所刻《伏獅羅漢》一件，田黃石，高四厘米、寬九厘米，底部陰文「玉旋」二字行書款。人物神態精妙，刀法古樸。

筆者在北京故宮博物院見到楊璇雕刻的鼠瓜鈕印章一枚，高山石，高七厘米、寬四點五厘米，橢圓形，白、黃、紅三色相間。印頂紅色部分刻南瓜三顆，數片白色瓜葉及藤絲穿插其間。黃色部分刻二隻松鼠，嘴銜小蟲在瓜上追逐。背面淺浮雕的岩石上，陰刻行草「玉旋」款。作品充分利用石形和天然色澤，依形施藝，構思巧妙，刀法純熟，具有濃厚的生活氣息。還有一件《田黃石觀音像》，利用一塊呈橘皮黃色，通靈純潔的田黃凍石，雕刻帶冠觀音立像，右手提飄帶，左手執花瓶，腳踩波浪，冠頂及纓絡鑲嵌寶石珠，眉髮染墨，造型近似石窟造像。

潘子和（明末清初）

潘子和，籍貫不詳。擅製硯，石章製鈕也有很高的藝術造詣。高兆《觀石錄》載：「（潘子和）硯工高手，攻石能得理。」文中所說的「攻石」，指的即是雕製石章。

謝弈（明末清初）

謝弈（一作謝奕）籍貫不詳。製硯高手，與潘子和同時名於世，二人經常合作開料製石章，故文獻中多將他倆並提。高兆《觀石錄》記：「（潘、謝）二人益自矜，以禮延致，不可卒至。或造廬焉，暎門一諾，童子負器先驅矣。」又說：「每解一石，摩肩圍繞，心目共注。幸得妙品，傳觀閨閣，交手喜妬。」給予極高評價。

周彬（清·康熙）

周彬，字尚均。福建漳州人。擅長印鈕雕刻，成名稍晚於楊璇。有人認為他是楊璇的學生，但楊璇製鈕，力求古樸，周彬則兼具華茂。二人藝術風格，各不相同。

螭鈕方章
芙蓉石
4.7×2.6×2.6cm
清·周彬製鈕，吳昌碩篆刻
刻文：心月同光；下為邊款

民間傳聞，康熙間周彬曾應召入宮充當「御工」，供奉內廷。經查，故宮博物院雖收藏他的大量遺作，但不見其他原始文獻資料，無可查證。他的作品也和楊璇一樣，為皇宮貴族所珍藏，確是事實。鄭傑《閩中錄》記：「余素有石癖，積三十年，大小得五百餘枚，皆吾閩先輩所遺留，鈕多出之楊玉璇、周尚均二家所製。」

周彬製鈕，善於抓住特徵，大膽誇張，突出性格，向為藝界所珍重，稱之「尚均鈕」。徐子晉《前塵夢影錄》詳載他雕刻《龍鳳壽山石章》事。崇彝《說印（補）》記：一橢圓形田黃章「鈕作龍翔波中，下刻周圍錦邊錦紋，中暗藏『尚均』二字，小篆文。製作精美而生動。」並稱讚此作品「石質、作工，俱臻絕頂」。吳昌碩於「心月同光」印款中，刻有「石為周尚均所作，尤當珍圖視之，老缶記」等句。北京故宮博物院乾清宮珍藏他的《螭虎鈕》印章一枚，高十五點一厘米、寬十三點三厘米，重六公斤，「半山」石質，赭紅、灰綠二色交錯，鈕刻群螭蜿蜒，四周作浮雕博古錦紋。這件作品於 1935 年，曾選送英國倫敦參加「中國藝術國際展覽會」。

他尚以中國畫寫意法，深刀雕刻山水、花卉、松竹等景物，作為印章紋飾，創薄意之先身。凡作博古螭紋平鈕，喜於花紋間或錦邊隱微處，刻八分體「尚均」二字款。

筆者在北京故宮博物院見到他所刻獸鈕章一枚，田黃石，日字形，高三點三厘米、寬一點五厘米，鈕刻七星熊，平台下部陰刻隸體

款「尚均」二字，刀法渾樸厚重，蒼老古拙。另一件《田黃石彌勒像》，利用一塊高五厘米、寬十三點五厘米的田黃石，依勢雕刻一尊坐式彌勒，袒胸、赤足，左手按於膝，右手抓一口布袋，昂首嬉笑，神態十分生動。

王奭生（清·康熙）

王奭生，福建漳浦人。早年跟隨楊璇學藝，擅長人物圓雕，享有盛名。據康熙《漳浦縣誌》「王奭生傳」記載：「師事楊玉璇，善刻壽山石人物。」

魏開通（清·康熙）

魏開通，籍貫不詳。善刻人物、佛像，學楊璇法。北京故宮博物院收藏他雕刻的《伏虎羅漢》壽山石雕一件，高八厘米，利用桃花紅高山石刻羅漢身軀及猛虎，嵌以白色高山石刻成的臉首及手腕。鬚、眉、眼陰刻細線，染墨。衣紋、虎斑陰刻後染墨和金粉，配灰黑色高山石根型底座。款刻「弟子魏開通鐫」。風格近似楊璇。

許旭（清·康熙）

許旭，福建（一說浙江）人。以善刻各種獸鈕著名於世。在所著《閩中紀略》癸集卷二十中列壽山石條，記述壽山石及其鈕雕諸事。馮少楣《印識》稱：「許旭，閩人，雕刻天祿、辟邪、獅虎各鈕，精如鬼工。」並說：許曾客福建總督范承謨家雕製印鈕。

董滄門（清·康熙、雍正間）

董滄門，福建侯官（今福州市）人。精於製硯，亦擅製鈕、治印，但流傳作品甚少。黃任《秋江集》題林涪雲陶舫硯銘冊後，有「董生病後楊生歿，誰復他山我錯攻」詩句。（原註：余友董滄門、楊洞一，皆善製硯，兼工篆刻，客余署中三載。今滄門病且老，而洞一宿草芊芊矣。）林佶《樸學齋稿》稱其：「善刻印，能製鈕。」張幼珊《壽山石考》記：「滄門曾見其獸鈕一，款八分。頗合古制，書亦工整。」

奕天（清·乾隆、嘉慶間）

奕天，籍貫不詳。擅長雕刻壽山石印鈕，蜚聲一時。但他的技藝不被文人所重，文獻資料亦少有提及。

妙巷鑒（清・乾隆、嘉慶間）

妙巷鑒，姓氏無從查考，籍貫不詳。因設肆於福州府城鼓樓前妙巷內，小名鑒，故世人稱其謂「妙巷鑒」，真姓反隱之。據文獻記載：擅長雕製壽山石章，亦善圓雕佛像、人物。

薛文藻（清・道光、咸豐間）

薛文藻，福建侯官（今福州市）人。擅長壽山石印章鈕雕，名重一時。郭柏蒼《葭跗草堂集》載：「工獸頭、人物、瓦當、鐘鼎者，首推薛文藻」給以很高評價。

陳德滋（清・道光、咸豐間）

陳德滋，福建侯官（今福州市）人。擅長壽山石印章鈕雕亦精圓雕。郭柏蒼在《葭跗草堂集》中，評論鈕工技藝時說：「首推薛文藻，次則陳德滋。」其地位可以想見。

潘玉茂（清・同治、光緒間）

潘玉茂，小名和尚。福建侯官（今福州市）人，居福州府城西門外鳳尾鄉。善刻印鈕，學尚均法，精益求精。喜作深刀雕刻，對印鈕、博古、浮雕及開絲、雕邊等，均有很高的藝術造詣。他的技藝傳授給玉進、玉泉兩個族弟。發展形成壽山石雕西門派藝術風格，被後世尊為西門派創始人。

潘玉進（清・同治、光緒間）

潘玉進，福建侯官（今福州市）人，居福州府城西門外鳳尾鄉。早年隨族兄潘玉茂學習印鈕雕刻，共同創立壽山石雕西門派藝術風格。擅刻古獸鈕、博古平鈕，喜作淺浮雕紋飾和深刀雕山水風景。其藝傳授陳可應等人。

林謙培（清・同治、光緒間）

林謙培，字繼梅。福建侯官（今福州市）人。雕刻印鈕、博古及圓雕人物，無所不精，海獸雕刻尤為佳妙。喜刻神話、仙佛題材，具北魏遺風。

圓雕人物體態微胖，頭大身短，衣褶流暢簡練，飾以線刻錦紋，鬚髮開絲染墨，畫眉點睛，備極傳神。

晚年積平生得意之作，拓描成譜，傳弟子林元珠。他獨特的藝術風格，對壽山石雕東門派影響頗深，被後世尊為東門派的鼻祖。

林元珠（1864—1935）

林元珠，字石齋。福建閩縣（今福州市）人，世居東郊後嶼鄉。幼隨父林淑欽學壽山石雕，後拜林謙培為師，印鈕雕刻，承其遺法。中年客陳寶琛、龔易圖等大官僚宅中製鈕多年，得覽清宮《藏寶圖錄》及古代名家真跡，大開藝術眼界。經反復鑽研，努力追摹，技藝得以長足提高。所刻獸鈕，筋力遒健，特別着意於鬚、鬃、毛、髮的處理，運刀流利，精緻活潑。雕刻螭虎穿環、鼉、鰲水獸等，尤其精妙。人物雕刻，除單尊外，還常以半懸身法作群雕，配以山峰樹木為背景，渾然一體，古拙樸茂。

他的雕刻技術，除家傳堂弟元水、次子友琛外，還收授弟子數人，發展形成壽山石雕「東門」流派藝術風格。被後世尊為「東門」流派創始人。

陳可應（1872—1941）

陳可應，福建侯官（今福州市）人。潘玉進弟子，專攻深刀薄意雕刻，喜作「蘭竹鷺蓮」、「海屋添籌」、「麒麟八寶」等題材，皆清逸流麗。晚年清貧如洗，時值福州陷於日寇，飢餓而死。

林元水（1876—1937）

林元水，福建閩縣（今福州市）人。早年隨堂兄林元珠學習壽山石雕技術，工人物、古獸，尤善刻製鼉、鰲印鈕。凡刻人物鬚髮、動物鬃毛或海浪波濤，喜以尖刀開絲，接連不間斷，精巧絕妙，被譽為「絕技」。

林清卿（1876—1948）

林清卿，福建侯官（今福州市）人，居福州城西門外鳳尾鄉，故呼「西門清」。自幼喜愛誦詩繪畫，當時正值西門派藝術發展鼎盛時期，鳳尾鄉成為石雕藝人薈萃之地，使他受到藝術薰染。後跟隨陳可應學習薄意雕刻。他刻苦鑽研，又融匯貫通各流派風格，年未及冠已名重藝壇，成為西門派的一名主將。

海棠薄意方章

都成坑石　8.8×1.5×1.5cm

林清卿作

右：拓片

　　那時薄意雕刻，尚處初創階段。往往不講究畫理筆法。林清卿不滿足於現有的成就，決心改變現狀，賦薄意以新的生命。於是，毅然放棄每月很可觀的經濟收入，暫時放下雕刀，到福州城內一位畫師家中學習中國畫。他一面勤奮學畫，一面致力於古代石刻、畫像磚藝術的研究，吸取中國繪畫藝術養份，豐富傳統的深刀技法，探索新的藝術途徑。正因為他具備很深厚的筆墨功力，能用畫理於石面，熔雕、畫於一爐，才促使他的薄意藝術獨闢蹊徑，卓然成家。

　　二十世紀初，正是他藝術創作最旺盛的時期，求者踵接，寒暑不斷，文人雅士、社會名流都樂於與他交往，使他有機會觀賞到古今名畫，從中得到教益，促使他的才華得到更充分發揮。當時著名畫家熊文鏞（？─1917）見到他的作品，曾驚歎道：清卿畫石非人之畫紙所能及也，是石以畫傳者。

　　他創作的薄意，內容豐富，取材廣泛，人物、山水、花鳥、魚蟲無所不精。雕刻人物，特別喜歡選擇膾炙人口的古典文學、民間故事為題材，諸如：東籬採菊、踏雪尋梅、米顛拜石、羲之愛鵝、達摩面壁、竹林七賢、八仙過海、香山九老等等。雕刻山水，他喜選用裂紋較多的石料，審曲度勢，慘淡經營。或描繪萬里晴空，落日歸帆：或表現重巒疊嶂，密林深溪；或刻畫浮雲繞樹，飛泉出澗。一幅幅宛如意境幽清的山水畫。雕刻花鳥，他多選擇諸如梅雀爭春、荷塘鴛鴦、黃菊雛雞、凌波仙子等寓意吉祥的畫面，於清潤中見艷麗。更耐人尋

味的是草蟲小品，數根蘆葦、幾葉翠竹、飛舞雙蝶、婷立蜻蜓，寥寥數筆，尤見精神。

「因材施藝、巧掩瑕疵」是林清卿創作的一個重大藝術成就。陳子奮在所著《頤諼樓印話》中稱讚他的薄意：「花卉之嫵媚生動，雖寫生家罕能及。山水竹木，亦靜穆深厚。難得在利用石之病，而反見天然。」凡觀賞過他的作品的人，也都會有這樣共同的感覺：凡石料的色澤愈雜、裂紋愈多，他的構思就愈精妙。

林清卿薄意的佈局，繁而不亂，簡而有致，章法雅典，運刀如筆。手法洗煉嫻熟，刀過之處，神情畢肖，妙趣橫生。龔綸《壽山石譜》評他的藝術：「精巧絕倫，真能用刀如筆，在楊（璇）、周（彬）二家，別開生面者。」

他的藝術成就的取得，是與他一絲不苟的嚴肅創作態度分不開的。每次創作，他總要對着石料反復揣摩，有時通宵達旦，一連幾天未曾動過一刀一筆。傳說有一次他創作《羲之愛鵝》時，作品中的兩隻鵝畫了又改，改了又畫，總感到形象不夠理想。於是就跑到街上買回一雙大肥鵝，養在後院，凝神觀察，直到胸有成竹後才揮刀成圖。可見每一件大僅方寸，薄不盈分的薄意，都灌注着作者多少心血呵！

林清卿晚年雖名重藝壇，卻更加熱愛藝術，長年握刀不輟，藝術更臻成熟，風格趨向精練潑辣，揮灑淋灕。樹木、花鳥則喜歡飾以陰刻開絲，以形寫神，達到爐火純青的境地。這位傑出的薄意藝術大師一生中留下的大量遺作，豐富了中國工藝美術寶庫。他的藝術風格對現代薄意雕刻的發展產生了極其巨大的影響。他一生雖無正式授徒傳藝，但為人謙和，得其教誨指導者不少。

鄭仁蛟（1881－1941）

鄭仁蛟，字家聲。福建閩縣（今福州市）人，居東門蕉坑。早年隨從林元珠學藝，但不受陳法束縛，未滿師即離開師傅，遍遊全省，到處尋師訪友，並在惠安等地從事青石雕刻有年，後又改業，鑽研龍眼木雕技術。集青石雕刻、泥塑、木偶及木、牙雕刻諸藝之精華，藉以豐富壽山石雕表現技法，使傳統技藝為之煥然一新。

仁蛟擅長人物、印鈕、古獸雕刻，圓雕人物尤其佳妙，為同行所稱道。他的創作題材極為廣泛，凡神話人物、民間故事乃至現實生活，都是他表現的內容。他每創作一件作品，動刀之先，必靜對石料，反覆揣摩「相石」。有「一相抵九工」口訣傳世（福州方言，意為：細心「相石」，合理設計，能抵盲目雕刻九天的效果）。作品以構思新穎，善取巧色而稱著。當時雕刻人物的藝人，多出其門下，弟子之眾，冠於同行。

林文寶（1883－1944）

林文寶，小名牛姆。福建侯官（今福州市）人。居西門半街。潘玉進弟子，擅長印鈕雕刻，風格超逸古樸，名重一時，譽稱「鈕工一巨擘」。

文寶刻鈕，取材廣泛，古獸、博古乃至牛、馬、魚、蟲。所製獸鈕，面部略呈方形，氣魄雄偉。博古則仿青銅器圖案，樸茂典雅，各種動物一經誇張變化，巧妙雕鏤於印章之頂，造型別致。陳子奮在所著《頤諼樓印話》中評他的印鈕雕刻：「獅、虎、魚、龍絕肖古刻，博古彷彿於鐘鼎彝器之紋。尤以印頂尖、圓、斜、扁之不同，依勢肖形，俱能契古。」

文寶晚年貧困潦倒，時食不飽腹，衣不禦寒，終於 1944 年慘死街頭。

陳可觀（1890－1917）

陳可觀，福建侯官（今福州市）人。陳可應堂弟，師潘玉進。擅長獸鈕、人物雕刻，黿、鰲、龍、鳳尤其佳妙。人物多仿古刻，寧靜端莊。少年多才，惜英年早逝。

林友琛（1894－1970）

林友琛，字有深、友清，號渭承。福建閩縣（今福州市）人。壽山石雕東門派創始人林元珠次子。因與林清卿同名於世，故有「東門清」之稱譽。中國美術家協會福建分會會員。擅長印鈕、人物雕刻，繼承家法，饒有古意。喜刻薄意、高浮雕，但取法與林清卿迥異。清卿薄意，雅淡靈巧，他則華麗雄健，多與浮雕技法相結合，精緻玲

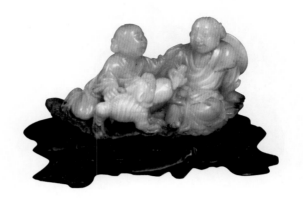

和合二仙
巧色高山石　5.5×9.6×5.5cm
林友琛作

瓏，層次縱深。

　　1955 年參加「福州市郊區壽山石刻生產小組」，石雕佳作除登載
書刊外，還多次選送出國展覽和獲得獎勵。1956 年福州市政府主管機
關授予「工藝美術藝人」榮譽稱號。

　　林友琛通過數十年的創作實踐，繼承和發揚了東門派的藝術特
色，並總結出許多攻石口訣，可惜文字記錄很少。張幼珊《壽山石考》
錄有他的雕刻要訣，其中如「相度石勢，以工配石，以石取形」、「以
能變為上」等語，皆經驗之說。可見他不但有豐富的實踐經驗，而且
藝術理論也有過人之處。

陳可銑（1895 — 1960）

　　陳可銑，福建侯官（今福州市）人。居小排營，後遷鼓樓東牙
巷，開設名號「雪鴻廬」的半爿圖章小肆。其父宗澤，兄可訪均工印
鈕。可銑自幼受家庭薰陶，嗜好刻石。始仿林文寶製鈕法，以後又專
事商周秦漢鐘鼎玉器圖案的研究，逐漸形成自己的藝術風格，以簡練
古拙而揚名。

　　他的印鈕雕刻，雖乏師承，亦不泥古，但能將傳統技法巧妙地應
用在各種石章之上，無論石質優劣，形狀異同，皆能因材施藝，精心
經營。刻製方法與眾不同，他不倚鑢鑿之功，而純用圓刀、半圓刀等
修光刀具削刮成鈕，故能完整地保留石章原形，刀法渾樸厚重。在他
創作的各種獸鈕中，以螭虎最常見，有螭虎穿環、螭虎穿錢等多式。

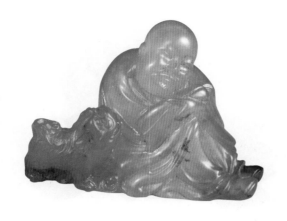

伏獅羅漢

坑頭黃水晶凍石　3.8×5.6×3.5cm
林友竹作

創有一種滾身軟螭，屈曲盤旋，生動有力。還善於雕刻各種姿態的戲
球獅鈕，有滾、爬、昂、俯各式，神態逼真，栩栩如生。凡製獸鈕，
多作平台單獸，台下刻浮雕夔龍博古邊紋。1956 年參加「福州市鼓樓
區圖章供銷組」擔任工務。

　　可銑秉性孤僻，終身不娶。於藝事，獨持己見，不隨和附會。一
生與石章結知己，清貧度日而無怨言。

鄭金水（1898－1972）

　　鄭金水，福建侯官（今福州市）人。工印鈕、薄意。初學陳可
觀，復參照林文寶刻鈕技法，變古樸為靈巧。喜作立鳳鈕，毛羽玲
瓏，透剔精巧。晚年改行他業。

馮堅欣（1899－1988）

　　馮堅欣，福建閩縣（今福州市）人，居秀嶺。早年師從鄭仁蛟，
擅長鈕雕和動物圓雕，尤善雕刻騎獸書檔，造型古樸雄奇，刀法清麗
靈秀。一九五六年參加「福州市壽山石刻工藝美術生產合作社」。

林友枝（1900－1954）

　　林友枝，小名大俤。福建閩縣（今福州市）人。元水長子。工圓
雕動物，亦擅製鈕，承其父技法，尤喜雕刻古獸書檔。

林友竹（1904－1952）

　　林友竹，福建閩縣（今福州市）人。林元水三子，幼從父學習壽
山石雕，後拜鄭仁蛟為師。工圓雕人物，尤長仙佛、仕女雕刻。創作

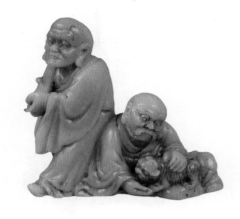

雙羅漢
善伯洞石
姜海清 作

石雕能依石勢造型，用刀簡練，利用俏色恰到好處。以善於「量材取巧」而聞名藝壇。

鄭祖竹（1904—1952）

鄭祖竹，福建閩縣（今福州市）人。早年跟隨鄭香霖學習壽山石雕，擅長鈕雕、人物圓雕，仕女形象尤佳。與林友竹同年生、卒，且兩人生前交往甚密，互相交流技藝，親同手足，世有「後嶼二竹」之稱。

姜海清（1910—1998）

姜海清，原名世深，福建閩縣（今福州市）人，居上洋。早年隨劉孔貴學習壽山石雕，又拜鄭仁蛟門下深造。擅長人物、動物圓雕，仕女形象尤佳。承東門派衣鉢，又吸取各家之長，自成風格，作品有《羅漢》、《麻姑獻壽》和《牧童牛》等。二十世紀三十年代設肆聖廟路，額書「碧石齋」，為福建老字號。1958 年參加「福州市鼓樓區圖章供銷組」。

陳可平（1910—1991）

陳可平，小名欽章。福建侯官（今福州市）人，居鳳尾。幼隨父陳宗士學習雕鈕，承西門派衣鉢。擅長製鈕，喜刻平台立獸，以仿刻古印聞名，偶學周彬遺法，作博古平鈕，饒有古意。二十世紀三十年代設肆省府路，號「珍壽齋」，1956 年參加「福州市鼓樓區圖章供銷組」。

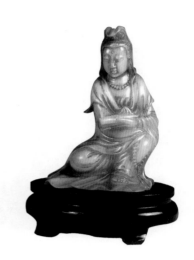

觀世音菩薩像
白高山石　9.5×7×4.5cm
黃信開作

黃信開（1911－1963）

　　黃信開，小名榮榮，福建閩縣（今福州市）人。祖業琢玉，擅刻壽山石雕人物，觀音、達摩尤佳。偶刻動物、古獸，皆承鄭仁蛟衣鉢。打坯喜用大斧，技法獨特。傳世一件遺作《觀音立像》，高十四厘米，虎崗石，觀音雙手抱瓶，欲行又止，神態端莊，衣褶流利，身旁立一獅犼，座配蒲團形，堪稱妙品。

黃恒頌（1912－1958）

　　黃恒頌，小名香俤，福建閩侯（今福州市）人。居東門樟林。早年隨「碧琳章」店主鄭家俊（善刻動物）學藝，出師後又得鄭仁蛟指導，受益頗多，技藝長進。工獸紐、圓雕，尤善雕刻動物。

　　1955年參加「福州市郊區壽山石刻生產小組」，潛心研究各種家畜動物的習性、動態，經常深入牛欄、豬舍觀察寫生。有時為了更真實地表現家畜的神態，帶上石料、刀具，在飼養場中就地操刀。作品富時代氣息和獨特風格。佳作《群豬》、《牧牛》等，選送國際展覽，獲獎勵。曾刻《九螭穿環》石章一枚，旗降石，在大僅五厘米的印台上，用錯綜的刀法刻畫九隻輾轉盤曲的螭虎，穿越四個活動的圓環，環環相連，首尾銜接，只需輕微轉動，即發鏗鏘之音。構思之妙，技巧之精，為同道所欽佩。1956年，福州市政府主管機關授予「工藝美術藝人」榮譽稱號。

林元慶（1912－1994）

林元慶，福建閩侯（今福州市）人。師從鄭香霖，擅長鈕雕及人物、古獸圓雕，尤喜表現騎獸仙佛題材，造型奇特，頗受藏家青睞。1955 年參加「福州市郊區壽山石刻生產小組」，長期從事壽山石雕創作。

黃忠泉（1913－1992）

黃忠泉，小名貴俤，福建閩侯（今福州市）人。幼年拜林元珠為師，是林氏關門弟子。繼承東門派藝術風格，以雕製古獸印鈕見長。

1956 年加入「福州市壽山石刻工藝美術生產合作社」後，主要從事壽山石鑲嵌新工藝的研製工作，多次參加國家禮品展的創作。

王乃傑（1913－1990）

王乃傑，福建閩侯（今福州市）人。幼入私塾讀書，期間得重病致聾，仍不減學習信心，繼續就學至十四歲，終因家貧而輟學從藝。各業視其殘廢，不予收留。時石雕名匠鄭仁蛟見他聰明有志，願收門下，細心栽培，以寫字或作手勢傳授壽山石雕技術。乃傑夜以繼日，勤學苦練。歷數年，雕刻花鳥、蔬果能得師法。

1955 年參加「福州市郊區壽山石刻生產小組」，翌年創作《石榴水盂》參加福建省民間美術工藝展覽，獲「三等獎」。在 1957 年中國聾啞人福利會舉辦的聾啞人美術工藝展覽會上，他的佳作《和平時時青》被評為「優秀作品」。繼後，他又選用一塊銀裏金旗降石，雕刻巧色《南瓜盆》，利用外表白色石料，鏤雕舒展的藤蔓和蓬勃的瓜葉，黃色部分刻成一顆飽含水分的碩大南瓜，中間鏤作水盆，成為一件既有實用價值，又具很高藝術水平的工藝品，選送國際展出，獲高度評價。自此，以善刻《石榴盂》、《南瓜盆》而聞名於世，被人們尊稱「南瓜傑」。1960 年，福州市政府主管機關授予「工藝美術藝人」榮譽稱號。1987 年福建省二輕廳授予「工藝美術專家」稱號。

他雕刻各種花鳥、人物圓雕，亦具自己風格。刻花鳥能從日常生活中見到的花卉、禽鳥形態特徵，加以提煉加工，與石形、色澤巧妙結合，達到裝飾效果。刀法玲瓏纖細，一絲不苟。雕刻人物體態豐

滿，衣褶簡練，以觀音、羅漢最富特色。作品完成後，喜在底部陰刻楷書署名，以示負責。

李希（1913－1987）

李希，字二梅，福建閩侯（今福州市）人。幼隨舅鄭金水學習鈕雕，後拜林文寶為師。擅長古獸、博古鈕雕，尤喜創作戲球獅鈕式，造型古樸，蘊含靈氣，傳承西門派藝術風格。1956年參加「福州市鼓樓區圖章供銷組」。

姜海天（1914－2004）

姜海天，原名世天，福建閩侯（今福州市）人。早年從業石雕，先後隨馮依煥、馮堅華學藝。擅刻仙佛、仕女圓雕，傳承東門派風格。

1956年參加「福州市壽山石刻工藝美術生產合作社」。曾受聘擔任樟林石刻廠技術指導，為發展農村社隊壽山石雕作出貢獻。

王炎銓（1915－1949）

王炎銓，福建閩侯（今福州市）人。擅長薄意雕刻，私淑林清卿，能得其法。以桂花、海棠小景尤佳。抗戰期間，避難閩北山區從業刻印。1949年初亡於車禍。

阮文釗（1917－2001）

阮文釗，別名依邦，福建閩侯（今福州市）人。早年入馬楨記圖章店學藝，師從林元水。擅於應用傳統技法雕製印鈕、古獸文玩，螭、龍造型渾樸，刀法簡練，獨具風格。

1955年參加「福州市郊區壽山石刻生產小組」，長期負責企業石料採購工作，精於壽山石品種鑒定與評價。1978年創作《荷葉螃蟹》入選「全國工藝美術展覽會」，獲好評，並選送日本展出。

楊鼎進（1918－1985）

楊鼎進，又名挺進，福建閩侯（今福州市）人。早年入陳壽柏圖章店學刻印章，其間私淑林清卿。善刻山水、花鳥薄意。中年遷居台灣，時有佳作問世。

林榮（1919－1992）

林榮，字鵬榮，福建閩侯（今福州市）人。早年入珍壽齋圖章店學藝，師從林水俤。融東、西門派鈕雕風格於一體，以擅刻龍、龜和用端鈕式名於世。1956 年參加「福州市鼓樓區圖章供銷組」。

王雷庭（1919－1983）

王雷庭，別號依媄，福建閩侯（今福州市）人。出生於雕刻世家，祖父王啟清從業龍眼木雕以擅刻《歡手彌勒》聞名於世。他自幼受其藝術薰陶，酷愛雕刻藝術，十二歲跟隨叔父王則技學習木刻技術，出師後到省府路舅父陳雪邨開設的「陳壽柏」圖章店學習刻印，從此改業壽山石雕，得林清卿指導，潛心鑽研薄意藝術。深得林氏技法精髓，成為現代西門派薄意藝術代表人物。擅長山水、花鳥薄意雕刻，兼工篆刻。民國期間曾設肆於省府路，號「錦玉齋」，1956 年參加「福州市鼓樓區圖章供銷組」。

他雕刻薄意，善於利用壽山石料的色澤紋理，因材施藝，巧掩瑕疵，立意清新，刀法嚴謹。1978 年，他與學生合作運用薄意藝術手法，結合淺浮雕技藝，創作一組《東方紅組雕》，在「全國工藝美術展覽會」上得到專家們的高度稱讚。雷圭元在 1978 年 3 月 19 日《北京日報》「春風送暖，百花盛開──全國工藝美術展覽會觀後感」一文中稱讚：「這組石雕利用壽山石固有的形狀、色澤，略施刀筆，一氣呵成，適當而巧妙地將革命聖地的景色，刻畫得酣暢飽滿，淋漓盡致。是一幅幅白描，也是一首首樸素的民歌。」

王雷庭晚年技藝日臻成熟，佳作不斷，有《香山九老》、《山行》等田黃石薄意雕刻品參加香港、新加坡等地展覽，廣受藏家追捧。為福建省工藝美術學會會員。

林壽煁（1920－1986）

林壽煁，字煁寶，福建閩侯（今福州市）人。壽山石雕東門派創始人林元珠之孫，友琛三子。家學淵源，承家法而能出新意，工薄意、浮雕，以善刻松鶴、花鳥著名於世，表現技法多樣，作品矯健富麗、玲瓏精巧。尤重石形、巧色的利用，修光刀法清秀靈利。薄意雕

刻，能吸取西門派的藝術精華，加以融匯，自創風格。喜作多層次佈局，意境縱深。1956年，福州市政府主管機關授予「工藝美術藝人」榮譽稱號。為中國美術家協會福建省分會會員、福建省工藝美術學會會員。

1954年，選用虎崗石雕刻「鵝燕薄意筆筒」，以傳統的藝術手法，表現春柳吐綠，群燕飛逐，八隻白鵝泛游戲水的生動圖面，既實用又美觀，獲福建省文學藝術工作者聯合會頒發的創作獎金，並選送蘇聯及東歐多國舉辦的「中國工藝美術展覽會」，榮獲獎勵。原作由世界上收集古代東方、古希臘羅馬和西歐藝術珍品的最大博物館之一莫斯科普希金造型藝術博物館收藏。

1955年參加「福州市郊區壽山石刻生產小組」後，積極創新，佳作頗多。在1956年「福建省民間美術展覽會」上，他創作的《松鶴》被評為二等獎。1958年創作《荷花盂》獲福建省工業廳、文化局「個人創作獎」。1959年他的多件作品參加「全省工藝美術展覽」，獲得「新產品創作獎」。1961年創作《群仙祝壽》，獲福州市工藝美術局「藝術創作獎」。

林壽煁在努力創作的同時，還大膽探索，擴大壽山石雕的表現技法和與其他材料的巧妙結合。二十世紀六十年代初曾進行壽山石與象牙、牛角相結合雕刻的嘗試，以象牙製成喜鵲的胸腹和梅花，用牛角雕刻成喜鵲的頭部、尾翼和彎曲的梅枝，取名《喜上梅梢》，以構思新穎、形象逼真在展覽會上得到高度評價。後又試製成功石雕「鑲嵌」新技法，利用各色壽山石片，刻成分解浮雕，鑲嵌於漆器圍屏、掛聯之上，漆、石相得益彰，光彩奪目。為壽山石雕與脫胎漆器這兩種著名的福州地方工藝品種的結合裝飾，開闢了一條新的表現途徑。

晚年屢出外參觀學習，體驗生活，創新作品尤多。如《稻香千里》、《鵝杏柳燕》、《天塹變通途》、《成昆鐵路過彝家》和《南昌起義紀念館》等，以山水、花鳥傳統題材來反映新生活，受到各界人士讚揚。先後應邀前往香港，新加坡等地表演雕刻，交流技藝。

1984年，他利用三塊分別重550克、255克和105克的田黃凍

石，刻成《秋山行旅》、《歲寒三友》和《柳鵝》，參加第四屆全國工藝美術品百花獎評比，以工精藝巧博得專家稱譽，獲得「金杯獎（珍品）」最高榮譽，是壽山石雕界第一位獲此殊榮的藝人。也是他以將近古稀之年，竭盡心思，留給後人的一份稀世珍寶。

林訓多 (1922－2004)

林訓多，福建閩侯（今福州市）人。早年跟隨陳可銑學習鈕雕，能傳其法。擅刻各式獸鈕，造型渾樸，刀法簡潔，備受金石家讚賞。1956 年參加「福州市鼓樓區圖章供銷組」。晚年佳作尤多，在海外享有盛名。

林棋俤 (1922－2002)

林棋俤，原名訓禹，字其惠。福建閩侯（今福州市）人。十二歲入陳宗士圖章店學藝，拜陳可應為師，又得林清卿指點，專攻薄意雕刻，傳承清卿技法。作品講求國畫章法，運刀快捷，一氣呵成。

1956 年參加「閩侯縣壽山石刻生產合作社」，於 1979 至 1981 年連續三年榮獲福州市「勞動模範」稱號。

陳炳年 (1924－2009)

陳炳年，福建閩侯（今福州市）人。幼隨父陳榕俤學習壽山石雕，後拜黃信開為師，擅刻人物圓雕，仕女形象尤佳。

1956 年參加「福州市壽山石刻工藝美術生產合作社」。曾任福州石雕廠副廠長，1989 年創作《十二子彌》、《螃蟹荷煙盤》等石雕參加新加坡舉辦的壽山石展覽。

姜世桂 (1925－1994)

姜世桂，福建閩侯（今福州市）人。幼隨兄姜海天學習石雕，擅長人物圓雕，尤善刻彌勒、壽星。1956 年參加「福州市壽山石刻工藝美術生產合作社」，創作《前沿豐收》、《和合枱燈》等，獲福建省文化局「個人創作獎」，刊載《裝飾》期刊。

1962 年受聘擔任福州工藝美術學校教師多年。

陳楊祥 (1925－2006)

陳楊祥，福建閩侯（今福州市）人，早年入馮華記圖章店學藝，

古象
脂白旗降石
郭茂康作

從事印鈕、文玩雕刻。擅長龍、獅、麒麟等瑞獸及水牛等動物題材。1956 年參加「福州市鼓樓區圖章供銷組」。晚年佳作頗多。

郭茂康（1926－2008）

郭茂康，小名細俤，福建閩侯（今福州市）人。早年拜葉錦開為師，後隨兄郭茂新從業壽山石雕，長期為各圖章店、古玩商雕刻印鈕，風格受林文寶影響，又得林友竹指導，雕刻人物圓雕，塑造李白醉酒形象尤佳，自成風格。1956 年參加「福州市壽山石刻工藝美術合作社」。二十世紀八十年代技藝日臻成熟，作品多為海外收藏。

林依友（1928－2007）

林依友，別名信友，福建閩侯（今福州市）人。早年拜黃恒頌為師，擅刻人物、動物圓雕及騎獸印鈕。

1956 年參加「福州市壽山石刻工藝美術生產合作社」後，積極創作，熱心授徒傳藝，培養石雕新生力量，屢獲福州市「勞動模範」及先進生產者等榮譽稱號。

許連鏗（1928－2011）

許連鏗，福建閩侯（今福州市）人。早年入劉秀古古董店學藝，精於壽山石雕的磨光技術，他善於揣摩不同作者的藝術構思，充分發揮石料的特質，通過精研細磨，讓雕刻品煥發寶光異彩。1956 年參加「福州市壽山石刻工藝美術生產合作社」。現代名師佳作多由其配合磨光完成。

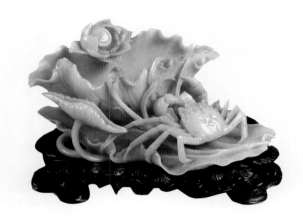

荷蟹

白旗降石　9.5×15×8cm
林炳生作

　　1987 年，福州市政府授予「二級名藝人」榮譽稱號，是迄今壽山
石雕界磨光技師中第一位獲此殊榮者。

林炳生（1930－1986）

　　林炳生，原名壽樑，福建閩侯（今福州市）人，幼隨父林友竹學
習壽山石雕，家教甚嚴，從而打下堅實的雕刻基本功，能繼承發揚父
輩善於利用石形、石色因材施藝的表現手法，創作圓雕，鏤空雕，自
成風格，刻畫古代人物神態尤其佳妙。構思新穎，運刀敏捷，在業內
享有「快刀手」稱譽。1956 年參加「福州市壽山石刻工藝美術生產合
作社」。

　　1972 年創作《菊花籠鳥》、《活鏈花籃》等作品入選「全國工藝
美術展覽會」，以高超的技藝廣獲好評。

周則斌（1934－1994）

　　周則斌，福建閩侯（今福州市）人。幼隨父周寶庭學習壽山石
雕，年未及冠便同父親遊藝於省城各圖章古玩店雕刻石雕。1955 年參
加「福州市郊區壽山石刻生產小組」，擅長人物、花果圓雕，敢於探
索新題材、新工藝，曾自費前往浙江青田等地考察，擴大眼界。

　　1956 年創作《群雞》、《三佛手》入選福建省民間美術工藝展覽
會獲「三等獎」；1959 年《水果盤》參加在京舉辦的「福建省工藝美
術展覽會」，並刊載《福建工藝美術》大型畫冊。晚年致力於壽山石
鑲嵌工藝的研發工作。

蕉葉雛雞
巧色雞母窩石　7×8.5×3.2cm
林碧英作

莊信海（1946－2003）

　　莊信海，原名聖海，福建福州人。1966 年畢業於福州工藝美術學校（現為閩江學院藝術學院），師從姜世桂、陳敬祥，後又得周寶庭指導，擅長瓜果、草蟲圓雕。

　　1973 年以海產螺、蟹、蝦及貝殼等為素材創作壽山石雕《海味盤》參加「全國玉器、石雕觀摩會」，獲玉石界專家高度評價。1990年《花紅瓜甜》獲全國工藝美術品百花獎評比「希望杯」獎。赴港、澳、台地區及日本、新加坡、韓國等國辦展交流石藝。1992 年福州市政府授予「一級名藝人」榮譽稱號。曾任福州石雕藝術工藝廠廠長。

林碧英（1946－1997）

　　林碧英（女），福建長樂人。1965 年畢業於福州工藝美術學校（現為閩江學院藝術學院），就職於「福州工藝石雕廠」，後調「福建省工藝美術綜合實驗廠」。師從陳敬祥，又得林壽煁等指導，勤奮好學，博取眾長。1983 年參加「中國漢唐工藝研究班」深造，擷取漢、唐藝術神彩，豐富壽山石雕創作，自成一格。

　　1987 年創作《伎樂鳴九歌》獲福建省「優秀創作獎」，並選送「全國工藝美術展覽會」。同年，福建省二輕廳授予「工藝美術專家」榮譽稱號。1988 年《花鳥十章》獲第八屆全國工藝美術品百花獎「優秀創作二等獎」，被中國工藝美術館收藏。

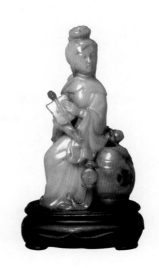

執扇仕女

巧色高山凍石　8×4.8×3cm
周寶庭作

郭祥雄（1956－1997）

　　郭祥雄，福建福州人。幼隨父郭功森學習壽山石雕，擅刻獸鈕。
悉心研究古代石刻、瓦當及彝器圖案，繼承傳統鈕雕技法，立志創
新。1979 年入「福州市美術館」從事壽山石雕創作。作品《壽山石十
章》、《飛獸匜》和《麒麟瓶》等參加國內外展覽並獲獎勵。

二、工藝大師名錄

（一）中國工藝美術大師

周寶庭（1907－1989）

　　周寶庭，小名依季，又號異臂，福建閩縣（今福州市）人。早
年拜林友琛為師學習壽山石雕，宗東門派技法，出師後遊藝於省城古
玩圖章商舖。多年後因慕鄭仁蛟大名，又上門求師補藝三載，石藝長
進，得其真傳，風格為之一變，遂成壽山石雕同業中的佼佼者。以擅
刻仕女圓雕、古獸把件和印章鈕雕飲譽中外，備受金石鑒藏家所推崇。

　　1955 年，積極參與籌建「福州市郊區壽山石刻生產小組」，並將
住宅無償提供小組工場使用。1956 年，福州市政府主管機關授予「工

藝美術藝人」榮譽稱號。長期擔任企業質量檢驗和技術指導工作，數十年如一日任勞任怨，淡泊名利，為提高壽山石雕藝術水準和培養新一代技術骨幹，默默奉獻，深受後輩敬仰。1982 年 6 月，福建省、福州市各界人士為紀念他從藝 60 周年，舉行隆重活動和「個人作品展覽」。被尊為「壽山石藝一代宗師」。

周寶庭一生執着藝事，精益求精，取人之長，補己之短，集東、西二大流派之精華，融滙貫通，卓然成家，其石雕風格被世人稱為「周派」。他創作古典人物，善於充分保留璞石原形，造型豐滿，古樸典雅。雕製印鈕，能依勢造型，運刀簡練，饒有古意。又在傳統古獸鈕雕的基礎上，創作古獸手把件新品種，內容新穎，刀法流暢，神韻生動，惟妙惟肖，既具濃厚的裝飾效果，又富有手感，適合玩家掌中摩挲品賞。

1978 年，寶庭雖年邁古稀仍不服老，不顧眼花腕儃，疾病纏身，創作熱情不減當年。在授徒傳藝的同時，還致力於傳統技藝的發掘工作，雕製石章、古獸文玩數百件，供創作者借鑒參考，為壽山石雕藝術留下一份寶貴的實物資料。一生佳作無數，多件參展並獲獎，主要有：1954 年《九螭穿環》，選送參加在蘇聯及東歐多國舉辦的「中國工藝美術展覽會」榮獲獎勵；1962 年《十六羅漢》獲福建省工藝美術評比「優秀獎」；1972 年《雪壓冬梅》入選「全國工藝美術展覽會」；1977 年《古獸》入選「福建省工藝美術展覽會」；1978 年《古獸》、《百章獸鈕》（合作）入選「全國工藝美術展覽會」；1979 年《壽山石章》選送參加在日本舉辦的「中國工藝美術展覽會」。同年《石章四件（套）》獲福建省工藝美術新產品「創新獎」並選送「全國工業展覽會」；1984 年《古獸一套》獲福建省經委評比「優秀獎」；1985 年《二十八獸印章》獲第五屆全國工藝美術品百花獎評比「金杯獎（珍品）」；1997 年《犀牛沐日》被選作中國郵政《壽山石雕》郵票圖案。先後被授予福州市工藝美術「特級名藝人」、福建省工藝美術大師等稱號。

1988 年，獲授第二屆「中國工藝美術大師」榮譽稱號。

雙龍戲珠鈕扁形章

巧色荔枝凍石　6.5×5×1.8cm
郭功森作

郭功森（1921－2004）

　　郭功森，福建閩侯（今福州市）人。早年跟隨林友竹學習壽山石
雕，又得鄭仁蛟、林清卿指導。1952年創作石雕《斯大林像》入選
福建省首屆美術作品觀摩會並獲四等獎，繼赴中央美術學院華東分院
（現為中國美術學院）「民間美術工藝研究班」深造。結業後返回家鄉
後嶼與東門派十數位藝人一道創辦「福州市郊區壽山石刻生產小組」。
1956年在「福州地方工業名牌貨展覽會」上，郭功森等石刻被列為
「名牌貨」，同年，福州市政府主管機關授予「工藝美術藝人」榮譽稱
號。1957年出席「首屆全國工藝美術藝人代表大會」。1958年被福州
市工藝美術研究所聘為特約研究員，並擔任福州工藝美術研究所工場
主任，兼事福州工藝美術學校教學工作多年。

　　他擅長人物、山水和花鳥圓雕，雖師出東門藝術流派，但不拘泥
於狹隘的門戶觀念，能緊密結合現實生活，創作新題材。作品構思巧
妙，形象生動。一生佳作不斷，為壽山石雕藝術增添光彩，多件作品
參展並獲獎，主要有：

　　1959年《九鯉連環卣》選送北京人民大會堂福建廳陳列；1963
年《夜宴桃李園》選送日本展覽；在1972年舉辦的「全國工藝美術
展覽會」上，他有《山村新貌》、《伎樂天》、《雪梅》和《烏龍江》
四件作品入選；1973年創作的《武夷風光》被天津市藝術博物館收
藏；1974年《百花迎春瓶》選送澳大利亞、新西蘭展出時，受到國際

漁讀

紅善伯凍石　6.5×4.5×2.5cm
郭懋介作

友人高度評價，當地報刊爭相刊登作品圖片並撰文評介；1978年《韶山》入選「全國工藝美術展覽會」。

　　二十世紀八十年代後，改革開放的形勢激發了他的創作熱情，在歷屆「全國工藝美術品百花獎」評比中，他創作的《竹林七賢》和《壽山石章十寶》連續獲得第二、三屆「優秀創作獎」，並在以後的多屆評比中擔任評委。在1987年舉辦的「全國工藝美術展覽會」上，年過花甲的他又創作大型石雕《紅桃頌千秋》參加展出。

　　郭功森數十年如一日，不但技藝高超，作品富有自己的風格，而且認真總結經驗，熱心培養新生力量。編著《壽山石雕淺談》、《林清卿薄意藝術》等為壽山石雕留下一份寶貴資料。其生平傳略被收入《中國美術家辭典》、《中國美術家人名辭典》以及《中國現代美術家名鑒》等。生前歷任中國美術協會福建分會第一屆理事、福建省工藝美術學會副理事長和福建省政協常委等職，先後被評為高級工藝美術師職稱及福州市工藝美術「特級名藝人」、福建省工藝美術大師、中國玉石雕刻大師稱號。

　　1979年，獲授首屆「中國工藝美術家」（後更名「中國工藝美術大師」）榮譽稱號。是壽山石雕界第一位獲此殊榮的雕刻師。

郭懋介（1924－2013）

　　郭懋介，字石卿，號介伯，福建閩侯（今福州市）人。早年隨林友竹學習壽山石雕，出師後在馬禎記、慎昌仁、彝鼎齋等圖章、古董

鐵枴李
巧色旗降石　8.8×6.5×4cm
林元康作

店從事雕刻及古玩鑒定工作，年未及冠，藝已成名，譽稱東門派後起之秀。抗戰期間，避難閩北山區從業刻印，得高拜石、鄭乃珖及蔡鶴洲、蔡鶴汀兄弟等畫家指導，眼界頓開，藝術長進。

　　二十世紀五十年代後在行政機關工作期間不忘學識修養，飽覽古今珍藝，廣交文化哲友，閱歷豐富，見多識廣。晚年重握雕刀攻石，融詩、書、畫、篆於一爐。以人物、山水圓雕、浮雕及薄意雕而著稱，備受海內外鑒藏家熱捧。一生佳作無數，多件參展並獲獎，主要有：《鍾馗抓鬼》、《招財進寶》和《十六應真》分別獲福州市第六、九和十一屆工藝美術如意獎一等獎；2000 年《雙星圖》獲中國工藝美術大師精品博覽會金獎；2001 年《三個和尚沒水喝》獲福建省工藝美術學會「精品獎」，同年又創作《觀音》獲中國工藝美術學會「精品獎」。

　　先後被評為高級工藝美術師職稱及福建省工藝美術大師、中國玉石雕刻大師稱號。

　　2006 年，獲授第五屆「中國工藝美術大師」榮譽稱號。

林元康（1925－2015）

　　林元康，福建閩侯（今福州市）人。自幼受堂兄林元慶的影響，愛好壽山石雕，師從林友竹，又得周寶庭指導。1958 年赴浙江美術學院（現為中國美術學院）「民間藝人進修班」學習，在長期創作實踐中，博取眾家之長，自成風格。作品以人物、山水圓雕見長，題材新

穎，藝術處理簡潔而傳神。

1955 年參加「福州市郊區壽山石刻生產小組」後，立志創新，努力表現現實題材，特別喜歡創作反映農村生活的作品。其中《飼養員》、《大鬧春耕》等石雕在藝界初露頭角，獲得業界好評。

從藝七十年來，多件佳作參展並獲獎，主要有：1956 年《拾麥穗》獲福建省民間美術工藝展覽會四等獎；1958 年《兒童菜園》、《面具》獲福建省工藝美術新產品展覽會「個人創作獎」；1977 年《開慧陵園》獲福建省工藝美術展覽會「優秀作品獎」；1984 年《武夷山》獲福建省二輕廳「優秀作品獎」；1985 年《鐵枴李》獲全國第五屆工藝美術品百花獎「優秀創作獎」。

先後被評為高級工藝美術師職稱及福建省工藝美術專家、福建省工藝美術大師稱號。

2006 年，獲授第五屆「中國工藝美術大師」榮譽稱號。

馮久和（1928— ）

馮久和，原名求和，福建閩侯（今福州市）人。早年拜黃恒頌為師學習壽山石雕，1955 年參加「福州市郊區壽山石刻生產小組」，專事動物雕刻，尤其塑造「群豬」形象最具特色。同時還擅刻花鳥、果盆圓雕，作品富於自然情趣，委婉細膩，優美怡人，耐人尋味，以善於因材施藝，巧取俏色而著稱。

從藝七十年來，多件佳作參展並獲獎，主要有：1958 年《果盤》獲福建省工藝美術新產品展覽會「個人創作獎」；1972 年《花果纍纍》大型石雕入選「全國工藝美術展覽會」被列為優秀作品由國家收藏並選登於《中國工藝美術》大型畫集封面。該作品於 1979 年選送日本參加「中國工藝美術展覽會」廣獲好評，並於 1997 年被選作中國郵政《壽山石雕》郵票圖案；1977 年《大花籃》獲福建省工藝美術展覽會「優秀作品獎」；1978 年《果盤》獲福建省工藝美術評比「優秀作品獎」；1982 年合作《慶豐籃》獲全國石雕行業評比「優秀作品獎」；1987 年《花果籃》入選「全國工藝美術展覽會」；同年，《蟹籠菊花》獲福州市第二屆工藝美術如意獎二等獎。多次應邀出國辦展交流石藝。

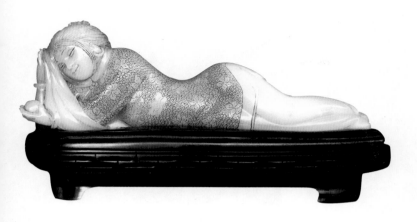

戲珠仕女

綠若通石　5×15×3.5cm
林發述作

先後被評為高級工藝美術師職稱及福建工藝美術大師、中國玉石
雕刻大師、國家級非物質文化遺產（壽山石雕）代表性傳承人稱號。

1997 年，獲授第四屆「中國工藝美術大師」榮譽稱號。

林發述（1929—　）

林發述，字阿述，福建閩侯（今福州市）人。自幼喜愛繪畫、雕
塑及音樂諸藝。1942 年入林友竹門下學習壽山石雕，1955 年參加「福
州市郊區壽山石刻生產小組」，翌年，偕同業青年共赴浙江青田等地
考察學習，繼入「福建省雕塑進修班」深造，業餘自習國畫，得宋省
予指導，擴大眼界，技藝長進。在熟練掌握傳統流派技藝的基礎上，
立志創新，吸取西洋雕塑和中國繪畫精華，融入石雕工藝之中，漸成
自己獨特的藝術風格。作品富有詩情畫意，趣味無窮，擅長人物、花
鳥圓雕，尤以彌勒、羅漢形象著稱，兼及高浮雕、鏤空雕和薄意雕等
技法。曾受聘福建省工藝美術實驗廠從事創作設計工作，並擔任福建
工藝美術學校教師。1961 年福建省手工業管理局授予「工藝美術藝
人」榮譽稱號。

從藝七十年來，多件佳作參展並獲獎。主要有：1972 年《魚游
魚樹》、《雙孔雀》等數件作品入選「全國工藝美術展覽會」；1974
年《雛雞》入選在澳大利亞、新西蘭等國舉辦的「中國工藝美術展覽
會」；1978 年《木筆壽帶》、《地道戰》入選「全國工藝美術展覽會」；
1982 年《布袋和尚》獲第二屆全國工藝美術品百花獎「優秀創作獎」；

北極熊

焓紅石　9×5.5×1.5cm
林亨雲作

1984 年《羅漢》獲全國第四屆工藝美術品百花獎「優秀創作獎」；
1997 年《三仙醉酒》被選作中國郵政《壽山石雕》郵票圖案；2001 年
《瀟灑走一回》獲中國工藝美術大師精品博覽會銀獎。

　　先後被評為高級工藝美術師職稱及福建省工藝美術大師、中國玉
石雕刻大師稱號。

　　2006 年，獲授第五屆「中國工藝美術大師」榮譽稱號。

林亨雲（1930－　）

　　林亨雲，福建閩侯（今福州市）人。自幼愛好美術，跟隨舅父陳
發坦學習龍眼木雕，師徒奔波於各縣鄉村，在受僱為人雕刻同時，認
真揣摩寺廟神像、民間泥塑，吸取精華，充實自己，在木雕人物和動
物方面都有較深的造詣。

　　1954 年參加「象園木刻加工場」，主攻動物圓雕，尤以善刻群熊
稱著，曾創作《黑熊》、《群熊》和《熊推缸》等題材木雕參加省、
市展覽，均獲好評。1956 年，福州市政府主管機關授予「工藝美術藝
人」榮譽稱號。

　　當他在藝術創作上取得一定成就之後，並不淺嘗輒止，仍然不
斷鑽研。1958 年參加「福建省雕塑進修班」學習，因成績優異被分
配福建省工藝美術實驗廠從事創作設計工作，同時應聘在福建工藝
美術學校擔任教師。長期的創作、教學實踐和良好的藝術環境，使
他有機會接觸到藝術界的名師巨匠，促使雕刻藝術全面發展，創作

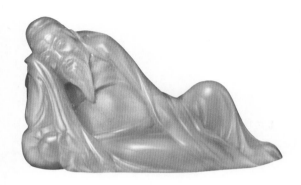

太白醉酒

坑頭凍油石　5.5×8.6×3.5cm
王祖光作

了許多優秀作品。其中黃楊木雕《鹿竹長春》1959 年曾入選「全國
工藝美術展覽會」。

　　二十世紀七十年代初，開始致力壽山石雕的創作工作，謙虛好
學，敢於實踐，在掌握壽山石雕傳統技法基礎上，融入木、牙雕刻的
藝術元素，漸成自己風格。以擅於表現人物、動物題材見長。金魚、
北極熊尤具特色。

　　從事壽山石雕以來，多件佳作參展並獲獎，主要有：1972 年《洪
宣嬌》、《熊貓竹》等入選「全國工藝美術展覽會」；1978 年《珊瑚金
魚》入選「全國工藝美術展覽會」，並被選送日本參加「中國工藝美
術展覽會」；1982 年《錦鱗游樂》獲第二屆全國工藝美術品百花獎「優
秀創作獎」，該作品於 1987 年入選「全國工藝美術展覽會」；1990 年
《海底世界》獲第九屆全國工藝美術品百花獎「金杯獎（珍品）」。

　　先後被評為高級工藝美術師職稱及福建省工藝美術大師、中國玉
石雕刻大師、國家級非物質文化遺產（壽山石雕）代表性傳承人稱號。

　　1993 年，獲授第三屆「中國工藝美術大師」榮譽稱號。

王祖光（1942—　）

　　王祖光，福建閩侯（今福州市）人。自幼隨父王乃元學藝，1958
年入福州市石刻廠，先後師從林友琛、周寶庭。勤學苦練，基本功紮
實，又善於博採玉雕、瓷塑及繪畫諸藝之長，融入壽山石雕傳統技
法。年青時代曾創作《張高謙》現代英雄人物題材壽山石雕，博得專

第七章　壽山石雕刻藝人

227

彌勒鈕方章

白高山凍石　9.8×3.1×3.1cm
葉子賢 作

家高度評價。

　　中年以後，悉心鑽研明清國畫和工藝品中的「觀音」藝術形象，
獨闢蹊徑，塑造出具有自己獨特風格的壽山石雕觀音造像，作品突出
菩薩端莊嫻靜、慈善祥和的內心世界，給人以洗盡鉛華、除滅喧囂的
藝術審美效果，並以純潔、寧靜之美，讓觀音走下神壇，賦予中華民
族理想中女性慈悲、善良之美的藝術魅力，被業內譽為「觀音王」。
同時創作以佛道、仕女等古典人物為題材的石雕，亦有建樹。所作
《壽比南山》、《貴妃醉酒》和《老子出關》等，石藝俱佳，皆為精品。

　　從藝五十多年來，多件佳作參展並獲獎，主要有：2001 年《立觀
音》獲中國工藝美術精品博覽會金獎；2003 年《祝福》獲第五屆中國
工藝美術大師精品博覽會金獎；2004 年《送子觀音》獲第六屆中國工
藝美術大師精品博覽會金獎；2005 年《臥觀音》獲第七屆中國工藝美
術大師精品博覽會「傳統藝術金獎」。

　　曾任中國工藝美術學會石雕藝術專業委員會主任。先後被評為高
級工藝美術師職稱及福州市特級名藝人、福建省工藝美術大師、中國
玉石雕刻大師稱號。

　　2006 年，獲授第五屆「中國工藝美術大師」榮譽稱號。

葉子賢（1950—　）

　　葉子賢，福建福州人。早年從事木、牙雕刻工藝，後改業壽山石
雕，精研圓雕、高浮雕及薄意雕等技法。二十世紀八十年代初，創用

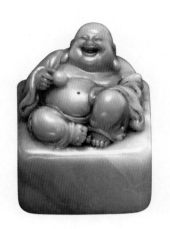

戲珠彌勒鈕方章

紅花芙蓉凍石　6×5.7×5.7cm
林飛作

象牙雕刻機械應用到壽山石雕刻上，使作品更加精緻細微，提高壽山
石材的利用率，推動了壽山石雕技藝的發展。

　　從藝三十多年來，多件佳作參展並獲獎，主要有：1992年《彌
勒》、《八仙過海》獲福州市第七屆工藝美術如意獎一等獎；1993年
《二老獻壽》、《福祿壽喜》獲福州市第八屆工藝美術如意獎二等獎；
1994年《安居樂業》獲福州市第九屆工藝美術如意獎二等獎；1995年
《心齊水自多》獲福州市第十屆工藝美術如意獎一等獎；1996年《虎
溪三嘯》獲福州市第十一屆工藝美術如意獎一等獎。近年多次應邀赴
新加坡、馬來西亞和香港地區參加展覽並現場獻藝，博得海外鑒藏家
好評。

　　先後被評為高級工藝美術師職稱及福州市特級名藝人、福建省工
藝美術名人、福建省工藝美術大師稱號。

　　2006年，獲授第五屆「中國工藝美術大師」榮譽稱號。

林飛（1954－　）

　　林飛，字田覓，福建福州人。出生於工藝雕刻世家，自幼受父林
亨雲薰陶，喜愛美術。就讀福建工藝美術學校（現為福州大學廈門工
藝美術學院），師梁明誠、周荷生和王則堅等，畢業後留校任教。因
對壽山石雕情有獨鍾，毅然辭卻教席，專心致力於壽山石雕的創作，
擅長人物圓雕及鈕雕，尤以擅刻「裸女」題材聞名於世。作品構思巧
妙，形式多樣，既具強烈的傳統表現手法，又融入現代雕塑元素，為

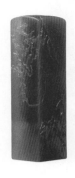

春色滿園薄意方章

高山桃花凍石　6.6×1.8×1.8cm
潘泗生作

壽山石雕藝術開創新的題材內容，並培養出大批石雕新生力量。得到
海內外收藏家、評論家的一致讚譽。

　　從藝三十多年來，多件佳作參展並獲獎，主要有：1990 年《獨釣
寒江雪》獲全國工藝美術品百花獎一等獎；同年，《盤古開天地》獲
福建省工藝美術爭艷杯「金杯獎」；2001 年《女媧補天》獲中國工藝
美術精品博覽會「金獎」；2004 年《萬象更新》獲中國寶玉石天工杯
金獎。

　　先後被評為高級工藝美術師職稱及福建省工藝美術大師、中國玉
石雕刻大師稱號。

　　2006 年，獲授第五屆「中國工藝美術大師」榮譽稱號。

潘泗生（1954― ）

　　潘泗生，福建羅源人。自幼喜好繪畫、雕塑，師從林飛學習壽山
石雕，潛心鑽研，博採眾長，逐漸形成自己的風格，擅長高浮雕及薄
意雕，取材廣泛，刀法細膩，意境深邃。

　　從藝三十多年來，多件佳作參展並獲獎，主要有：1998 年《遊鍾
山》獲福建壽山石文化藝術作品展一等獎；2002 年《四季山水》獲中
國工藝美術華藝杯銀獎；同年，《雅集圖》獲第四屆中國工藝美術大
師精品博覽會金獎；2003 年《楓林牧鵝圖》獲第五屆中國工藝美術大
師精品博覽會金獎；2004 年《秋林雅集圖》獲第六屆中國工藝美術大
師精品博覽會金獎。作品參加新加坡、馬來西亞及港、台地區展出，

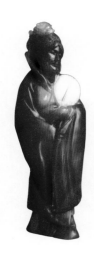

執扇仕女
巧色芙蓉凍石　11×4×2.3cm
陳文斌作

受到海外藏家普遍讚譽。新加坡《聯合早報》、《南洋商報》等媒體專
題報導。

　　先後被評為高級工藝美術師職稱及福州市特級名藝人、福建省工
藝美術大師稱號。

　　2006年，獲授第五屆「中國工藝美術大師」榮譽稱號。

陳文斌（1955－　）

　　陳文斌，福建建甌人。自幼喜好泥塑手工藝，得到舅父陳德指
導。1980年畢業於福建工藝美術學校（現為福州大學廈門工藝美術
學院）雕塑專業。長期就職於福建省工藝美術實驗廠從事壽山石雕創
作。擅長人物圓雕，將現代美學觀念巧妙融入傳統藝術之中，賦予傳
統題材以現代感。作品構圖新穎別致，線條飄逸流暢，巧妙利用質料
自然俏色，自成一格。

　　從藝以來，多件佳作參展並獲獎，主要有：1986年《三個和尚》
獲第六屆全國工藝美術品百花獎「希望杯獎」，該作品被中國工藝美
術館收藏；1987年《伏虎羅漢》和《嫦娥》兩件作品入選「全國工藝
美術展覽會」；1990年《老子出關》獲首屆福建工藝美術精品爭艷杯
金獎，該作品被福建工藝美術珍品館收藏。繼後又有《李逵探母》、
《三結義》等作品在全國性博覽會評比中獲獎。

　　出版個人作品集《點石成金—陳文斌雕刻藝術作品集》、《石緣
天成—陳文斌雕刻藝術》等。

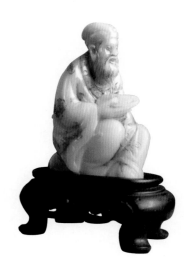

賞硯
巧色善伯洞石　8×5.5×2.6cm
陳益晶作

現為中國工藝美術學會石雕藝術專業委員會常務委員、福建省工
藝美術學會理事。先後被評為高級工藝美術師職稱及福建省工藝美術
大師稱號。

2012 年，獲授第六屆「中國工藝美術大師」榮譽稱號。

陳益晶（1957— ）

陳益晶，福建福州人。幼隨舅父林炳生學習壽山石雕，後又拜岳
父林發述為師。1997 年畢業於福州大學現代經濟管理專業。擅長人
物、山水圓雕和浮雕，作品題材廣泛，構思巧妙，善於利用石料天然
俏色，注重人物神情和姿態的細緻刻畫，形神兼備，新意迭出，追求
詩情畫意。

從藝以來，多件佳作參展並獲獎，主要有：1998 年《銀河會》獲
福建省壽山石文化藝術作品展一等獎；2002 年《三乾坤》獲第四屆中
國工藝美術大師精品博覽會金獎；2003 年《普天同慶》獲第五屆中國
工藝美術大師精品博覽會金獎；《蘭亭詩會》獲中國手工藝精品博覽
會華茂杯金獎。《濟公活佛》、《如意人生》被中國工藝美術館收藏；
《松鶴雅聚》被福建省工藝美術珍品館收藏；《雙羅漢》被中國壽山石
館收藏。

出版個人作品集《陳益晶雕刻藝術》等。

現為中國工藝美術學會石雕藝術專業委員會常務理事、福建省壽
山石文化藝術研究會副會長。先後被評為高級工藝美術師職稱及福建

少女頭像
巧色峨眉石　9×6.8×5.5cm
黃麗娟作

省工藝美術大師、福建省非物質文化遺產（壽山石雕）代表性傳承人稱號。

2012 年，獲授第六屆「中國工藝美術大師」榮譽稱號。

黃麗娟（1958－　　）

黃麗娟（女），字雨亭，福建羅源人。1972 年入羅源雕刻廠學習壽山石雕，師從林飛。1981 年畢業於福建工藝美術學校（現為福州大學廈門工藝美術學院）雕塑專業。三年校園生活，受益良多，藝術生命得到昇華。曾從事電影廣告美術工作多年，出於對壽山石雕刻藝術的鍾情，毅然離職，隻身來到福州，重操刻刀，全身心投入壽山石雕創作。以塑造現代人物圓雕見長，將各種民族特色裝飾巧妙融入傳統壽山石雕藝術之中，題材涉及孩童、少女及少數民族，作品富有濃厚的時代氣息和強烈的裝飾效果，得到專家高度評價。

從藝以來，多件佳作參展並獲獎，主要有：二十一世紀初，她與四位中青年石雕聯展在福州舉辦時，其獨特的藝術造詣，博得海外藏家的青睞，應邀前往新加坡辦展獻藝，自此聲名鵲起，飲譽獅城：2000 年和 2001《新裝》、《淡淡裝》分別獲第一屆和第二屆杭州西湖國際博覽會金獎。繼後又有《妯娌》、《嘎妞妞》等佳作在展覽評比中獲高獎。

出版個人作品集《黃麗娟創意石雕》、《黃麗娟現代雕刻藝術作品集》等。

深山訪友
巧色雞母窩石　14.5×7.5×3cm
陳禮忠作

現為福建省壽山石文化藝術研究會副會長、福州市壽山石行業協會副會長。先後被評為高級工藝美術師職稱及福建省工藝美術大師稱號。

2012 年，獲授第六屆「中國工藝美術大師」榮譽稱號。

陳禮忠（1968－　）

陳禮忠，字冠森，福建福州人。1988 年拜馮久和為師，學習壽山石雕，繼入福州職業技術學院美術專業深造，接受系統的繪畫、泥塑和藝術理論教育。堅持深入生活，收集創作素材，擅刻花鳥、山水圓雕，尤精於鷹和天鵝形象塑造。吸取傳統文化養分，融入現代審美觀念，摒棄世俗「唯石材」的偏見，注意發揮不同石品的天然特質，賦頑石以靈性，創作出富有生命力，蘊含人文價值的石雕。其中荷花系列和蒼鷹系列最負盛名。

從藝以來，多件佳作參展並獲獎，主要有：二十一世紀初創作巨型石雕《春聲賦》轟動藝壇，聲名遠播。被選送 2010 年上海世博會展出。這件石料之巨，材質之罕，創意之新的壽山石珍雕，令海內外觀眾讚歎不已，成為中國福建館鎮館之寶；繼後又有《秋荷系列》、《家園》和《出水芙蓉》等石雕在展覽評比中獲高獎。

2012 年在國家博物館舉辦「志歸完璞 —— 陳禮忠壽山石雕藝術展覽會」；2013 年分別在法國巴黎中國文化中心和美國（紐約）閩僑文化中心舉辦兩場「陳禮忠壽山石雕藝術展覽會」。在向世界展示壽

臥虎鈕方章

紅峨眉石　6×2.8×2.8cm
陳敬祥作

山石雕藝術魅力和文化內涵的同時，也大大提高了壽山石在國際上的
知名度。

　　著有《中國壽山石與雕刻藝術》，出版《志歸完璞·陳禮忠壽山
石雕藝術》、《石藝春秋》圖集。

　　現為福建省工藝美術研究院研究員、福建省壽山石文化藝術研究
會副會長兼秘書長。先後被評為高級工藝美術職稱及福建省工藝美術
大師、福建省非物質文化遺產（壽山石雕）代表性傳承人稱號。

　　2012 年，獲授第六屆「中國工藝美術大師」榮譽稱號。

（二）福建省工藝美術大師

陳敬祥（1927 — 2015）

　　陳敬祥，原名景祥，福建閩侯（今福州市）人。早年隨兄陳景貴
學習壽山石雕，擅長動物、人物圓雕。

　　1955 年參加「福州市郊區壽山石刻生產小組」，潛心鑽研鏤空技
術，創作一件重達百斤的《求偶雞》，在鏤空的雞籠內，精雕一隻母
雞，昂首欲出與籠外幾隻公雞相呼應。該作品在「第一屆全國工藝美
術藝人代表大會」亮相後，轟動藝壇，一舉成名，被選送北京人民大
會堂福建廳陳列。1956 年，福州市政府主管機關授予「工藝美術藝
人」稱號。

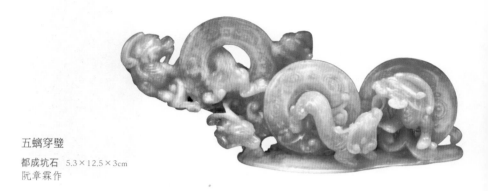

五螭穿璧

都成坑石　5.3×12.5×3cm
阮章霖作

　　從藝以來，多件佳作參展並獲獎，主要有：1956年《乳牛》、《雞群》獲福建省民間美術工藝展覽會四等獎；1972年《白菜雞》、《群馬》和《群雞》入選「全國工藝美術展覽會」；1978年《雞場》、《金魚》入選「全國工藝美術展覽會」；1982年《求偶雞》獲全國石雕行業評比「優秀作品獎」。

　　曾任福州工藝美術學校教師多年。先後被評為高級工藝美術師職稱及福建省工藝美術專家稱號。

　　2002年，獲授第二屆「福建省工藝美術大師」榮譽稱號。

林廷良（1938－　）

　　林廷良，福建閩侯（今福州市）人。早年拜林榮為師學習雕鈕，又得林友琛指導，擅長獸鈕、文玩雕刻。作品精巧，富有特色。曾參加《井岡山會師》、《長征組雕》等大型現代題材創作。

　　1979年費三年時間刻成由二百六十八個小圓環銜連九枚獸鈕印章《九寶連環章》，創造壽山石雕活鏈技法新紀錄。該作品於1982年獲第二屆全國工藝美術品百花獎「優秀創作獎」。

　　先後被評為高級工藝美術師職稱及福州市特級名藝人、福建省工藝美術專家稱號。

　　2008年，獲授第三屆「福建省工藝美術大師」榮譽稱號。

阮章霖（1943－　）

　　阮章霖，福建閩侯（今福州市）人。早年入福州石刻工藝美術生

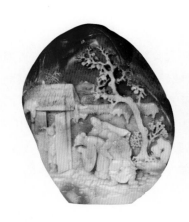
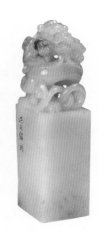

（左）三顧茅廬浮雕
巧色都成坑石　9.5×7.7×2.6cm
李福生作

（右）唧芝螭龍鈕方章
巧色芙蓉凍石　7.2×2×2cm
洪天銘作

產合作社，師從周寶庭，又得林壽煁指導。擅長花鳥圓雕及鈕雕、鏈環雕，作品玲瓏精巧，栩栩如生。從藝以來，多件佳作參展並獲獎，主要有：1978 年《雙鏈雙花籃》入選全國工藝美術展覽會；1982 年《福壽連環疊》獲全國石雕行業評比「優秀作品獎」；1984 年《壽山石十章》獲福建省經委評比一等獎；1987 年《九龍戲珠》入選全國工藝美術展覽會。

　　先後被評為高級工藝美術師職稱及福州市特級名藝人稱號。

　　2002 年，獲授第二屆「福建省工藝美術大師」榮譽稱號。

李福生（1946－　）

　　李福生，河北宛平人。畢業於福州工藝美術學校（現為閩江學院藝術學院），師從陳敬祥。擅長高浮雕，作品傳承傳統技法力求新意。從藝以來，多件佳作參展並獲獎，主要有：1999 年《清明上河圖》獲中國工藝美術大師精品展暨優秀作品評選銀獎；2000 年《中國成語典故》獲杭州西湖博覽會暨中國工藝美術精品博覽會金獎。

　　先後被評為高級工藝美術師職稱及福建省工藝美術專家稱號。

　　2008 年，獲授第三屆「福建省工藝美術大師」榮譽稱號。

洪天銘（1946－　）

　　洪天銘，字箴如。福建泉州人。師從郭功森，擅長鈕雕及佩飾、古獸手件，旁涉人物、山水和花鳥圓雕。講究傳統刀法，追摹魏晉漢唐風格。從藝以來，多件佳作參展並獲獎，主要有：《方寸乾坤組雕》

獲福建省國石杯大獎賽金獎；《王者至尊寶璽》獲上海民族民間藝術博覽會金獎；《威鎮四靈》獲福建省壽山石藝術家作品展金獎。曾在福州電視台開闢《老洪說石》欄目。

著有《壽山石印鈕 —— 古獸》、《壽山石雕大圖解 —— 古獸圓雕》。被評為高級工藝美術師職稱。

2012 年，獲授第四屆「福建省工藝美術大師」榮譽稱號。

鄭宗坦（1947— ）

鄭宗坦，字集石，福建福州人。畢業於福州工藝美術學校（現為閩江學院藝術學院），師從姜世桂，擅長動物圓雕，尤善表現蛙、牛及貓科動物題材。並致力於壽山石種的研究與鑒定工作。從藝以來，多件佳作參展並獲獎，其中獲得省級以上獎項有《荷塘清趣》、《親情》和《盼溪中的蝌蚪》。《荷塘清趣》在全國工藝美術品百花獎評比中獲銀獎。

著有《壽山石種鑒真》、《壽山印鈕藝術》。被評為高級工藝美術師職稱及福州市特級名藝人稱號。

2012 年，獲授第四屆「福建省工藝美術大師」榮譽稱號。

劉愛珠（1948— ）

劉愛珠（女），福建福州人。畢業於福州工藝美術學校（現為閩江學院藝術學院），師從王雷庭，又得林壽煁指導。擅長人物、山水圓雕和薄意雕，尤善創作以歷史和神話故事人物為題材的造像薄意。1996 年《踏雪尋梅》被選作馬達加斯加國發行的《壽山石雕》郵票圖案。從藝以來，多件佳作參展並獲獎，主要有：1979 年《七仙女下凡》獲福建省工藝美術新產品「創新獎」；1990 年《有漁樂》獲第九屆全國工藝美術品百花獎「優秀創作獎」。

著有《薄意大師林清卿》，出版《劉愛珠雕刻藝術》圖集。被評為高級工藝美術師職稱。

2002 年，獲授第二屆「福建省工藝美術大師」榮譽稱號。

陳祖震（1948— ）

陳祖震，福建福州人。師從林友琛、周寶庭，又得李維祀指導，

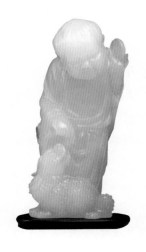

劉海戲蟾
白荔枝凍石　4×3×11cm
俞世英作
作品選自《俞世英壽山石雕藝術》一書

擅長傳統人物圓雕。二十世紀八十年代以來，多次赴上海、杭州以及
新加坡、馬來西亞等海內外城市舉辦展覽和專題講座，反響強烈。佳
作《平安是福》、《伯樂相馬》等獲中國工藝美術學會獎勵。

　　現為福建省海峽書畫研究院研究員。被評為福建省工藝美術名人
稱號。

　　2008 年，獲授第三屆「福建省工藝美術大師」榮譽稱號。

俞世英（1948－　）

　　俞世英，福建福州人。早年入福州工藝石雕廠師從周寶庭，吸
取壽山石雕東門派藝術精華，技藝精益求精。擅長人物、花鳥、古
獸圓雕及鈕雕。從藝以來，多件佳作參展並獲獎，主要有：1990 年
《十八尊者》獲全國工藝美術品百花獎一等獎；2002 年《十八學士》
獲第四屆中國工藝美術大師精品博覽會金獎；2004 年《佛山盛典》
獲第六屆中國工藝美術大師精品博覽會金獎。出版《俞世英壽山石雕
藝術》圖集。

　　先後被評為高級工藝美術師職稱及福州市特級名藝人、福建省工
藝美術名人稱號。

　　2008 年，獲授第三屆「福建省工藝美術大師」榮譽稱號。

陳慶國（1949－　）

　　陳慶國（女），福建福州人。自幼酷愛雕刻藝術，曾赴福州工藝
美術學校進修，擅長圓雕、浮雕。從藝以來，多件佳作參展並獲獎，

主要有：1990 年《花果鑒》獲全國工藝美術品百花獎二等獎；2003 年《九鏈章—永恆的愛》獲第二屆中國寶玉石天工獎銀獎；2007 年《紅樓系列（十二金釵）》獲福州雕刻藝術珍品大賽金獎。

先後被評為高級工藝美術師職稱及福州市特級名藝人、福建省工藝美術名人稱號。

2008 年，獲授第三屆「福建省工藝美術大師」榮譽稱號。

陳蔚石（1949— ）

陳蔚石，又名陳石，福建福州人。畢業於福州工藝美術學校（現為閩江學院藝術學院），後入福建師範大學深造。師從潘主蘭，擅長書法、篆刻，將篆刻與邊款藝術運用於壽山石雕之中，古樸蒼勁，自成一格。從藝以來，多件佳作參展並獲獎，主要有：《詩情畫意》獲福建省第四屆爭艷杯大賽「銅獎」；《赤壁賦》獲全國工藝美術品百花獎銅獎；篆刻《毛澤東詩詞》獲福建省篆刻大賽一等獎。著有《壽山石圖鑒》、《壽山石雕藝術》。

現為福建省壽山石文化藝術研究會名譽會長。被評為高級工藝美術師職稱。

2012 年，獲授第四屆「福建省工藝美術大師」榮譽稱號。

江依霖（1950— ）

江依霖，福建福州人。畢業於福建工藝美術學校（現為福州大學廈門工藝美術學院），師從王雷庭，擅長薄意雕、浮雕及鈕雕，作品古樸典雅富有畫意。1997 年《田黃秋韻》（原名：情滿西廂）被選作中國郵政《壽山石雕》郵票圖案。從藝以來，多件佳作參展並獲獎，主要有：

2005 年《三顧茅廬》獲全國工藝美術品百花獎銅獎；2009 年《清香》獲第十一屆中國工藝美術大師精品博覽會金獎。

被評為高級工藝美術師職稱及福州市特級名藝人稱號。

2012 年，獲授第四屆「福建省工藝美術大師」榮譽稱號。

王一帆（1953— ）

王一帆，字逸凡，福建福州人。早年入福州雕刻廠，師從吳略，

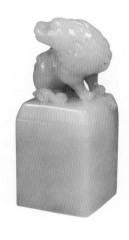

用端鈕方章
脂玉白芙蓉凍石　7×2.7×2.7cm
王一帆作

又得周寶庭指導。擅長人物、動物圓雕及鈕雕，兼工篆刻。從藝以來，多件佳作參展並獲獎，主要有：1991 年《瓜瓞綿綿》獲福州市工藝美術如意獎一等獎；2005 年《明式人物》獲福建省工藝美術爭艷杯金獎；2007 年《三羊開泰》獲第九屆中國工藝美術大師精品博覽會金獎。

　　曾任福州石雕藝術工藝廠廠長。先後被評為福州市特級名藝人、中國玉石雕刻大師稱號。

　　2008 年，獲授第三屆「福建省工藝美術大師」榮譽稱號。

王銓俤（1954—　）

　　王銓俤，福建福州人。幼隨林元康學習壽山石雕，畢業於福州工藝美術學校（現為閩江學院藝術學院），擅長人物圓雕，觀音造像尤佳。長期從事雕塑教學工作，編有《壽山石實習講義》。主要作品有：《九龍》、《荷塘清趣》、《碧水丹心》和《自在容顏 —— 觀音》等。多次應邀前往新加坡、馬來西亞等國及香港地區舉辦展覽。

　　先後被評為高級工藝美術師、高級講師職稱及福州市特級名藝人、福建省工藝美術名人稱號。

　　2008 年，獲授第三屆「福建省工藝美術大師」榮譽稱號。

林榮發（1954—　）

　　林榮發，福建福州人。自幼隨父林炳生學習壽山石雕，又得林友琛、林壽煁指導，擅長人物圓雕及浮雕。從藝以來，多件佳作參展並

獲獎，主要有：2003 年《普天同慶》獲第五屆中國工藝美術大師精品博覽會金獎；2004 年《竹林七賢》獲第六屆中國工藝美術大師精品博覽會銀獎；同年，《蘭亭詩會》獲福州市第十七屆工藝美術如意獎一等獎。

先後被評為高級工藝美術師職稱及福州市特級名藝人、福建省民間藝術家稱號。

2008 年，獲授第三屆「福建省工藝美術大師」榮譽稱號。

葉釵論（1954— ）

葉釵論，又名釵倫，福建福州人。1973 年入羅源雕刻廠，師從林飛、郭祥魁學習壽山石雕，又得郭功森、馮久和指導。擅長人物、花鳥圓雕及高浮雕，尤善創作現代題材。從藝以來，多件佳作參展並獲獎，主要有：《夏日》獲中國四大名石展銀獎；《雪花》、《人體》獲中藝杯金獎。《四季香爐》被北京首都博物館收藏。

被評為高級工藝美術師職稱。

2012 年，獲授第四屆「福建省工藝美術大師」榮譽稱號。

黃寶慶（1954— ）

黃寶慶，福建羅源人。畢業於福建工藝美術學校（現為福州大學廈門工藝美術學院）。擅長人物圓雕，抽象與寫實並重，風格獨特。從藝以來，多件佳作參展並獲獎，主要有：2007 年《荷花仙子》獲中國工藝美術百花杯精品獎金獎；2008 年《道家始祖—老子》獲中國工藝美術百花杯精品獎金獎。《琴韻》被中國工藝美術館收藏。

現任中國工藝美術學會副會長。被評為高級工藝美術師職稱。著有《石中君子—芙蓉》、《四大名石・壽山石》等。

2012 年，獲授第四屆「福建省工藝美術大師」榮譽稱號。

郭卓懷（1955— ）

郭卓懷，字白羽，福建福州人。早年隨父郭懋介學習壽山石雕，就讀於中華榕城職業藝術學校，並赴中央工藝美術學院進修深造。擅長圓雕、鈕雕及薄意雕。從藝以來，多件佳作參展並獲獎，主要有：2000 年《麻姑晉壽》獲上海第二屆中國工藝美術大師精品展金獎；

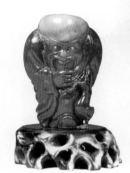

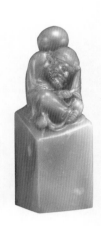

（左）羲之愛鵝

巧色朱砂凍高山石　5.5×4.5×3.5cm
郭卓懷作

（中）荷花翠鳥薄意扁形章

紅花芙蓉凍石　4.8×4.5×1.6cm
林文舉作

（右）鐵枴李鈕方章

老性善伯凍石　8×2.7×2.7cm
葉星光作

2004 年《懷素書蕉》獲第六屆中國工藝美術大師精品博覽會「傳統藝術金獎」。

先後被評為高級工藝美術師職稱及福州市一級名藝人、福建省工藝美術名人稱號。

2008 年，獲授第三屆「福建省工藝美術大師」榮譽稱號。

林文舉（1956— ）

林文舉，福建福州人。幼得父林棋俤啟蒙，嗜好攻石，家學淵源。畢業於福州工藝美術學校（現為閩江學院藝術學院），留校執教，課餘鑽研薄意技藝，私淑林清卿，博採藝術之長，開闢薄意雕刻新境界。作品廣受海內外金石鑒賞家青睞，評其：「不媚不俗，清麗灑脫」。從藝以來，多件佳作參展並獲獎，主要有：1984 年《晨鵝》獲福建省經委評比一等獎；2004 年《源遠流長》獲第十七屆福州市工藝美術如意獎一等獎；在歷屆「西泠印社‧印文化博覽會」上，屢獲高獎。

被評為高級工藝美術師職稱。著有《薄意藝術》，出版《林文舉薄意藝術》圖集。

2002 年，獲授第二屆「福建省工藝美術大師」榮譽稱號。

葉星光（1956— ）

葉星光，福建福州人。師從林發述，擅長人物圓雕。從藝以來，多件佳作參展並獲獎，主要有：1996 年《張松獻圖》獲福州市工藝美

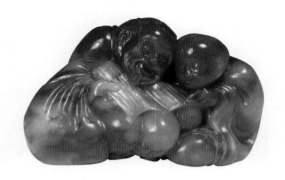

書中自有黃金屋
巧色芙蓉凍石　5×8.5×4.2cm
林東作

術如意獎「一等獎」；2000 年《童子獻壽》、《佛緣》和《福祿壽喜》分別獲中國工藝美術大師精品博覽會金、銀、銅獎；2003 年《開心一笑》獲杭州西湖博覽會暨中國工藝美術精品博覽會金獎。

先後被評為高級工藝美術師職稱及福州市特級名藝人、福建省工藝美術名人稱號。

2008 年，獲授第三屆「福建省工藝美術大師」榮譽稱號。

鄭則金（1956—　）

鄭則金，福建福清人。師從林亨雲，擅長古獸及鈕雕，創作奇禽異獸形態各異，富有新意。從藝以來，多件佳作參展並獲獎，主要有：2008 年《千獸圖》獲中國收藏家協會評比金獎；2005 年《石寶古獸》獲福建省工藝美術爭艷杯優秀獎；2012 年《三陽開泰》獲中國四大名石展金獎。

被評為福建省工藝美術名人稱號。

2012 年，獲授第四屆「福建省工藝美術大師」榮譽稱號。

林東（1957—　）

林東，福建福州人。幼隨父林亨雲學習雕刻，又得周寶庭、林壽煁指導，集諸家之長，創自己風格。擅長人物圓雕、浮雕及鈕雕。從藝以來，多件佳作參展並獲獎，主要有：1987 年《漁翁》、《彌勒》入選全國工藝美術展覽會；1988 年《雛雞》獲全國工藝美術品百花獎二等獎；2000 年《掌上明珠》獲福建省工藝美術爭艷杯金獎。

狻猊鈕方章

粉紅芙蓉凍石　7.6×2.8×2.8cm
郭祥忍作

先後被評為高級工藝美術師職稱及中國玉石雕刻大師稱號。

2002 年，獲授第二屆「福建省工藝美術大師」榮譽稱號。

陳建熙（1958 - 　）

陳建熙，福建羅源人。師從林飛學習壽山石雕，繼後就讀於福建工藝美術學校（現為福州大學廈門工藝美術學院）。擅長人物、動物圓雕及鈕雕。從藝以來，多件佳作參展並獲獎，主要有：《麒麟送子吉祥圖》獲金鳳凰原創旅遊品工藝品設計大獎賽金獎；《一躍沖霄》、《羅漢洗象》、《三獅戲球》三件均獲中國工藝美術民間工藝品博覽會金獎。

先後被評為福建省民間藝術家、福建省工藝美術名人稱號。

2008 年，獲授第三屆「福建省工藝美術大師」榮譽稱號。

黃忠忠（1959 - 　）

黃忠忠，福建羅源人。師從林飛學習壽山石雕，擅長圓雕、高浮雕及鈕雕。2001 年六件石雕被福建省電訊公司選作「福建 200 電話卡」圖案。從藝以來，多件佳作參展並獲獎，主要有：2002 年《美人魚》獲第四屆中國工藝美術大師精品博覽會金獎；2004 年《荷花仙子》獲第十七屆福州市工藝美術如意獎一等獎。

先後被評為高級工藝美術師職稱及福州市特級名藝人、福建省民間藝術家稱號。

2008 年，獲授第三屆「福建省工藝美術大師」榮譽稱號。

第七章　壽山石雕刻藝人

郭祥忍（1960— ）

　　郭祥忍，福建福州人。自幼天資聰穎，深得父郭功森關愛，精心培養，傳授壽山石藝。承家法而能博採眾長，以擅刻獸鈕及文玩著名於世，螭虎穿環、飛鰲水獸造型尤為精妙。1996 年《絲瓜與蟬》被選作馬達加斯加國發行的《壽山石雕》郵票圖案。

　　從藝以來，多件佳作參展並獲獎，主要有：1987 年與其兄郭祥雄合作《壽山石十章》獲第二屆福州市工藝美術如意獎一等獎；出版有《郭祥忍壽山石雕藝術》、《郭祥忍自選集》圖冊。

　　先後被評為高級工藝美術師職稱及中國玉石雕刻大師稱號。

　　2002 年，獲授第二屆「福建省工藝美術大師」榮譽稱號。

吳立旺（1960— ）

　　吳立旺，字天仁，福建福州人。早年入福州石雕廠，師從姜海天、凌詩銘。擅長鈕雕及浮雕，人物造型尤佳，善於巧取俏色營造深遠意境。從藝以來，多件佳作參展並獲獎，主要有：《知音》獲全國工藝美術品百花獎金獎；《托鉢尊者》獲中國四大名石展金獎；《哥倆》獲福建省國石候選石精品展銅獎。

　　現任福州市工藝美術研究發展中心主任。先後被評為高級工藝美術師職稱及福州市一級名藝人稱號。

　　2012 年，獲授第四屆「福建省工藝美術大師」榮譽稱號。

邱瑞坤（1962— ）

　　邱瑞坤，字華文，福建詔安人。畢業於廣州美術學院，長期從事壽山石雕創作，將學院畫風融入傳統工藝技法之中，擅長人物、動物圓雕，尤善刻貓。佳作多次獲得國內、外展評嘉獎，並入選刊登各類圖書，主要有《和平女神》、《寵貓》和《白貓與黑貓》等。

　　先後被評為高級工藝美術師職稱及福建省工藝美術名人稱號。

　　2008 年，獲授第三屆「福建省工藝美術大師」榮譽稱號。

潘驚石（1963— ）

　　潘驚石，字林平，福建羅源人。師從陳建熙，又得林飛指導，擅長印鈕及文玩雕刻，善於利用石形、俏色刻畫神獸、草蟲，別具一

矇獸鈕橢圓章

燭紅芙蓉凍石　4.5×3×1.6cm
潘驚石作

格。從藝以來，多件佳作參展並獲獎，主要有：1998 年《商頌》獲福
建壽山石文化藝術作品展一等獎；2000 年《石破天驚》獲第二屆中國
工藝美術大師精品博覽會金獎；2003 年《漢螭神韻》獲福建壽山石國
石杯藝術精品大展銀獎。

　　先後被評為高級工藝美術師職稱及福建省五一勞動獎章獲得者。

　　2002 年，獲授第二屆「福建省工藝美術大師」榮譽稱號。

庄長華（1963—　）

　　庄長華，字石怪，福建福州人。初學牙、木雕刻，1988 年始轉攻
壽山石雕。擅長人物圓雕，立志創新，自成風格。作品深受海內外藏
家青睞，多次獲各級嘉獎，並應邀在新加坡、馬來西亞等國和香港、
台灣地區舉辦展覽，廣得好評。主要作品有《旗開得勝》、《戲子彌勒》
和《啟蒙》等。

　　先後被評為高級工藝美術師職稱及福州市一級名藝人、福建省工
藝美術名人稱號。

　　2008 年，獲授第三屆「福建省工藝美術大師」榮譽稱號。

孫財明（1963—　）

　　孫財明，藝名孫武，福建連江人。早年從業壽山石雕，鍥而不捨，
辛勤耕耘，自學成才，擅長高浮雕技藝。從藝以來，多件佳作參展並獲
獎，主要有：2003 年《西園雅趣》獲第三屆（杭州）國際民間手工藝品
展覽會金獎；2004 年《高仕圖》獲中國工藝美術民間工藝品博覽會金

獎；2005 年《十八尊者福壽圖》獲首屆中國名石雕刻藝術展金獎。

先後被評為高級工藝美術師職稱及福州市一級名藝人稱號。

2012 年，獲授第四屆「福建省工藝美術大師」榮譽稱號。

楊小河（1963— ）

楊小河，福建漳州人。畢業於福建工藝美術學校（現為福州大學廈門工藝美術學院），師從王一帆，擅長壽山石雕創作、設計，兼工篆刻。作品構思靈巧，清新淡雅，富有人文韻味。從藝以來，多件佳作參展並獲獎，主要有：2008 年《夜宴桃李園》獲第四屆中國名石雕刻藝術展金獎；2009 年《手件三寶》獲第十一屆中國工藝美術大師精品博覽會金獎。

現任福州雕刻工藝品總廠廠長。被評為工藝美術師職稱及福州市二級名藝人稱號。

2012 年，獲授第四屆「福建省工藝美術大師」榮譽稱號。

陳桂明（1964— ）

陳桂明，福建福州人。師從劉孟棋，又得馮久和指導，繼入福建師範大學美術學院進修深造。擅長花鳥、魚蟲圓雕，自成風格，作品富有自然生趣。從藝以來，創作《滿堂花香》、《和平頌》和《吉星高照》等作品，在各級評比中獲得嘉獎。現為福州市壽山石行業協會理事。

2012 年，獲授第四屆「福建省工藝美術大師」榮譽稱號。

葉林心（1966— ）

葉林心，福建閩侯人。師從韓天衡，擅長篆刻。從藝以來，多件佳作參展並獲獎，主要有：2002 年《漢君車畫像石刻圖》獲第四屆中國工藝美術大師精品博覽會金獎；2003 年《西周青銅文化》獲第五屆中國工藝美術大師精品博覽會金獎；同年，《中國印·壽山石歌》獲第四屆中國工藝美術大師暨國際藝術精品展金獎。

先後被評為高級工藝美術師職稱及中國壽山石雕刻名家稱號。

2008 年，獲授第三屆「福建省工藝美術大師」榮譽稱號。

鄭則評（1968— ）

鄭則評，字鄭明，福建福清人。師從林亨雲，擅長鈕雕及透雕、

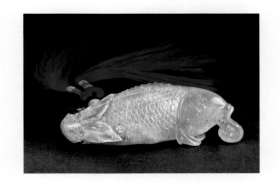

魚佩飾
高山環凍石　3.2×9.7×2cm
林霖作

高浮雕。1996年《鰲魚戲水》被選作馬達加斯加國發行的《壽山石雕》郵票圖案。從藝以來，多件佳作參展並獲獎，主要有：2001年《十寶章》獲第三屆中國工藝美術大師精品博覽會金獎；2002年《踏青》獲第四屆中國工藝美術大師精品博覽會金獎；同年，《龍生九子》獲首屆中國工藝美術華藝杯金獎。

　　先後被評為福州市特級名藝人、福建省民間藝術家和福建省工藝美術名人稱號。

　　2008年，獲授第三屆「福建省工藝美術大師」榮譽稱號。

林霖（1968— ）

　　林霖，福建福州人。幼隨父林元康學習壽山石雕，又得阮章霖、陳敬祥指導，繼赴景德鎮陶瓷學院美術系深造。擅長圓雕和高浮雕。從藝以來，多件佳作參展並獲獎，主要有：《西山放鶴圖》、《母子情》獲第六屆中國名石雕刻藝術展金獎；《東方朔祝壽》獲福建省工藝美術百花展一等獎。曾應邀在新加坡、馬來西亞等國舉辦個人作品展。

　　被評為工藝美術師職稱及福州市一級名藝人稱號。

　　2012年，獲授第四屆「福建省工藝美術大師」榮譽稱號。

黃功耕（1968— ）

　　黃功耕，福建閩侯人。師從林發鐘，繼赴景德鎮陶瓷職工大學進修。擅長山水、人物高浮雕。取材廣泛，構圖清新，意境深邃，如詩如畫。從藝以來，多件佳作參展。其中獲得各級嘉獎者有《萬紫千紅

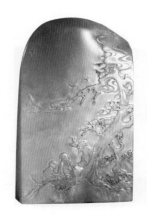

晨曦泛舟薄意扁形章
巧色都成坑石　7.2×4.3×1.9cm
劉傳斌作

總是春》、《高山共仰》和《有福自然來》等。

　　現任福州市壽山石雕行業技術創新中心高技能培訓指導。被評為工藝美術師職稱及福州市特級名藝人稱號。

　　2012 年，獲授第四屆「福建省工藝美術大師」榮譽稱號。

鄭幼林（1969—　）

　　鄭幼林，福建福州人。師從王祖光，繼赴福建師範大學美術學院深造。擅長人物圓雕、高浮雕及鈕雕。作品《萬象更新》被選作中國郵政明信片圖案；《童子戲彌》選作香港《壽山石雕》郵票紀念封。

　　從藝以來，多件佳作參展並獲獎，主要有：《搏擊》、《福壽如意》、《皆大歡喜》和《沉思羅漢》獲得中國工藝美術大師精品博覽會金獎。

　　先後被評為高級工藝美術師職稱及福州市特級名藝人、福建省工藝美術名人稱號。

　　2008 年，獲授第三屆「福建省工藝美術大師」榮譽稱號。

劉傳斌（1969—　）

　　劉傳斌，字甫文，福建福州人。師從方宗珪、王祖光，擅長浮雕、薄意雕。作品熔詩、書、畫、雕於一爐，獨具風格。從藝以來，多件佳作參展並獲金、銀獎。2002 年《談古論今》選作《中國書標》，全球限量發行。曾應邀赴新加坡及港、台地區辦展交流。

　　現任福建師範大學美術學院客座教授。先後被評為高級工藝美術

師職稱及福州市一級名藝人、福建省工藝美術名人稱號。

2008 年，獲授第三屆「福建省工藝美術大師」榮譽稱號。

張壽強（1969— ）

張壽強，號石強，福建福清人。畢業於福建師範大學美術學院，擅長高浮雕、薄意雕。從藝以來，多件佳作參展並獲獎，主要有：《中國龍‧中國紅‧中國印》、《國花爭艷圖》、《王者至尊》、《荷趣》、《國色天香》等，獲各級嘉獎。受到中央電視台、東南衛視和香港《文匯報》、香港《大公報》、《北京日報》、《福州晚報》等媒體採訪、報導。

被評為高級工藝美術師職稱。

2008 年，獲授第三屆「福建省工藝美術大師」榮譽稱號。

陳益傳（1969— ）

陳益傳，福建福州人。師從陳晶益，並攻讀福建師範大學美術學院美術碩士研究生。擅長浮雕及薄意雕，風格獨特，富有畫意。作品被中國壽山石館和福建省工藝美術珍品館收藏。從藝以來，多件佳作獲得中國工藝美術大師精品博覽會和全國工藝美術品百花獎金獎。

被評為高級工藝美術師職稱。

2012 年，獲授第四屆「福建省工藝美術大師」榮譽稱號。

林志峰（1969— ）

林志峰，福建莆田人。自幼酷愛雕刻藝術，初學木雕，後改業壽山石雕，擅長觀音、彌勒等佛教題材創作。作品具質樸、大氣、渾厚韻味，從藝以來，屢獲各級展評嘉獎。其中 2004 年《童子拜觀音》獲第六屆中國民間文藝山花獎‧民間工藝類銀獎。

現任福建省民協壽山石專業委員會副主任。先後被評為高級工藝美術師職稱及中國壽山石雕刻名家、福建省民間藝術家稱號。

2012 年，獲授第四屆「福建省工藝美術大師」榮譽稱號。

朱輝（1970— ）

朱輝，福建福州人。師從劉孟棋，繼赴福建師範大學美術學院深造。擅長花果、動物和魚蟲圓雕，巧用俏色，追求創意。從藝以來，多件佳作參展並獲獎。曾應邀在新加坡、馬來西亞等國家及香港、台

灣地區舉辦個人作品展覽，並前往歐洲多國進行專業考察、學習。

　　先後被評為高級工藝美術師職稱及福州市特級名藝人、福建省民間藝術家稱號。

　　2008 年，獲授第三屆「福建省工藝美術大師」榮譽稱號。

陳波（1970— ）

　　陳波，福建福州人。畢業於福州大學廈門工藝美術學院，繼入中國工藝美術高級研修班深造。師從王祖光、江依霖，擅長書畫、雕刻及篆刻。曾參加北京人民大會堂福建廳浮雕《錦繡八閩》設計與製作。曾在北京及港澳地區舉辦個人藝術展。從藝以來，創作《方寸乾坤》、《香山九老》和《品種石套章》等作品，在各級評比中獲得嘉獎。被評為「福建十大傑出青年雕刻家」稱號。

　　2012 年，獲授第四屆「福建省工藝美術大師」榮譽稱號。

溫九新（1970— ）

　　溫九新，福建福州人。師從王炎銓，擅長古獸、人物及花鳥圓雕，善於利用石料俏色，造型簡潔清新。從藝以來，多件佳作參展並獲獎，主要有：《長眉羅漢》獲國粹杯金獎；《雪中情》獲中國四大名石展金獎；《九獅戲球》獲第七屆國石展金獎。被評為高級工藝美術師職稱。

　　2012 年，獲授第四屆「福建省工藝美術大師」榮譽稱號。

阮邦曦（1971— ）

　　阮邦曦，福建福州人。幼隨父阮章霖學習壽山石雕，畢業於景德鎮陶瓷學院雕塑專業。擅長博古圓雕及鏈環雕，尤以鏈雕技藝細膩精巧稱著。從藝以來，創作《三多如意》、《古獸》和《漁翁得利》等多件佳作參加各級評比獲嘉獎。

　　現任福州雕刻工藝品總廠研究所所長。被評為高級技師及福州市二級名藝人稱號。

　　2012 年，獲授第四屆「福建省工藝美術大師」榮譽稱號。

邱丹樺（1971— ）

　　邱丹樺，福建福州人。師從林碧英。擅長圓雕、浮雕及鈕雕、薄

意雕，因材施藝，刀法流暢，追求行雲流水韻律，以表現人物題材見長。從藝以來，多件佳作參展並獲獎，主要有：2007 年《飛天組雕——敦煌的故事》獲中國名石雕刻藝術展金獎；同年，《壽山石——中國印》獲第二屆中國雕刻家、篆刻家大展金獎；2012 年《映日紅荷》獲中國工藝美術學會（莆田）海峽博覽會大賽金獎。

現任福建省工藝美術實驗廠副廠長。被評為高級工藝美術師職稱。

2012 年，獲授第四屆「福建省工藝美術大師」榮譽稱號。

林達輝（1971— ）

林達輝，別名林大榕，福建福州人。師從林發述、陳益晶，又得林文舉指導。擅長人物圓雕，尤喜以古典詩歌為題材，意境悠遠。從藝以來，多件佳作參展並獲獎，主要有：《鐵杵成針》獲中國國石大賽金獎；《寒山歸客》獲中藝杯工藝美術大師精品展「金獎」；《明月照人歸》獲第七屆中國名石雕刻藝術展金獎。

先後被評為高級工藝美術師職稱及福州市一級名藝人、福建省十大傑出青年雕刻家稱號。

2012 年，獲授第四屆「福建省工藝美術大師」榮譽稱號。

林偉國（1971— ）

林偉國，福建莆田人。長期從事壽山石雕刻，擅長人物圓雕，注重寫實，刻畫人物形象優美，表情生動。從藝以來，多件佳作參展並獲獎，主要有：2004 年《惠安女》獲第六屆中國工藝美術大師精品博覽會金獎；2010 年《祖國……》獲全國工藝美術品百花獎「最佳創意獎」；2011 年《漁歸》獲全國工藝美術品百花獎金獎。

先後被評為高級工藝美術師職稱及福建省工藝美術名人、福建省民間藝術家稱號。

2012 年，獲授第四屆「福建省工藝美術大師」榮譽稱號。

葉子（1972— ）

葉子（女），福建福州人。畢業於福建建陽師範美術學校。擅長薄意雕、高浮雕，善於利用壽山石自然紋理，因材施藝，追求詩情畫意。從藝以來，多件佳作參展並獲獎，主要有：2000 年《山居秋暝》

獲第二屆中國工藝美術大師精品博覽會金獎；2003年《鳳求凰》獲第五屆中國工藝美術大師精品博覽會金獎。

先後被評為高級工藝美術師職稱及福建省工藝美術名人、福建省民間藝術家稱號。

2012年，獲授第四屆「福建省工藝美術大師」榮譽稱號。

陳明志（1972－　）

陳明志，福建莆田人。初學木雕，後轉攻石藝，擅長雕製壽山石壺。作品博採眾長，造型優美，體薄剔透，巧色分明，追求觀賞與實用、美感與內涵的完美結合。

從藝以來，佳作多次獲得各級評比嘉獎，並應邀赴巴西聖保羅、美國紐約及舊金山等地舉辦個人石壺雕刻作品展覽會。

先後被評為高級工藝美術師職稱及福建省工藝美術名人、福建省民間藝術家稱號。

2012年，獲授第四屆「福建省工藝美術大師」榮譽稱號。

何馬（1972－　）

何馬，原名啟宗。福建羅源人。長期從事壽山石創作，擅長以情感融入材質色彩、紋理之中，構思巧妙。從藝以來，多件佳作參展並獲獎，主要有：2000年《崩》獲杭州西湖博覽會首屆中國工藝美術大師作品「銀獎」；2003年《翠鳥》獲中國玉雕・石雕作品天工獎金獎；《老荷心中》獲首屆中國現代工藝美術展優秀獎。

現為福建省工藝美術研究院特聘研究員。被評為高級工藝美術師職稱。

2012年，獲授第四屆「福建省工藝美術大師」榮譽稱號。

劉丹明（1972－　）

劉丹明，字石丹，福建福州人。師從馮志杰、劉德森，又得郭懋介指導，繼赴福建師範大學美術學院進修。擅長人物、山水圓雕。從藝以來，多件佳作參展並獲獎，主要有：2004年《琴逢知音》獲第六屆中國工藝美術大師精品博覽會金獎；2008年《中國魂》獲天工藝苑百花杯中國工藝美術精品展金獎。

被評為高級工藝美術師職稱。

2012 年，獲授第四屆「福建省工藝美術大師」榮譽稱號。

徐瑋（1972—　）

徐瑋，福建福州人。師從徐光興、郭卓懷，又拜林學善門下學習雕塑。擅長圓雕、浮雕和鏤空雕，師古而不泥古，求新而不媚俗。從藝以來，多件佳作參展並獲獎，主要有：《望廬山瀑布》獲第十一屆中國工藝美術大師精品博覽會金獎；《魚樂無限》獲第八屆全國工藝品‧旅遊品‧禮品博覽會中藝杯金獎；《江南絲竹》獲第六屆福建省工藝美術爭艷杯「金獎」。

被評為高級工藝美術師職稱。

2012 年，獲授第四屆「福建省工藝美術大師」榮譽稱號。

江秀影（1973—　）

江秀影，字石秀，福建福州人。自幼喜歡繪畫，拜丁梅卿為師學習壽山石雕，擅長薄意、浮雕及鈕雕。從藝以來，多件佳作參展並獲獎，主要有：2009 年《慈航普渡》獲中國工藝美術暨國際精品博覽會金獎；2010 年《青草池塘處處蛙》獲第十二屆中國工藝美術大師精品博覽會金獎；2011 年《土樓文化》獲全國工藝美術品百花獎金獎。

被評為高級工藝美術師職稱。

2012 年，獲授第四屆「福建省工藝美術大師」榮譽稱號。

陸祥雄（1974—　）

陸祥雄，福建閩侯人。師從馮久和、林學善，繼赴景德鎮陶瓷職工大學進修。擅長花鳥、瓜果圓雕，取材廣泛，屢出新意。從藝以來，多件佳作參展並獲獎，主要有：《花籃》、《秋日情濃》、《天然妙趣》等，在各級評比中頻獲嘉獎。

現為福州市壽山石行業協會理事。被評為高級工藝美術師職稱。

2012 年，獲授第四屆「福建省工藝美術大師」榮譽稱號。

鄭世斌（1975—　）

鄭世斌，福建福州人。畢業於福建省藝術師範學校，擅長浮雕、薄意雕。從藝以來，多件佳作參展並獲獎，主要有：1999 年《踏歌

春江迎客薄意長方章
巧色汶洋石　5.8×3.6×2.4cm
鄭世斌作

行》獲第一屆中國工藝美術大師精品博覽會金獎；2001 年《喬木逍遙圖》獲福州市首屆風華杯青年藝術家壽山石雕作品大獎賽金獎；2004 年《漁樵耕讀》獲中國工藝美術民間工藝品博覽會金獎。

先後被評為高級工藝美術師職稱及福州市一級名藝人、福建省工藝美術名人稱號。

2008 年，獲授第三屆「福建省工藝美術大師」榮譽稱號。

馮偉（1975— ）

馮偉，福建福州人。幼受祖父馮久和薰陶，喜愛壽山石雕，畢業於福州大學廈門工藝美術學院，繼赴福建師範大學美術學院進修。擅長圓雕、浮雕及鏤空雕。從藝以來，多件佳作參展並獲獎，其中《苦盡甘來》被中國工藝美術館收藏。

先後被評為高級工藝美術師職稱及全國青年優秀工藝美術家、福建省工藝美術名人等稱號。

2012 年，獲授第四屆「福建省工藝美術大師」榮譽稱號。

張志在（1975— ）

張志在，字自在。福建連江人。師從吳祥棋，又得陳益晶指導，並隨檀東鏗學習工筆花鳥畫。擅長圓雕、浮雕及鏤空雕，以表現花鳥題材見長。從藝以來，多件佳作參展並獲獎，主要有：2008 年《父愛永恆》獲第十屆中國工藝美術大師精品博覽會金獎；2010 年《長春》獲第十二屆中國工藝美術大師精品博覽會「傳統藝術金獎」。

先後被評為高級工藝美術師職稱及中國壽山石雕刻名家稱號。

2012 年，獲授第四屆「福建省工藝美術大師」榮譽稱號。

林國仲（1975－　）

林國仲，福建莆田人，師從林偉國，擅長人物圓雕。在傳統技藝中融入現代雕塑表現手法，題材新穎，技法多樣。從藝以來，多件佳作參展並獲獎，主要有：《魅之夏》獲中國福州海峽版權（創意）產業精品博覽交易會金獎；《寒夜客來茶當酒》獲福建省工藝美術爭艷杯大賽銀獎；《相思風雨中》獲第二屆中國名石雕刻藝術展金獎。

現為福建省壽山石文化藝術研究會理事。被評為工藝美術師職稱。

2012 年，獲授第四屆「福建省工藝美術大師」榮譽稱號。

潘栩寧（1978－　）

潘栩寧，又名潘岩，號悟石醉翁。福建羅源人，幼受父潘泗生藝術薰陶，酷愛壽山石雕，又得王則堅指導，擅長人物、動物圓雕及浮雕。從藝以來，多件佳作參展並獲獎，主要有：2003 年《醇香》獲第五屆中國工藝美術大師精品博覽會金獎；2006 年《俏色動物套章》獲中國手工藝精品博覽會華茂杯金獎。

被評為工藝美術師職稱。

2012 年，獲授第四屆「福建省工藝美術大師」榮譽稱號。

附：獲授各種榮譽稱號的壽山石雕刻家

　　自二十世紀五十年代以來，市級以上政府機關和行業主管部門多次授予有突出貢獻的工藝美術創作人員各種榮譽稱號。茲將壽山石雕刻家歷獲殊榮者詳列如下：

1956年8月
　　福州市手工業管理局評授「工藝美術藝人」。壽山石雕行業獲此榮譽者：
一等：郭功森
二等：周寶庭　林壽煁　黃恒頌
三等：陳敬祥　林友琛

1960年初
　　福州市工藝美術局評授「工藝美術藝人」。壽山石雕行業獲此榮譽者：
三等：王乃傑
　　同年，評定「藝人」工資等級。壽山石雕行業列為第二類，分三等七個級別，名單如下：
一等一級：郭功森　林壽煁
二等一級：周寶庭
三等二級：林友琛
三等一級：王乃傑　陳敬祥

1961年2月
　　福建省輕工業廳評授「工藝美術藝人」。壽山石雕行業獲此榮譽者：
林發述
　　同年，福建省工業廳、文化局聯合向歷年省、市授予「藝人」稱號者，頒發證書。

1979年8月
　　國家輕工業部評授首屆「中國工藝美術家」（後更名為「中國工藝美術大師」）稱號。壽山石雕行業獲此榮譽者：
郭功森

1987年2月

福州市人民政府評授，晉升「工藝美術名藝人」。壽山石雕行業獲此榮譽者：

授予一級：林元康　林廷良　方宗珪　陳錫銘　阮章霖

授予二級：陳慶國　莊聖海　許連鏗　林榮基　魏朝發　林永源　張　偉

　　　　　俞世英　吳　略　吳學華　陳蔚石　葉敬啟　潘泗生　黃克恩

晉升特級：郭功森　周寶庭　馮久和　林亨雲

晉升一級：林發述　陳敬祥　王乃傑

1987年4月

福建省人民政府評授首屆「福建省工藝美術大師」。壽山石雕行業獲此榮譽者：

郭功森　周寶庭　林亨雲　馮久和　林發述

1987年4月

福建省二輕工業廳評授「福建省工藝美術專家」。壽山石雕行業獲此榮譽者：

陳敬祥　林元康　王乃傑　林廷良　林碧英

1988年4月

國家輕工業部評授第二屆「中國工藝美術大師」（同時將原1979年授予「中國工藝美術家」稱號者，改稱「中國工藝美術大師」）。壽山石雕行業獲此榮譽者：

周寶庭

1992年12月

福州市人民政府評授、晉升「工藝美術名藝人」。壽山石雕行業獲此榮譽者：

授予一級：江依霖　張寶清

授予二級：林雪川　林文舉　王銓俤　林發鐘　鄭宗坦　陳惠燕　王祖光

　　　　　朱元登　王一帆　馬光正　林能安　葉子賢　鄭成水　劉德森

晉升特級：陳慶國　陳錫銘　方宗珪　林廷良

晉升一級：林永源　林榮基　張　偉　莊聖海　俞世英　魏朝發　丁梅卿

　　　　　吳學華

1993年12月

　　中國輕工業總會評授第三屆「中國工藝美術大師」。壽山石雕行業獲此榮譽者：

林亨雲

1997年6月

　　中國輕工業總會評授第四屆「中國工藝美術大師」。壽山石雕行業獲此榮譽者：

馮久和

2000年1月

　　福州市人民政府評授、晉升「工藝美術名藝人」。壽山石雕行業獲此榮譽者：

授予特級：郭懋介

授予二級：黃忠忠　葉星光　鄭幼林　林大榕　何　馬　汪世傑　鄭則評
　　　　　施庭漢　陳益晶　朱　輝　陳禮忠　黃興龍　王良凱　徐榕官
　　　　　馬昌騰　郭祥忍　郭祥麒　林鳳妹　馮碧雲　潘驚石　洪天銘
　　　　　張金林　鄭　鴻　黃昌金　郭卓懷　金　鋒　朱　勇

晉升特級：王祖光　阮章霖　鄭宗坦

晉升一級：潘泗生　王一帆　葉子賢　王銓俤　林發鐘　林文舉

2002年7月

　　福建省經濟貿易委員會評授「福建省工藝美術名人」。壽山石雕行業獲此榮譽者：

李福生　王銓俤　葉星光　馮其瑞　庄長華　江依霖　何　馬　邱瑞坤
陳慶國　陳建熙　陳益晶　鄭世斌　鄭則評　鄭宗坦　洪天銘　郭卓懷
黃忠忠　陳明志　林偉國　徐建愛

2002年8月

　　福建省人民政府評授第二屆「福建省工藝美術大師」。壽山石雕行業獲此榮譽者：

王祖光　葉子賢　劉愛珠　阮章霖　陳文斌　陳敬祥　林　飛　林文舉
林元康　林　東　郭祥忍　郭懋介　黃麗娟　潘驚石　潘泗生

2004年11月

　　中國寶玉石協會評授第六屆「中國玉石雕刻大師」。壽山石雕行業獲此榮譽者：

王祖光　馮久和　林　飛　林　東　林發述　林亨雲　郭功森　郭祥忍
郭懋介

2005年11月

　　福建省經濟貿易委員會、福建省城鎮集體工業聯合社評授「福建省工藝美術名人」。壽山石雕行業獲此榮譽者：

邱丹樺　馬昌騰　馮　偉　葉釵論　劉丹明　劉傳斌　孫財明　江秀影
李成寶　陳祖震　鄭幼林　鄭則金　林國仲　徐　瑋　董六妹　潘栩寧

2005年12月

　　福州市人民政府評授、晉升「工藝美術名藝人」。壽山石雕行業獲此榮譽者：

授予一級：庄長華　鄭世斌　陳建熙　林榮發
授予二級：劉傳斌　江秀影　孫財明　吳立旺　陳東華　林政平　林　霖
　　　　　林聖明　陸祥雄　鄭　鷗　洪　鵠　施東輝　徐　瑋　黃功耕
　　　　　程順欽
晉升特級：丁梅卿　王一帆　王銓俤　葉子賢　江依霖　張　偉　林文舉
　　　　　林發鐘　俞世英　潘泗生
晉升一級：黃忠忠　王良凱　馬昌騰　葉星光　馮碧雲　朱　輝　汪世傑
　　　　　陳益晶　陳禮忠　林雪川　林鳳妹　林大榕　何　馬　鄭則評
　　　　　鄭　鴻　鄭幼林　洪天銘　施庭漢　黃興龍　郭卓懷　庄長華
　　　　　鄭世斌　陳建熙　林榮發

2006年12月

　　國家發改委等九部委評授第五屆「中國工藝美術大師」。壽山石雕行業獲此榮譽者：

郭懋介　林元康　林發述　王祖光　葉子賢　林　飛　潘泗生

2008年2月

　　福建省人民政府評授第三屆「福建省工藝美術大師」。壽山石雕行業獲此

榮譽者：

林廷良　李福生　陳祖震　俞世英　陳慶國　王一帆　王銓俤　林榮發
郭卓懷　葉星光　陳益晶　陳建熙　黃忠忠　邱瑞坤　庄長華　葉林心
鄭則評　陳禮忠　鄭幼林　劉傳斌　張壽強　朱　輝　鄭世斌

2012年4月

　　福建省人民政府評授第四屆「福建省工藝美術大師」。壽山石雕行業獲此
榮譽者：

葉　子　葉釵綸　馮　偉　劉丹明　江秀影　江依霖　阮邦曦　孫財明
楊小河　吳立旺　邱丹樺　何　馬　張自在　陸祥雄　陳　波　陳明志
陳桂明　陳益傳　陳蔚石　林　霖　林達輝　林偉國　林志峰　林國仲
鄭國金　鄭宗坦　洪天銘　徐　瑋　黃功耕　黃寶慶　溫九新　潘栩寧

2012年11月

　　國家發改委等九部委評授第六屆「中國工藝美術大師」。壽山石雕行業獲
此榮譽者：

陳文斌　陳益晶　黃麗娟　陳禮忠

2013年3月

　　福州市人民政府評授「工藝美術名藝人」。壽山石雕行業獲此榮譽者：

授予特級：陳益晶　馬昌騰　王良凱　葉星光　李　炯　朱　輝　何　馬
　　　　　林榮發　鄭幼林　鄭則評　鄭　鴻　施庭漢　黃功耕　黃忠忠
授予一級：劉傳斌　江秀影　孫財明　吳立旺　吳　略　陳惠燕　陳東華
　　　　　林　霖　林政平　陸祥雄　徐　瑋　程順欽
授予二級：馬銘生　王光平　王明鑾　王　鎮　王鴻斌　盧振秀　葉釵綸
　　　　　葉煒罡　劉　風　金瑞炳　許永祥　阮邦曦　何木金　宋繼武
　　　　　姚仲達　張自在　潘栩寧　林國平　張華俊　楊小河　楊　明
　　　　　張建明　張建國　張　霞　陳為新　陳　波　陳桂明　陳榮枝
　　　　　陳益傳　陳　強　林大香　林文欽　林永建　林志良　林信琳
　　　　　林振國　周金輝　周　斌　鄭書喜　鄭　安　鄭和安　鄭良東
　　　　　鄭賢敏　鄭曉為　鄭裕文　柯名全　俞　嶸　黃　飛　黃淑英
　　　　　黃道忠　程由軍　溫九新　賴慶光　詹可樹　清明雲　瞿述財

壽山石譜錄
文獻評介

高兆《觀石錄》書影
清・翠琅玕館叢書

一、高兆《觀石錄》

　　《觀石錄》是歷史上第一篇壽山石著述。作者高兆，字雲客，號固齋居士、棲賢學人等，福建閩縣（一說侯官）人。明崇禎年間（公元1628—1644年）為邑庠生。工文翰，尤工小楷，亦善行書。對詩詞有很高造詣，與彭善長、陳越山、卞鼇、曾燦烜、林偉、許友並稱「閩中七子」，組織「平遠七子詩社」。與朱彝尊交往甚密。福建巡撫許某十分器重他的學問，聘為家庭教師，教授其子許孝超讀書。孝超出仕後，特意請高兆赴京日夕請教。

　　高兆著作甚富，有《續高士傳》、《端溪硯石考》、《硯石錄》、《啟禎宮詞》、《荔社紀事》、《攬勝圖譜》等。《觀石錄》是他在康熙初年自江左歸里，值逢壽山石開採興盛之時，「日數十夫，穴山穿潤，摧岸為谷，遠路之間，列肆置儈。」社會名流學士也爭相收藏壽山石珍品「懷瑾握瑜，窮日達旦，講論辨識」。五彩奪目的壽山靈石使高兆「心目既蕩，嗜好為移」。於是將他在陳越山、林道儀等十幾位友人處觀賞到的壽山石一百餘枚，記錄成篇。文章寫於康熙七年，戊申（公元1668年），十一年後（康熙十八年，己未，公元1679年）補跋，全文計二千七百多字。

　　《觀石錄》對每位收藏家的壽山石，逐件加以形容、評述，並分定神品、妙品、逸品等等級，對其形色百般描繪。文中雖然沒有列出

每枚壽山石的具體產地、品名，但已經明確分辨出水坑和山坑兩類的不同特色，説：「石有水坑、山坑：水坑懸綆下鑿，質潤姿溫；山坑發之山蹊，姿暗然，質微堅，往往有沙隱膚裏，手磨抄則見。水坑上品，明澤如脂，衣纓拂之有痕」。

《觀石錄》還對當時著名壽山石雕藝人楊璇、潘子和、謝奕等人的藝術技巧，給予很高評價。總結他們雕刻壽山石的「相石」、「解石」以及「磨光」等方面的經驗，具有一定學術價值。篇末錄卞二濟「壽山石記」一篇。

《觀石錄》見《翠琅玕館叢書》、《鄭氏注韓居鈔本》。清乾隆魯曾煜《福州府誌》、道光陳壽祺《福建通誌》以及民國陳衍《福建通誌》等誌書，均有節錄。

陳衍在《福建通誌》記《觀石錄提要》中説：「（觀石錄）自序後敍列友人所見之石種種佳處，次言賞鑒之法，末一跋各友人之存亡興衰，石之聚散完毀，筆墨皆甚雅淨。兆，崇禎間諸生。」

1928 年《觀石錄》被收入黃賓虹與鄧實合編的《美術叢書》初集第一輯第三冊。得以廣泛流傳，在壽山石文化發展史上起到重要的作用。

附：《觀石錄》全文　（清·福建閩縣高兆雲客著）

出北山門六十里，芙蓉峰下有山焉。連亙秀拔，溪環其足。志云：「山產石如珉。」又云：「五花石坑去壽山十里。」長老云：「宋時故有坑，官取造器，居民苦之。輦致巨石塞其坑，乃罷貢。」

至今春雨時，溪澗中數有流出，或得之於田父手中，磨作印石，溫純深潤。謝在杭布政常稱之，品艾綠第一，卒歉其未見也。謝殁五十年，吾友陳越山，齋糧採石山中，得其神品，始大著。去秋，予江左歸，好事家伐石於山者，凡三月矣。日數十夫，穴山穿澗，摧岸為谷，遠路之間，列肆置儈，耕夫牧兒，咸有貿貿之色。於是名流學士，懷瑾握瑜，窮日達旦，講論辨識，錦囊玉案，橫陳齋館，接文采則增榮，共欣賞則無倦。予

也負疴，慕悅莫致，往往命駕，周覽故人之家。心目既蕩，嗜好為移，詎比煙雲過眼之喻。廼憶所見，錄為一卷，聊以自娛，且概茲山焉。

陳越山：二十餘枚。美玉莫競，貴則荊山之璞，藍田之種；潔則梁園之雪，雁蕩之雲；溫柔則飛燕之膚，玉環之體。入手使人心蕩。

林道儀：甘黃無瑕者數枚。或妍如萱草，或倩比春柑。白者皆濯濯冰雪，澄澈人心腑。

彭十厓：凡五十有一枚。清秋雲日俱淨，空山天色者一；一橫二寸，高半寸，望之如郊原春色，桃李蔥蘢；一如出青之藍，蔚蔚有光；一黃如�栗，伏頂有丹沙，茜然沁骨；徑半寸方者一，如硯池點積墨，瀋明潤欲吐；一枚長寸有五，廣八分，兩峰積雪，樹色冥濛，飛鷺明滅——神品；一如凍雨欲垂者，方寸；夏日蒸雲，夕陽拖水各一；如墨雲鱗鱗起者一；一半寸薄方，有北苑小山，皴染蒼然；冰華見青蓮色者一——逸品；一長方，如美人肌肉；方寸中含落花、落霞者二；一二寸方者，通體如黃雲，中瞳瞳日影。葡萄、太玄、犀花、艾葉綠、鹿文、苔點，各一。俱妙品。白如玉者二；甘黃玉者三。

陳嵩山：一枚。膚理瑩然，暎燭側影，若玻璨無有障礙。方二寸，高三寸，重九兩。

林陟廬：如棕文者一；一徑寸方者，精華爛熳，如數百年前琥珀瑩透；栗囊色者一；玄玉者一；瓜穰紅白者一；小方柱一枚，如蔚藍天，對之有酒旗歌板之思；一渾脫高貴若象牙，不辨為石；二寸而方者一，紅絲縈霄，麗同媽膚；一半寸方柱，溫純深潤，太液之藕，大谷之梨，未足方擬。

王君寵：十八枚。漢玉色，楊璿作狐鈕，項上微紫——神品；如赭黃羅，方柱二；一枚微紅，散若晚霞，時稱「晚霞紅」；霜姿玉色，徑寸者二；血浸甘黃者二。

楊去聲：霞紅雲青相雜者二；一黃如枇杷，血浸半面，重可五兩——妙品。

唐湛一：一方。潤勝漢玉，正面遠山如黛，數株春樹，雲氣蒼蒼——神品。

李某：徑寸一方，如秋空無雲，天色獨垂；鵝兒黃者一；一脩寸半，徑二分，置掌上，盈盈瑤光為水；光含春蠟，色湛冰綃者，各數枚；一枚皎然如梨花薄初日。楊璿作鈕者八九，韓馬、戴牛、包虎，出匣森森向人，槃礴盡致，出色繪事。

二勝道人：一枚。色如雲，握之，其中水泊泊然動。

長慶定公：方寸一枚。碧若春草，通體艾葉、小花──神品。

友人齋館肆中：離見黃柑噢手，秀色通理者一；白如肌膚者一，何郎傅粉，遜其本色；一新黃如秋葵，亭亭日下；一如雲海浴日，微吐其暈；龍鱗過雨者一；一晶瑩玉色，如莫愁湖中新藕；沉香色一；海天晚照一──神品；水墨、玄精各一；玉無瑕者一；一半寸引首，殷紅若棠梨花片；一如文犀，中有粉蝶半翅；藍纏絲瑪瑙一；黃羅縬紋一；雨過雲月一；風雨射空，寒氣迴薄，孤峰沉冥一；一枚方寸，白玉膚理微有粟起，大似趙妃雪夜待人時；一如春雨初足，水田明滅；小米積墨點蒼一。共十九枚。

石有絡，有水痕，有沙隔。解石先相其理，次測其絡，於是避水痕，鑿沙隔以解之。石質厭潤，鋸行其間，則熱。行久熱迫而燥，則烈。解法：水解為上。鋸行時，一人提小壺徐傾灌之。

石理不一，相石為難。膚黃中白，膚白中白，膚蒼中黃，中玄黃，膚黝然，不可以皮相。

石有水坑、山坑：水坑懸縆下鑿，質潤姿溫；山坑發之山蹊，姿闇然，質微堅，往往有沙隱膚裏，手磨抄則見。水坑上品，明澤如脂，衣纓拂之有痕。

潘子和、謝奕，硯工高手，攻石能得理。好事家獲石既夥，二人益自矜，以禮延致，不可卒至。或造廬焉，睽門一諾，童子負器先驅矣。

每解一石，摩肩圍繞，心目共注。幸得妙品，傳觀閨閣，交手喜妬。

石初剖，須琉球礪石磋之。既磋，磨之金閶官甎。磨竟，以水浸檞葉，縱橫揩拭，無有遺恨。然後取彝鞞，平置几案，運石鞞上，徐發其光。

湛一詣陟盧竹堂看石，方開篋，趨令收却。予訝之，笑曰：「不敢久視，恐相思耳。」

卞二濟《壽山石記》云：壽山在重巒複澗中，距福州府治六十餘里，有坑名五花。志云：「所產石類珉。」志語未詳，嘗竊訪之。舊聞：宋時采取病民，有司言上，請得以巨石塞坑路，由是取之者少，即得之，亦不甚示寶於人。邇來三四年間，射利之徒，盡手足之能，鑿山博取，而石之精者出焉。間有類玉者、珀者、玻瓈者、玳瑁者、硃砂者、瑪瑙者、犀若象焉者，其為色不同。五色之中，深淺殊姿。別有絪者、縹者、綺者、縹者、蔥者、艾者、黝者、黛者。如蜜，如醬，如鞠塵焉者。如鷹褐，如蝶粉，如魚鱗，如鷦鴣斑焉者。舊傳艾綠為上，今種種皆珍矣。其峰巒波浪，縠紋膩理，隆隆隱隱，千態萬狀。可彷彿者：或雪中疊嶂；或雨後遙岡；或月澹無聲，湘江一色；或風強助勢，揚子層濤；或葡萄初熟，顆顆霜前；或蕉

葉方肥，幡幡日下；或吳羅颭彩；或蜀錦彎文；又或如米芾之淡描，雲煙一抹；又或如徐熙之墨筆，丹粉兼施。

言夫奇幻，有不勝形臆，亦異矣！夫土出之寶，無勝於玉，按王逸曰：「赤如雞冠，黃如蒸栗，白如截肪，黑如純漆。」而茲石之美，何必不然？又《滇志》：「點蒼之石，白質青章，具山水、草木之狀。」今施諸屏風、几榻，祇一色耳。其精瑩滑潤，不如也。由是觀之，玄真備其采色，而不能得其波彎。點蒼有其波彎，而不能如其采色。疑若帝遣鬼工，挾南海蚌淚之屬，深入嵒砢，雕鏤點染而後然者。甚矣！造物化工，其不可思議至於如此也。或曰：「量其大小、輕重，而數倍其直，豈價欲比玉耶？」予曰：「玉所以貴者，堅而不脆，叩之輆鳴。使茲石亦堅而有聲，何必曰球琭，何必曰琨珉也。且玉之至美者，不瑣。茲為價僅數倍。近世士大夫取青田為圖章，甚且計兩而二三其緡，顧孰與茲石，尤陸離滿目也。」或曰：「丹砂、雲母、空青之屬，利用於人，茲用果奚利？」予曰：「充玩好也。獨不曰玉卮無當，有萬鎰時乎！昔者靈璧之石，米元章尚乃袖而愛之。使其當此，殉之性命且何如矣。」夫天下四洲，華藏莊嚴，海微塵所不能盡。但求之今皇帝版圖，度出石鮮如此者。予友陳越山、林道儀、彭木厓、石鍾、林陟廬兄弟，率購藏之。每為予陳於几案，儼遊山陰道，千巖競秀，萬壑爭流，使人應接不暇。予貧不能購，聊紀一則，以當藏石，庶天下知閩之奇如此。

予戊申作此錄，錄中吾友六人，客三人，方外二人，共十一人，今亡其四。雜見之友人，亦亡其五。嵩山、陟廬、越山之石，以貧散。湛一一石歸予，為十叟奪去，十叟亦亡，今不知處。木厓石最多，亡後不能守。李某晚為石賈，頗得錢。君寵、越人、去聲與雜見者，皆不可問矣。予最後有七枚，今秋煅於火，火後者，玄堅如玉，白者多崩碎。可證物虛實之理。

丁巳後，大開山，日役民一二百人，環山二十里，丘隴畎畝，皆變易處。石昇至大者鑿鞍彎，小者為鞞玦，較之宋坑造器，民勞百之。按伐石之始，自陳公某，某之石，人不得見。既沒，家無一枚。自戊申迄今一紀，伐鑿之禍未息，近五行石妖云。或曰：「山以壽名，十年中郡人恒夭折不壽，理或然歟。」己未臘夜跋。

（傳世《觀石錄》各版本文字略有差異。本書按清《翠琅玕館叢書》校勘並加標點。）

清·乾隆欽定《四庫全書》及
《後觀石錄提要》書影

毛奇齡《後觀石錄》書影
（中央民族大學圖書館藏清·康熙刻《西河合集》本）

二、毛奇齡《後觀石錄》

　　《後觀石錄》是稍後於高兆《觀石錄》的又一篇壽山石著述。作者毛奇齡（1623—1716）原名甡，又名初晴，字大可，又字於一、齊於，號晚晴、河右等。以郡望西河稱「西河先生」。浙江蕭山（今屬杭州市）人。是明末清初著名學者、經學家、文學家，與兄毛萬齡並稱為「江東二毛」。

　　毛奇齡少時聰穎過人，十三歲應童子試，名列第一，明末諸生。清兵南下時參與抗清，後避兵於深山築土讀書。康熙十八年（公元1679年）己未科薦舉博學鴻詞第二等，授翰林院檢討，充明史館纂修官。康熙二十四年（公元1685年）任會試同考官。後辭職歸隱杭州，治經史及音韻學，專心著述。有《西河全集》四百九十二卷傳世，以及《詩話》、《大學知本圖說》等。他學識淵博，又善於雄辯標新立異，對學術有自己獨到見解，《四庫全書》中收錄他的著作多達數十篇。《四庫全書》總目提要稱：「奇齡善詩歌、樂府、填詞，所為大率托之美香草，纏綿綺麗，按節而歌，使人淒愴，又能吹簫度曲。」

　　康熙二十六年（公元1687年）三月，毛奇齡寓居福州開元寺期間，獲壽山佳石四十九枚。「偶於諦觀之次，共錄一箋，以當展翫。」因見友人高兆有《觀石錄》一篇流於世，遂取《後觀石錄》為題名，以紀其事。全文三千六百多字，對自藏壽山石章的規格、色澤、質地

以及鈕式、雕工等等，逐一作了詳盡記錄、評述。為研究當時壽山石的品種及雕刻藝術，提供了一份難得的文獻資料。

文中就壽山石的品種分類提出了三坑分類法（即將壽山石分為田坑、水坑和山坑三大類）並認為：壽山石的品質「以田坑為第一，水坑次之，山坑又次之」。極力推崇田坑石說：「每得一田坑，輒轉相傳翫，顧視珍惜，雖盛勢強力不能奪。」這些精闢的學術論點對後世壽山石的分類和等級評定起到重要的影響，在理論上確立了田黃石的「石中之王」地位。

乾隆間編纂《四庫全書》時，《後觀石錄》由浙江巡撫採進，收錄入卷一百十六，子部二十六「譜錄類・器物之屬」。紀昀在《提要》中記：「《觀石後錄》一卷，國朝毛奇齡撰。奇齡有《仲氏易》已著錄。是編皆記其客福建時所得壽山諸石，一一詳其形色，凡四十有九。自序謂：『嘗見友人高固齋作《觀石》一錄，流傳人間，因謬題之曰《後觀石錄》。』其記壽山之石，明謝在杭始言之，然未之見。後山僧偶磨為印，亦不甚著名。國朝陳日浴乃贖糧開斸，大著於世，其事在康熙戊申。考古人印惟銅玉最夥，顧氏《印藪》或間註綠寶石印，亦不知其為何寶石。其以燈光凍石作印，則始於文彭，不待康熙七年陳日浴始採而鬻之。奇齡第據所見言之耳。」

張潮在為《後觀石錄》作跋同時，還在《昭代叢書》乙集卷四十五作《後觀石錄題辭》一文，說：「石有足供几案之玩者，在古有二，在今有三，曰靈璧，曰六合，舊所有者也。曰壽山，新所增者也。在古者出於天然，在今者由於雕琢，雖其為狀有不同，其為可觀則一也。夫壽山之石，由來舊矣，曷為屬之於今。曰古之壽山，其佳者僅明潤而已，非經名人篆刻，不足傳也。若今之壽山，或五色各擅其一，或五色之全備，其文則或如雲霞，如山水，如錦繡，如草木鳥獸蟲魚。加以製鈕之精，命意之巧，即不鐫一字，亦足令人把玩，不忍釋手，豈舊日之可比乎！吾因思夫物之顯晦，各有其時，如此石者，當非近代之所結撰。殆亦盤古開天，已備其質，不知何以遲之又久，而後乃今始獲大顯於世，不亦深可歎哉。昔女媧氏之時，天柱

折，地維裂，遂煉五色石以補天，則石之有五色，殆亦造化之所儲以待用。而今者，天清地寧，石無所需，故不復自秘，聽其流通於世歟。高君固齋，曾作《觀石錄》，今毛大可先生，復作《後觀石錄》，展閱之次，不禁朶頤。合之前編，可以稱雙璧云。」

　　後人將前後兩篇《觀石錄》合稱為「雙璧」，視為壽山石文化史上最早的理論專著。

　　《後觀石錄》於康熙末年刊於《西河合集·文集》。乾隆魯曾煜《福州府誌》、道光陳壽祺《福建通誌》以及民國陳衍《福建通誌》等誌書，均有節錄。1928 年《後觀石錄》被收入黃賓虹與鄧實合編的《美術叢書》初集第三輯第三冊。

附：《後觀石錄》全文 （清·浙江蕭山毛奇齡大可著）

　　壽山在福建福州城北六十里芙蓉峰下。《舊志》云：「山產石如珉。」又云：「五花石坑去壽山十里，宋時故有坑，以採取病民，縣官輦巨石塞之。」明崇禎末，有布政謝在杭嘗稱壽山石甚美，堪餙什器。其品以艾葉綠為第一，丹砂次之，羊脂、瓜瓤紅又次之。然未之見也。久之，有壽山寺僧於春雨後從，溪澗中拾文石數角，往往摩作印，溫潤無象，顧名不大著。至康熙戊申，閩縣陳公子越山（名曰浴，字子槃，故黃門子），忽賞糧采石山中，得妙石最夥，載至京師售千金。每石兩輒估其等差，而較倍其直，甚有直至十倍者。

　　自康親王恢閩以來，凡將軍督撫，下至游宦茲土者，爭相尋覓。上者置几榻把弄，次者鏤刻追琢，與寶石、珊瑚、璀瑁、硨磲，螺蛤、齒貝同嵌什器，遍餙鞶緌、鞸琫、鞓帶，念珠、牙筒、藥管諸物。其最下者，摩符雕印，雜鏤人獸餅盂，以為供具。而于是山為之空，近則入山無一石矣。然後收藏家分別其舊藏者，以田坑為第一，水坑次之，山坑又次之。每得一田坑，輒轉相傳翫，顧視珍惜，雖盛勢強力不能奪。石益鮮，價直益騰，而作偽者紛紛日出，至有假他山之石以亂真者。

　　予入閩最晚，不敢妄覬下品，然私心欲得上品一觀而不得。當是時，有估人販兒，攤門捱巷爭以贋物來衒，槩卻之。去既久，忽從營丁得二

石。既又從通家世友宦茲土而未歸者得五石。又既與此間友人賭棋得三石。然尚妍蚩之間也。既則友人有貽贈者，有轉覓其親黨之舊藏而願售者，雖稍勝于前，非上品也。又既則，有有力者託人覓致，而中為人竊得之，私來相貿，且願貶其直，以上上之石，而直出中下。予曰：「此非伯夷之樹也。雖然一翫物耳，安見有力者必得，而無力者必不得？」因貿得八石。而許子不棄（名遇，浙舊學使平遠先生之孫），則予世通家子也，瀕行江西，遣估者私覓閩城之佳者來售，又得九石。連前後陸續所得，通計得四十九石。大槩上者十三，中上十四，中十二，中下十。偶于諦觀之次，共錄一箋，以當展翫。嘗見友人高固齋作《觀石》一錄，流傳人間，因謬題之曰：《後觀石錄》。若夫好石之癖，予本無有，且貧不能致，致之亦不能保。今之所觀，安保其必我有者？則亦從而觀焉，可巳。

艾葉綠二：平直橫、徑各寸，而臥螭紐，楊玉旋（名璇，閩追師名手）製紐。綠色通明，而底漸至深碧色，獨其住處稍白，則艾背葉矣。駱幼重曰：「驟觀之，但見兩螭環首掉足，蜻蜓綠波中。」

上半如碧玉，下半如紅毛玻璃酒觥，又如西洋琉璃觥。

羊脂一：高二寸半，徑二寸，橫一寸，白澤紐。玉質溫潤，瑩潔無顆，如搏酥割肪，膏方內凝，而膩巳外達。

時寓開元寺鐵佛殿側，端陽前四日得此，座中同觀者各為擬似。一云：「如脫殼之卵。」一云：「如新羅出機，未就練濯。」一云：「如辨明看婦人肌肉，絕去粉澤，而晨光膚色帖帖牀箄。」

《觀石錄》云：「貴則荊山之璞，藍田之種。潔則梁園之雪，雁蕩之雲。溫柔則飛燕之膚，玉環之體。」

鴿眼砂一：此舊坑也。高二寸半，橫、徑各寸。辟邪紐。通體荔紅色，而諦視其中，如白水濾丹砂，水砂分明，瀏瀏可愛，一云「鵓鴿眼」。白中有丹砂，銖銖粒粒，透白而出，故名「鴿眼砂」。舊錄亦以此為「神品」。

蔚藍天一：蔚藍天，又名「青天散彩」。高二寸半，橫、徑各一寸半。紐作三狻猊，二蔚藍色，一白色，各相搏噬，而藍俯白仰，分明不雜。其石身下方，初露蔚藍三分許，漸如晚霞蒸鬱，稍侵紫焰，而垂以黃雲接日之氣，真異觀也。

《觀石錄》云：「如蔚藍天，對之生酒旗歌板之思。」夏雲翳照處，類高郵皮蛋黃色。

又一：分寸同前，亦三狻猊紐。而二白一黃，毫釐相判，白如蕎粉，黃如豌醬。殊質並弄，猙獰出脫。至其蔚藍之妙，一若歸雲乍歛，倒影微薄，而中界以白虹者，造物之入神乃爾。

《觀石錄》云：「夏日蒸雲，夕陽拖水。」

瓜瓤紅二：橫、徑各一寸三分，而高倍之。蟠螭紐。紅沁若西瓜瓤子，流滑融溢，入手欲化。一頂上黃蠟，似瓜犀小黃近蜜色者，腰下血浸淋灕，漸至流漫。

紅中有白，白中有紅，淺紅非黃，深紅非赤。謂之「瓜瓤紅」。

蝦背青一：高二寸六分，橫、徑各一寸二分。獅紐。獅頂立稚獅，墨色，蠕蠕自得，而母獅首承之，唯恐其墮。通體淺墨如蝦背，而空明映徹，時有濃淡，如米家山水。舊品所稱：「春雨初足，水田明滅，有小米積墨點蒼。」之形是也。

肉脂一：一名「肉紅」。本羊脂玉，而略黳紅影於其間。望之晫罩熒熒，如時世宮粧，預施臙于頰，而尚以胡粉。彷彿舊詩所稱：「芙蓉脂肉綠雲鬟」者，此最上「神品」也。惜吉光片羽不滿覯耳。紐二螭顛倒臥，一紅一白。長、徑各一寸，橫四分。相傳狐白裘有「臙脂雪」名，當類此。

鍊蜜丹棗一：此舊坑也，百年前流傳至今之物。百鍊之蜜，漬以丹棗，光色古黳，而神氣煥發。以方番珀，則憎其紅，以視緗葫，則却其黑。高二寸，徑一寸，橫七分。圓身虺紐。

桃花水一：高一寸五分，橫、徑各七分。石有名「桃花片」者，浸於定磁盤水中，則水作淡淡紅色，是其象也。或曰：如釀花天，碧落濛濛，紅光晻然，宜名「桃花天」。舊品所稱：「桃花雨後，霽色籠蔥。」庶幾似之。臥貙紐。

《觀石錄》云：「白玉膚理，微有粟起，大似雪夜待人之候。」是石通瑩無纖毫瑕疵，而微有粟起，非石粒沙屑也。

三合一：首青䃜立紐，如碧落蔚藍色，獨兩角拳大，通明而色微淡。西羊名䃜者，大角大蹄，是羊注蹄處，皆偉然可驗也。特石身如羊脂，垂以藥黃，恍青羊踏白石著黃土中。想金華道上，方平狡獪，故自有此。高一寸八分，橫、徑各一寸。

晶玉一：殷于萊玉而白于蕨粉然，故明透，曰：「晶玉」。高二寸，徑二寸五分，橫一寸三分。辟邪紐。

《觀石錄》云：「晶瑩玉色，勝莫愁湖中新藕。」言其明也。

白花鷹背二：又名「灰白花錦」。高二寸半，橫、徑各一寸三分。一葡萄紐，一瓜紐。其紐為楊璿所製。葡萄、瓜俱純灰色，獨取其白色而略滲微紅色者為枝葉。其葉中蠹蝕處各帶紅黃色，淺深相接，如老蓮畫葉然。且嵌綴玲瓏，雖交藤接葉，而穿洞四達，真鬼工也。石身如冰裂，灰白花錦，平曼間亦似有枝葉橫披，紛拿盤攫之勢。

白如磁色，灰如舊錦，中紫灰色，且各有血浸紋，如宣和紅絲硯，于灰白質中，朱纏紅格，備極景象。

《壽山石記》有云：「色如鷹褐，如蝶粉，如魚鱗，如鷓鴣斑。」正指此類。

二合一：紐蜜魄色，身瑪瑙色。高、徑各二寸，橫五分。金猊紐。通體朗徹，而二色截然。其為瑪瑙色者，如櫻桃紅，如霞紅，深淺流漫，�熠不定，真是「妙品」。

灑墨一：高一寸五分，橫、徑各八分。天青色，而隱以紅暈，濛濛然如日隙灑雨。螭虎紐。

泥玉一：玉之類建窯白磁泥者。高、徑各一寸八分，橫六分。螭虎紐。

杏黃一：如杏之初熟，于黃湛中一面微紅，滲滲若曬色然。白澤紐。高二寸，廣半之。

硯水凍一：高一寸五分，廣八分。獅紐。硯池水微黑而凍，似之。

藏經紙一：高一寸八分，廣一寸。白澤紐。金粟山藏經紙色，入手作木蓮凍。

桃暈一：蹲獅紐。高一寸半，徑一寸，橫半之。紐有暈紅，而身微淡，桃塢夕陽，嵒石俱帶紅色。

紅粉一：如臙脂之漬粉，又如茛汁沁白糜中，芐蘿村傍有紅粉，石應如是矣。特先施去後，江枯石爛，不能多得耳。高、徑各五分，橫三分。狐紐。

蘋婆玉一：當庚紐。高二寸半，橫、徑各一寸半。歠肥腴如豕，而光澤可鑒。其通體白色，大類蘋菓初白時，尚晻青氣，而淡紅點染，見之指動。

笏玉一：儼會稽象牙笏初脫衣時。高一寸半，廣一寸。螭紐。

象玉一：高二寸三分，橫一寸半，徑同之。立鷹紐。有象牙紋。

《觀石錄》云：「超脫高貴若象牙，不辨為石。」

蜜蠟一：高、徑各一寸，橫三分。天馬紐。

《壽山石記》云：「如蜜，如醬，如鞠塵。」

秋葵蜜蠟一：高、徑各一寸，橫三分，圓身。貙紐。一名「枇杷黃」。

《觀石錄》云：「新黃如秋葵，亭亭日下。」

甘黃蜜蠟一：又名「渣黃」。獅紐。高、徑各八分，橫三分。

《觀石錄》云：「研如萱草，舊似春柑。」

天菇瓟一：俗名「天荔枝」。鷹紐。高一寸四分，徑一寸，廣五分。

玉帶茄花一：三足能紐。玉色，而下以茄花色承之。高一寸五分，廣

一寸。

　　玉柱一：高二寸半，徑八分，橫五分，圓身。臥夔紐。儼端門兩傍所稱「擎天柱」者。

　　落花水一：一名「浪滾桃花」。高二寸，橫、徑各一寸。辟邪紐。石類水色中有紅、白花片，隨水上下，一面界白痕，如迴波然。或曰：「此石花之紋，非沙隔也。」

　　《觀石錄》云：「如美人肌肉，中含落花、落霞者。」

　　洗苔水一：與前高、廣同。亦辟邪紐，本對石也。石類碧水色，而中有苔痕，微間磯石，亦非沙隔。

　　玉鎮一：高二寸半，橫、徑各一寸半，方正如鎮子。螭虎紐。與前蘋婆玉，高、廣相似，似對石。

　　《觀石錄》云：「明澤如脂，衣纓拂之有痕。」微類此。

　　紫白錦一：高二寸，橫、徑各一寸。狐紐。紐白色，而石身紫白相間，類嘉興錦。

　　蜜楊梅一：虫吻紐。類蜜蠟，色黃澤可愛，而一面有疹粟，如楊梅粒，滲以朱點。高二寸，徑一寸半，橫八分。

　　其他礜石一，高方，神羊紐。兩角明瑩如羊角燈片，而面作枯礜色；水墨玉一，蒼玉一，皆小方，獅紐；豆青一，小長方，狐紐；枯綠一，又名「乾箬綠」，小長方，狐紐。與豆青同，似對石；豆白一，小方，白澤紐。凡白色而微帶蔥色曰「豆白」；硃砂磁壺色一，長方，虫吻紐；鐵色磁壺色一，又作棕色，中方，辟邪紐；磁白一，大方，母子狻猊紐。與象玉高、廣同，似對石；石膏一，小長圓。螭紐。

　　小晶玉一：高八分，橫、徑各四分。瑩澈如晶。獅紐。高固齋所藏物也。偶讀予所著《曼殊別誌》，感之，取以贈，曰：請藍公漪（名漣，工于篆石），篆「曼殊」二字，繫之摺扇之骨間，日摩挲之。憶在京師時，曼殊以書箋乞張七雛隱篆「曼殊」與「佛婢」二石，而雛隱已行，遂屬廊房衖衕攤門者白篆之，而命之刻。今亦不知棄何所矣。誌此為之淚下。

　　卞二濟《壽山石記》云：「石有類玉者、珀者、玻瓈、玳瑁、硃砂、瑪瑙、犀若象焉者，其為色不同。五色之中，深淺殊姿。別有緗者、縓者、綺者、縹者、蔥者、艾者、黝者、黛者。如蜜，如醬，如鞠塵焉者。如鷹褐，如蝶粉，如魚鱗，如鷓鴣斑焉者。舊傳艾綠為上，今種種皆珍矣。其峰巒波浪，縠紋膩理，隆隆隱隱，千態萬狀。可彷彿者：或雪中疊嶂；或雨後遙岡；或月澹無聲，湘江一色；或風強助勢，揚子層濤；或葡萄初熟，顆顆霜前；或蕉葉方肥，幡幡日下；或吳羅颭彩；或蜀錦彎文。又或

龔綸《壽山石譜》書影

如米芾之淡描，雲煙一抹；又或如徐熙之墨筆，丹粉兼施。」石之奇妙，如此。

　　（傳世《後觀石錄》各版本文字略有差異。本書按清康熙《西河合集》校勘並加標點）

三、龔綸《壽山石譜》

　　《壽山石譜》是一部比較完整的有關壽山石的專著。作者龔綸（1903—1965）字禮逸，號習齋。以字行。福建閩縣（今福州市）人。祖父龔易圖，字靄仁，清咸豐進士。能詩善畫，喜蓄壽山石章。龔綸自幼受家庭影響，在攻書習畫之餘，致力於壽山石的鑒賞、研究工作。他在同學晚青那裏結識了許多壽山石農，並親往壽山礦洞考察採訪，收集各種品類礦石樣本，反復比較，考索研究。爾後，根據「彝鼎齋」圖章店主人陳宗怡的口述，編寫成這部《石譜》。

　　《壽山石譜》一書出版於 1933 年 9 月，大號鉛印本。分為「名品」、「產地」、「徵故」和「雕治」四個部分，計一萬餘言。

　　「名品」部分，專門介紹壽山石品類三十六種。首列「田石」，次「水坑」（坑頭），又次「山坑」。因「山坑」所出，類別繁複，以

出產之地名分為二十四種品名，在每一石種中，分別説明礦洞位置、石質特徵，還因象隨色分定種種細目。這種分類方法，與高兆、毛奇齡的《觀石錄》和《後觀石錄》那種「侔色揣稱，窮形盡象，限於所觀，無關討證」的命名石種辦法，有根本的區別。與鄭傑的《閩中錄》、郭柏蒼的《閩產錄異》相比較，亦有新的發展、新的見解。如「田石」條中的「紅田」石種，作者認為之所以絕無僅有，數十年不一見，「蓋由此種非天然產物」，並且引錄壽山石農的傳言説：「凡山田經燒，其中田黃受火襲，變而為紅。然火候不及，則不變，太過，或焦枯粉碎。故以適然為難也。」作者還為此親自做了一次實驗，「以小田黃石置爐火中試之，其璞變成濃黑，內質果能轉紅」。這種嚴肅對待學術的態度，在當時是難能可貴的。

「產地」部分，作者認真考證歷代書誌，論述壽山村的地理位置、山脈、溪流以及石礦的生成原因。並附「壽山道引指南」一節，介紹由市區往壽山村沿途所經之地的里程和通往各礦洞的路徑大略位置。

「徵故」部分，記載壽山石的開採歷史和有關詩詞、文章。「雕治」部分，列舉七位著名石雕藝人，對他們高超的技藝和藝術風格分別給予評介。書中還對壽山石的開採、解石和雕刻等方法，也作了簡略的説明，雖不甚具體詳盡，但亦為經驗之談。

四、張宗果《壽山石考》

《壽山石考》是稍晚於《壽山石譜》的一部壽山石專著。作者張宗果（1910─1994），原名俊勛，字幼珊，福建侯官（今福州市）人。早年畢業於福建法政學校，擅詩賦，致力於文字學研究。著有《閩中印人傳》、《福建工藝誌》等。

作者與壽山村里洋張姓同宗，年輕時，常往鄉間作客，訪問石農，搜羅資料，並根據陳宗怡、陳祥容等人口述，編成《壽山石考》

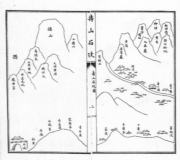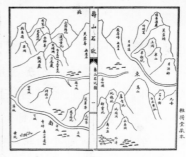

張宗果《壽山石考》書影及內頁「壽山石坑圖」

一書。初稿曾在上海《新聞報》連載。

　　《壽山石考》於 1934 年由杭州西泠印社出版，大號鉛字本。全書分「說圖」、「引勝」、「採產」、「品藻」、「雕鈕」、「潤色」、「辨似」、「徵故」、「藏印」，「施篆」等十個部分。附「雜記」、「閩中印人錄」兩節，卷首繪「壽山石坑圖」一幅，示意各坑洞位置。該書內容在襲繪《壽山石譜》基礎上，略加擴大，計列「田坑」、「水坑」和「山坑」所產品名五十多種。分為神品、妙品、逸品等次第。

　　此書流傳較廣，近年日本精華堂、香港《書譜》雜誌社曾根據其「壽山石坑圖」翻印出版。該圖作為礦區概略分佈可以參考，但其中將位於壽山村東南面的月洋礦區域諸礦洞，誤置於東北面，則是明顯差錯。

　　1977 年日本木耳社出版的小林德太郎著《圖說石印材》一書，附錄《壽山石考》影印本。

五、陳子奮《壽山印石小志》

　　《壽山印石小志》作者陳子奮（1898—1976），字意薌，號無寐、鳳叟，別署水叟。福建長樂人。是現代著名書畫金石家，任福建省文史館館員、中國美術家協會福建分會副主席等職。早年與徐悲鴻交誼甚篤，一生佳作甚多，飲譽藝壇。著有《福建畫人傳》、《頤諼樓印

陳子奮《壽山印石小志》書影及內頁

話》、《頤諼樓詩稿》等。出版《陳子奮白描花卉冊》國內外多次翻印，廣為流傳。

《壽山印石小志》一書，出版於 1939 年，小號鉛印本。分為上、下兩卷，計一萬二千多字，專門介紹壽山石各坑洞品目七十多種，附錄各地出產印石十七種，是作者多年篆刻實踐的經驗總結。正如張琴先生在序中所言：「陳意薌先生，精金石之學，尤擅治印，積日既久，見石漸多。又以家居閩中，石工往來滋諗，乃詳考壽山石之源委，分類辨色，鑒別精審。」

作者對壽山石質的鑒定和評價有自己獨到的見解，認為：「顧世人恒偏於所好，重田黃而薄他石，愛舊藏而鄙新出。余竊以為未當也。夫壽山之石，各有所長，杜林坑之嫵媚溫柔，芙蓉坑之潔白純粹，桃花、瑪瑙之沉醉，水晶、魚腦之晶瑩，何嘗遽遜於田黃。」書中對各類石種，不分貴賤，都給予恰如其分的評價。由於作者鐫刻過大量壽山石印章，所以不但善於從外觀特徵鑒定品評石質，而且能夠分辨不同石種的鬆、結、硬、軟等特徵。對壽山石研究者，具有一定的參考價值。

六、潘鼎《壽山石刻史話》

《壽山石刻史話》作者潘鼎（1909—2001），字主蘭。福建長樂人。任中國書法家協會篆刻委員會委員、福州市書法篆刻研究會副會長、江西大學書法學會名譽顧問及福州大學書法協會顧問等職。擅書畫，精篆刻。1956 年受聘擔任福州工藝美術學校教員，在教學實踐中，認真研究工藝美術史料，先後編寫《中國工藝美術常識》、《雕塑理論選編》和《福州木雕淺說》等教材。

1966 年《壽山石刻史話》脫稿後，因文化大革命動亂中散失。逾年，有共事者從廢紙堆裏偶然發現，歸還作者，復加整理後於 1972 年以油印本刊行。

《壽山石刻史話》全書計一萬七千餘言，分十二個目次：一，壽山石刻起源的初探；二，宋代勞動人民反抗採掘的鬥爭；三，石俑大量生產在宋代；四，關稅徵收到石刻；五，田黃石與有閒階級；六，楊璇、周彬的刻藝；七，圓雕為壽山石刻發展途徑；八，鈕雕裝飾藝術；九，薄意藝術；十，壽山礦藏是社會主義經濟發展資源；十一，石刻行業恢復與發展；十二，關於壽山石書誌等。作者用通俗的語言，以辯證的方法對史料進行分析。特別對於壽山石刻的起源問題，作者從考古資料中發現福州北郊二鳳山工地發掘的南朝墓葬出土有壽山石刻小石豬，並以墓中刻有「元嘉二十二年乙酉」（公元 445 年）字樣的紀年墓磚作旁證。大膽提出壽山石早在一千五百多年前就已經被發現，並用作雕刻原材料。從而推翻了以往文獻上一直認為壽山石開採「始於南宋」的論點。可惜此書印數有限，鮮為人知。

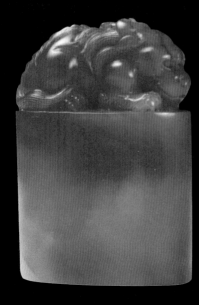

附錄一 壽山石詩文選編

一、詩詞歌賦

壽山　宋·黃榦

石為文多招斧鑿，寺因野燒轉熒煌。世間榮辱不足較，日暮天寒山路長。

作者簡介：黃榦（1152—1221），字直卿，福建長樂人，徙居閩縣（今福州市）。受業朱熹，是朱熹女婿、理學繼承者。知安慶府，後被劾罷官歸里講學，卒諡文肅，世號勉齋先生。有《經解文集》、《黃文肅公文集》等行於世。「壽山」詩收入《黃文肅公文集·卷四十「詩」》。後世書誌引錄或將第三句「不足較」誤作「何須論」。

壽山寺　明·謝肇淛

隔溪茅屋似村廛，門外三峰尚儼然。丈室有僧方辨寺，殿基無主盡成田。山空琢盡花紋石，像冷燒殘寶篆煙。禾黍雞豚秋滿目，布金消息是何年。

作者簡介：謝肇淛（1556—1616），字在杭，福建長樂人。明著名學者。萬曆二十年（公元1592年）進士，歷官工部郎中、廣西右布政使等職。博學能詩文，著有《五雜俎》、《方廣岩誌》、《小草齋集》等。「壽山寺」詩收入《小草齋集》卷二十三。

遊壽山寺　明·徐𤊹

寶界銷沉不記春，禪燈無焰老僧貧。草侵故趾拋殘礎，雨洗空山拾斷珉。龍象尚存諸佛地，雞豚偏得數家鄰。萬峰深處經行少，信宿來遊有幾人。

作者簡介：徐𤊹（1563—1639），字惟起，號興公。福建閩縣（今福州市）人。博學多才，擅書法詩詞，與曹學佺狎主閩中詩壇。著有《紅雨樓集》、《榕蔭新檢》等。「遊壽山寺」詩見明王應山《閩都記》卷二十五。

遊壽山寺　明·陳鳴鶴

香燈零落寺門低，施食台空杜宇啼。山殿舊基耕白水，阪田新黍啄黃雞。千枚蠟璞多藏玉，三日風煙半渡溪。康樂莫辭雙履倦，芙蓉只在九峰西。

梅瞿山《壽山印石歌》書影

作者簡介：陳鳴鶴，字汝翔。福建懷安（今福州市）人。明朝萬曆間諸生，著有《東越文苑》、《閩中考》等。「遊壽山寺」詩見明王應山《閩都記》卷二十五。

壽山印石歌　　清·梅清

　　誰為南宮顛，呼石下拜名爭傳。誰為焦先怪，煮石療饑我亦愛。古來奇物遇奇人，無意相遭各有神。天教文彩應國瑞，泗石汜石各有類。青田舊凍美絕倫，冰堅魚腦同晶瑩。遍來壽山更奇絕，輝如美玉分五色。將母錬石女媧師，補天滴瀝遺天脂。風雷恍忽騰蛟螭，土奔石裂堆琉璃。柑黃蠟白硃砂肥，綠浮艾葉尤稱奇。鐫猊鏤虎蹲靈龜，製成篆籀懷李斯。陸予好奇走東海，寄我四笏封磊磊。婆娑兩手生霞彩，醉飲高歌出真宰。倘問瞿山何所癖，我有小軒名拜石。

作者簡介：梅清（1623—1697），字淵，號瞿山。安徽省宣城人。工詩書，「壽山印石歌」收入《天延閣集》。

壽山石歌　　清·朱彝尊

　　無諸城北山青巘，近郊一舍無楓杉。中間韞石美如玉，南渡以後長封緘①。是誰巧撝蚯蚓窟，中田忽發蛟龍函。剖之斑璘具五色，他山之石皆卑凡。我昔南遊玩唐市，對此不覺潛欽歟。是時楊老善雕琢②，鈕壓羊馬磨廳巉。兼金易置白藤苙，不使花乳求休攙。今來貫索尚三倍，未免瑕漬同梅黬。其初產自穏下里，後乃深入芙蓉岩。菁華已竭採未歇，惜也大洞成空嵌。非無桃紅艾葉綠，安得好手來鐫劃。桂孫見之不忍釋，裏以黃葛白蕉衫。伏波車中載薏苡，徒令昧者生譏讒。況今關吏猛於虎，江漲橋近須抽帆。已忍輸錢為頑石，慎勿輕露條冰銜③。

作者簡介：朱彝尊（1629—1709），字錫鬯，號竹垞，又號醧舫，晚稱小長廬釣魚師。浙江秀水（今嘉興）人，明末清初著名學者，在文學、金石學等方面均有很高造詣。著有《曝書亭全集》、《日下舊聞》等。「壽山石歌」收入《曝書亭全集·卷十八》。

壽山石歌　清·查慎行

　　周禮重璽節，後來印章冊乃同。自從秦人刻玉稱國寶，此外雜用金銀銅。鑄成往往上戴鈕，贔屭作力碑趺雄。橐駝羔鹿虎豹龍，細者龜兔巨者貔與熊。肖形寫像隨所好，繆篆法與蟲魚通。漢時斗檢封，下沿唐宋仍相蒙。神龍貞觀宣和中，六印旁及金章宗。當時御府收藏及書畫，首尾鈐識丹砂紅。民間私印不知幾千萬，楊[①]王[②]姜[③]趙[④]集古誰能窮。車磲瑪瑙犀角及象齒，苟適於用俱牢籠。後來摹刻忽以石，其法創自王山農[⑤]。自元歷明三百載，巧匠到處搜硐礱。吾鄉青田舊坑凍，價重蒼璧兼黃琮。福州壽山晚始著，強藩力取如輸攻。初開城北門，日役萬指備千工。掘田田盡廢[⑥]，鑿山山為空。崑岡火連三月烽，玉石俱碎污其宮。況加官長日檢括，土產率以苞苴充。今之存者大洞蓋已少[⑦]，別穿岩穴開芙蓉[⑧]。居人業此成石戶，斑白老叟攜兒童。採來製鈕尚仿古，一一雕琢加摩礱。我聞金石古稱壽，茲山取義奚所從。如何出寶還自賊，地脈將斷天無功。山靈有知便合變頑礦，庶與鴻蒙混沌相始終。

壽山田石硯屏歌 —— 副相揆公屬和　清·查慎行

　　吾聞精純韞為璞，白者曰璧黃者琮。兼斯二美乃在石，天遣瑰寶生閩中。壽山山前石戶農，力田世世兼養蜂。採花釀蜜自何代，金漿玉髓相交融。深埋土肉久成骨，亦如虎魄結自千年松。想當欲出未出時，其氣貫斗如煙虹。地示愛寶惜不得，飛上君家几硯為屏風。質良材富肌理豐，廣袤

徑尺加磨礱。銀河中傾艷潋水，灌頂倒攉崔嵬峰。寒光通透月兩面，高勢噴湧雲千重。長樂夜燒燭焰紅，表裏映潋疑中空。風林片石非爾比，況許下岩劣品矜芙蓉。朝來得句傳詩筒，語雖紀實工形容。平生嗜好一無癖，而此特為情愛鍾。吁嗟乎！人間尤物蓋不乏，目所未睹誰能窮。公今獲石石遇公，無心之合欣遭逢。深山邃谷只作几硯視，要使天下稱良工。

作者簡介：查慎行（1650—1727）。原名嗣璉，字夏重、悔餘，號初白。浙江海寧人。清康熙四十二年舉人，賜進士出身，官翰林編修。有《敬業堂詩集》、《蘇詩補註》等。「壽山石歌」收入《敬業堂詩集》。

壽山石　清·黃任

　　僛白妃青又比紅，洞天生長小玲瓏。怡情到老同燕玉，好色於君似國風。神骨每凝秋澗水，精華多射暮山虹。愛他冰雪聰明極，何止靈犀一點通。

得壽山一石樸魯可愛鐫詩其上　清·黃任

　　一文不值本齊東，此語方人恐未工。我亦愛他程不識，與他為壽壽山中。

又得一石紅綠各半賦詩一首　清·黃任

　　一寸珊瑚劈乍開，紅於火齊綠於苔。前身墜在西施網，曾浸三年海水來。

壽山石　清·黃任

　　壽山距城七十里，夙產美石稱神皋。山中產石各門戶，爭奇競秀分儔曹。月尾岩西牛角北，墩洋奇艮高山高。或如凝脂或淡墨，嫩黃蜜蠟紅櫻桃。天半朱霞掛一抹，間以艾綠青葡萄。惟有水洞在澗底，四時暗溜鳴嘈嘈。其間結窩不可覓，覓得一線群歡號。春然一片光在手，不大鑢錫而沙淘。是名津津魚腦凍，欲滴不滴凝為膏。藍橋雲漿凍不飲，結作冰片能堅牢。名門市門俱罕覯，一兩半斤皆幸遭。大如拇指小枝指，半粟塵垢千爬搔。雕人睨視不敢琢，審曲面執爭分毫。間作小印古篆刻，揀選好手工操刀。沉檀為匣謹什襲，裹以古錦縈以絛。何來掌上比燕玉，天與媛老吾濫叨。邇來田石踴高價，居奇不肯輸豪家。豪家意在索必得，牙儈弋獲無遁逃。未提論斤買一握，要斗金璧充雁羔。物情俗尚有如此，遂視壽山輕弁髦。壽山精華亦衰竭，山氓旦旦斧斤操。以茲剝削少生理，啜醨不過粕與糟。吾之所寶在求舊，元氣貫注同甄陶。蓋其肌理久逾膩，其色絢爛其

光韜。今之發硎即瓦裂，非不愛好旋訾謷。形家之言亦可聽，此地所重關城壕。戕其脈胳剜至骨，得不刻露傷天翳。天生尤物有得失，吾歌此詩非貶褒。

作者簡介：黃任（1683—1768），字莘田，自稱端溪長史，晚年號十硯老人。福建永福（今永泰縣）人。康熙四十一年（公元1702年）舉人，任廣東新會、高要知縣。工詩、擅書法，名重一時。著有《香草齋集》、《秋江集》等。「壽山石」等四首詩收入《秋江集》。

題高固齋毛西河前後觀石錄　清・薩玉衡

　　文士誇新奇，出意事編輯。遊戲弄文翰，流傳病國邑。茶錄與荔譜，識者為鳴悒。種禍到山根，燎原火誰戩。壽山產石奇，五色爍可抱。吾讀勉翁詩，已愁斧斤及①。後來宋坑填，掃跡榛路澀②。寂寥數百載，喘息得噓吸。國朝諸詩老，焜耀爭揑拾③。物華不自獻，一呼萬眼集。在遠括者多，當官伐之急④。遂使牙儈豪，石重價倍什。甚至賤丈夫，販售紅錦襲⑤。小品印篆鈐，高材屏山笠。甘犯虎豹嗥，導為羗雁執。輸錢忍關津，兼金實藤笈。田洞刳已空，蓉岩更深入。刻骨奪天慳，頑荒聚鬼泣。地脈關根本，元氣必靜翕。佐嶽冥理通，守土宜加緝。嗚呼志方輿，閩產已首立⑥。

原註：①黃勉齋詩：石為文多招斧鑿
　　　②五花坑去壽山十里，宋時以採取病民，縣令輦石塞之
　　　③謂西河、竹垞、初白諸君
　　　④自康親王恢閩以來，凡將軍督撫下至遊宦茲土者，爭相尋覓，山中傭工日千指
　　　⑤康熙戊申，陳日浴，字子槃，故黃門子，賣糧採石，載至京師售千金
　　　⑥《方輿勝覽》於福州土產，首載壽山石

作者簡介：薩玉衡（1758—1822），字檀河，福建閩縣（今福州市）人。詩人，著有《白華詩箋註》等。「題高固齋毛奇齡前後觀石錄」詩收入《白華樓詩鈔》卷一。

壽山石歌　清・翁喆

　　攬勝朝出城北門，壽山聳秀遙相望。山舊產石質瑩瑩，得者寶貴同琳瑯。品以田坑為第一，其次山坑與水坑。石之色澤每錯玉，丹砂羊脂紅瓜瓤。別有艾綠誇縝密，正色終須讓田黃。柔而易攻肌理細，人物山水貞含章。當其抱璞源蘊藏，奚翅瓦礫委道旁。阿誰物色操斤往，遂令岩穴發幽光。開先首掘自宋代，攻堅有若截玉肪。上者几案列清供，余亦時中鞶帶裝。自是厥後爭採取，聲價不覺騰閩疆。憶昔強藩黷於貨，珍奇雜進越尋常。無端玩好蕩心志，乃令珍賄搜窮鄉。高田掘盡低田繼，劚刓不惜千夫

忙。剡符刻印極滋巧，累累體制分方員，邇來此石尤稀少。

作者簡介：翁喆（清朝，生卒時間不詳），福建古田人。「壽山石歌」詩見《古田縣誌》二十六·藝文引（民國二十九年刊本）。

壽山石歌　清·張伯謨

　　城北嶙岩靈氣通，地脈團結開鴻濛。巧匠入山琢山骨，捧出美璞光昭融。搜求崛穴不遺力，含暉耀彩敷五色。紫煙似起藍田中，寶氣疑來于闐國。潔如冰貯白玉壺，瑩如雪映凝脂膚。湛如雨霽澄江綠，燦如日晚落霞朱。絪縕蒽黛備異態，國色俱稱傾城姝。黃中通理獨居正，其神淵穆其質殊。疑自媧皇煅煉後，尚餘英華閟靈藪。不然星隕入地中，奎璧精凝化瓊玫。南方鶉火餘淑清，由來炎德鍾文明。日華月魄相貫射，姶姶竅穴光將迎。近來韞藏亦衰竭，雕鐫無復呈光晶。孕育自不敵攻取，搜索毋乃緣聲名。豈無懷璧尚被褐，要須慘淡關經營。鋼金以沙丹以礦，慎勿發露搖其情。洞天長養渾歲月，還能軒豁稱連城。

作者簡介：張伯謨（清雍正、乾隆間），字子隅。福建侯官（今福州市）人。乾隆十八年（公元1753年）舉人。「壽山石歌」收入鄭傑《國朝全閩詩鈔》初集·卷十六。

壽山石　清·林直

　　壽山何嶄嶄，千仞起岠崿。高與芙蓉峰，竝峙城北郭。靈寶蘊�礌，扶輿鬱磅礴。就中富奇石，光怪走魑魅。田坑數上品，水洞稍從略。高山出最晚，其質亦不惡。開岩溯強藩，攻取肆搜索。縋幽復鑿險，一任快劍斫。自茲夫奧竅，精彩始外鑠。斑璘具五色，誰與飾丹雘。紅如霞焰蒸，白如雪光矐。皎如月魄盈，淡如雲影霏。如天蘸蔚藍，如山聳孤削。春岩樹蒼蒼，水田煙漠漠。雲煙米顛圖，丹粉徐熙作。琥珀共通靈，瑪瑙並熷爐。材成珪璧珍，澈比玻璃薄。羊脂潤凝膏，鴿眼明刮膜。紋排蝦背青，點認鷓斑錯。流丹沁瓜瓤，含緋籭桃萼。艾葉綠初披，筍衣青乍籜。妍爭萱草色，倩並春柑嚼。美人好肌肉，丰姿亦綽約。嬌憐梨照淚，嫩比荔去膜。剛宜梅額粧，雅稱蕉衫着。吳羅拭衿袂，蜀錦蠻帷箔。千形與萬狀，奇觀逞其各。居民業於中，一璞千金博。巧為鞞靫飾，圓可念珠絡。柔者鋟圖章，鎪鏤費斟酌。鈕劊螭龍龜，壓載犀象駱。鐫字滿蚪紋，不惜刀屢鑿。我生具石癖，遍購壯行橐。晴窗偶陳設，差足慰寂寞。客從門外至，向我言諤諤。古稱金石壽，茲山義奚記。懷寶不自呈，無乃取戕鑿。豈知造物意，磨礪藉鋒鍔。幽光鮮不發，一語客應諾。既儲不世珍，斯待良工

度。安能守介介，終古委邱壑。

作者簡介：林直（生卒時間不詳），字子隅，福建侯官（今福州市）人。清道光間諸生，詩人。「壽山石」詩收入《壯懷堂詩初稿》卷九。

壽山石　　清·葉觀國

　　艾綠瓜瓤剧遠嶺，兩篇觀石錄瑤琳。① 貴人總愛田坑好，幽洞曾愁斧鑿尋。

原註：①國朝高處士兆、毛太史奇齡，皆撰有《觀石錄》

作者簡介：葉觀國（1720—1792），字家光，號毅庵。福建閩縣（今福州市）人。清乾隆十六年（公元 1751 年）進士，翰林院侍讀學士，曾任雲南、安徽學政。著有《綠筠書屋詩鈔》。「壽山石」詩收入《綠筠書屋詩鈔》卷十。

圖章　　清·吳玉麟

　　美石廣搜羅，九峰芙蓉採。姓字泐騷壇，光焰照文海。切玉如切泥，我友精神在。聚十數名家，頡籀發奇彩。

作者簡介：吳玉麟（1746—1818），福建閩縣（今福州市）人。清乾隆四十二年（公元 1777 年）舉人。「圖章」詩收入《素邨小草》卷九。

論印絕句　　清·查岐昌

　　撥蠟銷金記漢章，象犀碌瑙漸更張。後來好事山農叟，選破求休稷下① 良。

原註：①壽山舊屬稷下里，稷下即指壽山

作者簡介：查岐昌（1713—1761），浙江海寧人，查慎行孫。「論印絕句」詩收入《篆學叢書》（清道光二十年上海虞山顧氏篆學瑣著本）。

無題　　清·鄭洛英

　　壽山五色鳥，人云是鳳凰。一見遂飛去，天雲高茫茫。其下產石子，滑潤凝脂肪。大石以石稱，小石以車量。運致千指役，切削刀鑣剛。磨治去沙玷，擦揉浮寶光。朱者丹砂簇，碧者白玉方。有藍天霙開，有紫霞晚翔。其黑墨不似，玄圭寧足長。其青翠可滴，春草難為芳。別有連城價，此石名田黃。秋霜老柿子，紅意成飴餳。工者麥芒削，縷剔諸鈕章。百獸喜怒意，吼踞而跳踉。鷟鷟不一勢，轉側引吭長。眉睫翁絨細，慘澹及毫芒。篆法又一手，多或吾輩行。禹碑宣鼓跡，生動鐵筆鋩。得篆石愈貴，配儷如雁行。裝以蜀漆匣，裹以吳錦囊。偶陳案頭間，如御諸姬姜。用竟不釋手，摩挲虞皴皸。莫如南宮袖，瞪目遭奪攘。

作者簡介：鄭洛英（清乾隆間），字耆重，號西灄，又號恥虛。福建侯官（今福州市）人。乾隆三十五年（公元 1770 年）舉人。能鼓琴，兼工書畫、騎射。著有《恥虛齋集》等。「無題」詩收入《恥虛齋詩鈔》卷七。

壽山 —— 榕城古跡雜詠六十首之一　清·楊慶琛

　　濃青分峙九峰間，近把芙蓉削翠鬟。厚德合推仁者壽，流形爭仰艮為山。居然福海天成對，卻喜瓊華石不頑①。製器何如完璞好，免招斧鑿損屏顏。

原註：①山產美石

作者簡介：楊慶琛（1783—1867），字延元，號雪椒。福建侯官（今福州市）人。清嘉慶二十五年（公元 1820 年）進士，官山東布政使。「壽山」詩收入《絳雪山房詩鈔》卷十八。

壽山石　清·楊浚

　　山以靜而壽，石以貞而久。刻畫臣能為，纍纍大如斗。胡為補天才，流落風塵手。棄取殊不情，我欲詰媧后。

作者簡介：楊浚（1830—1890），字雪滄，號健公，晚號觀頹道人。福建晉江人，居侯官（今福州市）。清咸豐二年（公元 1852 年）舉人，為內閣中書，歷主漳州、丹霞、紫陽、浯州書院。著作甚富，有《冠悔堂全集》等十八種，享清末「福建首席詩人」稱譽。「壽山石」詩收入《冠悔堂詩鈔》卷一。

遊壽山　清·魏傑

　　巍然卓立與天齊，誰把山名壽字題。更有芙蓉三十六，枝枝對峙九峰西。

經壽山遊靈洞岩　清·魏傑

　　百里尋幽步未停，嶔崎石磴紀初經。青山不老名為壽，古洞無雙喚作靈。石室鑿成霞絢爛，田珉流出玉瓏玲。前岡更有芙蓉勝，深入雲中望渺冥。

作者簡介：魏傑（1796—1876），字從岩，號拙夫。福建閩縣（今福州市）人。能詩善文，熱心公益事業。著有《鼓山吟草》、《逸園詩鈔》等。「遊壽山」等兩首詩收入《九峰誌》卷四。

壽山石 —— 以壽山田坑印石持贈馮展雲譽驥學使並繫以詩　清·曾元澄

　　吾鄉壽山韞奇石，聲價重抵璧與琮。三坑月旦誰第一，山水俯首推田中①。南渡以還始開鑿，玉氣散彩成長虹。黃中通理古所貴，次者艾葉丹砂

紅。緗綖暗黝不一色,雪昉間配金芙蓉。古來印譜及印史[2],集古惜未源流通。國初諸老精鑒賞,竹垞初白歌聲雄[3]。孫陽一顧價十倍,豪強括取地力窮。歸山十載苦搜索,雲煙過眼妙手空。因思藍田種玉好,願充石戶為山農。夜深舊簏發光怪,家藏雙璞肌理豐。摩挲塵垢加拂拭,持歸宗匠資磨礲。

原註: ①壽山之品,以田坑為第一,水坑次之,山坑又次之。其色以田黃為第一,艾葉、丹砂
　　　次之
　　　②王厚之、姜夔有《印譜》,趙子昂有《印史》
　　　③朱、查二君,有《壽山石歌》

作者簡介:曾元澄(1808—1874),福建閩縣(今福州市)人。清道光十一年(公元1831年)舉人。詩人。「壽山石」詩收入《養拙軒詩存》卷五。

壽山石　清·楊仲愈

　　壽山有美石,貴並玉連玨。光芒脂潤澤,文理花斑駮。物玩當珍飾,鄭重列帷幄。豪家爭購取,百金不盈握。遂今幽岩中,日日事追琢。諒無世俗寶,焉似在山璞。

作者簡介:楊仲愈(1831—1879),初名仲愉,字子恂,福建閩縣(今福州市)人。清同治元年(公元1862年)進士,與龔易圖、林天齡等結社城南,稱「南社」。著有《劍秋閣吟存》、《秋華樓賦選》等。「壽山石」詩收入《秋華閣詩鈔》。

壽山石　清·龔易圖

　　我來壽山下,斧鑿閒山間。此山產佳石,百品堆琅玕。其色錯藻采,其質供雕鐫。所生非一族,識者別萬端。良材原待用,寶氣秘終難。縱非珪璋貴,豈如燕石頑。鑿之為研田,雙睛耀鸜斑。刻之為印篆,素鈕壓龍蟠。方以為鎮紙,圓以為鳴環。凍白凝魚腦,濃紫嗤豬肝。就中田黃石,高貴不可攀。刓印不忍敝,於石為大觀。入市爭賞玩,登席耀斑斕。或貯詩囊錦,或伴筆架珊。我亦儲十笏,藉以慰老慳。嚮聞鳳凰來,可開茲山頑。自山產石後,斤削無時閒。石髓早已竭,石質亦空攢。又聞山下民,供役無能安。有田不復耕,搜石供上官。石以山而壽,山以石而刓。物美多生蠹,此意古所歎。象齒戒自焚,雉尾憚自殘。君子貴石交,何如太璞完。

作者簡介:龔易圖(1835—1893),字靄人、少文,號含晶、烏石山房主人。福建閩縣(今福州市)人,清咸豐九年(公元1859年)進士,歷官江蘇、廣東按察使及湖南布政使等。工書畫,著有《烏石山房詩存》。

咏壽山石　清末民初·郭則壽

　　瑰村藏深幽，元精蘊土壤。莫稽堯年髓，一任歲月長。鑿山誰開先，探穴累成丈。代久尤物盡，生晚寄孤賞。偶披觀石錄，掩卷欲神往。千石不一姿，錫名亦殊強。田坑最上品，水洞亦佣儻。霜深山柿爛，風闊塞雲莽。座中冰壺清，袖裏秋月朗。直方坤道貴，貞潔女德仿。夢作玉投懷，愛如珠上掌。或斑駁淋漓，或縹緗惝恍。氤氳寓生意，有待手澤養。嗜此廣搜致，不惜破千襁。入肆偶有獲，傳聞遍吾黨。相對共秋花，佳色接帷幌。清齋坐幽獨，几席生朝爽。

田黄小印　清末民初·郭則壽

　　佳人空谷惠清音，晤對教忘夏夜深。才大翻成難用感，色殊始有悟稀心。風前白袷如懷玉，座上黄裳欲鑄金。縱不姬姜誇並駕，通於方雅亦駸駸。

作者簡介：郭則壽（1883—1943），福建閩縣（今福州市）人。詩人。

壽山石圖章賦　清末民初·何青芝

　　客有試墨翰林，揮毫文圃，畫出雲煙，吟成錦繡。拂端溪之古硯，潘漬淋漓；題剡水之新箋，篇非急就。商量行款，合留紙尾之名；掩映圖書，乍斷雲根之秀。色好配以丹砂；文新雕乎篆籀。方圓大小，隨絹素以咸宜；斑駁琳瑯，與鼎彝而並壽。爾其狿圈壓洞，鷗吻連山，精儲月窟，價重雲關。蜃日烘紅，芙蓉孕乳；鮫煙籠紫，琥珀留斑。指點嵐光，在荔影榕陰之裏；品評玉質，駕陸船朱岫之班。固宜追琢其章，妙貯琉璃匣底；直待吟題得意，教陪珠玉行間。於是購以囊金，珍如拱璧；小試尖鋒，重繕寶冊。字摹蝌篆，看遊刃之從容；鈕壓螭文，待分肌而擘劃。金科玉律，鸜眼鐫丹；玉筋欹斜，羊脂刓白。雲腴一割，艷饒垂露之文；月暈雙鉤，細鏤簪花之格。遂使南宮學士，心醉他山；能教東閣詩人，名留片石。爾乃氣蒸雲潤，色借丹敷。珍類仙郎玉印，製殊太守銅符。鐫來寶晉齋頭，光生線版試映，和陶卷後，軟藉紅毹。燈下緘箋，密護鯉魚之信；花間讀畫，濃鈐蝴蝶之圖。一片玲瓏，擬下風而欲拜；幾番位置，比小友之相呼。如詢名字風流，唯吾與爾；為報家山奇絕，洵美且都。是以藏諸藝苑，秘之文房，伴珊瑚之筆架，陪玟瑎之書床。三面四面，一方兩方。綠晶艾葉，紅擘瓜瓤。蘋婆皴碧，告子凝黄。膩剪桃花之骨，津生翡翠之肪。地異關防，不署頭銜舊號；性成高潔，惟分翰墨餘香。有時分賦詩中，印之若合符節；但覺舊題名處，煥乎其有文章。彼夫雲飛員嶠之

峰，星落宮亭之路，昆吾傳切玉之奇，臨賀記磨刀之具；雖見取於騷人，究莫名其雅趣。曷若左右曹倉，參陪杜庫，供名士之摩挱，記孤貞於毫素。山原名壽，已膺五福之稱；石到成章，自益三生之摹。結因緣於文字，何嫌附我成名；鍾靈淑於嚴巒，所欲登高能賦。

作者簡介：何青芝（生卒時期不詳），福建閩侯（今福州市）人，能詩。「壽山石圖章賦」未見刊本。

雜興八首之一　　現代·龔禮逸

　　癸未首春返福州故里，劫餘此身，敝廬雖在，長物蕩然。感舊撫今，成雜興八首，非曰能吟寄嘅云爾。

（之一）

　　年時編石譜，米拜遍人寰。不分英靈氣，猶鍾嶺嶠間。少人容有諷，比玉得無頑。且置球珧辨，兼金求已難①。

原註：①壽山石舊喜存玩之，時雖喪亂，收購者尚眾

作者簡介：龔禮逸（1903—1965），名龔綸，號習齋，以字行。福建閩侯（今福州市）人。擅書畫，精鑒賞。任福建省文史館金石書畫鑒定委員，著有《滕王閣序考》、《壽山石譜》等。「雜興八首」詩收入《意在樓吟稿》。

壽山石與詩呈一心老友　　現代·葉軒孫

　　顏色清明性質堅，中流水月上雲煙。壽山之石無量壽，來結人間百歲緣。

作者簡介：葉軒孫（1897—1976），福建閩侯（今福州市）人，中醫師，詩人，著有《賣藥翁詩集》。

功在印壇是壽山　　現代·錢君匋

　　萬朵雲霞幾度攀，珠光寶氣絕人寰。風靡皖浙千家刻，功在印壇是壽山。

作者簡介：錢君匋（1907—1998），浙江海寧人。擅書畫、篆刻。

吟壽山石　　現代·應野平

　　彩石壽山出古嶺，流傳千載抵南金。冰清玉潤涓涓淨，畫友書家處處尋。精品得章更顯色，文房有伴足幽深。田黃艾綠芙蓉白，高格由來重藝林。

作者簡介：應野平（1910—1990），浙江寧海人。國畫家。

書法·壽山石詩
錢君匋作

書法·壽山石詩
潘主蘭作

遊壽山　現代·潘主蘭

甲子初夏偕鐵佛社諸詩老遊壽山歸途感賦

（之一）

年時卻喜論三坑，輶軺今過古寺坪。不謂沉埋終世棄，更須磨琢始材成。斷珉可拾攜罕戀，好石難求攬鏡驚。至念群公勤發掘，行看建設愜平生。

（之二）

黃金比不壽山田，一石人爭買萬錢。雲客西河有專錄，至今猶得四方傳。

田黃頌三首　現代·潘主蘭

（之一）

吾閩尤物是天生，見說田黃莫與京。可望有三溫淨膩，絕非誇大敵傾城。

（之二）

何嘗斑駁與玲瓏，和璧隋珠比擬同。不是夜郎偏自大，稱王原在眾望中。

（之三）

瑰寶天生劇有情，壽山舉世早知名。水田得石院何在，也許科研可發明。

咏壽山石七言　現代·潘主蘭

天生美石壽山中，玉比玲瓏彩比虹。龍鳳龜麟風格異，東門古拙西門工。

作者簡介：潘主蘭（1909—2001），原名鼎，福建長樂人。擅書畫，篆刻，執教於福州工藝美術學校。任中國書法家協會篆刻藝術委員會委員、福建省文史研究館館員。曾獲「中國書法蘭亭獎」成就獎。

壽山奇石醉人心　現代·葉潞淵

壽山奇石醉人心，銀裏金鑲不易尋。

我有楊周親製鈕，神工鬼斧待知音。

作者簡介：葉潞淵（1907—1994），名豐，江蘇吳縣人，客居上海。擅書畫、篆刻，為西泠印社理事、上海文史館館員，著有《靜樂簃印存》等。

觀壽山石雕，琳琅滿目，喜而有作　現代·吳味雪

　　青田花乳傳元章，昌化雞血名益彰。壽山晚出更挺秀，瑾瑜璀燦發奇光。雲蒸霞蔚具五彩，就中指屈推田黃。芙蓉出水溫如玉，燈光照座寒凝霜。磨礱雕琢獅象虎，製鈕神手推周楊。清卿薄意隨色質，山水花鳥各擅長。晚獲晤對常終日，為我治石留鋒芒。東西兩派今匯合，商略攻錯歡一堂。流傳異域驚絕藝，輦金求市爭珍藏。

作者簡介：吳味雪（1908—1995），福建侯官（今福州市）人。從業中醫，工書法，擅詩文。

七律四首　現代·董珊

（一）
　　混沌疑開又一天，媧皇採處不知年。
　　連峰作勢綿春黛，得地鍾靈蘊玉田。
　　到此允符仁者壽，多君奢想石能鞭。
　　浮生半日清奇境，也復濡毫學米顛。

（二）
　　誰道青山不白頭，祇今頭白轉風流。
　　泥沙盡洗呈尤物，文采何來謟眾眸。
　　稽品欲添求古錄，趨時合區富民侯。
　　入秋還稱黃花艷，定惹詩聲未肯休。

（三）
　　我豈生公說法來，停車甓聲幾裝回。
　　搜同拱璧休矜價，歷縱紅羊那便灰。
　　但得野人常與塊，莫嗤廢物總成材。
　　些些珍重攜將去，欲與黃金競築台。

（四）
　　成羊故實費推尋，輸與傳薪閱歷深。
　　多少溪山收甓畫，等閒人物待鉤沉。
　　逢場甘下畸才拜，面壁何殊勝景臨。
　　恨不靈犀通一點，漫將格物論從今。

　　甲子清和方宗珪局長邀遊壽山並參觀芝田館諸種石刻即事。
　　吳航藕根後人董珊紀彌氏拜稿

作者簡介：董珊（1911—1987），字紀彌，福建長樂人。工詩文，為福建省文史館館員。

甲子之春遊壽山　現代·周哲文

　　壽山珍石世名高，治篆深漸頻奏刀。為使高材資廣用，曾陳管見獻籌操。藝人妙手工成寶，國際輿情譽足豪。春日結伴來勝地，酣歌嶺上起松濤。

作者簡介：周哲文（1916—2001），福建長樂人。篆刻、書法家。為西泠印社理事、福建省書法家協會顧問。

遊壽山　現代·黃壽祺

　　與榕城諸老詩人冒雨遊壽山，歸憩芝田閣觀雕刻工藝品名作，詩以記之

　　冒雨登臨興倍濃，同遊況復盡詞宗。壽山石幸傳東土，賢墓地誰記北峰[1]。考古徒增今昔感，哦詩聊寫去來蹤。芝田閣上觀名刻，絕藝奇材處處逢。

原註：　①宋儒黃勉齋先生墓在北峰，鄉人稱為賢墓，今竟無尋處

作者簡介：黃壽祺（1912—1990），字之六，號六庵，福建霞浦人。擅詩文，精於易經研究。歷任福建師範學院教授、福建師範大學副校長。著有《六庵詩選》等。

洞仙歌　現代·陳瘦愚

　　福建省工藝美術學會今秋舉行壽山石章展覽賦此應徵

　　壽山彩石，左海流傳久。篆刻印章萬人購。作詩詞，多少騷客名流，都欣賞，並愛蛟螭蟠鈕。

　　諸君工美術，精益求精，鐵筆同揮競高手。最好是田黃，價比黃金，到今日，已為罕有。展覽會，喜聞定期開，睹陳列千章，互相研究。

作者簡介：陳瘦愚（1897—1990），福建延平（今南平市）人。詞人。

壽山詩會索句欣然命筆　現代·虞愚

　　由來品印石，以壽山為貴。芙蓉固已稀，田黃尤難致。純淨故有情，抱璞實瑰異。問君何能爾，殆得剛之氣。在穀朽而飛，在書久則蠹。凡屬有生倫，變化總難恃。獨茲磊砢材，醞成峰巒趣。高如嶽稱尊，雄若虎蹲踞。密同黃蜂窠，疏異珊瑚樹。岩岫容摩挲，坐疑風入耳。由來篆刻家，代斲合天制。白白復朱朱，奏刀宏以肆。對此瑩心神，津津飫餘味。浙皖廓二渠，世論待平議。高會匯群流，筆挾風霜至。胸次別有春，觸咏矜氣

類。閩嶠起晴雲，麗旭耿在地。豈獨北山愚，索句足娛慰。貫月看長虹，零癇瀧滂沛。孤根欲捍天，談藝破宵寐。

作者簡介：虞愚（1908—1989），浙江紹興人。學者、詩人、書法家。

賦贈壽山石詩會　現代·釋梵輝

福州城外有三山，壽山芙蓉九峰間。金溪銀窟石光潤，福與壽分人所歡。刻鏤印章山水畫，仙鶴梅花青紫芥。詩人夜半起摩挲，水田山寺時現瑞。何用點石變成金，黃金價與石相稱。

作者簡介：釋梵輝（1916—1990），福建閩侯（今福州市）人。詩人，任福州西禪寺監院，福州市佛教協會副主席。

美石如林出壽山　現代·陳秉昌

美石如林出壽山，雕來萬象色斑斕。圖形文字窮今古，絕藝名家異一般。

拳拳壽石似凝脂　現代·陳秉昌

拳拳壽石似凝脂，五色流輝集眾奇。更有名雕重聲價，品題高妙入新詩。

作者簡介：陳秉昌（1921—1999），廣東順德人，旅居香港。好文藝，擅篆刻、書法。曾受聘於香港中文大學及香港大學校外進修部講授篆刻藝術。著有《陳秉昌詩書篆刻》。

詩會賀詩　現代·萬里雲

壽山出彩石，質潤色澤煌。三坑皆異寶，名貴數田黃。師承楊周老，流派東西王。群芳詩萬首，千載展千章。盛會慶精藝，榕城顯奇光。華夏傳榮譽，世界把名揚。

作者簡介：萬里雲（1916—2011），廣西融水人，工詩文。曾任福建省文化廳廳長。

我為壽山一擊節　現代·林懋義

應是女媧補天餘，閩都福地卜石居。斑斕流霞瞳瞳日，皎潔明月盈盈葉。田黃勝似藍田玉，工藝巧比神工如。我為壽山一擊節，雅集詩會百華舒。

作者簡介：林懋義（1934—2013），福建仙遊人。作家、書法家，任福建工藝美術學校高級講師，福建省文史館館員。著有《鷺島情思》等。

無題　現代·鄭麗生

　　雜陳冰玉似春冰，互出珍奇各自矜。故事猶傳父老口，年時會賽上無鐙。

原註：十餘年前余初遊壽山，聞鄉人云：舊俗元夕有賽石之會

作者簡介：鄭麗生（1912—1998），福建閩侯（今福州市）人，詩人、學者。

南歌子 —— 壽山石　現代·黃典誠

　　異質桃花凍，雕蟲數壽峰。羊脂玉潤競推崇，美煞襄陽下拜米南宮。

　　八會鑴龍鳳，泥門莫啟封。明誠守信一囊中，爭及晶瑩絢麗易為攻。

作者簡介：黃典誠（1914—1993），福建漳州人，學者。

長律十六句有頌壽山石　現代·王賢鎮

　　壽山岩洞萃精華，品格高超自古誇。人面桃花誰更艷，冰心魚腦兩無邪。聯環坑凍遺珠在，破曉天藍惡夢賒。清白水晶尊君子，孤峭獨石放奇葩。芙蓉不受污泥染，艾葉何曾翠袖遮。老嶺青枝修竹院，月尾紫氣貴人家。杜陵多彩描新畫，太極濃裝醉晚霞。最是田黃王者相，而今聲價及天涯。

作者簡介：王賢鎮（1905—2004），福建閩侯（今福州市）人。實業家，擅詩詞。

二、壽山紀行

遊壽山九峰芙蓉諸山記　明·謝肇淛

　　郡北蓮花峰後萬山林立，而壽山、芙蓉、九峰鼎足虎踞，蓋亦稱「三山」云。五代時，高僧靈訓輩各闢道場，聚眾千數，叢林福地為一時之冠，至今父老尚能道說也。萬曆壬子初夏，余約二、三同志，共命杖屨，以九日發屆期而方廣僧真潮至，盛言嶮巇不可行狀。於是陳伯儒、吳元化、趙子含俱無應者。獨與陳汝翔、徐興公策杖出井樓門，就篼輿而僧明椿亦追至，明椿蓋熟諸剎為嚮導者也。

　　陟桃枝嶺里許，嵐靄霧氣，乍陰乍晴，道周得宋道山李公墓碑，讀之未竟，而雨驟至，衣屨盡淋漓。又行十里許，危峰夾立，寒潭潮湃，峰頭數道飛瀑，天矯奔騰，下衝田石，散作雪花滿空，亦一奇絕處也。嶺路盡而林洋寺僧如定來迎，詢所居曰：尚十數里，日亭午矣。至山趾前洋邱氏

飯焉。邱字茂齡，村居愛客，禮質而意甚殷，其婦翁梁君，七十餘老矣，聞婿有貴客，亟治具邀車騎，余謝以他往而來宿。五里許，過黃勉齋先生墓，十字石牌圭立水田中，傍有寺名「石牌」，以先生故得名也。又三里始達林洋，亂山迢遞宿，莽荒榛孤寺，予然鄰居窩絕寶殿，經臺皆為禾黍、石礫之場，獨小寮數楹，如定所新創者。春畦積水，幾不能達，四壁蕭然，墍茨未竟，不知布金聚沙當在何時也。歸至石牌寺，暝矣。松竹陰森，佛坐低亞，左際竹籬間，團瓢幽飭，留客宿焉。

早齋罷，眾僧競出黃麻之書已，復返前洋赴梁君餐，詢三山道里遠近，茂齡談之甚悉也。拉輿偕往，欣然且命傔人具壺漿糗糒以從，山路漸巘嶮，不可步輿者汗流至踵，又多溪澗汙潢，水石相錯，深厲淺揭，殊覺艱難。約行三十里，群峰環羅，松栝蔥蒨，石橋流水，禽聲上下，大非人間境界，頓令遊客忘登降之憊矣。故寺基趾，約略尚在，法堂齋廡，未甚委藉，石砌間尚有宣和題刻。但僧貧且鬧，聞客至，自田間歸，手足胼胝，無復西來面目，為可恨耳。寺傍為本宗上人墓，余輩過而哭之，縱觀良久，邱君攜酒榼至共酌，宿西廊小樓上。旦各賦詩題壁上，去比丘謂客涴吾壁尚有慍容也。時明椿方為玉融貴人作佛事，別余先歸。

余輩從九峰折而右十里至芹石，又十里至王坑橋。鳥道盤空，山山相續，又皆荒穢不治，行經數晷無復有人形聲，眾皆惝惝然。恐久之，乃得田父問途，知壽山在眉睫矣。又十餘里，始至然，畛隔汙邪，茅茨湫雜，佛火無煙，雞豚孳息，都無蘭若彷彿矣。老僧頭顱不剪，鬚鬢如雪，自言浙人也，住持二十九年矣。然愉灒不修，乃爾救死之不瞻而暇嗣宗風哉。山多美石，柔而易攻，間雜五色，蓋珉屬也。奚奴各劙數片，內之枕中。沙彌擊火炊黍，至日旰乃得食。夜雨復寒，甚眾囂然，競往村中貫酒飲之。質明雨止，詢輿人偃蹇不肯前至，岐路翩然，徑异以歸，比覺而追之則無及矣。

芙蓉之背，政當壽山之面，而徑路紆迴，又非人所常行。荻蘆薈蔚，虎狼窟穴，兼以積雨，漸泥腐葉相枕藉，膩滑如脂，行者蹴澕。則濡踐篿，則仆登石，則喘循畦，則陷初輿者，躓易奴掖之俄而掖者躓，余與客無不躓者。凡十餘里止一畬人家，殺雞為黍，採筍蕨以相勞也。問芙蓉洞，曰：「去此不遠，但荒塞數十載矣。」能從我乎？曰：「能！」於是腰鐮者二，秉炬者一，持刀杖而翼者二，初尚有逕三里得石潭。潭前峭壁，石室宵然，高可三丈許，廣如之，意其是而非也。過此皆叢棘矣，畬人先行除道，眾猿接而登，蘿刺鈎襟，石稜齧足，既乃越懸崖躡危礿，手攀足移，目眩心悸。

又三里許至洞，題曰：「靈洞巖」，不知何代人書也。洞不甚高而平敞明淨，石溜涔涔下滴，洞傍土銼坍毀，曰是曏年流僧所居處也。洞而北又有坎低窅無際，燃炬入之，鞠躬委蛇，步步漸高，上漏下濕，積泥尺許。既高復下，迤又谽然如外洞高廣，自此無復路矣。石上蝙蝠無數，見火驚飛而煙焰蓬勃，余亦不久留也。麾從者出，昏黑中升降顛躓，幾至委頓，遂取故道歸，至芙蓉故寺，則一片平田，蹤跡尤不可辨。回思王氏開闢之時，寶剎百數，金碧丹臒，何其盛也，不七百年，十無一焉。滄桑陵谷，轉眼已非，何必昆明之灰始知劫哉。

歷雙髻峰，出洋坑，觀道旁天香臺石刻，宋大觀時書也。下臨龍潭，飛湍雷吼，土人轟姓者烹新茗肅客，且乞詩，余笑因口占書授之。過小溪水暴漲，輿者負客以涉，至中流屨失，從茂齡借屨，遙望黃巖峰瀑布，真千萬仞如銀河落九天，為徘徊不能去。又渡大溪，山雲四合，陰風颯颯，行者毛髮洒淅。至前洋雨大作，宿茂齡宅賦詩贈之，感其導客之篤也。

又翌日，始至城，遊凡五日，得詩若干首。謝先生曰：余遊山多矣，未有若茲遊之快者。地既險絕而主復奇遇也，然始尼於真潮之一言，而繼敗興於二客之先返，乃知勝事不常。而山靈之秘，固不欲人人見也。芙蓉名洞蓋自林子羽而後二百餘年，無能繼杖履者。吾友曹能始，常為余言之嚮慕津津也，則今日之遊亦侈矣。記成以質興公，且以寄能始。

作者簡介：見頁 286 謝肇淛《壽山寺》詩。

（本文錄自清·乾隆《福州府誌》，並加標點）

遊九峰寺芙蓉洞記　　清·魏傑

　　距郡城北七十里之遙，有九峰名勝，與芙蓉、壽山連續，舊稱「三山」。甲寅春，余修鼓山達摩洞，遙望夢想來遊有年矣。今秋適翠微院僧智香來請卜海會塔地，約同東禪寺僧福經，乘筍輿出井樓門，過蓮花峰，陟桃枝嶺上，右折登菜嶺，午飯下寮客寓。倏然細雨霏霏，石頭路滑，沿溪竭蹶而行十餘里，始到翠微院，日將暮矣。徘徊四顧，群山環合，竹林松塢，自成一村，其間桑麻雞犬，避世之區也。山僧接入款苦茗飯香，積談興廢事。夜半宿禪房，萬籟無聲，鐘音縹緲，已非人間煙火矣。

　　晨起天陰不雨，山僧導引遊九峰寺，經過芹石村，環山一壑，良田百畝，周圍結屋，遠近聯鄉。行二十里，日午始至，見其間雲巖翠壑，九峰羅列，山以是名，詢不虛也。山中有寺，名「九峰鎮國禪院」，唐咸通中所賜開山慈惠禪師額也。宋賜紫衣普光禪師，開法座下雲集數百眾，叢林福地為一時之冠。明萬曆間厄於火災，時有僧真燦，重建梵宇一座。國朝康熙十八年，住持僧玉浪心開，以舊宇傾圮募化重修，殿後石砌間尚有宋

宣和五年題刻。殿旁搜出國朝康熙三十七年間，翰林院修撰鄭開極碑記猶在。寺背白雲峰、米襄山，山頂續連芙蓉峰芙蓉洞、壽山巖洞。寺前有放生池、銀杏林、萬松關。寺左有蹴鼇橋、龜蛇嶺、覽翠亭、華表峰。寺右有鉢盂峰、竹林茶園。寺中古有大雄寶殿、旦過堂，至今俱已湮沒。遍覽廢趾為之新卜塔地，及晚就枕禪床。

平旦齋日麗空，幽禽噪樹，山人陳文標、方孚裔到同僧導引，遊芙蓉洞。登山行里許，輿夫誤履崩石，俱跌田下，深有丈餘，幸得無恙，藍輿修好，眾護復行。鳥道千盤，雲山萬疊，風狂路迴，十步九停，十餘里始至芙蓉峰下。借問得芙蓉寺廢趾，父老云：寺自咸通中建，號「延慶禪院」，僧眾百餘，今廢年久，此處鄉村因名「院前」。午飯鄉人曾孫益家，益云：此去芙蓉洞不遠，願為嚮導。由芙蓉寺廢趾左折而登，山坳披芳附草，行五里許至芙蓉洞，宋時號「靈洞巖」。其洞在芙蓉峰之左，山形秀麗，石色晶瑩，真仙境也。右有兜鍪峰，卓立千仞，狀若銀盔甲士，巖高數十丈，洞深十餘里，前後洞門有數層：第一層洞門高二丈餘，廣三丈餘，深五丈餘。其間寬平明潔，天成精舍，前山環繞，溪水東流；第二層洞口高五尺餘，廣三尺餘，其中昏暗，篝燈秉炬而入，岩石互鎖，紺乳時滴，乍隘乍廣。行數十步，廓然一室如高閣凌霄之奇；第三層洞口高七尺餘，廣六尺餘，入其間自下而上，委蛇而行，復有廓然一臺，高廣如前。更奇石天石壁，潔白如銀，大小蝙蝠，棲息甚多，點綴如畫；第四層洞口土石半塞，猶有一坎，一人可攢。誌載云：「其間宏敞，別有一天，可坐百餘人，有石床、石鼓、石盆諸物，乃五代時，僧義存禪師開山堂也。」其間聞有水聲，眾莫敢入，而出回院前。茶罷，曾山人留膳甚篤，余謝尋舊路而歸九峰暝矣。老僧備酒肴以待，暢飲白雲堂上，曰：「遊洞者，宜於秋冬，而秋冬之遊，莫如此日，天晴雲淨，不寒不暖，可得遍遊不亦快哉。」旋而退坐松窗竹榻間，狂詠紀遊，燈炧就寢。

清晨催輿夫南旋，寺僧智香、山人陳文標，送由棗嶺過大溪，下前洋，磴道頗寬，惟七度溪流，斷橋架木，危險難行。二十里復至桃枝嶺上，別僧至城，日未過午。此遊自咸豐辛酉季秋六日始，至重九日歸，凡四日之遊，計程一百八十餘里，得詩若干首，有似乎昔日遊武夷名勝也。

夫武夷之遊，循行九曲，而九峰之遊，歷覽三山，山水爭奇，晴陰變幻。昔謝在杭云：「凡遊山者，勝事無常，而山靈之秘，或不欲令人人見之。」余今日杖屨登臨，得以遠繼謝公之後，山靈其亦許我來遊乎哉！

作者簡介：見頁293，魏傑《遊壽山》等詩簡介。

（本文錄自清·魏傑《九峰志》，並加標點）

附錄二　索引

● 石種 / 類別

壽
山
石
全
書

● 名師 / 流派

附
錄

● 工藝 / 技法

● 印章鈕飾

● 著名商號

● 其 他

壽
山
石
全
書

附錄三　主要參考書目

● 宋　朝

《宋會要輯稿》

《建炎以來繫年要錄》

黃榦《黃文肅公文集》

梁克家《三山志》

祝穆《方輿勝覽》

● 明　朝

黃仲昭《八閩通志》

王應山《閩都記》

何喬遠《閩書》

謝肇淛《小草齋集》

謝肇淛《遊壽山九峰芙蓉諸山記》

徐𤊹《榕蔭新檢》《紅雨樓集》

陳鳴鶴《遊壽山寺》

● 清　朝

方以智《物理小識》

周亮工《閩小記》

周亮工《印人傳》

高兆《觀石錄》

毛奇齡《後觀石錄》《西河合集》

康熙《漳浦縣志》

王禛《香祖筆記》

張英《淵鑒類函》

許旭《閩中紀略》

林佶《樸學齋稿》

馮少楣《印識》

周凱《廈門志》

乾隆《福建通志》

乾隆《福州府志》

葉觀國《綠筠書屋詩鈔》

黃任《秋江集》

《天延閣集》

鄭傑《閩中錄》《國朝全閩詩鈔》

陳克恕《篆刻鍼度》

徐祚永《閩遊詩話》

鄭洛英《恥虛齋詩鈔》

紀昀《欽定四庫全書總目》

《昭代叢書》

朱彝尊《曝書亭集》

查慎行《敬業堂詩集》

道光《福建通志》

楊慶琛《絳雪山房詩鈔》

曾元澄《養拙軒詩存》

《翠琅玕館叢書》

楊浚《冠悔堂詩鈔》

楊仲愈《劍秋閣吟存》

龔易圖《烏石山房詩鈔》

林直《壯懷堂詩初稿》

薩王衡《白華樓詩鈔》

楊復吉《夢闌隨筆》

謝堃《金石瑣碎》

徐子晉《前塵夢影錄》

郭柏蒼《葭跗草堂集》《閩產錄異》

魏傑《九峰志》

林楓《榕城考古略》

施鴻保《閩雜記》

鄭祖庚《侯官鄉土志》

吳玉麟《素邨小草》

● 現代

梁津《福建礦務誌略》（福建省財政廳刊·1917）

章鴻釗《石雅》（中央地質調查所出版·1921）

黃賓虹《美術叢書》（1928）

陳文濤《福建近代民生地理》（1929）

陳衍《閩侯縣志》（1933）

龔綸《壽山石譜》（1933）

張宗果《壽山石考》（1934）

陳亮伯《說印》、崇彝《說印（補）》（北京晚翠聚珍版本·1936）

黃賓虹《古印概論》（〈東方雜誌〉·1920）

李岐山《福建閩侯縣月洋等地印章石礦調查報告及開採計劃》（1938）

陳子奮《壽山印石小志》（1939）·《頤諼樓印話》

陳衍《民國福建通志》

趙汝珍《古玩指南》（1942）

潘主蘭《壽山石刻史話》（1966）

台北故宮博物院《故宮文物月刊》

《中國田黃石學術研討會論文》（1987）

《榕台壽山石與篆刻藝術研究會論文集》（1992）

北京故宮博物院《明清帝后寶璽》（1996）

初版後記

　　拙作《壽山石誌》於 1982 年間問世後，想不到這部「冷門」書竟然成了熱門貨，那麼快發售一空。更想不到會收到那麼多讀者來信，對壽山石的研究、收藏有如此濃厚的興趣。我深信，這絕不是個人文章有什麼過人之處，而全賴於壽山石本身的魅力吸引着廣大收藏家的心。

　　六年來，在公務之餘，未敢放棄專業，其間辦了兩件事：一是在 1984 年組織了一場「壽山石詩會」，徵集海內外詩人墨客吟詠壽山石詩詞歌賦計一百餘首，是年 9 月 8 日近百位詩翁會聚一堂，高歌朗誦，此乃壽山石空前的盛事。再者在中國地質科學院等單位的通力協作下，於 1987 年舉辦一次「中國田黃石學術研討會」，地質學家們的論文，對壽山田黃石（包括高山礦脈）的礦質，提出了新的論點，確定其為「地開石」，從而推翻了長期以來認為所有壽山石品種概屬葉蠟石的舊論斷，對田黃石二次生成的特殊價值得到充分肯定。可謂壽山石礦質研究上新的突破。

　　六年中我曾四度赴新加坡、香港等地舉辦壽山石學術講座，交流石藝，有緣結識眾多的海外壽山石收藏家、研究家和愛好者。在他們的鼓勵下，終於再度動筆，着手編寫一部希望能夠更深入、更全面研究壽山石並具實用性的專書。儘管有原著《壽山石誌》作基礎，仍然花費了整整三年的光陰。

　　首先遇到的是讀者對象問題，據我所知，對壽山石的興趣最濃

者，主要是收藏家、藝術家和古玩經營者，因此本書在編寫過程中，更多地聽取了他們的意見，重點介紹了石質的鑒定、評價和不同石種外觀特徵的異同。其次前書限於體裁，只能簡而述之，本書則對一些有實用價值的問題不厭其煩深入論述。同時盡量增加插圖照片、表格圖解，以滿足不同讀者的需要。

本書在編寫過程中，得到北京故宮博物院、福建博物館、泉州市文管會等文物部門支持。福建省工藝美術公司、福建省工藝美術實驗廠、福州市工藝美術經理部、福州雕刻工藝品總廠、福州石雕廠以及各名藝人積極提供寶貴資料。林源、林平先生協助拍攝照片。脫稿後承蒙韓天衡先生作序，謹此一併致謝。

<div align="right">

方宗珪
戊辰大暑於勺園書屋

</div>

修訂版後記

　　《壽山石全書》是我在中國大陸以外地區出版的首部著作，於1989年2月由香港八龍書屋出版，發行港、澳、台地區及日本、東南亞諸國。面世之後蒙廣大讀者厚愛，僅年餘即告售罄，出版社為滿足書市需求，遂於1990年、1991年連續兩次重印。1994年又與上海書店合作發行「大陸版」。適逢中國實行改革開放初期，《壽山石全書》曾對推動國內外壽山石收藏熱潮起到一定作用，成為迄今為止印刷次數最多，印刷數量最豐，發行區域最廣的壽山石專著。

　　時光如駒，轉眼間又過二十五年，筆者潛心研習中華文化演進歷史，收穫良多，經反復探索在編撰《論壽山石》一書中提出「壽山石文化」這一新概念，即獲學界專家普遍認同，並在大家共同努力之下，促使壽山石文化得到迅猛發展。

　　去歲開春，三聯書店（香港）有限公司策劃出版《壽山石全書（修訂版）》，要求作者在初版體例、框架的基礎上，增加充實學術研究取得的新發現，新成果，新觀點，凸顯獨具特色的壽山石文化內涵。同時，對原版內容進行全面梳理、修改和訂正，以嶄新的面貌奉獻給讀者。

　　修訂工作歷時近兩載終告完成，調整、增補、刪改主要有以下幾項：

　　一、為使分類更加科學、合理，更加方便讀者閱讀，也為了讓各章篇幅相對平衡，對原版章節結構做了必要的調整。

　　二、將二十多年來研習壽山石文化學術理論的心得，以大量文獻史料和出土實物為依據，對原版中有關章節內容加以充實或重寫。例如：根據福州史前文化遺址發掘報告，論證早在四千多年前的新石器時期，先民已經使用壽山石製作器具。引用《宋會要輯稿》記載，佐證宋代壽山石進貢宮廷御製禮器的史實。

　　三、增添補充部分章節的內容，如近年新開發的馬背石、汶洋石

和黃巢洞等壽山石名品。以及壽山石開採、雕刻、品鑒、市場等。

四、鑒於數十年來，在各級政府機關開展多次評選「工藝美術大師」等榮譽稱號活動中，壽山石雕從業人員獲殊榮者頗眾，茲將原第十章「壽山石雕藝人傳略」作較大幅度的調整，改為修訂版第七章「壽山石雕刻藝人」，分「歷代匠師簡介」和「工藝大師名錄」兩節，另附：獲授各種榮譽稱號的壽山石雕家。

五、將原版附錄部分，按照不同內容分別歸入相對應的正文章節中，例：附錄一「壽山石論著及遊記選編」中《觀石錄》和《後觀石錄》兩篇全文，歸修訂版第八章「壽山石譜錄文獻評介」相關部分。《遊記》內容則與原版附錄二：「壽山石詩詞選編」合併，作為修訂版附錄一「壽山石詩文選編」內容。

六、增加或重繪地圖、表格，如：壽山石礦分佈圖、壽山石品種分類細目表和歷年獲授榮譽稱號名單等。資料力求完整、準確。

七、原版彩色圖片集中編排於卷首十一頁，內文穿插黑白圖近百幅。修訂版採用全彩版印刷，圖文相配編排並增加圖版數量，以方便讀者品鑒。同時，改原版文字豎排為橫排版式，適應更多讀者的閱讀習慣。

八、刪除了原版的全部註釋，部分註釋的內容酌情移入正文或附錄中。

九、增加了附錄的內容，包括「索引」和「主要參考書目」。

本書在修訂過程中，得到眾多機構團體和專業人士的鼎力支持幫助，提供許多重要資料和珍貴圖片。三聯書店（香港）有限公司領導組織優秀編輯為確保書籍的品質傾注莫大心力。付梓之際又蒙香港聯合出版集團名譽董事、原香港三聯書店總經理蕭滋先生為新書作序，在此謹致以衷心感謝！

限於筆者學識，拙作疏漏錯謬之處在所難免，尚祈方家批評雅正。

阿季宗琟
乙未秋日於香江見山樓

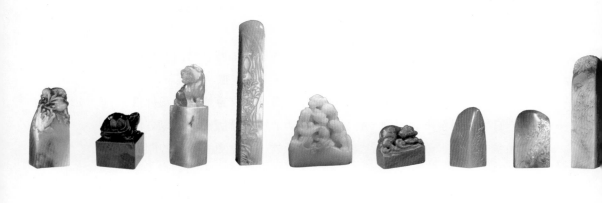

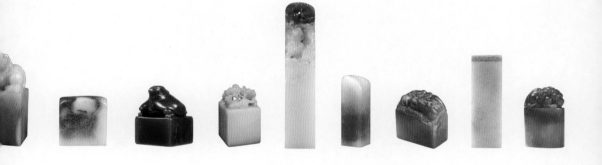